A등급 만들기 단계별 프로젝트

KB213596

jinhak **blacklabel**

중학 수학 **❸**-2

A 등 급 을 위 한 **명 품 수 학**

환경을 사랑하는 'JINHAK'
진학사 'blacklabel' 시리즈는 친환경용지로 만듭니다.

블랙라벨 중학 수학 ❸-2

저자	이문호 하나고등학교		김원중 강남대성학원		김숙영 성수중학교		강희윤 휘문고등학교	

검토한 선생님

김성은	블랙박스수학과학전문학원	김미영	하이스트금천	최호순	관찰과추론
경지현	탑이지수학학원	정규수	수찬학원	홍성주	굿매쓰수학학원

기획·검토에 도움을 주신 선생님

강병선	부평하이스트학원	김재현	세종국제고	박진규	성일중	윤이수	목포이수학전문학원	정승현	모아수학전문학원
강주순	학장비욘드학원	김정진	시대인재학원	박현철	시그마식스수학학원	윤희영	마법수학	정원경	봉동해법수학
강준혁	QED수학전문학원	김정환	필립스아카데미-Math센터	배진문	수학의달인광주양산학원	이광락	펜타곤학원	정인혁	수학과통하다학원
강태원	원수학학원	김종훈	벤엘수학	서동욱	FM최강수학학원	이석규	지족고	정정선	정선수학학원
고은미	한국연예예술학교	김지윤	김지윤수학	서동원	수학의중심학원	이성준	공감수학	정충현	박미숙수학학원
곽동현	헤르메스학원	김진규	서울바움수학	서미경	smgstudy수학영재고전문학원	이성필	더수학학원	정해도	목동혜윰수학
권기우	하늘스터디	김진완	성일올림학원	서미경	영동일고	이소연	L Math	정혜숙	더하기수학교습소
권기웅	청주페르마수학	김태학	평택드림에듀학원	서승우	천안링크수학학원	이수경	대영고	정효석	서초최정위스카이학원
권서현	빨간수학	김한국	모아수학전문학원	서영호	마테마티코이수학전문학원	이수동	부천E&T수학전문학원	조남웅	STM수학학원
권오철	파스칼수학원	김현호	정윤교MathMaster	서원준	잠실시그마수학학원	이영민	프라임영수학원	조민호	광안리더스학원
기미나	기쌤수학	김혜숙	과학수학이야기	서정택	한대부중	이옥열	엠베스트SE구포점	조병수	브니엘고
김경진	광주경진수학학원	김혜진	케이에스엠학원	서한서	필즈수학학원	이웅재	이웅재수학학원	조성근	알단과학원
김권주	전문가의힘학원	김휘동	H-math	설주충	상무공신수학	이재광	생존학원	조용남	조선생수학전문학원
김규보	제이디학원	김희성	멘토수학교습소	성준우	수학걱정없는세상만들기	이재훈	해동고	조용렬	최강수학학원
김근영	수학공방	남송현	배정고	손일동	매버릭학원	이재희	경기고	조욱	청산유수수학
김다영	박미숙수학학원	노명훈	노명훈수학학원	송가애	SYM수학학원	이정승	미지학원	지정경	분당가인학원
김동건	목동하이스트	류수진	강의하는아이들대치본원	송시건	이데아수학학원	이정하	메트로수신수학	차기원	진정샘수학교실
김동범	김동범수학학원	마채연	엠제곱수학학원	송영미	인스카이학원	이진영	루트수학	차윤미	U수학학원
김분	설연고학원	마현진	마수학	신원석	모아수학전문학원	이진영	고암학원	채나리	모아수학전문학원
김봉조	퍼스트클래스수학전문학원	문상경	엠투수학	심형진	부평하이스트학원	이진주	분당원수학	채종국	고수학원
김상한	UNK수학전문학원	문용석	영통유레카수학전문학원	안윤경	하늘교육금정지점	이태형	가토수학과학학원	천유석	동아고
김선미	아드폰테스수학	박미라	함께꿈꾸는수학	안재영	안박사수학학원	이학선	전주청림학원	최규철	GCYedu.
김성민	GoMS Lab.	박미옥	목포폴리아학원	양강일	양쌤수학학원	이혜림	다오른수학	최다혜	싹수학학원
김세영	광교에스프라임학원	박산성	Venn수학	양상준	목동씨앤씨학원	이홍우	진주홍샘수학전문학원	최원필	마이엠수학학원
김세진	일정수학전문학원	박선희	모아수학전문학원	양헌	양헌수학전문학원	이효정	부산고	최진철	부평하이스트학원
김세호	모아수학전문학원	박성호	현대학원	오미진	M&S수학과학전문학원	임경희	베리타스수학학원	최형기	국제고
김수진	광주영재사관학원	박세리	코드원수학전문학원	오승제	스키마수학학원	임상혁	대치짱솔학원	한광훈	행당훈학원
김엘리	더좋은학원	박세원	프레임학원	오의이룸	수담...수학을 담자	임양옥	강남최선생수학	한병희	플라즈마학원
김영배	김쌤수학과학학원	박수현	모아수학전문학원	왕한비	왕쌤수학학원	임정채	cnc학원	한준원	모아수학전문학원
김영숙	다산더원수학학원	박승환	명성비욘드학원	우준섭	예문여고	전병호	시매쓰충주학원	함영호	함영호이과전문수학학원
김영숙	수플러스학원	박신태	멘사박신태수학학원	원관섭	원쌤수학	전진철	전진철수학학원	황국일	황일국수학전문학원
김완근	김완근수학	박연숙	케이에스엠학원	유근정	유클리드수학학원	전태환	상문고	황인설	지코스수학학원
김용찬	경기고	박옥기	강의하는아이들이곡캠퍼스	유지친	페레그린팔콘스수학	정경연	정경연수학학원	황혜민	모아수학전문학원
김재은	설연고학원	박주영	광명고	유현수	익산수학당학원	정국자	kimberly아카데미		

초판9쇄 2023년 11월 20일　**펴낸이** 신원근　**펴낸곳** ㈜진학사 블랙라벨부　**기획편집** 윤하나 유효정 홍다솔　**디자인** 이지영　**마케팅** 조양원 박세라

주소 서울시 종로구 경희궁길 34　**학습 문의** booksupport @jinhak.com　**영업 문의** 02 734 7999　**팩스** 02 722 2537　**출판 등록** 제 300-2001-202호

● 잘못 만들어진 책은 구입처에서 교환해 드립니다.　● 이 책에 실린 모든 내용에 대한 권리는 ㈜진학사에 있으므로 무단으로 전재하거나, 복제, 배포할 수 없습니다.　**www.jinhak.com**

이 책의 동영상 강의 사이트 🎧 강남구청 인터넷수능방송 / EBS / 엠베스트 / 온리원 / 자연계에듀

중학 수학 ③-2

A등급을 위한 명품 수학

블랙라벨

이책의 특징

01
명품 문제만 담았다.
계산만 복잡한 문제는 가라!

블랙라벨 중학 수학은 우수 학군 중학교의 최신 경향 시험 문제를 개념별, 유형별로 분석한 뒤, 우수 문제만 선별하여 담았습니다.

02
고난도 문제의 비율이 높다.
상위권 입맛에 맞췄다!

블랙라벨 중학 수학은 고난도 문제의 비율이 낮은 다른 상위권 문제집과 달리 '상' 난이도의 문제가 50% 이상입니다.

03
수준에 따라 단계별로 학습할 수 있다.
이제는 공부도 전략을 세워야 할 때!

블랙라벨 중학 수학은 학습 수준에 따라 단계별로 문제가 제시되어 있어, 원하는 학습 목표 수준에 따라 공부 전략을 세우고 단계별로 학습할 수 있습니다.

이책의 해설구성

읽기만 해도 공부가 되는 진짜 해설을 담았다!

- 해설만 읽어도 문제 해결 방안이 이해될 수 있도록 명쾌하고 자세한 해설을 담았습니다.
- 도전 문제에는 단계별 해결 전략을 제시하여 문제를 풀기 위해 어떤 방식, 어떤 사고 과정을 거쳐야 하는지 알 수 있습니다.
- 필수개념, 필수원리, 해결실마리, 풀이첨삭 및 교과 외 지식에 대한 설명 등의 blacklabel 특강을 통하여 다른 책을 펼쳐 볼 필요없이 해설만 읽어도 학습이 가능합니다.

이 책의 구성

이해

핵심개념 + 100점 노트

핵심개념 해당 단원을 완벽하게 이해하기 위한 필수적인 내용을 담았습니다. 또한, 예, 참고 등을 통하여 개념을 이해하는 데 도움을 주도록 하였습니다.

100점 노트 선생님만의 100점 노하우를 도식화·구조화하여 제시하였습니다. 관련된 문제 번호를 링크하여 문제를 통해 확인할 수 있도록 하였습니다.

실전

시험에 꼭 나오는 문제

- 시험에서 어려운 문제만 틀리는 것은 아니므로 문제 해결력을 키워주는 필수 문제를 담았습니다.
- 각 개념별로 엄선한 기출 대표 문제를 수록하여 실제 시험에서 기본적으로 80점은 확보할 수 있도록 하였습니다.

종합

A등급을 위한 문제

- A등급의 발목을 잡는 다양한 유형의 문제를 담았습니다.
- 우수 학군 중학교의 변별력 있는 신경향 예상 문제를 담았습니다.
- **앗! 실수** : 실제 시험에서 학생들이 실수하기 쉬운 문제들을 수록하였습니다. 정답과 해설의 오답피하기를 확인하세요.
- **서술형** : 서술형 문항으로 논리적인 사고를 키울 수 있습니다.
- **도전 문제** : 정답률 50% 미만의 문제를 수록하여 어려운 문제의 해결력을 강화할 수 있도록 하였습니다.

심화

종합 사고력 도전 문제

- 우수 학군 중학교의 타교과 융합 문제 및 실생활 문제를 담아 종합 사고력 및 응용력을 키울 수 있습니다.
- 타문제집과는 비교할 수 없는 변별력 있는 고난도 문제를 담아 최고등급을 받을 수 있습니다.
- 단계별 해결 전략을 제시하여 문제를 풀기 위해 어떤 방식, 어떤 사고 과정을 거쳐야 하는지 알 수 있습니다.

고등

미리보는 학력평가

- 고1 전국연합학력평가 문항을 철저하게 분석하여 해당 단원에서 자주 나오는 대표 문제를 담았습니다.
- 유형에 따른 출제경향과 공략비법을 제시하여 문제 해결력을 키울 수 있도록 하였습니다.

수학을 잘하기 위해서는?

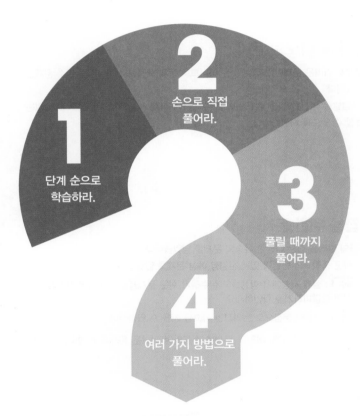

1. 단계 순으로 학습하라.

이 책은 뒤로 갈수록 높은 사고력을 요하기 때문에 이 책에 나와 있는 단계대로 차근차근 공부해야 학습 효과를 극대화 할 수 있다.

2. 손으로 직접 풀어라.

자신 있는 문제라도 눈으로 풀지 말고 풀이 과정을 노트에 손으로 직접 적어보아야 자기가 알고 있는 개념과 모르고 있는 개념이 무엇인지 알 수 있다. 또한, 검산을 쉽게 할 수 있으며 답이 틀려도 틀린 부분을 쉽게 찾을 수 있어 효율적이다.

3. 풀릴 때까지 풀어라.

대부분의 학생들은 풀이 몇 줄 끄적여보고 문제가 풀리지 않으면 포기하기 일쑤다. 그러나 어려운 문제일수록 포기하지 말고 끝까지 답을 얻어내려고 해야 한다.
충분한 시간 동안 시행착오를 겪으면서 얻게 된 지식은 온전히 내 것이 된다.

4. 여러 가지 방법으로 풀어라.

수학이 다른 과목과 가장 다른 점은 풀이 방법이 여러 가지라는 점이다.
그렇기 때문에 학생에 따라 문제를 푸는 시간도 천차만별이다. 자신에게 가장 잘 맞는 방법을 찾기 위해서는 한 문제를 여러 가지 방법으로 풀어보아야 한다. 그렇게 하면 수학적 사고력도 키울 수 있고, 문제 푸는 시간도 줄일 수 있다.

5. 틀린 문제는 꼭 다시 풀어라.

완벽히 내 것으로 소화할 때까지 틀린 문제와 풀이 방법이 확실하지 않은 문제는 꼭 다시 풀어야 한다. 나만의 '오답노트'를 만들어 자주 틀리는 문제와 잊어버리는 개념, 해결과정 등을 메모하여 같은 실수를 반복하지 않도록 한다.

이책의 차례

Contents

I 삼각비

01 삼각비 8

A등급 만들기 단계별 학습 프로젝트
- 핵심개념 + 100점 노트
- 시험에 꼭 나오는 문제
- A등급을 위한 문제
- 종합 사고력 도전 문제
- 미리보는 학력평가

02 삼각비의 활용 19

II 원의 성질

03 원과 직선 32

04 원주각 42

05 원주각의 활용 51

III 통계

06 대푯값과 산포도 62

07 산점도와 상관관계 72

중학 수학 ❸-1

I. 실수와 그 계산
II. 다항식의 곱셈과
 인수분해
III. 이차방정식
IV. 이차함수

블랙라벨 중학 수학 ❸-1
별도 판매합니다.

아름다운 손

곤충의 세계를 세상에 알려준 곤충학자 앙리 파브르가
중학교 교사로 있었을 때의 일입니다.

파브르가 발표한 곤충에 관한 글을 읽고
그를 높이 평가한 교육부 장관이 찾아와 악수를 청하자
그는 실험 중이라 자신의 손이 더럽다며 정중히 사양했습니다.

장관이 말했습니다.
"일하고 있는 사람의 손이 더러운 것은 당연하지요."
거기에 덧붙여 장관은 파브르를 위해
실험에 대한 재정을 지원하겠다고 했습니다.

하지만 파브르는
"더럽혀진 저의 손을 잡아주신 것만으로도 충분합니다."
하면서 정중히 거절했습니다.

감동한 장관은 파브르의 손을 번쩍 들어올리며
같이 모여 있던 사람들을 향해 소리쳤습니다.
"여러분, 이 손을 보십시오!"
사람들은 호기심 어린 표정으로 장관을 쳐다보았습니다.

장관은 더 힘찬 목소리로 말했습니다.
"나는 여러분들 중에 이런 손이 더 많아지기를 바랍니다.
이 일하는 손이 바로 우리 사회를 발전시키는 아름다운 손입니다."

I

삼각비

01 삼각비

02 삼각비의 활용

I. 삼각비

삼각비

100점 노트

100점 공략

A 직선의 기울기와 삼각비

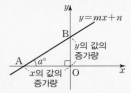

직선 $y=mx+n$이 x축의 양의 방향과 이루는 각의 크기를 $a°$라 하면 직각삼각형 AOB에서 $\angle OAB=a°$이므로

$$\tan a° = \frac{\overline{OB}}{\overline{OA}}$$
$$= \frac{(y\text{의 값의 증가량})}{(x\text{의 값의 증가량})}$$
$$= m$$

▶ STEP 2 | 19번, STEP 3 | 03번

B 삼각비 사이의 관계

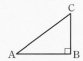

$\angle B=90°$인 직각삼각형 ABC에서 $\angle C=90°-\angle A$이므로 삼각비 사이에 다음 관계가 성립한다.

(1) $\sin A = \dfrac{\overline{BC}}{\overline{AC}} = \cos C$

(2) $\cos A = \dfrac{\overline{AB}}{\overline{AC}} = \sin C$

(3) $\tan A = \dfrac{\overline{BC}}{\overline{AB}} = \dfrac{1}{\tan C}$

▶ STEP 2 | 19번

C 각의 크기에 따른 삼각비의 값의 변화

A가 $0°$에서 $90°$까지 크기가 증가하면

(1) $\sin A$의 값은 0에서 1까지 증가한다.

(2) $\cos A$의 값은 1에서 0까지 감소한다.

(3) $\tan A$의 값은 0에서부터 계속 증가한다.

▶ STEP 2 | 25번, 26번

참고

D 한 삼각비의 값을 이용하여 다른 삼각비의 값 구하기

(ⅰ) 주어진 삼각비의 값을 갖는 직각삼각형을 그린다.

(ⅱ) 피타고라스 정리를 이용하여 나머지 변의 길이를 구한다.

(ⅲ) 다른 삼각비의 값을 구한다.

▶ STEP 2 | 02번

삼각비 A B ← 직각삼각형에서 한 예각의 크기가 정해지면 삼각형의 크기에 관계없이 두 변의 길이의 비는 일정하다.

$\angle B=90°$인 직각삼각형 ABC에서 $\angle A$, $\angle B$, $\angle C$의 대변의 길이를 각각 a, b, c라 할 때,

$$\sin A=\frac{a}{b},\ \cos A=\frac{c}{b},\ \tan A=\frac{a}{c}$$

이때, $\sin A$, $\cos A$, $\tan A$를 통틀어 $\angle A$의 삼각비라 한다.

　　　　$\underline{\angle A\text{의 사인}}$　$\underline{\angle A\text{의 코사인}}$　$\underline{\angle A\text{의 탄젠트}}$

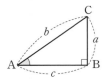

30°, 45°, 60°의 삼각비의 값

삼각비 ＼ A	30°	45°	60°
$\sin A$	$\dfrac{1}{2}$	$\dfrac{\sqrt{2}}{2}$	$\dfrac{\sqrt{3}}{2}$
$\cos A$	$\dfrac{\sqrt{3}}{2}$	$\dfrac{\sqrt{2}}{2}$	$\dfrac{1}{2}$
$\tan A$	$\dfrac{\sqrt{3}}{3}$	1	$\sqrt{3}$

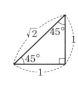 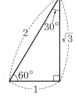

── $\sin 30°=\cos 60°$, $\sin 45°=\cos 45°$, $\sin 60°=\cos 30°$

삼각비의 값 C

(1) 예각의 삼각비의 값

좌표평면 위에 원점 O를 중심으로 하고 반지름의 길이가 1인 사분원을 그릴 때, $\angle AOB=a°$에 대한 삼각비의 값은 다음과 같다.

$$\sin a° = \frac{\overline{AB}}{\overline{OA}} = \frac{\overline{AB}}{1} = \overline{AB}$$

$$\cos a° = \frac{\overline{OB}}{\overline{OA}} = \frac{\overline{OB}}{1} = \overline{OB}$$

$$\tan a° = \frac{\overline{CD}}{\overline{OD}} = \frac{\overline{CD}}{1} = \overline{CD}$$

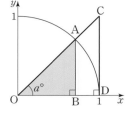

(2) 0°와 90°의 삼각비의 값

① $\sin 0°=0$, $\cos 0°=1$, $\tan 0°=0$

② $\sin 90°=1$, $\cos 90°=0$, $\tan 90°$의 값은 정할 수 없다.

삼각비의 표 ← 이 책의 80쪽에 있습니다.

┌ $\sin 25°=0.4226$

(1) 0°에서 90°까지 1° 간격으로 삼각비의 값을 반올림하여 소수점 아래 넷째 자리까지 나타낸 표

각도	sin	cos	tan
⋮	⋮	⋮	⋮
24°	0.4067	0.9135	0.4452
25°	0.4226	0.9063	0.4663
26°	0.4384	0.8988	0.4877
⋮	⋮	⋮	⋮

(2) 삼각비의 표 보는 방법

삼각비의 표에서 가로줄의 삼각비와 세로줄의 각의 크기가 만나는 곳의 수가 그 각에 대한 삼각비의 값이다.

참고 삼각비의 표에 있는 값은 반올림한 값이지만 등호 ＝를 사용하여 나타낸다.

Step 1 시험에 꼭 나오는 문제

01 삼각비의 값

오른쪽 그림과 같은 직각삼각형
ACB에서 $\overline{AB}=6$, $\overline{BC}=3$일 때,
$\cos A+\sin B-\tan A$의 값은?

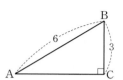

① $1-\sqrt{3}$　　　② $1+\sqrt{3}$

③ 0　　　④ $\dfrac{3-\sqrt{3}}{3}$

⑤ $\dfrac{2\sqrt{3}}{3}$

02 한 삼각비의 값을 이용하여 다른 삼각비의 값 구하기

$\angle B=90°$인 직각삼각형 ABC에서 $\sin A=\dfrac{2\sqrt{2}}{3}$일 때, $\cos A$의 값은? [2019년 3월 교육청]

① $\dfrac{1}{6}$　　　② $\dfrac{1}{3}$　　　③ $\dfrac{1}{2}$

④ $\dfrac{2}{3}$　　　⑤ $\dfrac{5}{6}$

03 직각삼각형의 닮음과 삼각비의 값

오른쪽 그림과 같은 직각삼각형
ABC에서 점 D는 꼭짓점 A에
서 변 BC에 내린 수선의 발이다.
$\overline{BD}=5$, $\overline{CD}=4$, $\angle DAB=\angle x$
라 할 때, $\tan x$의 값은?

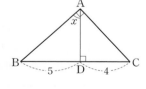

① $\dfrac{\sqrt{5}}{5}$　　　② $\dfrac{3}{5}$　　　③ $\dfrac{\sqrt{3}}{2}$

④ $\dfrac{\sqrt{5}}{2}$　　　⑤ $\sqrt{5}$

04 입체도형에서의 삼각비의 값

오른쪽 그림과 같은 정육면체에서
$\angle AGE=a°$라 할 때, $\cos a°$의 값은?

① $\dfrac{\sqrt{6}}{3}$　　　② $\dfrac{\sqrt{7}}{3}$

③ $\dfrac{\sqrt{10}}{3}$　　　④ $\dfrac{\sqrt{11}}{3}$

⑤ $\dfrac{\sqrt{13}}{3}$

05 특수한 각의 삼각비

다음 그림과 같이 $\angle A=90°$인 직각삼각형 ABC에서 변 BC
의 중점을 M이라 하자. $\angle AMC=60°$일 때, $\dfrac{\overline{AB}}{\overline{AC}}$의 값은?

① $\dfrac{2\sqrt{3}}{3}$　　　② $\sqrt{2}$　　　③ $\sqrt{3}$

④ 2　　　⑤ $\dfrac{3\sqrt{2}}{2}$

06 삼각비를 이용하여 각의 크기 구하기

$\sin(2x-30)°=\dfrac{1}{2}$을 만족시키는 x의 값을 구하시오.

(단, $15<x<60$)

07 특수한 각의 삼각비의 응용

다음 그림과 같이 ∠C=90°인 직각삼각형 ADC에서 $\overline{AC}=3$, ∠ADB=15°, ∠ABC=30°일 때, tan 15°의 값은?

① $2-\sqrt{3}$　　② $4-2\sqrt{3}$　　③ $6-3\sqrt{3}$
④ $1+\sqrt{3}$　　⑤ $2+\sqrt{3}$

08 직선의 기울기와 삼각비의 관계

오른쪽 그림과 같이 점 $(-3, 0)$을 지나는 직선이 x축의 양의 방향과 이루는 각의 크기를 $a°$라 하면 $\sin a°=\dfrac{\sqrt{3}}{2}$일 때, 이 직선의 방정식을 구하시오.
　　　　　　　　　　(단, $0<a<90$)

09 사분원을 이용한 삼각비의 값

오른쪽 그림과 같이 원점 O를 중심으로 하고 반지름의 길이가 1인 사분원을 좌표평면 위에 그릴 때, 다음 중 옳지 <u>않은</u> 것은?

① $\cos a=0.75$
② $\tan a=0.87$
③ $\sin b=0.75$
④ $\sin c=0.87$
⑤ $\cos c=0.66$

10 삼각비의 값의 대소 관계

다음 중 옳은 것을 모두 고르면? (정답 2개)

① $\sin 40°>\cos 70°$
② $\sin 35°=\cos 55°$
③ $\cos 38°>\tan 50°$
④ $\sin 0°+\cos 90°+\tan 90°=1$
⑤ $\sin 60°\times\tan 30°=\cos 30°$

11 삼각비의 값의 대소 관계를 이용한 식의 계산

$\sqrt{(1-2\sin x)^2}+\sqrt{(1+\sin x)^2}=2$일 때, $\cos x+\tan x$의 값을 구하시오. (단, $30°<∠x<90°$)

12 삼각비의 표

다음 그림은 기원전 3세기경 아리스타르코스가 반달이 뜬 날 지구, 달, 태양 사이의 거리를 구하기 위해 측정한 결과이다.

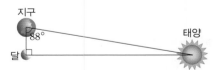

지구와 태양 사이의 거리는 지구와 달 사이의 거리의 k배임을 알았을 때, 다음 삼각비의 표를 이용하여 k의 값을 소수점 아래 첫째 자리에서 반올림하여 구하시오.

각도	sin	cos	tan
1°	0.0175	0.9998	0.0175
2°	0.0349	0.9994	0.0349
3°	0.0523	0.9986	0.0524

A등급을 위한 문제

유형① 삼각비의 값

01 대표문제

오른쪽 그림의 직각삼각형 ABC에서 변 BC 의 중점을 D, $\angle \text{BAD} = \angle x$라 할 때, $\dfrac{\cos x}{\sin x}$ 의 값은?

① $\dfrac{1}{2}$ ② $\dfrac{\sqrt{2}}{2}$

③ $\dfrac{\sqrt{3}}{2}$ ④ $\dfrac{2}{3}$

⑤ $\sqrt{2}$

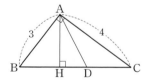

02

$\tan x = 4$일 때, $\dfrac{2 \cos x + 3 \sin x}{2 \sin x - \cos x}$의 값을 구하시오.

(단, $0° < x < 90°$)

03

다음 그림과 같이 $\angle \text{A} = 90°$이고 $\overline{\text{AB}} = 3$, $\overline{\text{AC}} = 4$인 직각 삼각형 ABC에 대하여 점 A에서 선분 BC에 내린 수선의 발을 H라 하자. 선분 HC 위의 점 D에 대하여 $\tan(\angle \text{ADH}) = 2$일 때, •보기•에서 옳은 것을 모두 고른 것은? [2017년 3월 교육청]

• 보기 •

ㄱ. $\overline{\text{AH}} = \dfrac{12}{5}$ ㄴ. $\overline{\text{BD}} = \dfrac{16}{5}$

ㄷ. $\tan(\angle \text{BAD}) = 2$

① ㄱ ② ㄴ ③ ㄱ, ㄴ

④ ㄱ, ㄷ ⑤ ㄱ, ㄴ, ㄷ

04

$\sin A : \cos A = 5 : 4$일 때, $\dfrac{\tan A + 1}{\tan A - 1}$의 값을 구하시오.

(단, $0° < A < 90°$)

05

오른쪽 그림과 같이 직사각형 모양의 색종이 ABCD를 $\overline{\text{RQ}}$를 접는 선으로 하여 점 D가 점 B 에 오도록 접었다. $\overline{\text{AB}} = 4$ cm, $\overline{\text{AD}} = 8$ cm이고 $\angle \text{BRQ} = \angle x$ 라 할 때, $\sin x$의 값은?

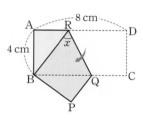

① $\dfrac{\sqrt{5}}{5}$ ② $\dfrac{1}{2}$ ③ $\dfrac{\sqrt{3}}{2}$

④ $\dfrac{2\sqrt{5}}{5}$ ⑤ $\dfrac{2\sqrt{6}}{5}$

06

다음 그림과 같이 반지름의 길이가 8 cm인 원 O에 내접하 는 이등변삼각형 ABC에서 $\overline{\text{AB}} = \overline{\text{AC}}$, $\overline{\text{BC}} = 12$ cm일 때, $\sin A$의 값을 구하시오. (단, $0° < A < 90°$)

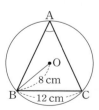

07

오른쪽 그림의 두 직각삼각형 ABC, ADE에서 점 B는 \overline{CD} 위의 점이고 $\angle ACB = \angle AED = 90°$, $\overline{BC} = \overline{BD} = 6$이다. $\angle BAC = \angle x$, $\angle DAE = \angle y$, $\sin x = \dfrac{1}{3}$일 때, $\cos y$ 의 값을 구하시오.

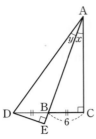

08

오른쪽 그림과 같이 좌표평면 위의 세 점 A(6, 6), B(−2, 2), C(2, −1)에 대하여 $\angle ABC = \angle x$라 할 때, $\sin x + \cos x$의 값은?

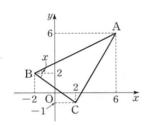

① $\dfrac{2\sqrt{5}}{10}$ ② $\dfrac{3\sqrt{5}}{10}$ ③ $\dfrac{2\sqrt{5}}{5}$

④ $\dfrac{3\sqrt{5}}{5}$ ⑤ $\dfrac{2\sqrt{5}}{3}$

09

〔도전 문제〕

다음 그림과 같이 $\overline{AC} = \sqrt{2}$인 직각삼각형 ABC에서 $\overline{BD} = \overline{DE} = \overline{EF} = \overline{FC} = 1$이 되도록 변 BC 위에 세 점 D, E, F를 정하였다. $\angle ABD = \angle x$, $\angle AEF = \angle y$라 할 때, $\tan(x+y)$의 값을 구하시오.

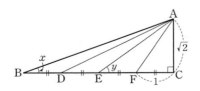

유형❷ 입체도형에서의 삼각비의 값

10 대표문제

오른쪽 그림과 같이 한 모서리의 길이가 5인 정육면체의 한 꼭짓점 E에서 대각선 AG에 내린 수선의 발을 I라 하고 $\angle AEI = \angle x$라 할 때, $\sin x$의 값을 구하시오.

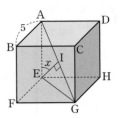

11

다음 그림과 같이 반지름의 길이가 6인 원을 중심각의 크기가 각각 240°, 120°인 부채꼴로 나누어 2개의 원뿔 A, B의 옆면으로 사용하였다. 두 원뿔 A, B의 각 밑면과 모선이 이루는 각의 크기를 각각 $x°$, $y°$라 할 때, $\dfrac{\tan y°}{\tan x°}$의 값을 구하시오.

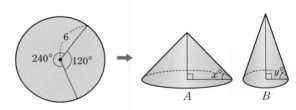

12

〔앗! 실수〕

오른쪽 그림과 같이 한 모서리의 길이가 2인 정사면체에서 \overline{BC}의 중점을 M이라 하고 $\angle AMD = \angle x$라 할 때, $\sin x + \cos x$의 값을 구하시오.

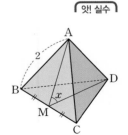

13 대표문제

오른쪽 그림과 같은 직사각형 ABCD의 두 변 AB, BC 위의 점 E, F에 대하여 △DEF가 ∠F=90°인 직각삼각형이고 $\overline{DF}=\sqrt{6}$, ∠EDF=30°, ∠BEF=45°일 때, cos 15°의 값은?

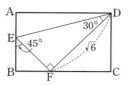

① $\dfrac{\sqrt{2}+\sqrt{6}}{4}$ ② $\dfrac{\sqrt{6}-\sqrt{2}}{4}$ ③ $\dfrac{\sqrt{3}-1}{2}$

④ $\dfrac{\sqrt{3}+1}{2}$ ⑤ $2-\sqrt{3}$

14

∠B=90°인 직각삼각형 ABC에서 ∠A : ∠C=1 : 2일 때, $\dfrac{1}{\tan C-1}+\dfrac{1}{\tan C+1}$의 값은?

① $-\sqrt{3}$ ② -1 ③ 0

④ 1 ⑤ $\sqrt{3}$

15

오른쪽 그림과 같이 한 변의 길이가 2인 정사각형 OABC의 한 꼭짓점 O를 중심으로 하고 \overline{OA}를 반지름으로 하는 사분원 AOC가 있다. 정사각형의 두 변 AB, BC 및 사분원의 호 AC에 접하는 원 O′의 반지름의 길이를 구하시오.

16

다음 중 옳은 것은?

① $\dfrac{2-\cos 45°}{2+\cos 45°}=\dfrac{9-3\sqrt{2}}{7}$

② $\cos 30°+\sqrt{3}\tan 30°-\sin 60°=1+\sqrt{3}$

③ $\sin 90°-\sin 45°\times\cos 45°+\tan 45°=\dfrac{5}{2}$

④ $(\cos 30°+\sin 30°)(\sin 60°-\cos 60°)=\dfrac{1}{2}$

⑤ $\cos^2 45°-2\tan 30°\times\tan 60°+\sin^2 45°=1$

17

이차방정식 $3x^2-\sqrt{3}x+\sqrt{3}=3x$의 두 근이 $\tan A$, $\tan B$일 때, $\cos 2(B-A)$의 값을 구하시오.

(단, $0°<A<B<90°$)

18

다음 그림과 같이 ∠A=30°, ∠B=90°인 직각삼각형 ABC의 빗변 AC 위에 두 반원 O, O′의 지름이 놓여 있다. 두 반원은 모두 변 AB에 접하면서 서로 외접하고, 반원 O′은 변 BC에 접한다. 두 반원 O, O′의 반지름의 길이를 각각 r, r'이라 할 때, $\dfrac{r'}{r}$의 값을 구하시오.

(단, 두 반원 O, O′과 변 AB의 접점은 각각 D, E이다.)

유형❹ 직선의 기울기와 삼각비의 관계

19 대표문제

오른쪽 그림과 같이 직선 $y=\dfrac{2}{3}x+2$가 x축의 양의 방향과 이루는 각의 크기를 $a°$라 할 때, $\tan(90-a)°-\sin a°\times\cos a°$의 값은?

① $\dfrac{27}{26}$ ② $\dfrac{14}{13}$ ③ $\dfrac{29}{26}$

④ $\dfrac{15}{13}$ ⑤ $\dfrac{31}{26}$

20

오른쪽 그림과 같은 두 직선 l, m의 기울기가 각각 $\sqrt{3}$, 1일 때, $\angle a$의 크기를 구하시오.

서술형

21

두 직선 $4x-3y+3=0$, $12x-5y+10=0$이 x축의 양의 방향과 이루는 예각의 크기를 각각 $\alpha°$, $\beta°$라 할 때, $\cos\alpha°+\sin\beta°$의 값은?

① $\dfrac{56}{65}$ ② $\dfrac{64}{65}$ ③ $\dfrac{77}{65}$

④ $\dfrac{99}{65}$ ⑤ $\dfrac{112}{65}$

유형❺ 사분원을 이용한 삼각비의 값

22 대표문제

오른쪽 그림과 같이 정사각형 ABCD 안에 점 B를 중심으로 하고 \overline{AB}를 반지름으로 하는 사분원을 그리고 \overline{BR}와 \overparen{AC}의 교점을 P, 점 P에서 변 BC에 내린 수선의 발을 Q라 하자. $\angle PBQ=\angle x$라 할 때, 다음 중 $\dfrac{\overline{QC}}{\overline{PR}}$의 값과 같은 것은?

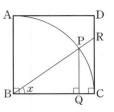

① $\sin x$ ② $\cos x$ ③ $\tan x$

④ $\dfrac{1}{\sin x}$ ⑤ $\dfrac{1}{\cos x}$

23

오른쪽 그림과 같이 좌표평면 위에 반지름의 길이가 1인 사분원과 원점을 지나는 두 직선 l, m이 있다. 사분면의 호와 두 직선 l, m의 교점은 각각 (x_1, y_3), (x_2, y_1)이고, 두 점 $(1, y_2)$, (x_3, y_3)은 직선 l 위에 있고, 점 $(1, y_4)$는 직선 m 위에 있다. 두 직선 l, m이 x축과 이루는 예각의 크기를 각각 $\alpha°$, $\beta°$라 할 때, 다음 중 옳지 <u>않은</u> 것은?

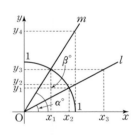

① $y_1=\sin\alpha°$ ② $x_2=\cos\alpha°$ ③ $y_3=\tan\alpha°$

④ $x_1=\cos\beta°$ ⑤ $y_4=\tan\beta°$

24

다음 그림과 같이 $\overline{AB}=1$인 직사각형 ABCD에서 점 B를 중심으로 하고 \overline{AB}를 반지름으로 하는 사분원 ABH를 그렸다. $\angle BGH=\angle x$라 할 때, 다음 중 $\dfrac{\tan x-\sin x}{\sin x}$의 값을 나타내는 선분은?

① \overline{AD} ② \overline{CF} ③ \overline{DE}

④ \overline{DG} ⑤ \overline{FH}

유형⑥ 삼각비의 값의 대소 관계

25 대표문제

오른쪽 그림과 같이 점 A를 중심으로 하고 반지름의 길이가 1인 사분원에 대하여 다음 중 옳지 <u>않은</u> 것은?
(단, $0°<x°<90°$)

① $\overline{AB}<\overline{AC}$
② $\sin x°=\overline{BC}$
③ $\cos x°=\overline{AB}$
④ $x°$의 크기가 작아질수록 $\cos x°$의 값은 커진다.
⑤ $x°$의 크기가 커질수록 $\sin x°$의 값은 작아진다.

26

$0°<a°<45°<b°<c°<d°<90°$일 때, • 보기 •의 삼각비의 값을 그 크기가 가장 작은 것부터 크기순으로 바르게 나열한 것은?

• 보기 •

ㄱ. $\cos 0°$ ㄴ. $\sin a°$ ㄷ. $\tan b°$
ㄹ. $\sin c°$ ㅁ. $\tan d°$

① ㄱ－ㄴ－ㄹ－ㄷ－ㅁ
② ㄱ－ㄴ－ㄷ－ㄹ－ㅁ
③ ㄴ－ㄹ－ㄱ－ㄷ－ㅁ
④ ㄴ－ㄹ－ㄱ－ㅁ－ㄷ
⑤ ㄹ－ㄴ－ㄱ－ㅁ－ㄷ

27

$0°<A<B<90°$일 때, 이차방정식 $2x^2-x-1=0$의 한 근이 $\tan B$의 값과 같다. 다음 중
$\sqrt{(\cos A-\sin A)^2}-\sqrt{(\cos A+\sin A)^2}$
과 같은 것은?

① $-2\sin A$ ② $-2\cos A$ ③ 0
④ $2\sin A$ ⑤ $2\cos A$

유형⑦ 삼각비의 표

28 대표문제

다음 그림의 도로 표지판은 도로의 수평 거리에 대한 수직 거리의 비율, 즉 도로의 기울어진 정도를 나타낸 것이다. 이 도로가 수평면에 대하여 기울어진 정도는 몇 도인지 주어진 삼각비의 표를 이용하여 구하시오.

각도	sin	cos	tan
4°	0.06	0.99	0.06
6°	0.10	0.99	0.10
8°	0.13	0.99	0.14
10°	0.17	0.98	0.17
12°	0.20	0.97	0.21

29

다음 그림과 같은 △ABC에서 $\angle ABC=28°$, $\angle ACH=42°$, $\overline{BC}=100\,\text{m}$일 때, △ABC의 높이인 \overline{AH}의 길이를 주어진 삼각비의 표를 이용하여 소수점 아래 첫째 자리에서 반올림하여 구하시오.

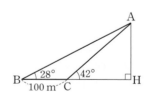

각도	sin	cos	tan
28°	0.4695	0.8829	0.5317
42°	0.6691	0.7431	0.9004
48°	0.7431	0.6691	1.1106
62°	0.8829	0.4695	1.8807

01

다음 그림과 같이 제1사분면에 점 O를 중심으로 하고 반지름의 길이가 1인 사분원이 있다.

$$\overline{OC} \perp \overline{BC}, \ \overline{OE} \perp \overline{DE}, \ \angle BOC = \angle x$$

일 때, 주어진 삼각비의 표를 이용하여 물음에 답하시오.

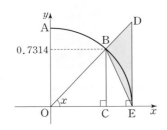

각도	sin	cos	tan
43°	0.6820	0.7314	0.9325
44°	0.6947	0.7193	0.9657
45°		0.7071	1.0000
46°			1.0355
47°			1.0724

(1) $\angle x$의 크기를 구하시오.

(2) 삼각형 BED의 넓이를 소수점 아래 넷째 자리까지 구하시오.

02

오른쪽 그림의 삼각형 ABC는 $\overline{AB} = \overline{AC}$, $\angle A = 36°$, $\overline{BC} = 2$인 이등변삼각형이다. $\angle B$의 이등분선이 변 AC와 만나는 점을 D라 할 때, 다음 물음에 답하시오.

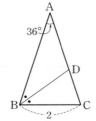

(1) \overline{CD}의 길이를 구하시오.

(2) $\cos 36°$의 값을 구하시오.

(3) $\sin 18°$의 값을 구하시오.

03

다음 그림과 같이 직선 $y = mx + n$과 x축, y축의 교점을 각각 A, B라 하자. 원점 O에서 \overline{AB}에 내린 수선의 발을 H라 하면 $\overline{OH} = 4$이고 $\triangle AOB$에서 $\tan(\angle ABO) = \dfrac{5}{12}$일 때, 물음에 답하시오. (단, m, n은 실수이다.)

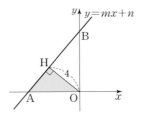

(1) m, n의 값을 각각 구하시오.

(2) 삼각형 AOH의 넓이를 구하시오.

04

다음 그림과 같이 $\angle B = \angle D = 90°$, $\overline{AD} = 6$, $\overline{CD} = 12$인 사각형 ABCD의 꼭짓점 D에서 변 BC에 내린 수선의 발을 H라 하자. \overline{AC}는 $\angle C$의 이등분선이고 \overline{AC}, \overline{DH}의 교점을 E라 하자. $\angle CDH = \angle x$라 할 때, $\sin x$의 값을 구하시오.

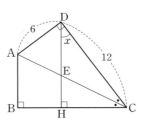

05

오른쪽 그림과 같이 모든 모서리의 길이가 1인 정사각뿔에서 모서리 VC 위를 움직이는 점 P가 있다. ∠PDB=∠x라 하면 $m \leq \cos x \leq M$일 때, Mm의 값을 구하시오.

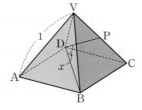

06

다음 그림은 길이가 1 cm인 선분 AB에서 계속해서 길이가 1 cm인 선분을 수직으로 붙여 직각삼각형 ACB, ADC, AED, …를 만든 것이다. n번째로 만든 직각삼각형에서 ∠A=∠x_n이라 할 때, $\sin x_{24} \times \cos x_{24}$의 값을 구하시오.

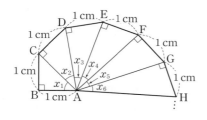

07

오른쪽 그림과 같이 정삼각형 ABC에서 두 점 D, E는 각각 \overline{BC}, \overline{AC} 위의 점이고, $\overline{AE}=\overline{CD}$이다. \overline{BE}와 \overline{AD}의 교점을 P, ∠BPD=∠α라 할 때, $\sin \alpha$의 값을 구하시오.

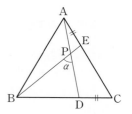

08

오른쪽 그림과 같이 정사각형 ABCD의 내부에 있는 두 점 E, F에 대하여 $\overline{AE} /\!/ \overline{FC}$, $\overline{AE}=\overline{EF}=\overline{FC}$이고, 점 O는 \overline{AC}, \overline{EF}의 교점이다. ∠BAE의 크기의 최솟값을 구하시오.

(단, $0° < ∠AOE \leq 90°$)

┏ 유형 1 | 직각삼각형과 삼각비

출제경향 피타고라스 정리를 이용하여 변의 길이를 구하고 삼각비의 값을 구하는 문제가 출제된다.

공략비법 피타고라스 정리
직각삼각형에서 직각을 낀 두 변의 길이가 각각 a, b, 빗변의 길이가 c일 때,

$$c^2 = a^2 + b^2$$

이 성립한다.

1 대표 ・2018년 3월 교육청 | **3점**

다음 그림과 같이 $\overline{AB} = \overline{AC}$인 이등변삼각형 ABC의 꼭짓점 C에서 변 AB에 내린 수선의 발을 H라 하자. $\overline{AH} : \overline{HB} = 3 : 2$일 때, 삼각형 BCH에서 $\tan B$의 값은?

① 2　　　　② $\dfrac{9}{4}$　　　　③ $\dfrac{5}{2}$

④ $\dfrac{11}{4}$　　　　⑤ 3

2 유사 ・2016년 3월 교육청 | **3점**

직각삼각형 ABC에서 $\angle C = 90°$, $\overline{AB} = 4$, $\overline{BC} = 3$일 때, $\tan B$의 값은?

① $\dfrac{\sqrt{7}}{5}$　　　　② $\dfrac{\sqrt{7}}{4}$　　　　③ $\dfrac{\sqrt{7}}{3}$

④ $\dfrac{\sqrt{7}}{2}$　　　　⑤ $\sqrt{7}$

┏ 유형 2 | 직각삼각형의 닮음과 삼각비의 값

출제경향 직각삼각형의 닮음을 이용하여 삼각비의 값을 구하는 문제가 출제된다.

공략비법 직각삼각형의 닮음의 응용
$\angle A = 90°$인 직각삼각형 ABC의 꼭짓점 A에서 빗변 BC에 내린 수선의 발을 H라 할 때,

$\triangle ABC \backsim \triangle HBA \backsim \triangle HAC$ (AA 닮음)

3 대표 ・2011년 3월 교육청 | **3점**

다음 그림과 같이 $\angle A$가 직각인 직각삼각형 ABC에서 $\overline{AB} = 3$, $\overline{AC} = 4$이다. 꼭짓점 A에서 빗변에 내린 수선의 발을 D라 하자. $\angle BAD = \angle x$일 때, $\sin x$의 값은?

① $\dfrac{2}{5}$　　　　② $\dfrac{3}{5}$　　　　③ $\dfrac{2}{3}$

④ $\dfrac{3}{4}$　　　　⑤ $\dfrac{4}{5}$

4 유사 ・2013년 3월 교육청 | **3점**

오른쪽 그림과 같이 $\angle A = 90°$, $\overline{AB} = 8$, $\overline{AC} = 6$인 직각삼각형 ABC가 있다. 점 C가 아닌 변 AC 위의 한 점 D에서 변 BC에 내린 수선의 발을 E라 하고 $\angle CDE = x°$라 할 때, $\sin x°$의 값은?

① $\dfrac{2}{5}$　　　　② $\dfrac{1}{2}$　　　　③ $\dfrac{3}{5}$

④ $\dfrac{7}{10}$　　　　⑤ $\dfrac{4}{5}$

삼각비의 활용

100점 노트

100점 공략

A 일반 삼각형의 변의 길이
일반 삼각형에서 변의 길이를 구할 때는 보조선을 그어 구하는 변을 빗변으로 하는 직각삼각형을 만든다.
▶ STEP 2 | 11번

참고

B 직각삼각형과 정삼각형의 넓이
(1) ∠A=90°인 직각삼각형 ABC의 넓이 S는

$$S = \frac{1}{2} \times \overline{AC} \times \overline{AB} \times \sin A$$

$$= \frac{1}{2} bc \sin 90° = \frac{1}{2} bc$$

(2) 한 변의 길이가 a인 정삼각형 ABC의 넓이 S는

$$S = \frac{1}{2} \times \overline{AB} \times \overline{AC} \times \sin A$$

$$= \frac{1}{2} a^2 \sin 60°$$

$$= \frac{1}{2} a^2 \times \frac{\sqrt{3}}{2} = \frac{\sqrt{3}}{4} a^2$$

▶ STEP 2 | 14번, 33번, STEP 3 | 03번

C 사각형의 넓이
다음 그림과 같이 꼭짓점 A, B, C, D를 지나고 대각선 AC, BD에 평행한 직선을 그어 이들이 만나는 점을 E, F, G, H라 하면

$$\square ABCD = \frac{1}{2} \square EFGH$$

$$= \frac{1}{2} ab \sin x$$

직각삼각형의 변의 길이

직각삼각형에서 한 변의 길이와 한 예각의 크기를 알면 삼각비를 이용하여 나머지 두 변의 길이를 구할 수 있다.

∠B=90°인 직각삼각형 ABC에서

(1) ∠A의 크기와 빗변 AC의 길이 b를 알고 있을 때,

$$\overline{BC} = b \sin A, \quad \overline{AB} = b \cos A$$

(2) ∠A의 크기와 변 BC의 길이 a를 알고 있을 때,

$$\overline{AC} = \frac{a}{\sin A}, \quad \overline{AB} = \frac{a}{\tan A}$$

(3) ∠A의 크기와 변 AB의 길이 c를 알고 있을 때,

$$\overline{AC} = \frac{c}{\cos A}, \quad \overline{BC} = c \tan A$$

일반 삼각형의 변의 길이 A

(1) 삼각형 ABC의 변 BC의 길이 a와 그 양 끝 각 ∠B, ∠C의 크기를 알 때,

$$\overline{AC} = \frac{a \sin B}{\sin A}, \quad \overline{AB} = \frac{a \sin C}{\sin A}$$

∠A=180°−(∠B+∠C)

(2) 삼각형 ABC의 두 변 BC, AB의 길이 a, c와 그 끼인각 ∠B의 크기를 알 때,

$$\overline{AC} = \sqrt{(c \sin B)^2 + (a - c \cos B)^2}$$

삼각형의 넓이 B

삼각형 ABC에서 두 변의 길이가 각각 b, c이고 그 끼인각이 ∠A일 때, 이 삼각형의 넓이 S는

(1) ∠A가 예각일 때,

$$S = \frac{1}{2} bc \sin A$$

(2) ∠A가 둔각일 때,

$$S = \frac{1}{2} bc \sin (180° - A)$$

사각형의 넓이 C

(1) 평행사변형의 넓이
평행사변형 ABCD의 이웃하는 두 변의 길이가 a, b이고 그 끼인각 x가 예각일 때, 넓이 S는

$$S = ab \sin x$$

x가 둔각이면 $S = ab \sin (180° - x)$

└ $\square ABCD = 2 \triangle ABC = 2 \times \frac{1}{2} ab \sin x$

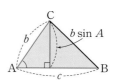

(2) 사각형의 넓이
$\square ABCD$의 두 대각선의 길이가 각각 a, b이고 두 대각선이 이루는 각 x가 예각일 때, 넓이 S는

$$S = \frac{1}{2} ab \sin x$$

└ x가 둔각이면 $S = \frac{1}{2} ab \sin (180° - x)$

Step 1 — 시험에 꼭 나오는 문제

01 직각삼각형의 변의 길이

다음 그림과 같이 ∠A=90°인 직각삼각형 ABC에서
∠B=53°, \overline{BC}=20일 때, $\overline{AB}+\overline{AC}$의 값을 구하시오.
(단, sin 53°=0.8, cos 53°=0.6으로 계산한다.)

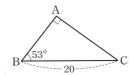

02 일반 삼각형의 변의 길이

다음 그림과 같이 △ABC에서 ∠A=45°, \overline{AB}=3+√3,
\overline{AC}=√6일 때, \overline{BC}의 길이는?

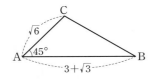

① 1+√6 ② 2√3 ③ 2+√3
④ 2√6 ⑤ 3√3

03 실생활에서 삼각비의 활용

오른쪽 그림과 같이 평평한 지면 위에 설치된 가로등이 있다. 지면에 수직으로 세워진 기둥의 길이는 4 m이고, 그 위로 길이가 2 m인 기둥이 수직인 기둥과 150°의 각을 이루며 연결되어 있다. 이 가로등의 지면으로부터의 높이가 h m일 때, h의 값은?

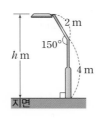

① 5 ② $\dfrac{11}{2}$ ③ 4+√2
④ 4+2√2 ⑤ 4+√3

04 삼각형의 넓이

오른쪽 그림과 같이
\overline{AC}=9√2 cm, \overline{BC}=8√3 cm,
∠ACB=30°인 △ABC에서 점 G를 삼각형 ABC의 무게중심이라 할 때, △ABG의 넓이는?

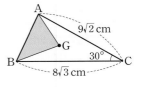

① 4√3 cm² ② 4√6 cm² ③ 6√3 cm²
④ 6√6 cm² ⑤ 12√3 cm²

05 평행사변형의 넓이

다음 그림과 같이 \overline{AB}=4 cm, ∠A=150°인 평행사변형 ABCD의 넓이가 18 cm²일 때, \overline{AD}의 길이는?

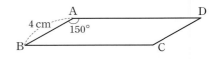

① 6 cm ② 7 cm ③ 8 cm
④ 9 cm ⑤ 10 cm

06 사각형의 넓이

오른쪽 그림과 같이 두 대각선의 길이가 각각 10, 16인 □ABCD의 넓이의 최댓값을 구하시오.

Step 2 — A등급을 위한 문제

유형❶ 직각삼각형의 변의 길이

01 대표문제

오른쪽 그림과 같이 $\overline{AB}=16$, $\angle ABC=30°$인 직각삼각형 ABC의 꼭짓점 C에서 \overline{AB}에 내린 수선의 발을 D, 점 D에서 \overline{BC}에 내린 수선의 발을 E라 할 때, \overline{CE}의 길이를 구하시오.

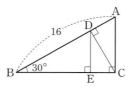

02

$\angle A=90°$, $\angle C=30°$인 직각삼각형 ABC의 꼭짓점 A에서 빗변 BC에 내린 수선의 발을 D라 하고 각 선분의 길이를 오른쪽 그림과 같이 정할 때, • 보기 •에서 옳은 것을 모두 고른 것은?

┌─ 보기 ─────────────────────────
ㄱ. $z=\dfrac{1}{2}c$ ㄴ. $\dfrac{z}{x}=\dfrac{y}{z}$

ㄷ. $y+z=\dfrac{1+\sqrt{3}}{2}b$
└──────────────────────────────

① ㄴ ② ㄷ ③ ㄱ, ㄴ

④ ㄴ, ㄷ ⑤ ㄱ, ㄴ, ㄷ

03

오른쪽 그림의 직각삼각형 ABC에서 $\angle C=90°$, $\angle CDB=60°$, $\angle CEA=75°$, $\angle DBA=15°$, $\overline{BE}=3$ cm일 때, \overline{AD}의 길이를 구하시오.

(단, $\tan 75°=2+\sqrt{3}$으로 계산한다.)

유형❷ 삼각형의 변의 길이 – 직각삼각형이 주어졌을 때

04 대표문제

오른쪽 그림과 같은 직각삼각형 ABC에서 $\angle A=60°$, $\angle CDE=30°$, $\overline{AD}=100$, $\overline{DE}=50$일 때, \overline{BE}의 길이는?

① $50\sqrt{3}+25$ ② $50\sqrt{2}+25$

③ $50\sqrt{3}+25\sqrt{2}$ ④ $50\sqrt{2}+25\sqrt{6}$

⑤ $50\sqrt{3}+25\sqrt{6}$

05

다음 그림과 같이 $\angle ABC=90°$, $\angle BAC=60°$인 직각삼각형 ABC와 $\angle BDC=90°$, $\angle DBC=45°$인 직각삼각형 DBC가 \overline{BC}를 공유하고 있다. $\overline{BC}=6$이고 두 선분 AC와 BD의 교점을 E라 할 때, \overline{CE}의 길이는?

① $2(\sqrt{3}-1)$ ② $2(\sqrt{2}+1)$ ③ $2(\sqrt{3}+1)$
④ $6(\sqrt{3}-1)$ ⑤ $6(\sqrt{3}-\sqrt{2})$

06

다음 그림에서 $\angle BCA=\angle AED=90°$, $\angle AEC=60°$이고 $\overline{AE}=\overline{ED}$, $\overline{EC}=1$일 때, \overline{AB}의 길이는?

① $3\sqrt{2}+\sqrt{3}$ ② $4\sqrt{2}+2\sqrt{6}$ ③ $6\sqrt{2}$
④ $3\sqrt{2}+\sqrt{6}$ ⑤ $2\sqrt{2}+2\sqrt{3}$

07

오른쪽 그림과 같이 반지름의 길이가 4이고 중심각의 크기가 90°인 부채꼴 OAB의 호 AB를 삼등분하여, 점 B에 가까운 점을 P라 하자. 세 선분 OA, OB, AP에 모두 접하는 원의 반지름의 길이는? [2018년 3월 교육청]

① $\sqrt{2}$　　② $2\sqrt{3}-2$　　③ $\sqrt{3}$

④ $2\sqrt{2}-1$　　⑤ $2\sqrt{3}-1$

08

오른쪽 그림과 같이 $\overline{AB}=\overline{BC}=\overline{AD}=6$, $\angle BAD=90°$인 사각형 ABCD가 있다.

$\angle CBD+\angle CDB=45°$일 때, \overline{CD}의 길이는?

① $3\sqrt{2}$　　② $3\sqrt{6}$　　③ $3\sqrt{6}-3\sqrt{2}$

④ $3\sqrt{6}+3\sqrt{2}$　　⑤ $3\sqrt{6}+3\sqrt{3}$

09

오른쪽 그림과 같이 $\angle B=90°$, $\angle CAB=30°$, $\overline{BC}=4$인 직각삼각형 ABC의 빗변 AC 위를 움직이는 점 P에 대하여 $\overline{AP}^2+\overline{BP}^2$의 최솟값을 구하시오.

앳 실수

10 대표문제

다음 그림과 같이 $\overline{AB}=\overline{AC}=6$, $\angle B=30°$인 이등변삼각형 ABC에서 밑변 BC의 삼등분점 중 점 B와 가까운 점을 D라 할 때, \overline{AD}의 길이를 구하시오.

11

오른쪽 그림과 같이 $\angle B$가 둔각인 둔각삼각형 ABC에서 $\overline{AB}=6$, $\overline{AC}=8\sqrt{3}$, $\sin A=\dfrac{1}{2}$

일 때, $\sin C$의 값을 구하시오.

12

오른쪽 그림과 같이 △ABC에서 \overline{AB}, \overline{AC}의 중점을 각각 D, E라 하자. $\angle A=45°$, $\angle AED=60°$, $\overline{BC}=16$일 때, \overline{BD}의 길이는?

① $\sqrt{6}$　　② $2\sqrt{6}$

③ $3\sqrt{6}$　　④ $4\sqrt{6}$

⑤ $5\sqrt{6}$

13

오른쪽 그림의 △ABC는 정삼각형
이다. \overline{AC}의 중점을 D, \overline{BD}의 중점
을 E, ∠BCE=∠x라 할 때, sin x
의 값을 구하시오.

14

오른쪽 그림과 같은 정삼각형 ABC
의 각 변 위의 점 D, E, F에 대하여
$\overline{AD}:\overline{DB}=\overline{BE}:\overline{EC}$
$=\overline{CF}:\overline{FA}$
$=1:4$
이고 $\overline{BE}=2$일 때, \overline{EF}의 길이를 구하시오.

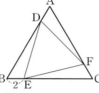

15

다음 그림과 같이 반지름의 길이가 12인 원의 중심 O에서
두 지름 AB, CD가 수직으로 만난다. \overline{OC} 위의 점 E에 대
하여 $\overline{OE}:\overline{EC}=2:1$이고 반직선 AE가 원과 만나는 점을
F라 할 때, \overline{AF}의 길이는?

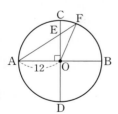

① $\dfrac{24\sqrt{13}}{13}$ ② $\dfrac{36\sqrt{13}}{13}$ ③ $\dfrac{48\sqrt{13}}{13}$

④ $\dfrac{60\sqrt{13}}{13}$ ⑤ $\dfrac{72\sqrt{13}}{13}$

16

다음 그림과 같이 길이가 10인 선분 AB 위의 점 C에 대하
여 $\overline{AC}=4$, $\overline{BC}=6$이다. \overline{AC}, \overline{BC}를 각각 한 변으로 하는
두 정삼각형 DAC, ECB를 \overline{AB}에 대하여 같은 쪽에 그릴
때, 선분 DE의 길이를 구하시오.

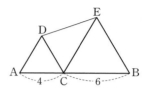

17

다음 그림과 같이 $\overline{AB}=12$, $\overline{AC}=8\sqrt{2}$, ∠A=75°인 삼각
형 ABC가 있다. ∠BAD=45°, ∠DAC=30°가 되도록
변 BC 위에 점 D를 잡을 때, $\dfrac{\overline{BD}}{\overline{DC}}$의 값은? [2017년 3월 교육청]

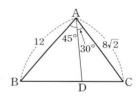

① $\dfrac{9}{8}$ ② $\dfrac{5}{4}$ ③ $\dfrac{11}{8}$

④ $\dfrac{3}{2}$ ⑤ $\dfrac{13}{8}$

18

〔서술형〕

오른쪽 그림에서 ∠XOY=60°,
$\overline{OA}=6$ cm일 때, \overrightarrow{OX}, \overrightarrow{OY} 위의
두 점 P, Q에 대하여 △APQ의 둘
레의 길이는 l cm 이상이다. l의 값
을 구하시오.

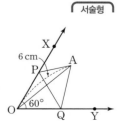

유형❹ 실생활에서 삼각비의 활용

19 대표문제

오른쪽 그림과 같이 바위섬의 위치를 A, 해안 도로 위의 두 지점의 위치를 B, C라 하면 $\overline{BC}=200$ m, $\angle ABC=45°$, $\angle ACB=60°$이다. 점 A에서 선분 BC에 내린 수선의 발을 H라 할 때, 선분 AH의 길이는? [2015년 3월 교육청]

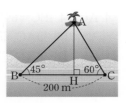

① 100 m
② $80(3-\sqrt{3})$ m
③ $80(3-\sqrt{2})$ m
④ $100(3-\sqrt{3})$ m
⑤ $100(3-\sqrt{2})$ m

20

다음 그림과 같이 지면으로부터의 높이가 3 m인 곳에 줄의 길이가 2.8 m이고 앞뒤로 60°씩 흔들리는 그네가 매여 있다. 그네의 앉는 부분이 지면으로부터 가장 높은 곳에 위치할 때의 높이는?

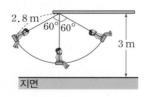

① 1.4 m
② 1.5 m
③ 1.6 m
④ 1.7 m
⑤ 1.8 m

21

오른쪽 그림과 같이 화재가 발생한 건물에 갇힌 사람을 사다리차로 구조하고 있다. 건물로부터 20 m 떨어진 지점에서 지면과 이루는 각의 크기가 55°가 되도록 사람이 있는 곳까지 사다리가 기대어 있다. 사다리 아래 끝에서 건물 바닥을 내려다본 각의 크기가 18°일 때, 갇힌 사람이 있는 곳의 지면으로부터의 높이는? (단, $\tan 18°=0.3249$, $\tan 55°=1.4281$, $\tan 73°=3.2709$로 계산한다.)

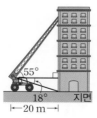

① 29.72 m
② 30.42 m
③ 31.64 m
④ 33.97 m
⑤ 35.06 m

22

오른쪽 그림과 같이 어느 안테나탑이 평지에서 30°의 경사각을 이루고 있는 언덕 위에 위치하고 있다. 지훈이가 처음 안테나탑의 꼭대기를 올려다본 각의 크기가 60°이었고, 안테나탑을 향해 평지 $6\sqrt{2}$ m, 언덕의 오르막길 $8\sqrt{6}$ m를 걸어 안테나탑의 입구에 도착할 수 있었다. 이때, 안테나탑의 높이는? (단, 지훈이의 눈높이는 1.5 m이다.)

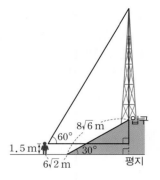

① $(12\sqrt{6}-1.5)$ m
② $(12\sqrt{6}+1.5)$ m
③ $(13\sqrt{6}-1.5)$ m
④ $(14\sqrt{6}-1.5)$ m
⑤ $(14\sqrt{6}+1.5)$ m

23

오른쪽 그림과 같이 지면 위의 Q지점으로부터 수직으로 일정한 높이에 걸려 있는 풍선의 위치를 P지점이라 하자. 지면 위의 두 지점 A, B 사이의 거리는 100 m, $\angle ABQ=90°$이고, A지점, B지점에서 풍선을 올려다본 각의 크기가 각각 30°, 45°일 때, 풍선의 지면으로부터의 높이를 구하시오.

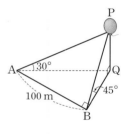

24 [도전 문제]

오른쪽 그림과 같이 반지름의 길이가 6 m인 원 모양을 따라 시계 반대 방향으로 돌아가는 관람차가 있다. 이 관람차가 지면에 가장 가깝게 내려왔을 때의 지면으로부터의 높이는 2 m이고, 관람차는 12분에 한 바퀴를 돈다고 한다. 관람차의 기둥의 아래끝 지점을 P, 관람차가 제일 높이 올라간 지점을 A, 지점 A에 도달한 지 4분 후의 위치를 Q라 하자. P지점에서 Q지점을 올려다본 각의 크기를 $x°$라 할 때, $\tan x°$의 값을 구하시오. (단, 관람차의 크기는 고려하지 않는다.)

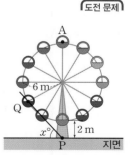

 유형⑤ 삼각형의 넓이

25 대표문제

오른쪽 그림과 같은 △ABC에서
∠ABC＝∠ACD＝30°일 때,
△BCD의 넓이는?

① $10\sqrt{3}\,\text{cm}^2$ ② $12\sqrt{3}\,\text{cm}^2$
③ $14\sqrt{3}\,\text{cm}^2$ ④ $16\sqrt{3}\,\text{cm}^2$
⑤ $18\sqrt{3}\,\text{cm}^2$

26

길이가 a, b, c인 세 선분 중 각각 2개씩의 선분을 골라 다음 그림과 같이 작도한 세 삼각형 A, B, C의 넓이가 모두 같을 때, $a:b:c$는?

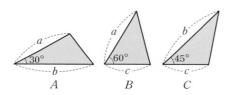

① $1:\sqrt{3}:\sqrt{2}$ ② $\sqrt{2}:\sqrt{3}:1$ ③ $\sqrt{3}:2:\sqrt{2}$
④ $2:3:1$ ⑤ $3:5:2$

27

넓이가 $25\,\text{cm}^2$인 △ABC에서 $\overline{\text{AC}}$의 길이는 40 % 줄이고, $\overline{\text{AB}}$의 길이는 20 % 늘여서 새로운 △AB′C′을 만들었다고 할 때, △AB′C′의 넓이를 구하시오.

28

다음 그림과 같이 △PQR에서 변 PQ를 5등분한 점을 순서대로 A, B, C, D라 하고 변 PR를 4등분한 점을 E, F, G라 하자. □BDGF와 □DQRG의 넓이를 각각 S_1, S_2라 할 때, $S_1:S_2$는?

① $1:1$ ② $1:2$ ③ $2:1$
④ $2:3$ ⑤ $3:2$

29

다음 그림과 같은 평행사변형 ABCD에서 $\overline{\text{AB}}$, $\overline{\text{BC}}$의 중점을 각각 E, F라 하고 $\overline{\text{DE}}$, $\overline{\text{DF}}$가 대각선 AC와 만나는 점을 각각 G, H라 하자. $\overline{\text{DG}}=6$, $\overline{\text{DH}}=5$, ∠EDF＝30°일 때, □EFHG의 넓이를 구하시오.

30 [도전 문제]

오른쪽 그림과 같이 ∠B＝40°인 △ABC에서 ∠A의 이등분선과 $\overline{\text{BC}}$의 교점을 D라 하면 $\overline{\text{AB}}=\overline{\text{AC}}+\overline{\text{CD}}$이다. $\overline{\text{AB}}=a$, $\overline{\text{AC}}=b$라 할 때, △ABC의 넓이를 a, b를 사용하여 나타내시오.

유형❻ 사각형의 넓이

31 대표문제

오른쪽 그림과 같이 \overline{AB}를 지름으로 하고 반지름의 길이가 3인 원 O에 내접하는 사각형 ABCD가 있다. $\angle B=30°$, $\overline{AD}=\overline{DC}$일 때, 사각형 ABCD의 넓이는?

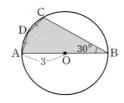

① $\dfrac{9+18\sqrt{3}}{2}$ ② $\dfrac{18+9\sqrt{3}}{2}$ ③ $\dfrac{18+9\sqrt{6}}{4}$

④ $\dfrac{9+18\sqrt{3}}{4}$ ⑤ $\dfrac{18+9\sqrt{3}}{4}$

32

오른쪽 그림과 같이 폭이 각각 5 cm, 8 cm인 두 종이테이프가 60°의 각을 이루며 겹쳐져 있다. 이때, 겹쳐진 부분의 넓이를 구하시오.

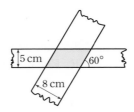

33

다음 그림과 같이 한 변의 길이가 10 cm인 정사각형 ABCD를 점 A를 중심으로 시계 반대 방향으로 34°만큼 회전시켜 정사각형 AB′C′D′을 만들었다. 이때, 두 정사각형이 겹쳐지는 부분의 넓이를 구하시오.

(단, $\tan 28°=0.5317$로 계산한다.)

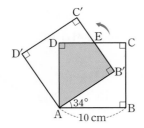

34

오른쪽 그림과 같이 사각형 ABCD에서 $\overline{AC}\,/\!/\,\overline{DE}$가 되도록 변 BC의 연장선 위에 점 E를 잡으면 $\overline{AB}=4\sqrt{3}$ cm, $\overline{BE}=10$ cm, $\angle ABC=60°$ 이다. 사각형 ABCD의 넓이를 구하시오.

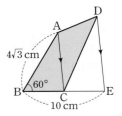

35

다음 그림의 사각형 ABCD에서 $\angle B=60°$, $\angle ACD=30°$, $\overline{AB}=12$ cm, $\overline{BC}=18$ cm, $\overline{CD}=10$ cm일 때, 사각형 ABCD의 넓이는?

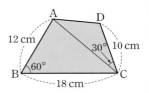

① $(54\sqrt{3}+15\sqrt{7})$ cm^2 ② $(54\sqrt{3}+18\sqrt{7})$ cm^2

③ $(56\sqrt{3}+15\sqrt{7})$ cm^2 ④ $(56\sqrt{3}+18\sqrt{7})$ cm^2

⑤ $(58\sqrt{3}+18\sqrt{7})$ cm^2

36

다음 그림에서 원 O 안의 6개의 사각형은 모두 합동인 마름모이고 서로 한 변씩 접하면서 원 O에 내접하고 있다. 원의 지름의 길이가 $20\sqrt{3}$ cm일 때, 색칠한 부분의 넓이를 구하시오.

Step 3 종합 사고력 도전 문제

01

다음 그림과 같은 직육면체에서 ∠BGF=45°,
∠DGH=30°, \overline{GH}=12일 때, 물음에 답하시오.

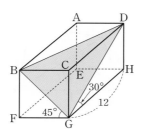

(1) \overline{BD}의 길이를 구하시오.

(2) △BGD의 넓이를 구하시오.

02

오른쪽 그림과 같이
\overline{AB}=8, \overline{BC}=10, \overline{CA}=12인
△ABC에서 직선 l은 \overline{BC}에 수직이고
삼각형 ABC의 넓이를 이등분한다.
직선 l과 \overline{BC}, \overline{AC}의 교점을 각각 D,
E라 할 때, \overline{DE}의 길이를 구하시오.

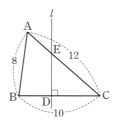

03

오른쪽 그림과 같이 한 변의 길이가
2 cm인 정사각형 ABCD 안에 \overline{AB}
를 한 변으로 하는 정삼각형 ABE가
있다. □ABCD의 대각선 \overline{BD}와 \overline{AE}
의 교점을 F, 점 F에서 \overline{AD}에 내린
수선의 발을 H라 할 때, 다음 물음에
답하시오.

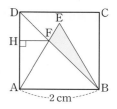

(1) \overline{AH}의 길이를 구하시오.

(2) △BEF의 넓이를 구하시오.

04

다음 그림에서 △OBA는 \overline{OB}=5, ∠AOB=90°인 직각삼
각형이다. \overline{OA} 위의 16개의 점 A_1, A_2, ⋯, A_{16}에 대하여
∠OBA_1=∠A_1BA_2=∠A_2BA_3=⋯=∠$A_{16}BA$=5°이
다. 자연수 n에 대하여 $\overline{OA_1} \times \overline{OA_2} \times \overline{OA_3} \times \cdots \times \overline{OA}=5^n$
일 때, n의 값을 구하시오.

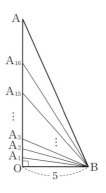

05

다음 그림과 같이 한 모서리의 길이가 2인 정육면체에서 두 점 P, Q는 각각 \overline{BF}, \overline{GH}의 중점이다. $\angle BQP = \angle x$라 할 때, $\sin x$의 값을 구하시오.

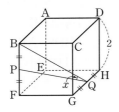

06

일정한 방향으로 진행하는 빛이 평면거울에 닿아 반사될 때 생기는 입사각과 반사각의 크기는 항상 같다. 다음 그림과 같이 평면거울로 된 벽으로 이루어진 $\angle A = \angle B = 90°$, $\angle D = 60°$인 사다리꼴 ABCD 모양의 방이 있다. 이 방의 내부의 한 지점 P에서 \overline{CD}와 30°를 이루는 방향으로 빛이 들어갈 때, \overline{CD} 위의 점 Q, \overline{BC} 위의 점 R, \overline{AB} 위의 점 S에 연이어 반사되어 다시 지점 P를 통과한다. $\overline{AB}/\!/\overline{PQ}$, $\overline{BC} = 4\,m$, $\overline{CQ} = 2\,m$일 때, 이 빛이 지점 P에서 출발하여 다시 지점 P로 돌아올 때까지의 이동 거리를 구하시오.

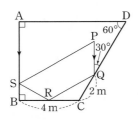

07

다음 그림과 같은 □ABCD에서 네 점 P, Q, R, S는 각각 \overline{AD}, \overline{BD}, \overline{BC}, \overline{CA}의 중점이고, $\overline{AB} = 12$, $\overline{CD} = 14$, $\angle ABC = 70°$, $\angle DCB = 80°$일 때, □PQRS의 넓이를 구하시오.

08

오른쪽 그림의 □OABC, □ODEF는 각각 삼각형 OCD의 변 CO, DO를 한 변으로 하는 정사각형이다. $\angle COD = 30°$이고 △OCD의 넓이는 5, 두 정사각형의 둘레의 길이의 합은 36일 때, 두 정사각형의 넓이의 합을 구하시오.

유형 1 | 직각삼각형의 변의 길이

출제경향 특수한 각에 대한 삼각비를 이용하여 변의 길이를 구하는 문제가 출제된다.

공략비법
(ⅰ) 보조선을 그어 직각삼각형을 만든다.
(ⅱ) 특수한 각의 삼각비의 값을 이용하여 길이를 구한다.
(ⅲ) 구한 길이를 이용하여 주어진 삼각비의 값을 구한다.

1 대표
• 2019년 3월 교육청 | 4점

다음 그림과 같이 $\overline{AB}=3\sqrt{2}$, $\angle ABC=45°$, $\angle ACB=60°$ 인 평행사변형 ABCD에서 $\tan(\angle CBD)$의 값은?

① $\dfrac{5-\sqrt{3}}{22}$　　② $\dfrac{5-\sqrt{2}}{22}$　　③ $\dfrac{6-\sqrt{3}}{11}$

④ $\dfrac{6-\sqrt{2}}{11}$　　⑤ $\dfrac{7-\sqrt{2}}{11}$

2 유사
• 2014년 3월 교육청 | 4점

다음 그림과 같이 삼각형 ABC에서 변 BC의 중점을 M이라 할 때, $\angle BMA=60°$, $\angle MAB=90°$이다. $\cos C$의 값은?

① $\dfrac{\sqrt{7}}{14}$　　② $\dfrac{\sqrt{7}}{7}$　　③ $\dfrac{3\sqrt{7}}{14}$

④ $\dfrac{2\sqrt{7}}{7}$　　⑤ $\dfrac{5\sqrt{7}}{14}$

유형 2 | 실생활에서 삼각비의 활용

출제경향 실생활에서 삼각비를 이용하여 거리 또는 높이를 구하는 문제가 출제된다.

공략비법
(ⅰ) 구하는 길이 또는 높이를 한 변으로 하는 직각삼각형을 만든다.
(ⅱ) 삼각비를 이용하여 변의 길이를 구한다.

3 대표
• 2016년 3월 교육청 | 4점

다음 그림과 같이 아파트 옥상의 한 지점을 A, 고층 빌딩 옥상의 한 지점을 B라 하고 두 점 A, B에서 평평한 지면에 내린 수선의 발을 각각 C, D라 하자. 또, 나무의 꼭대기 지점을 E라 하고 점 E에서 지면에 내린 수선의 발을 F라 하면 $\overline{CF}=\overline{FD}=45\,\mathrm{m}$, $\overline{EF}=30\,\mathrm{m}$이다. 점 A에서 선분 BD에 내린 수선의 발을 G라 하면 $\angle BAG=30°$, $\angle EAG=45°$일 때, 선분 BD의 길이는 $a\,\mathrm{m}$이다. a의 값은?

(단, 세 점 C, F, D는 일직선 위에 있다.)

① $70+30\sqrt{3}$　　② $75+30\sqrt{3}$　　③ $75+35\sqrt{3}$

④ $80+35\sqrt{3}$　　⑤ $85+35\sqrt{3}$

4 유사
• 2014년 3월 교육청 | 4점

어느 쇼핑몰의 에스컬레이터는 경사각이 30°이고, 매초 40 cm씩 이동한다. 다음 그림과 같이 한 학생이 에스컬레이터를 타고 10초 동안 올라간 높이가 $h\,\mathrm{cm}$일 때, h의 값을 구하시오. (단, 에스컬레이터 위에서 뛰거나 걷지 않는다.)

착각

지독히도 게으른 사람이 있었습니다.

그는 자신이 게으른 것을 알고 있었지만
자신의 운세가 좋다고 믿고 있었습니다.
하지만 불안했기 때문에 자신의 앞날을 정확하게 말해 줄
점쟁이를 찾아 나섰습니다.

제일 유명한 점쟁이를 찾은 그 사람은
자신의 미래를 말해 달라고 했습니다.

점쟁이는 한참을 무언가 중얼거리더니 점괘를 말했습니다.
"당신은 35세가 될 때까지는 재산도 모으지 못하고
불행한 삶을 살게 될 것입니다."

'35세까지라고? 그래, 그 다음부터는 잘 살게 된단 말이지.'
라고 생각한 그 사람은 싱긋 웃으며 물었습니다.
"그렇다면 그 다음부터는 괜찮다진다는 말이죠?"

점쟁이는 톡 쏘아붙이듯이 말했습니다.

"아뇨, 그 다음부터는 가난과 불행에 익숙해진다는 말입니다."

II

원의 성질

03 원과 직선

04 원주각

05 원주각의 활용

원과 직선

A 원의 중심으로부터 같은 거리에 있는 두 현을 두 변으로 하는 삼각형

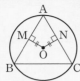

△ABC의 외접원 O에서
$\overline{OM}=\overline{ON}$이면 $\overline{AB}=\overline{AC}$이므로
△ABC는 이등변삼각형이다.
▶ STEP 1 | 02번

참고

B 원의 접선과 반지름의 관계
(1) 원의 접선은 그 접점을 지나는 원의 반지름에 수직이다.
 ⇨ $l\perp\overline{OT}$

(2) 원 위의 한 점을 지나고 그 점을 지나는 반지름에 수직인 직선은 그 원의 접선이다.

100점 공략

C 직각삼각형의 내접원

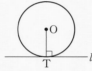

원 O가 직각삼각형 ABC에 내접하고, 원 O의 반지름의 길이가 r일 때,
(1) □OECF는 한 변의 길이가 r인 정사각형이다.
(2) $\triangle ABC=\dfrac{1}{2}r(\overline{AB}+\overline{BC}+\overline{CA})$
 $=\dfrac{1}{2}\times\overline{BC}\times\overline{AC}$
▶ STEP 2 | 22번, STEP 3 | 06번

D 원에 외접하는 다각형
한 다각형의 모든 변이 원에 접할 때, 다각형은 원에 외접한다고 한다.
▶ STEP 2 | 27번, 28번

원의 중심과 현의 수직이등분선
(1) 원의 중심에서 현에 내린 수선은 그 현을 이등분한다.
 ⇨ $\overline{AB}\perp\overline{OM}$이면 $\overline{AM}=\overline{BM}$
(2) 원에서 현의 수직이등분선은 그 원의 중심을 지난다.
 └ 현의 수직이등분선은 원의 지름의 양 끝점을 지난다.

원의 중심과 현의 길이 **A**
(1) 한 원에서 중심으로부터 같은 거리에 있는 두 현의 길이는 서로 같다.
 ⇨ $\overline{OM}=\overline{ON}$이면 $\overline{AB}=\overline{CD}$
(2) 한 원에서 길이가 같은 두 현은 원의 중심으로부터 같은 거리에 있다.
 ⇨ $\overline{AB}=\overline{CD}$이면 $\overline{OM}=\overline{ON}$

원의 접선의 길이 **B**
┌ 원 밖의 한 점 P에서 두 접점 A, B까지의 거리, 즉 PA, PB의 길이를 접선의 길이라 한다.
원 밖의 한 점에서 그 원에 그은 두 접선의 길이는 같다.
⇨ $\overline{PA}=\overline{PB}$
참고 원 밖의 한 점에서 그 원에 그을 수 있는 접선은 2개뿐이다.

삼각형의 내접원 **C**
원 O가 △ABC의 내접원이고 세 점 D, E, F는 접점일 때,
(1) $\overline{AD}=\overline{AF}$, $\overline{BD}=\overline{BE}$, $\overline{CE}=\overline{CF}$
(2) (△ABC의 둘레의 길이)$=a+b+c$
 $=2(x+y+z)$

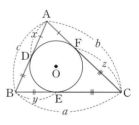

외접사각형의 성질 **D**
(1) 원에 외접하는 사각형의 두 쌍의 대변의 길이의 합은 서로 같다.
 ⇨ $\overline{AB}+\overline{CD}=\overline{AD}+\overline{BC}$
(2) 두 쌍의 대변의 길이의 합이 같은 사각형은 원에 외접한다.

Step 1 시험에 꼭 나오는 문제

01 원의 중심과 현의 수직이등분선

다음 그림은 단면이 원 모양인 통나무가 강물에 떠 있을 때의 단면의 일부를 나타낸 것이다. $\overline{AD} \perp \overline{BC}$, $\overline{BD}=\overline{CD}$이고 $\overline{AD}=10$ cm, $\overline{BD}=30$ cm일 때, 이 통나무의 단면인 원의 둘레의 길이를 구하시오.

02 원의 중심과 현의 길이

오른쪽 그림과 같이 원 O의 중심에서 세 현 AB, BC, CA에 내린 수선의 발을 각각 P, Q, R라 하자. $\overline{OP}=\overline{OR}$이고 $\angle A=40°$일 때, $\angle POQ$의 크기를 구하시오.

03 원의 접선의 길이

오른쪽 그림에서 세 직선 AP, AQ, BC는 원 O의 접선이고 세 점 P, Q, R는 접점이다. $\overline{AB}=6$, $\overline{BC}=5$, $\overline{CQ}=2$일 때, \overline{AC}의 길이는?

① 5　　　　② 6　　　　③ 7
④ 8　　　　⑤ 9

04 원의 접선의 성질

오른쪽 그림과 같이 원 O 밖의 한 점 A에서 원 O에 그은 두 접선의 접점을 각각 B, C라 하자. $\angle BAC=60°$, $\overline{AB}=6$일 때, 색칠한 부분의 넓이는?

① $2(3\sqrt{2}-\pi)$　　② $2(3\sqrt{3}-\pi)$　　③ $4(3\sqrt{2}-\pi)$
④ $4(3\sqrt{3}-\pi)$　　⑤ $4(3\sqrt{6}-2\pi)$

05 반원과 직선

오른쪽 그림에서 \overline{AB}는 반원 O의 지름이고 \overline{AC}, \overline{CD}, \overline{BD}는 각각 A, P, B를 접점으로 하는 반원 O의 접선이다. $\overline{AC}=4$, $\overline{BD}=6$일 때, 다음 중 옳지 <u>않은</u> 것은?

① \overline{CD}의 길이는 10이다.
② \overline{AC}와 \overline{BD}는 평행하다.
③ 반원 O의 반지름의 길이는 5이다.
④ △AOC와 △POC는 합동이다.
⑤ △COD는 직각삼각형이다.

06 삼각형의 내접원

오른쪽 그림에서 원 O는 삼각형 ABC의 내접원이고 세 점 P, Q, R는 접점이다. $\overline{AB}=11$ cm, $\overline{BC}=14$ cm, $\overline{CA}=7$ cm일 때, \overline{AQ}의 길이를 구하시오.

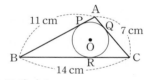

07 외접사각형의 성질

다음 그림과 같이 두 원 O, O'이 각각 두 사각형 ABCD, CEFD에 내접할 때, $\overline{EF}-\overline{AB}$의 값은?

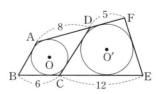

① 1　　　　② $\dfrac{3}{2}$　　　　③ 2
④ $\dfrac{5}{2}$　　　　⑤ 3

01 대표문제

오른쪽 그림과 같이 원 모양의 종이를 접은 부분의 호가 원의 중심 O와 만나도록 접었을 때, 접어서 생긴 현 AB의 길이가 12 cm이었다. 이때, \widehat{AOB}의 길이는?

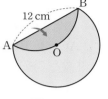

① $\dfrac{8\sqrt{3}}{3}\pi$ cm ② $4\sqrt{3}\pi$ cm ③ $\dfrac{14\sqrt{3}}{3}\pi$ cm

④ $\dfrac{16\sqrt{3}}{3}\pi$ cm ⑤ $6\sqrt{3}\pi$ cm

02

오른쪽 그림과 같이 $\overline{AB}=\overline{AC}$이고, $\overline{BC}=16$인 이등변삼각형 ABC의 외접원의 반지름의 길이가 10일 때, \overline{AB}의 길이는?

① $3\sqrt{5}$ ② $4\sqrt{3}$

③ $4\sqrt{5}$ ④ $5\sqrt{3}$

⑤ $5\sqrt{5}$

03

다음 그림과 같이 반지름의 길이가 각각 15, 20인 두 원 O_1, O_2의 공통인 현 AB가 있다. $\overline{O_1A}\perp\overline{O_2A}$일 때, \overline{AB}의 길이를 구하시오.

04

오른쪽 그림과 같이 원 O와 직사각형 ABCD가 만나는 네 점을 각각 E, F, G, H라 하고, 원의 중심 O에서 \overline{BC}에 내린 수선의 발을 I라 하자. $\overline{AE}=3$, $\overline{EF}=4$, $\overline{BG}=2$, $\overline{OI}=2$일 때, \overline{AB}의 길이를 구하시오.

05

오른쪽 그림과 같은 원에서 서로 수직인 두 현 AB, CD가 만나는 점을 E라 하자. $\overline{AE}=5$, $\overline{EB}=9$, $\overline{CD}=16$일 때, 이 원의 넓이는?

① 66π ② 67π

③ 68π ④ 69π

⑤ 70π

06

오른쪽 그림과 같이 원 O의 세 현 AB, CD, EF가 같은 간격으로 서로 평행하게 있다. $\overline{AB}=6$ cm, $\overline{CD}=8$ cm, $\overline{EF}=2\sqrt{21}$ cm일 때, 원 O의 둘레의 길이를 구하시오.

07

다음 그림과 같이 중심이 점 O로 일치하고 반지름의 길이
가 각각 8, 6인 두 원이 있다. 큰 원의 현 AC가 작은 원에
접하고 $\overline{OC} \perp \overline{AB}$일 때, 큰 원의 현 AB의 길이를 구하시오.

08 （앗! 실수）

다음 그림과 같이 반지름의 길이가 10인 원의 중심 O로부
터의 거리가 6인 점 P가 있다. 이때, 점 P를 지나고 길이가
정수인 현의 개수는?

① 4 ② 5 ③ 6
④ 7 ⑤ 8

09 （도전 문제）

다음 그림과 같이 반지름의 길이가 $\sqrt{13}$인 원의 두 현 AB,
CD에 대하여 점 A에서 현 CD에 내린 수선의 발을 H라
하자. $\overline{AB} : \overline{CD} = 1 : \sqrt{3}$이고 ∠BAH=90°, $\overline{AH}=4$일 때,
\overline{BH}의 길이는?

① $4\sqrt{2}$ ② $4\sqrt{3}$ ③ $5\sqrt{2}$
④ $5\sqrt{3}$ ⑤ 6

유형② 원의 중심과 현의 길이

10 대표문제

오른쪽 그림과 같이 반지름의 길이가
4인 원 O의 중심에서 두 현 AB, AC
에 내린 수선의 발을 각각 H, I라 하
자. $\overline{OH}=\overline{OI}$, $\overparen{AB} : \overparen{BC}=5 : 2$일
때, 삼각형 ACB의 넓이는?

① $8+4\sqrt{3}$ ② $8+6\sqrt{3}$ ③ $12+4\sqrt{3}$
④ $12+6\sqrt{3}$ ⑤ $15+4\sqrt{3}$

11

다음은 한 원에서 길이가 같은 두 현은 원의 중심으로부터
같은 거리에 있음을 설명하는 과정이다.

오른쪽 그림과 같이 원 O의 중심에
서 두 현 AB와 CD에 내린 수선의 발
을 각각 M, N이라 하면
$\overline{AB}=2\boxed{(가)}$, $\overline{CD}=2\boxed{(나)}$
$\overline{AB}=\overline{CD}$이므로
$\boxed{(가)}=\boxed{(나)}$ ……㉠
두 직각삼각형 OAM과 OCN에서
$\overline{OA}=\boxed{(다)}$ ……㉡
㉠, ㉡에 의하여
△OAM≡$\boxed{(라)}$ （$\boxed{(마)}$ 합동）
∴ $\overline{OM}=\overline{ON}$
즉, 한 원에서 길이가 같은 두 현은 원의 중심으로부터 같
은 거리에 있다.

(가)~(마)에 들어갈 것으로 옳지 않은 것은?

① (가) : \overline{AM} ② (나) : \overline{CN} ③ (다) : \overline{ON}
④ (라) : △OCN ⑤ (마) : RHS

12

원에서 길이가 8인 현을 다음 그림과 같이 원을 따라 한 바퀴 돌렸을 때, 현이 지나간 부분의 넓이를 구하시오.

13

오른쪽 그림과 같은 원 O에 대하여 $\overline{OH} \perp \overline{AB}$, $\overline{OI} \perp \overline{AC}$이고 현 BC와 \overline{OH}, \overline{OI}가 만나는 점을 각각 D, E라 하자. $\overline{OH} = \overline{OI}$, $\angle ABC = 30°$, $\overline{AB} = 2\sqrt{3}$일 때, 오각형 AHDEI의 넓이를 구하시오.

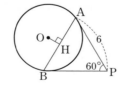

유형❸ 원의 접선의 성질

14 대표문제

오른쪽 그림에서 \overline{AP}, \overline{BP}는 원 O의 접선이고, 두 점 A, B는 접점이다. $\angle APB = 60°$, $\overline{PA} = 6$이고, 점 O에서 \overline{AB}에 내린 수선의 발을 H라 할 때, \overline{OH}의 길이는?

① $\sqrt{3}$ ② $2\sqrt{3}$ ③ $3\sqrt{2}$

④ $4\sqrt{2}$ ⑤ $4\sqrt{3}$

15

다음 그림에서 \overline{AB}, \overline{PQ}는 두 원 O, O'의 공통인 접선이고, 세 점 A, B, Q는 접점이다. $\angle PAQ = 50°$일 때, $\angle QBO'$의 크기를 구하시오.

16

오른쪽 그림은 가로, 세로의 길이가 각각 10, 6인 직사각형 ABCD의 내부에 점 C를 중심으로 하고 \overline{CD}를 반지름으로 하는 사분원을 그린 것이다. 점 B에서 사분원에 그은 접선이 변 AD와 만나는 점을 E라 할 때, \overline{AE}의 길이는?

① 5 ② 6 ③ 7

④ 8 ⑤ 9

17

오른쪽 그림과 같이 원 O_1 밖의 점 A에서 원 O_1에 그은 두 접선의 접점을 각각 B, C라 하면 원 O_2는 원 O_1과 외접하면서 두 선분 AB, AC에 접한다. $\angle BO_1C = 120°$, $\overline{AB} = 6\sqrt{3}$일 때, 원 O_2의 둘레의 길이는?

① 2π ② $\dfrac{5}{2}\pi$

③ 3π ④ $\dfrac{7}{2}\pi$

⑤ 4π

18

오른쪽 그림과 같이 원 O′이 반지름의
길이가 6인 부채꼴 AOB에 내접한다.
부채꼴 AOB의 넓이가 6π일 때, 원 O′
의 둘레의 길이는?

① 3π ② 4π

③ 5π ④ 6π

⑤ 7π

19

오른쪽 그림과 같이 원 O의 지
름의 양 끝 점 A, B에서 그은
두 접선과 원 위의 한 점 P에서
그은 접선이 만나는 점을 각각
C, D라 하고, \overline{AD}와 \overline{BC}의 교
점을 Q라 하자. $\overline{AC}=3$ cm,
$\overline{DB}=7$ cm일 때, \overline{PQ}의 길이는?

① 2 cm ② $\dfrac{21}{10}$ cm ③ $\dfrac{11}{5}$ cm

④ $\dfrac{23}{10}$ cm ⑤ $\dfrac{12}{5}$ cm

20

오른쪽 그림에서 □ABCD는
$\overline{AB}=18$, $\overline{BC}=16$인 직사각형이다.
두 변 BC, CD는 원과 두 점 P, Q에
서 접하고, 두 변 AB, AD는 각각 원
과 두 점 E, F에서 만나며 꼭짓점 A
는 원 위의 점이다. $\overline{EB}=2$일 때, \overline{DF}
의 길이를 구하시오.

21

(서술형)

오른쪽 그림과 같이 점 A에서 외접
하는 두 원 O_1, O_2가 각각 두 점 B,
C에서 직선 l과 접하고 있다. 두 원
O_1, O_2의 반지름의 길이가 각각 4,
1일 때, 삼각형 ABC의 외접원의
반지름의 길이를 구하시오.

유형❹ 삼각형의 내접원

22 대표문제

다음 그림과 같이 $\angle C=90°$, $\overline{AB}=13$인 직각삼각형 ABC
에 반지름의 길이가 2인 원 O가 내접할 때, 색칠한 부분의
넓이를 구하시오. (단, $\overline{AC}<\overline{BC}$)

23

다음 그림과 같이 $\overline{AB}=15$, $\overline{BC}=18$, $\overline{AC}=12$인 삼각형
ABC에 내접하는 원 O가 있다. 두 변 AB, BC 위의 두 점
D, E에 대하여 선분 DE가 원 O에 접할 때, 삼각형 BED
의 둘레의 길이를 구하시오.

24

다음 그림과 같이 ∠A=90°, $\overline{AB}=\overline{AC}=2$인 직각이등변 삼각형 ABC에 원 O가 내접한다. 원 O와 △ABC의 각 변의 접점을 각각 D, E, F라 할 때, 삼각형 DEF의 넓이를 구하시오.

25

다음 그림과 같이 네 원 O_1, O_2, O_3, O_4가 각각 네 삼각형 PAB, PBC, PCD, PDE에 내접하고 $\overline{PA}=15$, $\overline{BC}=8$, $\overline{DE}=3$일 때, 육각형 PABCDE의 둘레의 길이를 구하시오.

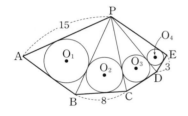

26

오른쪽 그림과 같이 둘레의 길이가 56인 직사각형 ABCD가 있다. 반지름의 길이가 4인 두 원 O, O′이 각각 △ABC와 △ADC에 내접하고, 두 원과 대각선 AC의 접점을 각각 E, F라 할 때, □EOFO′의 넓이를 구하시오.

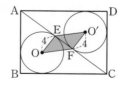

(단, $\overline{AB}<\overline{BC}$)

유형❺ 외접사각형의 성질

27 대표문제

다음 그림과 같이 $\overline{AD}=6$ cm, $\overline{BC}=10$ cm인 등변사다리꼴 ABCD가 원 O에 외접할 때, 사다리꼴 ABCD의 넓이는?

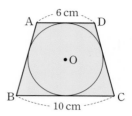

① $12\sqrt{6}$ cm² ② $16\sqrt{6}$ cm² ③ $12\sqrt{15}$ cm²
④ $16\sqrt{15}$ cm² ⑤ $32\sqrt{15}$ cm²

28

다음 그림과 같이 원 O에 외접하는 사각형 ABCD에 대하여 $\overline{BC}=16$, $\overline{AD}=5$, $\overline{OA}=2\sqrt{5}$, $\overline{OD}=5$, ∠BCD=90°일 때, 색칠한 부분의 넓이는?

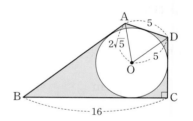

① $42-12\pi$ ② $64-12\pi$ ③ $64-16\pi$
④ $84-12\pi$ ⑤ $84-16\pi$

29 [도전 문제]

다음 그림에서 □ABCD는 직사각형이고, 변 BC 위의 점 E에 대하여 두 원 O, O′이 각각 □ABED와 △CDE에 내접한다. $\overline{BE}:\overline{EC}=1:2$일 때, 두 원 O, O′의 넓이의 비를 가장 간단한 자연수의 비로 나타내시오.

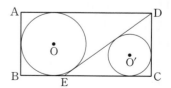

blacklabel Step 3 | 종합 사고력 도전 문제

01

다음 그림과 같이 반지름의 길이가 $\sqrt{3}$인 원 O 밖의 한 점 P에서 원 O에 그은 접선의 접점을 A라 할 때, $\overline{PA}=3$이다. 또한, 점 P를 지나면서 원 O에 접하는 또 다른 접선을 l, 그 접점을 B라 하자. 원 O를 점 A에서 \overrightarrow{PA}와 접하도록 한 채 반지름의 길이를 늘이면 접선 l은 시계 반대 방향으로 움직인다. 물음에 답하시오.

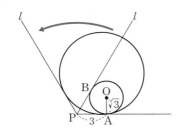

(1) $\angle BPA$의 크기를 구하시오.

(2) 원 O의 반지름의 길이를 $\sqrt{3}$에서 $3\sqrt{3}$까지 늘였을 때, 접점 B는 부채꼴의 호를 그리면서 접점 C까지 이동한다고 한다. 이때, \overline{AC}의 길이를 구하시오.

(3) (2)에서 접점 B가 접점 C까지 이동하면서 그리는 호의 길이를 구하시오.

02

오른쪽 그림과 같이 반지름의 길이가 6인 원 O의 지름 AB의 연장선과 현 CD의 연장선의 교점을 P라 하자. $\overline{AB}\perp\overline{OD}$, $\overline{PA}=2$일 때, \overline{AC}의 길이를 구하시오.

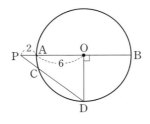

03

다음 그림은 반지름의 길이가 2인 원 O와 서로 평행한 두 직선 l_1, l_2를 나타낸 것으로, 두 직선 l_1, l_2 사이의 거리는 2이다. 두 직선 l_1, l_2에 의하여 생긴 원의 두 현의 길이를 각각 x, y라 할 때, x^2+y^2의 최댓값을 구하시오.

(단, 두 직선 l_1, l_2 모두 원과 두 점에서 만난다.)

04

오른쪽 그림과 같이 $\overline{AB}=6$, $\overline{BC}=7$, $\overline{AC}=8$인 삼각형 ABC가 있다. $\angle A$의 이등분선이 \overline{BC}와 만나는 점을 D라 할 때, \overline{AD}의 길이를 구하시오.

05

다음 그림과 같이 반지름의 길이가 5 cm인 원 O의 지름 AB에 평행한 현 CD가 있다. \overline{AB} 위의 한 점 P에 대하여 $\overline{OP}=2$ cm, $\overline{PD}=6$ cm일 때, \overline{PC}의 길이를 구하시오.

06

다음 그림과 같이 세 지점 A, B, C를 꼭짓점으로 하고 ∠B=90°인 직각삼각형 모양의 도로로 둘러싸인 마을이 있다. O지점을 중심으로 하고 반지름의 길이가 2 km인 원 모양의 도로를 세 직선 도로 AB, BC, CA에 모두 접하도록 만들 때, 원 모양의 도로와 도로 BC가 접하는 지점을 P라 하자. 현석이와 수빈이가 P지점에서 동시에 출발하여 직선 도로를 따라 이동할 때, 현석이는 B지점과 A지점을 차례대로 거쳐 C지점까지 가고 수빈이는 C지점까지 곧바로 가서 두 사람이 C지점에 동시에 도착하였다. 현석이의 이동 속도가 수빈이의 이동 속도의 2배일 때, 현석이가 이동한 거리를 구하시오.
(단, 두 사람의 속도는 각각 일정하고, 도로의 폭은 무시한다.)

07

다음 그림과 같이 반지름의 길이가 각각 8, 6인 두 원 O_1, O_2의 공통인 현 AB가 있다. 두 원 O_1, O_2의 중심 사이의 거리가 7일 때, 현 AB의 길이를 구하시오.

08

다음 그림에서 원 O는 △ABC의 내접원이고, 원 O'은 \overline{AB}, \overline{BC}의 연장선과 \overline{AC}에 접한다. 두 원 O, O'의 반지름의 길이는 각각 3 cm, 8 cm이고, $\overline{OO'}=13$ cm일 때, \overline{AC}의 길이를 구하시오.

유형 1 | 원의 중심과 현의 수직이등분선

출제경향 원의 중심에서 현에 내린 수선은 그 현을 이등분함을 이용하여 도형의 길이 또는 넓이를 구하는 문제가 출제된다.

공략비법
원의 중심에서 현에 내린 수선은 그 현을
이등분한다. 즉,
$\overline{AB}\perp\overline{OM}$이면 $\overline{AM}=\overline{BM}$

유형 2 | 원의 접선의 성질

출제경향 원 밖의 한 점에서 그 원에 그은 접선의 성질을 이용하는 문제가 출제된다.

공략비법
원 밖의 한 점 P에서 원 O에 그은
접선의 접점을 A, B라 하면
(1) $\overline{PA}\perp\overline{OA}$, $\overline{PB}\perp\overline{OB}$
(2) $\overline{PA}=\overline{PB}$

1 대표
• 2017년 3월 교육청 | 4점

다음 그림과 같이 구름다리의 두 지점을 각각 A, B라 하자. 이 구름다리를 따라 두 지점 A, B를 연결하면 반지름의 길이가 6 m인 원의 일부가 된다. 선분 AB의 중점을 M, 점 M을 지나고 선분 AB에 수직인 직선이 호 AB와 만나는 점을 N이라 하자. $\overline{AB}=8$ m일 때, $\overline{MN}=a$ m이다. a의 값은? (단, $a<6$)

① $5-2\sqrt{5}$ ② $6-2\sqrt{5}$ ③ $7-2\sqrt{5}$
④ $5-\sqrt{5}$ ⑤ $6-\sqrt{5}$

3 대표
• 2017년 3월 교육청 | 4점

다음 그림과 같이 $\overline{AD}=3$, $\overline{DC}=2\sqrt{3}$인 직사각형 ABCD가 있다. 선분 AD 위의 점 E, 선분 BC 위의 점 F에 대하여 두 선분 EC, DF가 선분 AB를 지름으로 하는 반원 위의 두 점 G, H에서 각각 접한다. 선분 GH의 길이는?

① 1 ② $\sqrt{2}$ ③ $\dfrac{3}{2}$
④ $\sqrt{3}$ ⑤ 2

2 유사
• 2013년 3월 교육청 | 4점

오른쪽 그림과 같이 중심이 같고 반지름의 길이가 서로 다른 두 원이 있다. 작은 원에 접하는 큰 원의 현의 길이가 $24\sqrt{3}$일 때, 두 원의 넓이의 차는 $a\pi$이다. 이때, a의 값을 구하시오.

4 유사
• 2015년 3월 교육청 | 4점

다음 그림과 같이 $\overline{AB}=5$, $\overline{BC}=6$인 직사각형 ABCD와 선분 BC를 지름으로 하고 중심이 O인 반원이 있다. 선분 AD의 중점 M에서 이 반원에 그은 접선이 선분 AB와 만나는 점을 P라 하자. $\angle POB=\angle x$일 때, $\sin x$의 값은?

① $\dfrac{3}{10}$ ② $\dfrac{\sqrt{10}}{10}$ ③ $\dfrac{\sqrt{3}}{5}$
④ $\dfrac{1}{2}$ ⑤ $\dfrac{\sqrt{3}}{3}$

04 원주각

100점 노트

A 원주각과 중심각

호 AB에 대한 중심각은 ∠AOB 하나로 정해지지만, 그 호에 대한 원주각 ∠APB는 점 P의 위치에 따라 무수히 많이 그릴 수 있다.

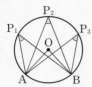

▶ STEP 3 | 01번, 06번

B 원주각과 삼각비

다음 그림과 같이 △ABC가 원 O에 내접할 때, 원의 지름 A′B를 그어 원에 내접하는 직각삼각형 A′BC를 그리면

$$\angle BAC = \angle BA′C$$

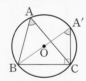

(1) $\sin A = \sin A′ = \dfrac{\overline{BC}}{\overline{A′B}}$

(2) $\cos A = \cos A′ = \dfrac{\overline{A′C}}{\overline{A′B}}$

(3) $\tan A = \tan A′ = \dfrac{\overline{BC}}{\overline{A′C}}$

▶ STEP 1 | 04번

C 원주각의 크기와 호의 길이의 관계

위의 그림과 같이 원에 내접하는 △ABC에서

(\overarc{AB}에 대한 원주각)=∠ACB

(\overarc{BC}에 대한 원주각)=∠CAB

(\overarc{CA}에 대한 원주각)=∠ABC

∴ ∠ACB+∠CAB+∠ABC=180°

⇨ 호 AB의 길이가 원의 둘레의 길이의 $\dfrac{1}{k}$이면

$$\angle ACB = 180° \times \dfrac{1}{k}$$

▶ STEP 1 | 06번, STEP 2 | 18번

원주각 A

원 O에서 호 AB 위에 있지 않은 원 위의 한 점 P에 대하여 ∠APB를 호 AB에 대한 원주각이라 한다.

호 AB를 원주각 ∠APB에 대한 호라 한다.

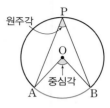

원주각과 중심각의 크기 B

(1) 한 원에서 한 호에 대한 원주각의 크기는 그 호에 대한 중심각의 크기의 $\dfrac{1}{2}$과 같다. 즉,

$$\angle APB = \dfrac{1}{2}\angle AOB$$

(2) 한 원에서 한 호에 대한 원주각의 크기는 모두 같다. 즉,

$$\angle APB = \angle AQB$$

(3) 반원에 대한 원주각의 크기는 90°이다.

즉, 선분 AB가 원 O의 지름이면 ∠APB=90°이다.

└─ 원에 접하는 직각삼각형의 빗변은 원의 지름이다.

원 O에서 호 AB에 대한 원주각의 크기가 90°이면 호 AB는 반원이다.

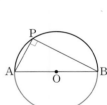

원주각의 크기와 호의 길이 C

한 원 또는 합동인 두 원에서

(1) 길이가 같은 호에 대한 원주각의 크기는 서로 같다.

즉,

$$\overarc{AB} = \overarc{CD} \Rightarrow \angle APB = \angle CQD$$

(2) 크기가 같은 원주각에 대한 호의 길이는 서로 같다.

즉,

$$\angle APB = \angle CQD \Rightarrow \overarc{AB} = \overarc{CD}$$

(3) 호의 길이는 그 호에 대한 원주각의 크기에 정비례한다.

현의 길이는 원주각의 크기에 정비례하지 않는다.

단, 크기가 같은 원주각에 대한 현의 길이는 같다.

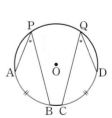

Step 1 시험에 꼭 나오는 문제

01 원주각과 중심각의 크기

다음 그림에서 \overline{PA}, \overline{PB}가 원 O의 접선이고 두 점 A, B는 접점이다. $\angle ACB=70°$일 때, $\angle APB$의 크기는?

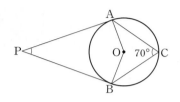

① 30°　　　② 32°　　　③ 35°
④ 38°　　　⑤ 40°

02 한 호에 대한 원주각의 성질

오른쪽 그림과 같은 원 O에서 $\angle ADB=20°$, $\angle BEC=35°$일 때, $\angle x$의 크기는?

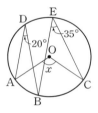

① 105°　　　② 110°
③ 115°　　　④ 120°
⑤ 125°

03 반원에 대한 원주각의 성질

오른쪽 그림에서 \overline{AB}는 원 O의 지름이고, $\angle ABD=52°$일 때, $\angle DCB$의 크기를 구하시오.

04 원주각과 삼각비

오른쪽 그림과 같이 반지름의 길이가 6인 원 O에 내접하는 △ABC에서 $\overline{BC}=8$일 때, $\cos A+\sin A$의 값은?

① $\dfrac{2+\sqrt5}{3}$　　　② $\dfrac{2+\sqrt5}{5}$

③ $\dfrac{\sqrt5}{5}$　　　④ $\dfrac{\sqrt5-2}{5}$

⑤ $\dfrac{\sqrt5-2}{6}$

05 원주각의 크기와 호의 길이

다음 그림과 같이 원 위에 $\overparen{AB}=\overparen{BC}=\overparen{CD}$인 네 점 A, B, C, D를 잡고 \overline{AB}와 \overline{CD}의 연장선의 교점을 E라 하자. $\angle E=32°$일 때, $\angle x$의 크기를 구하시오.

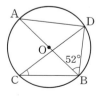

06 원주각의 크기와 호의 길이의 응용

오른쪽 그림에서 \overparen{AC}의 길이는 원의 둘레의 길이의 $\dfrac{1}{6}$이고 $\overparen{AC}:\overparen{BD}=3:2$일 때, $\angle DPB$의 크기는?

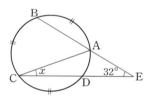

① 45°　　　② 50°　　　③ 55°
④ 60°　　　⑤ 65°

유형❶ 원주각과 중심각의 크기

01 대표문제

오른쪽 그림과 같은 원 O에서 두 현 AB, CD의 교점을 E라 하고, ∠AOC=40°, ∠BOD=44°일 때, ∠BED의 크기는?

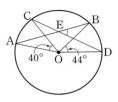

① 40°　　　　② 41°

③ 42°　　　　④ 43°

⑤ 44°

02

오른쪽 그림과 같은 원에서 점 P는 두 현 AB, CD의 교점이고, \widehat{BC}=4π cm, ∠ACD=20°, ∠BPC=65°일 때, 원의 둘레의 길이를 구하시오.

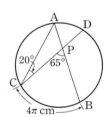

03

오른쪽 그림과 같은 원 O에서 \overline{AC}=8 cm이고, ∠ABC=45°, ∠AOB=150°일 때, \overline{AB}의 길이는?

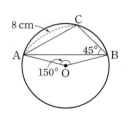

① $(4+2\sqrt{3})$ cm

② $(4+4\sqrt{3})$ cm

③ $(4+6\sqrt{3})$ cm

④ $(6+4\sqrt{3})$ cm

⑤ $(6+6\sqrt{3})$ cm

04

오른쪽 그림과 같이 원 모양의 종이를 \overline{AB}를 접는 선으로 하여 접었더니 접힌 부분의 호가 원 O의 중심을 지나게 되었다. 원 위의 한 점 P에 대하여 \overline{PA}=5, \overline{PB}=4일 때, △PAB의 넓이를 구하시오.

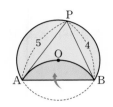

05

오른쪽 그림과 같이 반지름의 길이가 9인 원 O에서 호 AB와 호 CD의 길이는 각각 4π, 6π이고, 선분 AB와 선분 CD의 연장선이 만나서 이루는 예각의 크기가 30°일 때, 호 AC의 길이는?

① 4π　　　② $\dfrac{17}{4}\pi$　　　③ $\dfrac{9}{2}\pi$

④ 5π　　　⑤ $\dfrac{11}{2}\pi$

06

다음 그림에서 직선 l이 원 O의 접선이고 점 C가 그 접점이다. ∠APC=40°, ∠ABC=80°일 때, ∠x의 크기를 구하시오.

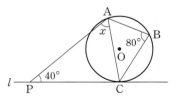

07

오른쪽 그림과 같은 원에서 두 현
AC, BD가 이루는 각의 크기가 30°
이고 $\overarc{AB}+\overarc{CD}=3\pi$일 때, 이 원의
반지름의 길이를 구하시오.

서술형

유형❷ 원주각의 성질

08 대표문제

오른쪽 그림과 같이 \overline{AB}를 지름으로
하는 원 O에서 \overline{BC}, \overline{BD}는 임의의 현
이다. 점 B를 지나는 원 O의 접선과
두 현 AC, AD의 연장선의 교점을
각각 E, F라 할 때, • 보기 •에서 옳은
것을 모두 고른 것은?

• 보기 •

ㄱ. ∠ABF=90°
ㄴ. ∠BEC+∠BDC=90°
ㄷ. ∠AFB=∠ACD

① ㄱ ② ㄱ, ㄴ ③ ㄱ, ㄷ
④ ㄴ, ㄷ ⑤ ㄱ, ㄴ, ㄷ

09

오른쪽 그림과 같이 \overline{AB}를 지름으
로 하는 반원 O에서 $\overline{PA}=8$,
$\overline{PB}=10$, $\overline{PD}=5$일 때, 반원 O의
반지름의 길이를 구하시오.

10

오른쪽 그림과 같이 정사각형
ABCD의 외접원의 호 AD 위에
한 점 P를 잡는다. 선분 PD의 연
장선 위에 $\overline{PB}=\overline{PE}$가 되도록 점
E를 잡을 때, • 보기 •에서 옳은 것
을 모두 고른 것은?

• 보기 •

ㄱ. ∠PBE=45°
ㄴ. ∠PBA=∠DBF
ㄷ. $\overline{AP}+\overline{PC}=\overline{BE}$

① ㄱ ② ㄱ, ㄴ ③ ㄱ, ㄷ
④ ㄴ, ㄷ ⑤ ㄱ, ㄴ, ㄷ

11

다음 그림과 같이 원 O의 지름의 한 끝 점 A에서 접선 AT
를 그어 직선 AT와 원 O 위에 $\overline{AP}=\overline{AQ}$가 되도록 점 P,
Q를 각각 잡고, 지름 AB와 선분 PQ의 연장선의 교점을 R
라 하자. $\overline{AP}=4$, $\overline{AO}=3$이고 ∠AQP=$a°$일 때, $\tan a°$의
값은?

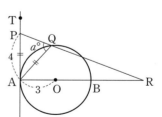

① $\dfrac{3-\sqrt{5}}{2}$ ② $\dfrac{5-\sqrt{5}}{2}$ ③ $\dfrac{1+\sqrt{5}}{2}$

④ $\dfrac{3+\sqrt{5}}{2}$ ⑤ $\dfrac{4+\sqrt{5}}{2}$

12

오른쪽 그림에서 점 I는 △ABC의 내심이고, 점 D는 \overline{AI}의 연장선이 △ABC의 외접원과 만나는 점이다. $\overline{AI}=4$ cm, $\overline{DI}=6$ cm일 때, \overline{BD}의 길이를 구하시오.

13

오른쪽 그림과 같이 \overline{AB}를 지름으로 하는 원에서 $\overline{AB}\,/\!/\,\overline{CD}$이고, 점 E는 \overline{AC}와 \overline{BD}의 교점이다. $\angle AED=\alpha°$라 할 때, △EDC의 넓이는 △EBA의 넓이의 k배이다. 이때, k를 $\alpha°$로 나타내면? (단, $\alpha°\neq45°$)

① $\cos\alpha°$ 　② $\sin\alpha°$ 　③ $\cos^2\alpha°$
④ $\sin^2\alpha°$ 　⑤ $1-\sin\alpha°$

14

다음 그림의 □ABCD에서 $\overline{AB}\,/\!/\,\overline{CD}$, $\overline{AB}=\overline{AC}=\overline{AD}=4$, $\overline{BC}=3$일 때, \overline{BD}의 길이는?

① 7 　② $\sqrt{55}$ 　③ $2\sqrt{15}$
④ 8 　⑤ $6\sqrt{2}$

15

다음 그림과 같이 중심이 O, 길이가 10인 선분 AB를 지름으로 하는 원 위에 점 P가 있다. 두 선분 AP, PB의 중점을 각각 M, N이라 하고, 반직선 OM이 원과 만나는 점을 C, 반직선 ON이 원과 만나는 점을 D라 하자. $\overline{CM}=2$일 때, 두 삼각형 CAP, DPB의 넓이의 합을 구하시오.

[2014년 3월 교육청]

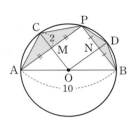

유형❸ 원주각의 크기와 호의 길이

16 대표문제

오른쪽 그림에서 $\overset{\frown}{AC}:\overset{\frown}{BD}=2:7$이고 $\angle P=50°$일 때, $\angle AQB$의 크기는?

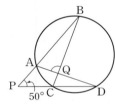

① $70°$ 　② $75°$
③ $80°$ 　④ $85°$
⑤ $90°$

17

오른쪽 그림에서 $\overset{\frown}{BC}=2\overset{\frown}{AD}$이고, $\angle DPC=114°$일 때, $\angle ABD$의 크기를 구하시오.

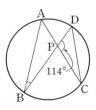

18

오른쪽 그림에서 직선 CD는 점 C를 접점으로 하는 원의 접선이고, 점 C를 지나며 현 AB에 평행한 직선이 원과 만나는 점을 E라 하자. $\widehat{AB}:\widehat{BC}:\widehat{CA}=1:2:3$일 때, ∠ECD의 크기를 구하시오.

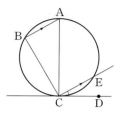

19

오른쪽 그림과 같이 원 O에 내접하는 정삼각형 ABC와 정사각형 ADEF가 있다. $\widehat{BD}=15$ cm일 때, \widehat{AFC}의 길이를 구하시오.

20

오른쪽 그림은 선분 AB를 지름으로 하는 원 O에 내접하는 사각형 AQBP를 나타낸 것이다. $\overline{AP}=4$ cm, $\overline{BP}=2$ cm이고 $\overline{QA}=\overline{QB}$일 때, 선분 PQ의 길이는?

① $3\sqrt{2}$ cm ② $\dfrac{10\sqrt{2}}{3}$ cm ③ $2\sqrt{6}$ cm

④ 5 cm ⑤ $\dfrac{5\sqrt{10}}{3}$ cm

21

오른쪽 그림과 같은 원에서 \widehat{AB}, \widehat{AC}의 중점을 각각 M, N이라 하고, \overline{MN}과 \overline{AB}, \overline{AC}의 교점을 각각 P, Q라 하자. ∠ABQ=15°, ∠PQB=35°일 때, ∠AQP의 크기를 구하시오.

22

오른쪽 그림과 같이 원에 내접하는 △ABC에서 ∠BAC=30°이다. $\overline{AB}=\overline{AC}=\overline{DG}=2$, $\widehat{CD}=\widehat{AG}$이고 \widehat{CD}의 길이는 원의 둘레의 길이의 $\dfrac{1}{12}$일 때, 이 원의 반지름의 길이는?

① $\sqrt{6}-\sqrt{2}$ ② $\sqrt{6}-1$ ③ $4-\sqrt{6}$

④ $3-\sqrt{2}$ ⑤ $\sqrt{6}$

23

 도전 문제

오른쪽 그림과 같이 원에 내접하는 사각형 ABCD의 두 대각선의 교점을 P라 하자. $\widehat{AB}=\widehat{AD}$이고, $\overline{AB}=3$, $\overline{BD}=5$, $\overline{BC}=\dfrac{3}{2}\overline{CD}$일 때, \overline{PC}의 길이는?

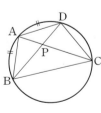

① 3 ② $\sqrt{10}$ ③ $2\sqrt{3}$

④ $\sqrt{15}$ ⑤ 4

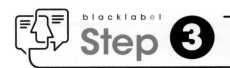
01

다음 그림과 같이 좌표평면 위의 원점 O를 지나는 원이 y축과 점 B(0, 6)에서 만나고 x축과 원점이 아닌 점 A에서 만난다. 이 원 위의 한 점 P에 대하여 ∠BPO=30°일 때, 물음에 답하시오.

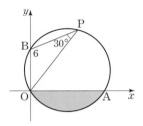

(1) 원의 중심의 좌표를 구하시오.

(2) 색칠한 부분의 넓이를 구하시오.

(3) △BOP의 넓이가 최대가 되도록 하는 점 P의 좌표를 구하시오.

02

다음 그림과 같이 네 점 A, B, C, D가 모두 점 O로부터 같은 거리에 있다. $\overline{AB}=\overline{BC}=300$ m, $\overline{CD}=140$ m일 때, \overline{AD}의 길이를 구하시오.

(단, 두 점 A, D와 점 O는 일직선 위에 있다.)

03

다음 그림에서 원 O의 지름의 길이는 8 cm, 원 O′의 지름의 길이는 4 cm이고 ∠ABC=30°일 때, 물음에 답하시오.

(1) △AOC의 넓이를 구하시오.

(2) \overline{CE}의 길이를 구하시오.

04

오른쪽 그림과 같이 원 O에 내접하는 △ABC의 두 꼭짓점 A, C에서 각각 \overline{BC}, \overline{AB}에 내린 수선의 발을 순서대로 D, E라 하고 \overline{AD}, \overline{CE}의 교점을 F, 원의 중심 O에서 \overline{BC}에 내린 수선의 발을 H라 하자. $\overline{OH}=7$일 때, \overline{AF}의 길이를 구하시오.

05

오른쪽 그림과 같이 반지름의 길이가 5인 원 O에 내접하는 □ABCD의 두 대각선 AC, BD가 서로 수직일 때, $\overline{AB}^2 + \overline{CD}^2$의 값을 구하시오.

06

한 눈금의 길이가 1인 모눈종이 위에 그림과 같이 두 점 A, B를 포함하여 81개의 점이 그려져 있다. 이 점 중에서 한 점을 선택하여 그 점을 C라 하자. 세 점 A, B, C를 꼭짓점으로 하는 삼각형이 예각삼각형이 되도록 하는 점 C의 개수를 구하시오. [2017년 3월 교육청]

07

오른쪽 그림과 같이 원 O에 내접하는 △ABC의 꼭짓점 A에서 \overline{BC}에 내린 수선의 발을 H라 하자. 또한, 두 반직선 BO, AH가 원 O와 만나는 점을 각각 D, E라 하자. △ABC의 넓이가 3일 때, □BECD의 넓이를 구하시오.

08

다음 그림과 같이 점 O를 중심으로 하는 원에 내접하고 ∠A=60°, \overline{BC}=6인 삼각형 ABC가 있다. 점 B에서 변 AC에 내린 수선의 발을 D, 점 C에서 변 AB에 내린 수선의 발을 E라 하자. 또 두 선분 BD와 CE의 교점을 F라 하자. $\overline{OF}=\sqrt{3}$일 때, $\overline{CF}=a+b\sqrt{5}$이다. $20(a^2+b^2)$의 값을 구하시오. (단, $\overline{AB}>\overline{BC}$이고 a, b는 유리수이다.)

[2019년 3월 교육청]

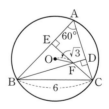

┌─ 유형 1 | 원주각과 삼각비의 활용 ─┐

출제경향 원주각과 삼각비의 성질을 이용하여 도형의 길이 또는 넓이를 구하는 문제가 출제된다.

공략비법 원에 내접하는 직각삼각형에서 삼각비를 이용한다.
반원에 대한 원주각의 크기는 90°이므로
\overline{AB}가 원 O의 지름이면 ∠APB=90°이다.

⇒ $\overline{PB}=\overline{AB}\sin A=\overline{AB}\cos B$
$=\overline{PA}\tan A=\dfrac{\overline{PA}}{\tan B}$

1 대표
• 2015년 3월 교육청 | 4점

오른쪽 그림과 같이 원에 내접하는 삼각형 ABC가 다음 조건을 만족시킨다.

┌─────────────────────┐
(가) 선분 AC는 원의 지름이다.
(나) $\overline{AB}=2\sqrt{6}$, ∠C=60°
└─────────────────────┘

현 AB와 호 AB로 둘러싸인 색칠한 부분의 넓이는?

① $3\pi-2\sqrt{3}$
② $3\pi-\dfrac{3\sqrt{3}}{2}$
③ $\dfrac{5}{2}\pi-\sqrt{3}$
④ $\dfrac{8}{3}\pi-\dfrac{3\sqrt{3}}{2}$
⑤ $\dfrac{8}{3}\pi-2\sqrt{3}$

2 유사
• 2016년 3월 교육청 | 4점

오른쪽 그림과 같이 길이가 10인 선분 AC를 지름으로 하는 원에 내접하는 사각형 ABCD에서 $\overline{AB}=8$이고 두 대각선 AC, BD가 점 E에서 서로 수직으로 만난다. 점 E에서 선분 BC에 내린 수선의 발을 F, 직선 EF와 변 AD가 만나는 점을 G라 하자. 선분 FG의 길이를 l이라 할 때, $25l$의 값을 구하시오.

┌─ 유형 2 | 원주각의 크기와 호의 길이 ─┐

출제경향 보조선을 그어 원주각의 크기와 호의 길이의 관계를 이용하는 문제가 출제된다.

공략비법
(1) $\overset{\frown}{AB}=\overset{\frown}{CD}$이면
　　　∠APB=∠CQD
(2) 호의 길이는 원주각의 크기에 정비례한다.

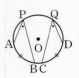

3 대표
• 2016년 3월 교육청 | 4점

한 변의 길이가 6인 정삼각형 ABC에서 두 변 AB와 AC의 중점을 각각 M, N이라 하자. 선분 MN의 연장선이 삼각형 ABC의 외접원과 만나는 두 점 중에서 점 M에 가까운 점을 P라 하고 다른 한 점을 Q라 하자.

다음은 선분 PQ의 길이를 구하는 과정이다.

┌─────────────────────────────┐
두 점 M, N이 각각 두 변 AB, AC의 중점이므로
$\overline{MN}=$ (가)
$\overline{PM}=x$라 하면 삼각형 ABC가 정삼각형이므로
$\overline{NQ}=\overline{PM}=x$
이다. 한편,
∠PAC=∠PQC이고, ∠ANP=∠QNC이므로
△APN∽△QCN
이다. 따라서
$3:$ □ $=x:3$
이다.
그러므로 $\overline{PQ}=$ (나) 이다.
└─────────────────────────────┘

위의 (가), (나)에 알맞은 수를 각각 a, b라 할 때, $\dfrac{b}{a}$의 값은?

① $\sqrt{5}$
② $\dfrac{4\sqrt{5}}{3}$
③ $\dfrac{5\sqrt{5}}{3}$
④ $2\sqrt{5}$
⑤ $\dfrac{7\sqrt{5}}{3}$

05 원주각의 활용

100점 노트

주의

Ⓐ 두 점 C, D가 직선 AB에 대하여 다른 쪽에 있으면 네 점 A, B, C, D는 한 원 위에 있다고 할 수 없다.

100점 공략

Ⓑ **원에 내접하는 다각형**
원에 내접하는 n각형(n=5, 6, 7…)이 주어지면 보조선을 그어 원에 내접하는 사각형을 만들어 생각한다.
▶ STEP 1 | 03번, STEP 2 | 10번

Ⓒ 네 점이 한 원 위에 있을 조건은 사각형이 원에 내접하기 위한 또 다른 조건이다. 즉, 사각형 ABCD에서 두 대각선 AC, BD를 그을 때, ∠BAC=∠BDC 이면 네 점 A, B, C, D가 한 원 위에 있으므로 사각형 ABCD는 원에 내접한다.

▶ STEP 2 | 16번, STEP 3 | 03번

Ⓓ **두 원에서 접선과 현이 이루는 각**
\overleftrightarrow{PQ}가 두 원의 공통인 접선이고 점 T가 그 접점일 때, 다음의 각 경우에 $\overline{AB} /\!/ \overline{CD}$이다.
(1) 두 원이 서로 외부에서 접하는 경우

(2) 한 원이 다른 원의 내부에서 접하는 경우

▶ STEP 2 | 20번, 21번

네 점이 한 원 위에 있을 조건 Ⓐ

두 점 C, D가 직선 AB에 대하여 같은 쪽에 있을 때
$$∠ACB=∠ADB$$
이면 네 점 A, B, C, D는 한 원 위에 있다.

원에 내접하는 사각형의 성질 Ⓑ

(1) 원에 내접하는 사각형에서 한 쌍의 대각의 크기의 합은 180°이다. 즉,
$$∠A+∠C=180°,$$
$$∠B+∠D=180°$$

(2) 원에 내접하는 사각형의 한 외각의 크기는 그 내대각의 크기와 같다. 즉,

내대각은 한 외각에 이웃한 내각에 대한 대각을 말한다.

$$∠DCE=∠A$$

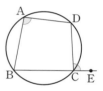

사각형이 원에 내접하기 위한 조건 Ⓒ

(1) 한 쌍의 대각의 크기의 합이 180°인 사각형은 원에 내접한다. 즉,
∠A+∠C=180°이면 □ABCD는 원에 내접한다.
참고 정사각형, 직사각형, 등변사다리꼴은 한 쌍의 대각의 크기의 합이 180°이므로 항상 원에 내접한다.

(2) 한 외각의 크기가 그 내대각의 크기와 같은 사각형은 원에 내접한다. 즉,
∠A=∠DCE이면 □ABCD는 원에 내접한다.

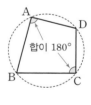

원의 접선과 현이 이루는 각 Ⓓ

원의 접선과 그 접점을 지나는 현이 이루는 각의 크기는 그 각의 내부에 있는 호에 대한 원주각의 크기와 같다. 즉,
$$∠BAT=∠BCA$$
참고 원 O에서 ∠BAT=∠BCA이면 \overleftrightarrow{AT}는 원 O의 접선이다.

Step 1 시험에 꼭 나오는 문제

01 네 점이 한 원 위에 있을 조건

다음 중 네 점 A, B, C, D가 한 원 위에 있지 <u>않은</u> 것은?

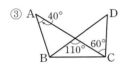

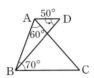

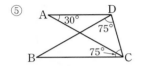

02 원에 내접하는 사각형의 성질

오른쪽 그림과 같이 □ABCD가 원에 내접하고 ∠ADB=60°, ∠BAC=45°, ∠BCD=110°일 때, ∠x+∠y+∠z의 값은?

① 130°　　② 135°

③ 140°　　④ 145°

⑤ 150°

03 원에 내접하는 다각형

오른쪽 그림과 같이 원 O에 내접하는 오각형 ABCDE에서 ∠ABC=95°, ∠COD=40°일 때, ∠AED의 크기를 구하시오.

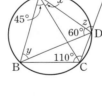

04 사각형이 원에 내접하기 위한 조건

다음 그림의 □ABCD에서 \overline{AD}와 \overline{BC}의 연장선의 교점을 P, \overline{AC}와 \overline{BD}의 교점을 Q라 할 때, □ABCD가 원에 내접할 조건이 <u>아닌</u> 것은?

① ∠ABP=∠ADC

② ∠BAD+∠BCD=180°

③ ∠AQB=90°

④ \overline{AB}∥\overline{CD}, ∠ADC=∠DCB

⑤ △ACD∽△BDC

05 원의 접선과 현이 이루는 각

다음은 \overleftrightarrow{AT}가 점 A를 접점으로 하는 원 O의 접선이고 ∠BAT가 예각인 경우, ∠BAT=∠BCA가 성립함을 보이는 과정이다.

두 점 A, O를 지나는 지름 AD를 그으면

∠DAT= (가) =90°

이므로

∠BAT=90°−∠DAB ⋯⋯㉠

∠BCA=90°− (나) ⋯⋯㉡

이때, 호 BD에 대한 원주각의 크기는 모두 같으므로

∠DAB= (나) ⋯⋯㉢

㉠, ㉡, ㉢에서 ∠BAT=∠BCA

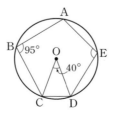

위의 과정에서 (가), (나)에 알맞은 것은?

	(가)	(나)
①	∠CDA	∠CAD
②	∠CDA	∠DCB
③	∠DCA	∠CAD
④	∠DCA	∠CBA
⑤	∠DCA	∠DCB

Step 2 A등급을 위한 문제

유형❶ 네 점이 한 원 위에 있을 조건

01 대표문제

오른쪽 그림에서 네 점 A, B, C, D가
한 원 위에 있고, ∠DAC=45°,
∠DEC=72°일 때, ∠ACB의 크기는?

① 23° ② 25°

③ 27° ④ 29°

⑤ 31°

02 〔앗! 실수〕

다음 그림의 □OABC에서 ∠AOB=2∠ACB이다. 두 대
각선 AC와 OB의 교점을 D라 하면 $\overline{OA}=3$, $\overline{OD}=2$,
$\overline{DB}=1$일 때, \overline{OC}의 길이를 구하시오.

유형❷ 원에 내접하는 사각형의 성질

03 대표문제

다음 그림과 같이 네 점 A, B, C, D가 원 O 위에 있고,
\overline{AB}와 \overline{CD}의 연장선의 교점을 P, \overline{AD}와 \overline{BC}의 연장선의
교점을 Q라 하자. ∠P=40°, ∠Q=30°일 때, ∠y−∠x의
값은?

① 55° ② 70° ③ 80°

④ 110° ⑤ 125°

04

다음 그림과 같이 두 원 P, Q의 교점을 각각 E, F라 하고,
점 E를 지나는 직선이 두 원 P, Q와 만나는 점을 각각 A,
D, 점 F를 지나는 직선이 두 원 P, Q와 만나는 점을 각각
B, C라 하자. ∠BPE=160°일 때, ∠EDC의 크기를 구하
시오.

05

오른쪽 그림에서 △ABC≡△ADE
이고 ∠BAD=72°이다. 네 점 A,
B, D, E가 한 원 위에 있을 때,
∠ACB의 크기는?

① 120° ② 122°

③ 124° ④ 126° ⑤ 128°

06

다음 그림과 같이 원 O에 내접하는 □ABCD에서 \overline{AD}와
\overline{BC}의 연장선의 교점을 P라 하자. $\overline{AB}=9$, ∠AOD=140°,
∠DCP=80°일 때, \overparen{BCD}의 길이를 구하시오.

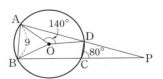

07

오른쪽 그림과 같이 두 점 A, D에서 만나는 두 원이 있다. 점 D를 지나는 직선이 두 원과 만나는 점을 각각 B, C라 하면 \overline{AD}는 ∠BAC의 이등분선이고 점 P는 △ADC의 외접원과 \overline{AB}의 교점, 점 Q는 △ABD의 외접원과 \overline{AC}의 교점일 때, 다음 중 옳은 것을 모두 고르면?

(정답 2개)

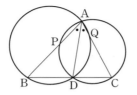

① $\overline{BD}=\overline{DC}$
② ∠PAQ=2∠PDQ
③ ∠PDB=∠DCA
④ △BDP≡△QDC
⑤ △ABC∽△DBP

08

오른쪽 그림과 같이 $\overline{AB}=\overline{BD}=\overline{DC}$인 직각삼각형 ABC에서 세 점 A, B, D를 지나는 원과 \overline{AC}의 교점을 E, 점 C를 지나면서 \overline{AB}에 평행한 직선과 \overline{DE}의 연장선의 교점을 F라 하자. 원의 둘레의 길이가 16π일 때, $\overline{AC}+\overline{DF}$의 값을 구하시오.

09

다음 그림과 같이 원 O는 $\overline{AB}=\overline{AC}=5$, $\overline{BC}=6$인 이등변삼각형 ABC의 외접원이다. \widehat{AC} 위의 점 P에 대하여 \overline{AP}와 \overline{BC}의 연장선의 교점을 Q라 하면 $\overline{AP}:\overline{PQ}=1:3$이고, $\overline{BQ}=a+b\sqrt{21}$일 때, $a+b$의 값을 구하시오.

(단, a, b는 유리수이다.)

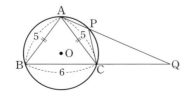

유형❸ 원에 내접하는 다각형

10 대표문제

오른쪽 그림과 같이 육각형 ABCDEF가 원 O에 내접하고, ∠BCD=128°, ∠DEF=112°일 때, ∠x의 크기는?

① 112°
② 116°
③ 120°
④ 124°
⑤ 128°

11

오른쪽 그림과 같이 오각형 ABCDE가 원 O에 내접하고, \overline{BE}는 원 O의 지름이다. \overline{AB}, \overline{DE}의 연장선의 교점을 F라 하면 ∠ABE=∠DBE, ∠BCD=110°일 때, ∠x의 크기를 구하시오.

12

오른쪽 그림과 같이 원 O 위에 다섯 개의 점 A, B, C, D, E가 있다. 두 현 AD, BE의 교점을 P라 하면 $\widehat{AE}=\widehat{DE}$, ∠APE=100°일 때, ∠BCE의 크기는?

① 65°
② 70°
③ 75°
④ 80°
⑤ 85°

13

서술형

오른쪽 그림과 같이 원 O에 내접하는
팔각형 ABCDEFGH에서
$\overline{AB}=\overline{EF}=\overline{FG}=\overline{HA}=7$,
$\overline{BC}=\overline{CD}=\overline{DE}=\overline{GH}=5\sqrt{2}$일 때,
원 O의 지름의 길이를 구하시오.

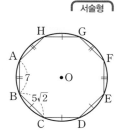

유형❹ 사각형이 원에 내접하기 위한 조건

14 대표문제

다음 그림과 같이 세 점 B, C, E는 한 직선 위에 있고
△ABC와 △DCE는 모두 정삼각형일 때, 원에 내접하는
사각형이 <u>아닌</u> 것을 모두 고르면? (정답 2개)

① □ABCD ② □ABCH ③ □ACED
④ □CEDH ⑤ □CGHF

15

□ABCD가 원에 내접하는 것을 • 보기 •에서 모두 고른 것은?

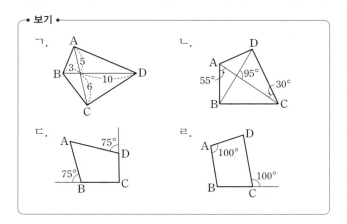

① ㄱ, ㄴ ② ㄴ, ㄷ ③ ㄴ, ㄹ
④ ㄱ, ㄴ, ㄷ ⑤ ㄱ, ㄴ, ㄹ

16

오른쪽 그림과 같은 예각삼각형
ABC의 세 꼭짓점 A, B, C에서 변
BC, 변 AC, 변 AB에 내린 수선의
발을 각각 D, E, F라 할 때, 세 선분
AD, BE, CF는 한 점 O에서 만난
다. 7개의 점 A, B, C, D, E, F, O
중에서 서로 다른 네 점을 동시에 지나도록 원을 그릴 때,
그릴 수 있는 원은 몇 개인지 구하시오.

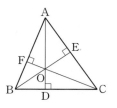

17

정삼각형 ACF 안에 서로 합동이고
중심이 각각 O, I인 두 원이 서로 외
접하면서 오른쪽 그림과 같이 접해 있
다. 9개의 점 A, B, C, D, E, F, G,
O, I 중 서로 다른 네 점을 꼭짓점으
로 하는 사각형을 만들 때, 원에 내접하는 사각형의 개수는?
(단, 네 점 B, D, E, G는 접점이다.)

① 5 ② 6 ③ 7
④ 8 ⑤ 9

유형❺ 접선과 현이 이루는 각

18 대표문제

오른쪽 그림에서 \overrightarrow{AT}는 원 O의
접선이고 점 T는 그 접점이다.
∠BCT=40°, ∠CDT=100°일
때, ∠x의 크기를 구하시오.

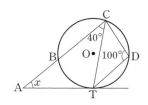

19

오른쪽 그림에서 직선 AT는 원 O의 접선이고 점 A는 그 접점이다. $\overparen{AB}=\overparen{BC}=\overparen{CD}$, $\angle DAT=72°$일 때, $\angle BAD$의 크기는?

① 62° ② 65°
③ 68° ④ 70°
⑤ 72°

20

오른쪽 그림에서 직선 PQ는 두 원의 공통인 접선이고 점 T는 그 접점이다. $\angle TBA=35°$, $\angle TCD=65°$일 때, $\angle ATB$의 크기를 구하시오.

21

오른쪽 그림과 같이 반지름의 길이가 각각 3, 6인 두 원 O, O′이 점 P에서 접한다. 원 O′의 두 현 PA, PB가 원 O와 만나는 점을 각각 C, D라 할 때, △PDC의 넓이와 □ACDB의 넓이의 비는?

① 1 : 2 ② 1 : 3 ③ 1 : 4
④ 2 : 3 ⑤ 2 : 5

22

오른쪽 그림에서 직선 TE는 원 O의 접선이고 점 T는 그 접점일 때, $\overline{AC} \parallel \overline{TE}$이다. 원 O의 지름 AB와 \overline{CT}의 교점을 D라 하면 $\angle ADC=69°$일 때, $\angle ACD$의 크기를 구하시오.

23

다음 그림과 같이 \overline{AB}를 지름으로 하고, 점 O를 중심으로 하는 반원 안에 \overline{AO}, \overline{BO}를 각각 지름으로 하는 반원 O_1, O_2가 그려져 있다. 점 A에서 반원 O_2에 접선을 그었을 때, 그 접점을 T, 이 접선이 두 반원 O_1, O와 만나는 점을 각각 C, D라 하자. 이때, $\dfrac{\overline{BT}}{\overline{OT}}$의 값은?

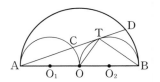

① $\sqrt{2}$ ② $\sqrt{3}$ ③ $\dfrac{3}{2}$

④ $\dfrac{3\sqrt{2}}{2}$ ⑤ $\dfrac{3\sqrt{3}}{2}$

24

[도전 문제]

오른쪽 그림과 같이 두 개의 원이 점 A에서 접하고 있다. 작은 원 위의 점 D에서 접하는 직선이 큰 원과 만나는 점을 각각 B, C라 하면 $\overline{AB}=12$, $\overline{BC}=10$, $\overline{CA}=8$일 때, \overline{BD}의 길이를 구하시오.

종합 사고력 도전 문제

01

다음 그림과 같이 두 원이 점 P에서 접하고, 점 P를 지나는 두 직선이 두 원과 네 점 A, B, C, D에서 만난다. $\overline{AB}=5$, $\overline{CD}=10$, $\overline{PC}=\overline{PD}=13$일 때, 물음에 답하시오.

(1) □ABCD는 어떤 사각형인지 말하시오.

(2) □ABCD의 넓이를 구하시오.

02

다음 그림과 같이 반지름의 길이가 같은 두 원 O_1, O_2가 두 점 P, Q에서 만난다. 점 Q를 지나는 직선이 두 원과 만나는 점을 각각 A, B라 하고 원 O_1과 \overline{PB}가 만나는 점을 C라 하자. ∠APB=70°일 때, ∠PCQ의 크기를 구하시오.

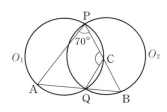

03

다음 그림과 같이 선분 MN을 지름으로 하고 중심이 C인 반원 위에 두 점 A, B가 있고 \overline{CN} 위에 점 P가 있다. ∠CAP=∠CBP=10°, ∠MCA=40°일 때, ∠BCP의 크기를 구하시오.

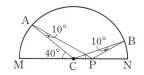

04

다음 그림과 같이 두 원 O, O′이 점 B에서 접하고, \overline{AQ}는 원 O′의 접선, 점 P는 그 접점이다. $\overline{OO'}=6$일 때, 물음에 답하시오.

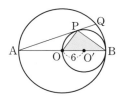

(1) \overline{PB}의 길이를 구하시오.

(2) △OBP의 넓이를 구하시오.

05

다음 그림과 같이 오각형 PBCDA에서 $\overline{AD} /\!/ \overline{PB}$이고
∠P=50°이다. 네 점 A, B, C, D를 지나는 원이 \overline{PA}와
\overline{PB}에 접할 때, ∠C의 크기를 구하시오.

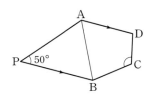

06

다음 그림과 같이 원에 내접하는 □ABCD에서 \overline{AC}가 \overline{BD}
를 이등분한다. $\overline{AB}=11$, $\overline{CD}=10$, $\overline{DA}=12$일 때,
$\overline{BC}=\dfrac{q}{p}$이다. $p+q$의 값을 구하시오.

(단, p와 q는 서로소인 자연수이다.)

07

다음 그림과 같이 지름이 \overline{AB}인 반원 위의 점 C에 대하여
∠CAB=20°이다. 점 B에서 큰 반원과 내접하는 작은 반
원에 대하여 \overline{AC}는 작은 반원의 접선이고 점 P는 그 접점
이다. 점 P에서 \overline{AB}에 내린 수선의 발을 H라 할 때,
∠CHB의 크기를 구하시오.

08

평면 위에 길이가 10인 선분 AB가 있다. 이 평면 위의 점
P가 $45° \le$ ∠APB$\le 90°$를 만족시킬 때, 점 P가 나타내는
영역의 최대 넓이를 구하시오.

┏ 유형 1 │ 사각형이 원에 내접하기 위한 조건

출제경향 사각형이 원에 내접하기 위한 조건을 이해하고 이를 활용하는 문제가 출제된다.

공략비법
(1) 한 쌍의 대각의 크기의 합이 180°인 사각형은 원에 내접한다.
(2) 한 외각의 크기가 그 내대각의 크기와 같은 사각형은 원에 내접한다.
(3) □ABCD의 두 대각선 AC, BD를 그을 때,
　　∠BAC=∠BDC
　이면 □ABCD는 원에 내접한다.

1 대표
• 2015년 3월 교육청 | 4점

오른쪽 그림과 같이 사각형 ABCD는 반지름의 길이가 4인 원에 내접한다. 삼각형 ABD는 직각이등변삼각형이고, ∠CBD=60°이다. 점 C에서 두 선분 BD, AD에 내린 수선의 발을 각각 P, Q라 하고 두 선분 AC와 PQ가 만나는 점을 R라 하자. 선분 QR의 길이는?

① $\sqrt{2}+2$　　② $\sqrt{2}+\sqrt{5}$　　③ $\sqrt{2}+\sqrt{6}$
④ $\sqrt{3}+\sqrt{5}$　　⑤ $\sqrt{3}+\sqrt{6}$

2 유사
• 2014년 3월 교육청 | 4점

한 평면에 한 변의 길이가 1인 정육각형 ABCDEF와 점 P가 있다. 고정된 정육각형 ABCDEF의 밖에 있는 점 P가 ∠BPF=60°를 유지하면서 [그림 1]과 같은 상태에서 [그림 2]를 거쳐 [그림 3]의 상태가 되도록 이동하였다. 점 P가 움직인 거리는? (단, 직선 PB는 정육각형의 내부를 지나지 않는다.)

[그림 1]　　[그림 2]　　[그림 3]

① $\dfrac{\pi}{3}$　　② $\dfrac{5}{12}\pi$　　③ $\dfrac{\pi}{2}$
④ $\dfrac{7}{12}\pi$　　⑤ $\dfrac{2}{3}\pi$

┏ 유형 2 │ 원의 접선과 현이 이루는 각

출제경향 원의 접선과 현이 이루는 각을 이용하여 닮음인 도형을 찾는 문제가 출제된다.

공략비법
원의 접선과 그 접점을 지나는 현이 이루는 각의 크기는 그 각의 내부에 있는 호에 대한 원주각의 크기와 같다. 즉,
　　∠BAT=∠BCA

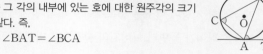

3 대표
• 2019년 3월 교육청 | 4점

다음 그림과 같이 점 O를 중심으로 하고 반지름의 길이가 각각 1, 3인 두 원 O_1, O_2가 있다. 원 O_2 위의 한 점 A에서 원 O_1에 그은 두 접선이 원 O_2와 만나는 점 중에서 A가 아닌 점을 각각 B, C라 하자. 또 점 C에서 원 O_2에 접하는 직선이 직선 AB와 만나는 점을 P라 하자. • 보기 •에서 옳은 것을 모두 고른 것은?

• 보기 •

ㄱ. $\overline{AB}=4\sqrt{2}$　　　　ㄴ. $\overline{AP}:\overline{CP}=5:3$

ㄷ. $\overline{BP}=\dfrac{16\sqrt{2}}{5}$

① ㄱ　　② ㄱ, ㄴ　　③ ㄱ, ㄷ
④ ㄴ, ㄷ　　⑤ ㄱ, ㄴ, ㄷ

4 유사

오른쪽 그림과 같이 △ABC의 외접원 O에 대하여 직선 TA는 원 O의 접선이고 점 A는 그 접점이다. 점 B를 지나면서 직선 TA에 평행한 직선이 \overline{AC}와 만나는 점을 D라 하면 $\overline{AB}=5$, $\overline{AD}=4$일 때, \overline{CD}의 길이를 구하시오.

선택

미국의 한 지방에 알코올 중독자인 아버지 밑에서 자란 두 청년이 있었습니다.
이들은 나이가 들면서 아버지의 술값으로 파산한 집을 떠나 각자 자신의 길로 떠났습니다.

몇 년이 지난 후에 한 심리학자가 알코올 중독이 어린이들에게 어떤 영향을 미치는지를 분석하던 중에 이 두 청년을 인터뷰하게 되었습니다.

한 청년은 자신의 일에 성실하고 능력을 인정받는 금주가로 행복하게 살고 있었고, 다른 한 청년은 자신의 아버지의 모습 그대로 닮은, 늘 희망 없이 하루하루를 술로 연명하는 알코올 중독자가 되어있었습니다.

심리학자는 이 둘을 조사하고는 왜 당신은 이렇게 되었느냐고 진지하게 물었습니다.
그런데 이 둘의 대답은 똑같았습니다.

"당신이 나처럼 알코올 중독자를 아버지로 두었다면 어떻게 되었을 것이라고 생각하십니까?"

III

통계

06 대푯값과 산포도

07 산점도와 상관관계

Ⅲ. 통계

대푯값과 산포도

100점 노트

주의

Ⓐ 최빈값의 성질

(1) 각 자료의 값이 모두 다르거나 서로 다른 값의 각각의 개수가 모두 같은 경우에는 최빈값이 존재하지 않는다.

예 변량이 1, 2, 3, 4, 5인 경우 또는 변량이 1, 1, 2, 2, 3, 3인 경우에는 최빈값이 존재하지 않는다.

(2) 자료에 따라 최빈값이 두 개 이상일 수도 있다.

예 변량이 5, 6, 6, 7, 7, 8인 경우에는 최빈값이 6과 7의 두 개이다.

▶ STEP 2 | 02번

중요

Ⓑ 자료의 분석

자료의 분산 또는 표준편차가 클수록 그 자료의 변량이 평균을 중심으로 넓게 흩어져 있고, 작을수록 그 자료의 변량이 평균을 중심으로 모여 있다. 자료의 변량이 평균을 중심으로 모여 있을 수록 자료의 분포 상태가 고르다고 할 수 있다.

▶ STEP 2 | 28번, STEP 3 | 01번

Ⓒ 편차

편차를 구할 때에는 변량에서 평균을 빼고, 변량을 구할 때에는 평균과 편차를 더한다.

(편차)＝(변량)－(평균),
(변량)＝(편차)＋(평균)

▶ STEP 2 | 13번, STEP 3 | 05번

Ⓓ 표준편차를 구하는 순서

(ⅰ) 평균을 구한다.
(ⅱ) 편차를 구한다.
(ⅲ) 분산을 구한다.
(ⅳ) 표준편차를 구한다.

▶ STEP 3 | 05번, 07번

대푯값 Ⓐ ― 평균이 대푯값으로 가장 많이 사용된다.

자료 전체의 중심적인 경향이나 특징을 대표적으로 나타내는 값

(1) 평균 : 변량의 총합을 변량의 개수로 나눈 값, 즉 ┌ 자료를 수량으로 나타낸 것

$$(평균)=\frac{(변량의\ 총합)}{(변량의\ 개수)}$$

(2) 중앙값 : 자료의 변량을 작은 값부터 크기순으로 나열하였을 때, 중앙에 위치하는 값

① 변량의 개수가 홀수면 한가운데 위치하는 값을 중앙값으로 한다.

② 변량의 개수가 짝수면 가운데에 있는 두 값의 평균을 중앙값으로 한다.

참고 자료의 변량 중에 매우 크거나 작은 값이 포함되어 있는 경우에 중앙값이 평균보다 그 자료 전체의 중심적인 경향을 더 잘 나타낸다.

(3) 최빈값 : 자료의 값 중에서 가장 많이 나타나는 값

참고 변량이 중복되어 나타나는 자료, 가장 좋아하는 과일처럼 숫자로 나타낼 수 없는 자료의 대푯값으로 유용하다.

예 (1) 변량이 1, 1, 3, 5, 7, 10, 15인 경우의 대푯값

$$(평균)=\frac{1+1+3+5+7+10+15}{7}=6,\ (중앙값)=5,\ (최빈값)=1$$

(2) 변량이 1, 3, 5, 7, 10, 16인 경우의 대푯값

$$(평균)=\frac{1+3+5+7+10+16}{6}=7\ (중앙값)=\frac{5+7}{2}=6,$$

최빈값은 존재하지 않는다.

산포도 Ⓑ Ⓒ Ⓓ ― 분산과 표준편차가 산포도를 측정하는 데 가장 많이 사용된다.

변량이 흩어져 있는 정도를 하나의 수로 나타낸 값

(1) 편차 : 각 변량에서 평균을 뺀 값, 즉

(편차)＝(변량)－(평균)

① 편차의 총합은 항상 0이다.

② 평균보다 큰 변량의 편차는 양수이고, 평균보다 작은 변량의 편차는 음수이다.

③ 편차의 절댓값이 클수록 그 변량은 평균에서 멀리 떨어져 있고, 편차의 절댓값이 작을수록 그 변량은 평균 가까이에 있다.

(2) 분산 : 편차를 제곱한 값의 평균, 즉

$$(분산)=\frac{\{(편차)^2의\ 총합\}}{(변량의\ 개수)}$$

(3) 표준편차 : 분산의 음이 아닌 제곱근, 즉

$$(표준편차)=\sqrt{(분산)}$$

참고 분산은 단위를 쓰지 않고, 표준편차는 주어진 변량과 같은 단위를 쓴다.

Step 1 시험에 꼭 나오는 문제

01 대푯값

다음은 민희네 반 학생들이 1분 동안 윗몸 일으키기를 한 횟수를 조사하여 나타낸 줄기와 잎 그림이다.

2|5는 25회

줄기	잎
2	5 6 8 9 9
3	3 3 4 5 7 8 9
4	2 2 2 5 7
5	1 2 3

민희네 반 학생들의 윗몸 일으키기 횟수의 중앙값을 a회, 최빈값을 b회라 할 때, $b-a$의 값은?

① 3.5 ② 4.5 ③ 5.5
④ 6.5 ⑤ 7.5

02 대푯값을 이용하여 변량 구하기

다음은 예지의 일주일 동안의 운동 시간을 조사하여 나타낸 자료이다. 이 자료의 평균과 최빈값이 서로 같을 때, x의 값은?

단위 : 분

45 57 30 49 62 51 x

① 45 ② 49 ③ 51
④ 57 ⑤ 62

03 산포도

오른쪽 표는 어느 과수원에서 수확한 사과의 당도를 조사하여 나타낸 것이다. 사과의 당도의 평균이 13 Brix일 때, 사과의 당도의 분산을 구하시오.

당도(Brix)	개수(개)
10	4
12	x
14	8
16	3
합계	y

04 두 집단 전체의 평균과 표준편차

오른쪽 표는 남학생 30명, 여학생 20명을 대상으로 실시한 경시대회에서 학생들이 받은 점수의 평균과 표준편차를 나타낸 것이다. 이때, 전체 학생 50명의 경시대회 점수의 표준편차는?

	남학생	여학생
평균(점)	85	85
표준편차(점)	5	$2\sqrt{5}$

① $3\sqrt{2}$점 ② $\sqrt{19}$점 ③ $\sqrt{21}$점
④ $\sqrt{23}$점 ⑤ 5점

05 변화된 변량의 평균, 분산, 표준편차

세 변량 x, y, z의 평균이 7, 표준편차가 3일 때, 세 변량 $3x-1$, $3y-1$, $3z-1$의 평균, 분산, 표준편차를 각각 구하시오.

06 자료의 분석

다음 표는 어느 중학교 3학년 다섯 학급의 수학 점수의 평균과 표준편차를 나타낸 것이다. 다섯 학급 중 점수가 가장 고른 학급은? (단, 각 학급의 학생 수는 같다.)

학급	1반	2반	3반	4반	5반
평균(점)	82	83.5	88	79	84
표준편차(점)	4.1	4.3	3.7	4	3.9

① 1반 ② 2반 ③ 3반
④ 4반 ⑤ 5반

유형❶ 대푯값 구하기

01 대표문제

아래 표는 A모둠의 학생 15명과 B모둠의 학생 10명이 일주일 동안 매점에서 구입한 음료수의 개수를 조사하여 나타낸 것이다.

구입한 음료수의 개수(개)	0	1	2	3	4	5	합계
A모둠 학생 수 (명)	3	2	4	5	0	1	15
B모둠 학생 수 (명)	2	1	2	4	1	0	10

다음 설명 중 옳은 것을 모두 고르면? (정답 2개)

① 일주일 동안 매점에서 구입한 음료수의 개수의 평균은 A모둠이 B모둠보다 작다.
② A모둠의 학생이 일주일 동안 매점에서 구입한 음료수의 개수의 최빈값은 5개이다.
③ A모둠의 학생이 일주일 동안 매점에서 구입한 음료수의 개수의 중앙값은 2개이다.
④ B모둠의 학생이 일주일 동안 매점에서 구입한 음료수의 개수의 최빈값은 2개이다.
⑤ B모둠의 학생이 일주일 동안 매점에서 구입한 음료수의 개수의 중앙값은 2개이다.

02

다음 중 대푯값에 대한 설명으로 옳은 것을 모두 고르면?
(정답 2개)

① 중앙값은 자료의 값 중에 항상 존재한다.
② 평균은 중앙값에 비해 극단적인 값의 영향을 더 받는다.
③ 최빈값은 항상 존재한다.
④ 자료에 매우 크거나 작은 값이 포함되어 있을 때에는 대푯값으로 평균보다는 중앙값을 사용하는 것이 합리적이다.
⑤ 최빈값은 자료의 개수가 적은 자료의 대푯값으로 유용하다.

03

10개의 변량 20, 17, 10, 20, 28, 20, 18, 25, 14, 30에 한 개의 변량을 추가하였을 때, •보기•에서 옳은 것을 모두 고른 것은?

• 보기 •
ㄱ. 최빈값은 변하지 않는다.
ㄴ. 평균은 변하지 않는다.
ㄷ. 중앙값은 변하지 않는다.

① ㄱ
② ㄱ, ㄴ
③ ㄱ, ㄷ
④ ㄴ, ㄷ
⑤ ㄱ, ㄴ, ㄷ

04

A, B, C, D 네 명의 학생의 몸무게를 조사하였더니 A와 B의 몸무게의 평균은 64 kg, B와 C의 몸무게의 평균은 69 kg, C와 D의 몸무게의 평균은 65 kg일 때, A와 D의 몸무게의 평균을 구하시오.

05

다음 자료에서 두 자연수 a, b에 대하여 $6 < a < b$일 때의 중앙값을 x, $a < b < 6$일 때의 중앙값을 y라 할 때, $x - y$의 값은?

3	7	a	1	10	b	7	5	7

① -2
② -1
③ 0
④ 1
⑤ 2

유형❷ 대푯값을 이용하여 변량 구하기

06 대표문제

다음 자료의 평균이 11이고, 최빈값이 14일 때, 중앙값을 구하시오. (단, a, b, c는 자연수이다.)

| a | 6 | 10 | b | 8 | 16 | 6 | c | 14 |

07

4개의 변량 8, 10, 14, 16에 하나의 변량 x를 추가한 5개의 변량 8, 10, 14, 16, x의 평균과 중앙값이 서로 같을 때, x의 값으로 가능한 모든 자연수의 합을 구하시오.

08

우영이가 치른 다섯 번의 수학 시험 점수의 평균은 84점, 중앙값은 86점이고, 최빈값은 87점뿐이다. 여섯 번째 본 수학 시험 점수를 a점, 일곱 번째 본 수학 시험 점수를 b점이라 할 때, •보기•에서 옳은 것을 모두 고른 것은?
(단, 모든 시험의 만점은 100점이다.)

• 보기 •

ㄱ. 여섯 번째까지 본 수학 시험 점수의 평균이 86점이면 $a=96$이다.

ㄴ. 일곱 번째까지 본 수학 시험 점수의 최빈값이 87점이 아니면 $a=b$이다.

ㄷ. 일곱 번째까지 본 수학 시험 점수의 평균이 87점이면 중앙값은 87점이다.

① ㄱ ② ㄴ ③ ㄱ, ㄴ
④ ㄱ, ㄷ ⑤ ㄱ, ㄴ, ㄷ

09

다음 자료의 대푯값인 평균, 중앙값, 최빈값은 모두 다르고, 이 세 대푯값을 작은 값부터 크기순으로 나열했을 때, 가운데 위치한 값은 나머지 두 값의 평균과 같다. 이때, a의 값을 모두 구하시오.

| 5 | 12 | a | 5 | 9 | 5 | 7 |

10 [앗! 실수]

어느 중학교 농구팀 11명의 키의 평균은 180 cm이고 중앙값은 178 cm이다. 그런데 한 선수가 다른 학교로 전학을 가고, 키가 180 cm인 한 선수가 전학을 온 후에 키의 평균이 182 cm가 되었다. 새로운 중앙값을 m cm라 할 때, m의 값의 범위는?

① $178 \leq m \leq 180$ ② $175 \leq m \leq 179$
③ $170 \leq m \leq 175$ ④ $168 \leq m \leq 178$
⑤ $168 \leq m \leq 176$

11 [도전 문제]

병수는 네 번의 쪽지 시험에서 각각 77점, 65점, 71점, x점을 받았다. 네 번의 쪽지 시험 점수의 중앙값이 74점이고, 평균이 75점 이하일 때, 가능한 자연수 x는 몇 개인가?

① 9개 ② 10개 ③ 11개
④ 12개 ⑤ 13개

유형❸ 산포도 구하기

12 대표문제

서현이가 지난 세 달 동안 치른 7회의 수행평가 점수의 평균이 14점, 표준편차가 2점이었다. 서현이가 이번 달에 치른 3회의 수행평가 점수가 각각 13점, 15점, 14점일 때, 지금까지 치른 10회의 수행평가 점수의 표준편차를 구하시오.

13

다음 중 산포도에 대한 설명으로 옳은 것을 모두 고르면?

(정답 2개)

① 편차의 총합은 항상 0이다.
② 분산이 클수록 자료는 평균 가까이에 모여 있다.
③ 분산이 0이 될 수 있다.
④ 편차는 평균에서 변량을 뺀 값이다.
⑤ 분산이 클수록 분포 상태가 고르다고 할 수 있다.

14

한 변의 길이가 5인 정사각형의 이웃한 두 변을 각각 5등분하고 정사각형의 각 변과 평행하게 잘라 오른쪽 그림과 같이 5개의 조각으로 나누었을 때, 5개의 조각의 넓이의 분산을 구하시오.

15

5개의 변량 a, b, c, d, e에 대하여
$$a+b+c+d+e=30,$$
$$a^2+b^2+c^2+d^2+e^2=400$$
일 때, 5개의 변량 a, b, c, d, e의 표준편차를 구하시오.

16 서술형

다음 8개의 변량의 평균이 4이고, 분산이 4.5일 때, 두 수 x, y에 대하여 xy의 값을 구하시오.

| 1 | 3 | 4 | x | y | 5 | 6 | 8 |

17

다음 표는 다섯 명의 학생 A, B, C, D, E를 대상으로 일주일 동안의 인터넷 사용 시간을 조사하여 각 학생의 인터넷 사용 시간에서 학생 C의 인터넷 사용 시간을 각각 뺀 값을 나타낸 것이다. 이때, 다섯 명의 학생 A, B, C, D, E의 일주일 동안의 인터넷 사용 시간의 분산은?

단위 : 시간

	A	B	C	D	E
(각 학생의 인터넷 사용 시간) − (학생 C의 인터넷 사용 시간)	−7	1	0	3	−2

① $\dfrac{52}{5}$　　② $\dfrac{54}{5}$　　③ $\dfrac{56}{5}$

④ $\dfrac{58}{5}$　　⑤ 12

18

자연수 x에 대하여 5개의 변량이 다음과 같을 때, • 보기 •에서 옳은 것을 모두 고른 것은?

$$x+2 \qquad 2x+2 \qquad 2 \qquad 3 \qquad 2x+1$$

• 보기 •

ㄱ. x의 값이 커지면 분산도 커진다.

ㄴ. x의 값에 따라 최빈값이 되는 변량의 개수를 $m(x)$라 할 때, $m(x)$의 최댓값은 3이다.

ㄷ. 중앙값은 항상 $x+2$이다.

① ㄱ　　　　② ㄴ　　　　③ ㄱ, ㄴ
④ ㄱ, ㄷ　　　⑤ ㄱ, ㄴ, ㄷ

19

6명의 학생이 팔씨름 시합을 하여 이기는 학생에게는 2점, 지는 학생에게는 0점을 주기로 하였다. 6명의 학생은 모두서로 한 번씩 시합을 하였고 총 15번의 시합 중 비기는 경우는 없었다. 오른쪽은 학생들이 받은 점수를 조사하여 표로 나타낸 것이다. 학생들이 받은 점수의 분산을 V라 할 때, $30V$의 값을 구하시오.

받은 점수(점)	학생 수(명)
2	1
4	a
6	b
8	1
합계	6

(단, a, b는 상수이다.) [2017년 3월 교육청]

20

어느 학교 학생 5명을 대상으로 한 달 동안의 독서 시간을 조사하여 계산한 결과 평균이 10시간, 분산이 6이었다. 그런데 독서 시간이 각각 8시간, 14시간인 두 학생을 각각 11시간, 11시간으로 잘못 계산한 것을 발견하였다. 이 5명의 학생의 한 달 동안의 실제 독서 시간의 분산을 구하시오.

21

다음 표는 두 그룹 A, B의 학생들의 수업 태도 점수를 나타낸 것이다. 그룹 B의 학생들의 수업 태도 점수의 분산이 그룹 A의 학생들의 수업 태도 점수의 분산의 14배이고, 두 그룹 A, B의 전체 학생들의 수업 태도 점수의 평균이 14점일 때, $a+b$의 값을 구하시오. (단, $a>0$, $b>0$)

점수(점)	a	$2a$	$3a$	합계
학생 수(명)	2	3	2	7

[그룹 A]

점수(점)	$-2b$	$-b$	b	$2b$	합계
학생 수(명)	1	2	2	1	6

[그룹 B]

22

다음 표는 남학생 3명과 여학생 3명으로 이루어진 과학 동아리 학생의 일주일 동안의 과학 실험 시간의 평균과 분산을 나타낸 것이다. 과학 동아리 전체 학생의 일주일 동안의 과학 실험 시간의 평균을 m시간, 분산을 V라 할 때, m, V의 값을 각각 구하시오.

	평균(시간)	분산
남학생	5	3
여학생	3	5

23

〔도전 문제〕

다음 표는 4명의 학생 A, B, C, D가 어느 농구 시합에서 얻은 점수의 평균에 대한 편차를 구해 나타낸 것인데 일부분이 찢어졌다.

학생	A	B	C	D
편차(점)	2	-3	4	

4명의 학생 A, B, C, D의 점수의 평균을 m점이라 하면 이 농구 시합에 함께 참가했던 두 학생 E, F의 점수도 함께 포함한 6명의 점수의 평균은 $0.8m$점이고 두 학생 E, F의 점수의 차는 2점이다. 6명의 학생 A, B, C, D, E, F가 얻은 점수의 분산을 구하시오.

(단, 학생들이 얻은 점수는 모두 한 자리의 자연수이다.)

유형❹ 변화된 변량의 평균, 분산, 표준편차

24 대표문제

밑변의 길이와 높이의 합이 항상 8인 삼각형 n개가 있다. 이 n개의 삼각형의 밑변의 길이의 평균이 6이고 표준편차가 1.5일 때, 삼각형의 넓이의 평균은?

① $\dfrac{21}{8}$ 　　② $\dfrac{39}{8}$ 　　③ $\dfrac{21}{4}$

④ $\dfrac{39}{4}$ 　　⑤ $\dfrac{21}{2}$

25

n개의 변량 x_1, x_2, \cdots, x_n의 평균을 m, 표준편차를 s라 하자. n개의 변량 ax_1+b, ax_2+b, \cdots, ax_n+b의 평균이 0, 표준편차가 1이 되도록 하는 두 상수 a, b의 값을 각각 m, s에 대한 식으로 바르게 나타낸 것은? (단, $a>0$, $s\neq0$)

① $a=\dfrac{1}{s}$, $b=\dfrac{m}{s}$ 　　② $a=\dfrac{1}{m}$, $b=\dfrac{m}{s}$

③ $a=\dfrac{1}{s}$, $b=-\dfrac{s}{m}$ 　　④ $a=\dfrac{1}{m}$, $b=-\dfrac{s}{m}$

⑤ $a=\dfrac{1}{s}$, $b=-\dfrac{m}{s}$

유형❺ 자료의 분석

26 대표문제

세 자료

　　A : 1부터 100까지의 자연수,

　　B : 101부터 200까지의 자연수,

　　C : 2부터 200까지의 짝수

의 표준편차를 차례로 a, b, c라 할 때, a, b, c의 대소 관계를 바르게 나타낸 것은?

① $a<b<c$ 　　② $a<b=c$ 　　③ $a=b<c$

④ $b=c<a$ 　　⑤ $b<a<c$

27

다음은 A, B, C 세 반 학생들이 가지고 있는 공책의 권수를 조사하여 나타낸 막대그래프이다.

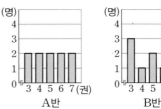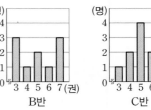

그래프에 대한 설명으로 옳은 것은?

① A반의 평균이 가장 작다.

② C반의 평균이 가장 크다.

③ A반의 분산이 가장 작다.

④ C반의 표준편차가 가장 작다.

⑤ A반과 B반 중에서 B반의 분산이 더 작다.

28

다음 그림은 두 회사 A, B의 직원들의 연봉에 대한 분포를 그래프로 나타낸 것이다. •보기•에서 옳은 것을 모두 고른 것은?

> • 보기 •
>
> ㄱ. 회사 A가 회사 B보다 직원들의 평균 연봉이 작다.
>
> ㄴ. 회사 A가 회사 B보다 직원들의 연봉 격차가 크다.
>
> ㄷ. 두 회사 A, B의 직원들의 연봉의 평균 또는 분산이 서로 같다.

① ㄱ 　　② ㄴ 　　③ ㄱ, ㄴ

④ ㄱ, ㄷ 　　⑤ ㄱ, ㄴ, ㄷ

종합 사고력 도전 문제

01

다음 꺾은선그래프는 두 제품 A, B에 대한 평가단의 평점을 나타낸 것이다. 물음에 답하시오.

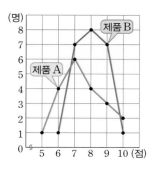

(1) 두 제품 A, B 중에서 평점의 평균과 중앙값이 서로 같은 제품을 구하시오.

(2) 두 제품 A, B의 평점의 분산을 각각 구하고 평점이 평균을 중심으로 흩어진 정도가 더 작은 제품을 말하시오.

02

종선이는 총 5회에 걸친 미술 실기 시험 중 1회에 7점, 2회에 5점, 3회에 4점을 받았다. 종선이가 총 5회에 걸쳐 받은 미술 실기 점수의 평균이 6점이고, 분산이 2일 때, 4회와 5회에 받은 점수로 가능한 것을 차례대로 모두 구하시오.

03

다음 표는 어떤 시험을 치른 우등반과 일반반 학생의 점수의 평균과 분산을 나타낸 것이다. 전체 학생의 시험 점수의 평균이 6점일 때, 물음에 답하시오.

	평균(점)	분산
우등반	7	4
일반반	4	6

(1) 시험을 치른 전체 학생 중에서 한 학생을 뽑았을 때, 그 학생이 우등반 학생이었을 확률을 구하시오.

(2) 시험을 치른 전체 학생이 30명일 때, 전체 학생의 시험 점수의 분산을 구하시오.

04

다음 그림과 같이 넓이가 5, 5, 8, 12인 네 장의 종이가 있다. 넓이가 12인 종이를 한 번 잘라서 모두 5장의 종이로 만들 때, 이 다섯 장의 종이의 넓이의 표준편차를 가능한 한 작게 하려고 한다. 넓이가 12인 종이를 넓이가 각각 얼마인 종이 2장으로 잘라야 하는지 구하시오.

05

다음 표는 미진, 희연, 대섭, 진수가 일주일 동안 받은 문자 메시지의 개수와 그 개수에 대한 편차를 나타낸 것이다. 4명의 학생이 일주일 동안 받은 문자 메시지의 개수의 표준편차를 구하시오.

	미진	희연	대섭	진수
문자 메시지의 개수(개)	A	60	B	52
편차(개)	-7	C	3	D

06

다음 조건은 어느 학생 7명의 영어 점수에 대한 설명이다.

> (가) 가장 낮은 점수는 73점이다.
> (나) 중앙값은 77점이다.
> (다) 최빈값은 80점뿐이다.
> (라) 평균은 78점이다.

7명의 학생 중 영어 점수가 가장 높은 학생의 점수를 A점이라 할 때, A의 최댓값과 최솟값을 각각 구하시오.
(단, A는 자연수이다.)

07

총 20문항이 출제된 어느 시험의 점수는 정답 문항 수와 오답 문항 수에 따라 다음과 같은 방법으로 계산한다.

> (점수)=3×(정답 문항 수)−2×(오답 문항 수)

이 시험에서 5명의 학생 A, B, C, D, E가 맞힌 문항 수의 평균이 14개이고, 분산이 2일 때, 5명의 학생 A, B, C, D, E가 얻은 점수의 평균과 표준편차를 각각 구하시오.
(단, 어느 학생도 무응답한 문항은 없다.)

08

다음은 한국 양궁 선수와 미국 양궁 선수가 각각 5발씩 활을 쏘아 얻은 점수를 나타낸 것이다.

> 한국 양궁 선수의 점수(점) : 10, 7, a, 9, b
> 미국 양궁 선수의 점수(점) : 9, b, 8, 7, 6

한국 양궁 선수가 얻은 점수의 중앙값이 8점이고, 한국 양궁 선수와 미국 양궁 선수가 얻은 점수를 합한 전체 점수의 중앙값이 7.5점일 때, 두 자연수 a, b의 순서쌍 (a, b)의 개수를 구하시오.
(단, 점수는 1점, 2점, 3점, ..., 10점 중 하나이다.)

┌─ **유형 1** │ 조건을 이용하여 대푯값 구하기 ─┐

출제경향 주어진 조건을 이용하여 대푯값을 구하는 문제가 출제된다.

공략비법
(1) 평균 : 변량의 총합을 변량의 개수로 나눈 값
(2) 중앙값 : 변량을 작은 값부터 크기순으로 나열하였을 때, 중앙에 위치하는 값
(3) 최빈값 : 변량 중 가장 많이 나타나는 값

1 대표
• 2019년 3월 교육청 | **4점**

어느 학교에 6개의 자율 동아리가 있다. 각 자율 동아리의 회원 수를 모두 나열한 자료가 다음 조건을 만족시킨다.

> ㈎ 가장 작은 수는 8이고 가장 큰 수는 13이다.
> ㈏ 중앙값은 10이고 최빈값은 9뿐이다.

이 자료의 평균을 m이라 할 때, $12m$의 값을 구하시오.

2 유사

다음 7개의 변량의 평균이 7 이상 8 이하이고, 최빈값과 중앙값이 서로 같다. 두 자연수 a, b에 대하여 순서쌍 (a, b)의 개수를 구하시오. (단, 최빈값은 유일하다.)

> 6, 6, 8, 8, 10, a, b

┌─ **유형 2** │ 조건을 이용하여 산포도 구하기 ─┐

출제경향 주어진 조건을 이용하여 산포도를 구하는 문제가 출제된다.

공략비법
(1) 편차 : 각 변량에서 평균을 뺀 값
(2) 분산 : 각 편차의 제곱의 평균
(3) 표준편차 : 분산의 음이 아닌 제곱근

3 대표
• 2016년 3월 교육청 | **4점**

한 개의 주사위를 9번 던져 나온 눈의 수를 모두 나열한 자료를 분석한 결과가 다음과 같다.

> ㈎ 주사위의 모든 눈이 적어도 한 번씩 나왔다.
> ㈏ 최빈값은 6뿐이고, 중앙값과 평균은 모두 4이다.

이 자료의 분산을 V라 할 때, $81V$의 값을 구하시오.

4 유사
• 2015년 3월 교육청 | **4점**

5개의 자연수로 이루어진 자료가 다음 조건을 만족시킨다.

> ㈎ 가장 작은 수는 7이고 가장 큰 수는 14이다.
> ㈏ 평균이 10이고 최빈값이 8이다.

이 자료의 분산을 d라 할 때, $20d$의 값을 구하시오.

Ⅲ. 통계

산점도와 상관관계

100점 노트

100점 공략

Ⓐ 산점도는 두 변수의 관계를 시각적으로 검토할 때 유용하며, 변수 사이의 관계를 왜곡시키는 특이점을 확인하는 경우에도 유용하다.

참고 특이점이란 어떤 기준이 적용되지 않는 점을 말한다.

▶ STEP 3 | 07번

Ⓑ **산점도에서 두 변량의 비교**

산점도에서 두 변량의 크기를 비교할 경우, 다음 그림과 같이 대각선을 그어 생각한다.

(1) 대각선의 위쪽에 있는 경우 : $x < y$
(2) 대각선 위에 있는 경우 : $x = y$
(3) 대각선의 아래쪽에 있는 경우 : $x > y$
특히, 대각선에서 멀리 떨어져 있는 점일수록 두 변량의 차가 크다.

▶ STEP 1 | 01번, 04번, STEP 3 | 01번

Ⓒ **자주 쓰이는 실생활에서의 상관관계**

(1) 양의 상관관계의 예
 ① 예금액과 이자
 ② 온도와 소금의 용해도
 ③ 통학 거리와 소요 시간
 ④ 도시의 인구 수와 교통량
 ⑤ 일조량과 과일의 당도
(2) 음의 상관관계의 예
 ① 자동차의 속력과 이동 시간
 ② 물건의 공급량과 가격
 ③ 넓이가 일정한 삼각형의 밑변의 길이와 높이
 ④ 대류권에서 지면으로부터의 높이와 기온
 ⑤ 하루 중 낮의 길이와 밤의 길이

▶ STEP 1 | 03번, STEP 2 | 06번, 11번

산점도 Ⓐ Ⓑ

어떤 자료에서 두 변량 x와 y에 대하여 순서쌍 (x, y)를 좌표평면에 점으로 나타낸 그래프

예 수학 점수가 93점, 과학 점수가 88점인 학생은 오른쪽 그림과 같이 수학 점수와 과학 점수에 대한 산점도에서 $A(93, 88)$로 나타낼 수 있다.

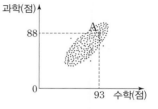

상관관계 Ⓒ

두 변량 사이에 어떤 관계가 있을 때, 이러한 관계를 상관관계라 한다.

(1) 양의 상관관계

어떤 자료에서 두 변량 x와 y에 대하여 x의 값이 커짐에 따라 y의 값도 대체로 커지는 관계

[강한 양의 상관관계]　[약한 양의 상관관계]

예 키와 몸무게, 인구 수와 교통량, 통학 거리와 통학 시간 등은 양의 상관관계가 있다.

(2) 음의 상관관계

어떤 자료에서 두 변량 x와 y에 대하여 x의 값이 커짐에 따라 y의 값이 대체로 작아지는 관계

[강한 음의 상관관계]　[약한 음의 상관관계]

예 겨울철 기온과 난방비, 쌀 생산량과 가격 등은 음의 상관관계가 있다.

(3) 상관관계가 없다.

어떤 자료에서 두 변량 x와 y 사이에 x의 값이 커짐에 따라 y의 값이 커지는지 또는 작아지는지 그 관계가 분명하지 않은 경우

[상관관계가 없다.]

예 키와 성적, 시력과 발의 크기 등은 상관관계가 없다.

참고 양 또는 음의 상관관계가 있는 산점도에서 점들이 한 직선에 가까이 분포되어 있을수록 상관관계가 강하다고 하고, 멀리 흩어져 있을수록 상관관계가 약하다고 한다.

시험에 꼭 나오는 문제

01 산점도

오른쪽 그림은 영수네 반 학생 15명이 1년 동안 읽은 문학 책의 수와 과학 책의 수에 대한 산점도이다. 과학 책보다 문학 책을 더 많이 읽은 학생 수를 a, A 학생보다 문학 책을 더 많이 읽은 학생 수를 b라 할 때, $a+b$의 값을 구하시오.

02 산점도를 이용하여 대푯값 구하기

오른쪽 그림은 축구 동아리 회원 20명의 팔굽혀 펴기 횟수와 턱걸이 횟수에 대한 산점도이다. •보기•에서 옳은 것을 모두 고른 것은?

• 보기 •
ㄱ. 팔굽혀 펴기 횟수의 최빈값은 12회이다.
ㄴ. 팔굽혀 펴기 횟수와 턱걸이 횟수의 중앙값은 서로 같다.
ㄷ. 팔굽혀 펴기 횟수보다 턱걸이 횟수가 큰 회원 수가 턱걸이 횟수보다 팔굽혀 펴기 횟수가 큰 회원 수보다 더 작다.

① ㄱ ② ㄱ, ㄴ ③ ㄱ, ㄷ
④ ㄴ, ㄷ ⑤ ㄱ, ㄴ, ㄷ

03 같은 종류의 상관관계 찾기

다음 두 변량 중 오른쪽 산점도와 같은 상관관계를 가지는 것은?

① 키(x)와 몸무게(y)
② 통화 시간(x)과 통화 요금(y)
③ 몸무게(x)와 청력(y)
④ 겨울철 기온(x)과 난방비(y)
⑤ 지능 지수(x)와 머리카락의 굵기(y)

04 산점도에서 상관관계 확인하기

오른쪽 그림은 희수네 반 학생들의 중간고사와 기말고사 성적에 대한 산점도이다. 다음 중 옳지 않은 것은?

① A는 기말고사 성적이 중간고사 성적보다 향상되었다.
② C는 중간고사 성적과 기말고사 성적의 차가 큰 편이다.
③ 중간고사 성적과 기말고사 성적은 양의 상관관계가 있다.
④ D는 중간고사, 기말고사 성적이 모두 높은 편이다.
⑤ B는 A보다 성적의 변화가 크다.

05 상관관계에 맞는 산점도 찾기

아래 표는 2020년 1월 L 화학과 K 전자의 열흘 간의 주식 시세를 조사하여 십의 자리에서 반올림한 후, 십의 자리 숫자와 일의 자리 숫자를 생략하여 나타낸 것이다. 다음 산점도 중에서 이 두 회사의 주식 시세에 대한 산점도와 같은 상관관계를 가지는 것은?

단위 : 백 원

L 화학	82	99	81	85	80	50	76	41	62	83
K 전자	91	100	85	90	75	56	76	42	67	89

유형❶ 산점도

01 대표문제

다음 그림은 수진이네 반 학생 20명의 영어 듣기 점수와 말하기 점수를 조사하여 나타낸 산점도이다. • 보기 •에서 옳은 것을 모두 고른 것은?

• 보기 •

ㄱ. 듣기 점수가 높은 학생이 대체로 말하기 점수도 높다.
ㄴ. 듣기 점수와 말하기 점수가 같은 학생은 3명이다.
ㄷ. A 학생의 듣기 점수와 말하기 점수의 평균은 8점이다.
ㄹ. 듣기 점수의 평균이 말하기 점수의 평균보다 높다.

① ㄱ, ㄴ ② ㄱ, ㄹ ③ ㄴ, ㄷ
④ ㄴ, ㄷ, ㄹ ⑤ ㄱ, ㄴ, ㄹ

02

1회, 2회의 두 차례에 걸친 수학 경시 대회에서 각 회의 만점은 20점이다. 이 경시 대회에서 은비네 반 학생 20명이 1회, 2회에 얻은 점수를 조사하여 나타낸 산점도는 다음 그림과 같다. 은비는 1회 대회에서 9등을 했고 2회에서는 1회보다 높은 점수를 받았다고 할 때, 은비의 1회와 2회의 수학 경시 대회 점수의 합을 구하시오.

03

다음 그림은 10명의 양궁 선수들이 1차, 2차의 두 차례에 걸친 활쏘기에서 얻은 점수를 조사하여 나타낸 산점도이다. 산점도에 대한 설명 중 옳지 <u>않은</u> 것은?

① 1차 점수가 높은 선수는 대체로 2차 점수도 높다.
② 1차보다 2차에서 높은 점수를 얻은 선수는 4명이다.
③ 1차와 2차 점수 중 적어도 하나가 9점 이상인 선수는 6명이다.
④ 10명의 선수들이 1차에서 얻은 점수의 평균은 7점이다.
⑤ 1차와 2차 점수의 평균이 8점 이상인 선수는 7명이다.

04 〔서술형〕

다음 그림은 학생 15명의 게임 시간과 중간고사 점수를 조사하여 나타낸 산점도이다. 게임 시간이 1시간 이하인 학생들의 중간고사 점수의 평균을 a점, 게임 시간이 2시간 이상인 학생들의 중간고사 점수의 평균을 b점이라 할 때, $7a-b$의 값을 구하시오.

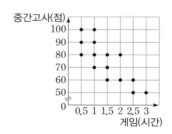

05

[도전 문제]

다음 그림은 민우를 제외한 반 학생 20명의 1학기 점수와 2학기 점수를 조사하여 나타낸 산점도이다. 1학기 점수와 2학기 점수의 평균으로 등수를 정할 때, 민우의 점수를 자료에 추가하면 민우의 등수가 하위 6등이 된다고 한다. 민우의 1학기 점수와 2학기 점수의 평균을 m점이라 할 때, m의 값의 범위를 구하시오. (단, 하위 1등 다음에 점수가 같은 두 학생이 있을 때, 이들 두 학생은 모두 하위 2등이고, 그다음 등수는 하위 4등이다.)

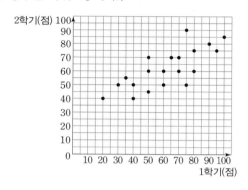

유형❷ 상관관계

06 대표문제

다음 문장 중 두 변량에 대한 산점도를 • 보기 •에서 찾아 바르게 연결한 것을 모두 고르면? (정답 2개)

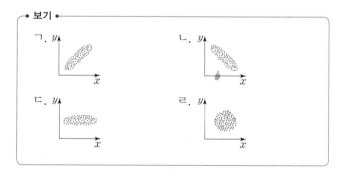

① 도시의 인구가 증가할수록 교통량은 증가한다. ⇨ ㄱ
② 스트레스가 많을수록 복부 비만 정도가 심하다. ⇨ ㄴ
③ 여름철 기온이 높을수록 전기 사용량이 많아진다. ⇨ ㄷ
④ 금리가 내려가면 주식의 가격은 상승하는 경향이 있다.
　⇨ ㄴ
⑤ 대류권에서 지면으로부터의 높이가 높아짐에 따라 기온은 낮아진다. ⇨ ㄹ

07

다음 그림은 어느 학급 학생들의 키와 몸무게를 조사하여 나타낸 산점도이다. A, B, C, D, E 다섯 명의 학생 중에서 키가 작고 몸무게도 대체로 가벼운 학생과 키에 비하여 몸무게가 대체로 가벼운 학생의 키의 차를 구하시오.

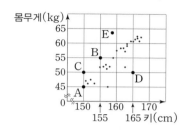

08

다음 그림은 어느 반 학생들의 성적과 지능 지수를 조사하여 나타낸 산점도이다. A, B, C, D, E 다섯 명의 학생 중에서 '열심히 노력하여 자신의 능력보다 더 좋은 성과를 낸 학생'으로 가장 적합한 학생은?

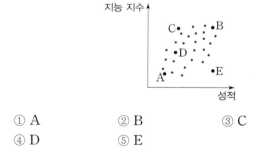

① A
② B
③ C
④ D
⑤ E

09

다음 그림은 직장인을 대상으로 한 달의 생활비와 저축액을 조사하여 나타낸 산점도이다. A, B, C, D, E 다섯 명의 직장인 중 생활비와 저축액의 차이가 가장 큰 사람을 구하시오.

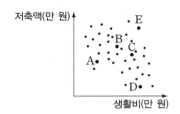

10

다음 중 •보기•의 산점도에 대한 설명으로 옳지 <u>않은</u> 것을 모두 고르면? (정답 2개)

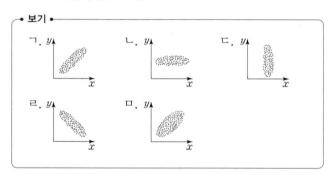

① 상관관계가 없는 경우의 산점도는 ㄴ, ㄷ이다.
② x의 값의 변화에도 y의 값은 대체로 일정함을 보여주는 산점도는 ㄷ이다.
③ 음의 상관관계를 나타내는 산점도는 ㄹ이다.
④ ㄱ보다 ㅁ이 더 강한 상관관계를 나타낸다.
⑤ ㄱ에서 두 변량 x와 y 사이에는 양의 상관관계가 있다.

11

아래 표는 어느 날 시청 앞 도로의 한 지점에서 1분 동안에 그 지점을 통과하는 차량 수와 통과 속도를 10회에 걸쳐서 측정한 기록이다. 차량 수와 통과 속도 사이의 상관관계를 조사하였을 때, 다음 중 차량 수와 통과 속도 사이의 상관관계와 동일한 상관관계를 갖지 <u>않는</u> 것은?

차량 수 (대)	30	31	32	35	42	44	48	50	52	54
통과 속도 (km/시)	56	58	52	50	44	36	35	28	30	25

① 주행 거리와 택시 요금
② 대류권에서 지면으로부터의 높이와 그 높이에서의 기온
③ 둘레의 길이가 일정한 직사각형의 가로의 길이와 세로의 길이
④ 자동차의 속력과 일정 거리까지의 소요 시간
⑤ 석유의 생산량과 가격

12

다음 그림은 어느 학교 학생들의 키와 발의 크기를 조사하여 나타낸 산점도이다. A, B, C, D 4명의 학생에 대한 •보기•의 설명 중 옳은 것을 모두 고른 것은?

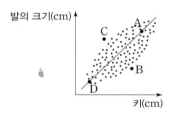

• 보기 •

ㄱ. 키가 가장 큰 학생은 A이다.
ㄴ. 발이 가장 작은 학생은 D이다.
ㄷ. 키에 비해 발이 큰 학생은 D이다.
ㄹ. 키와 발의 크기 사이에는 상관관계가 없다.

① ㄱ, ㄴ ② ㄱ, ㄷ ③ ㄴ, ㄷ
④ ㄴ, ㄹ ⑤ ㄷ, ㄹ

01

다음 그림은 어느 반 학생 20명이 1주일 동안 독서를 한 시간과 인터넷을 사용한 시간을 조사하여 나타낸 산점도이다. 물음에 답하시오.

(1) 1주일 동안 인터넷을 8시간 이상 사용한 학생은 몇 명인지 구하시오.

(2) 독서 시간이 인터넷 사용 시간보다 더 많은 학생은 전체의 몇 %인지 구하시오.

(3) 독서 시간과 인터넷 사용 시간 사이에는 어떤 상관관계가 있는지 말하시오.

02

다음 그림은 어느 학급 학생 10명의 수학 점수와 과학 점수를 조사하여 나타낸 산점도이다. 이 산점도에서 9개의 점 중 한 점이 2명의 학생을 중복하여 나타낸다. 수학 점수와 과학 점수의 평균이 각각 74점, 72점일 때, 중복된 점에 해당하는 학생의 수학 점수와 과학 점수의 합을 구하시오.

03

다음 그림은 윤정이네 반 학생 20명의 미술 점수와 음악 점수를 조사하여 나타낸 산점도이다. 물음에 답하시오.

(1) 두 과목의 점수의 차가 20점 이상인 학생은 전체의 몇 %인지 구하시오.

(2) 두 과목의 점수의 합이 140점 이상인 학생은 전체의 몇 %인지 구하시오.

04

다음 그림은 어느 회사 영업직 직원 16명의 1년간 영업 전화 성공 건수와 실제 판매량을 조사하여 나타낸 산점도이다. 영업 전화 성공 건수와 실제 판매량의 합으로 실적 등수를 매기고 합이 같은 경우에는 실제 판매량이 많은 직원이 높은 등수가 된다고 할 때, 10등인 직원의 실제 판매량을 구하시오.

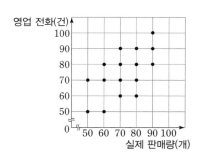

05

다음 그림은 어느 농구 경기에서 양 팀 선수 10명이 넣은 2점 숫과 3점 숫의 개수를 조사하여 나타낸 산점도이다. 2점 숫을 쏴서 얻은 점수를 a점, 3점 숫을 쏴서 얻은 점수를 b점이라 할 때, $\dfrac{b}{a} \geq 1$을 만족시키는 선수는 전체의 몇 %인지 구하시오.

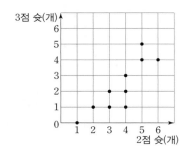

06

아래 그림은 어느 컴퓨터 학원 학생 20명의 정보처리 기능사 시험과 워드 프로세서 시험의 점수를 조사하여 나타낸 산점도이다. 다음 조건을 모두 만족시키는 학생은 모두 몇 명인지 구하시오.

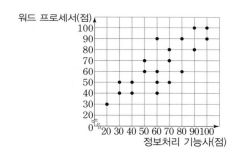

㈎ 정보처리 기능사 시험보다 워드 프로세서 시험을 더 잘 봤다.
㈏ 정보처리 기능사 시험과 워드 프로세서 시험의 점수의 차가 10점 이상이다.
㈐ 정보처리 기능사 시험과 워드 프로세서 시험의 점수의 평균이 60점 이상이다.

07

다음 그림은 여러 도시들의 교통량 및 일자리 수와 인구 수를 조사하여 나타낸 산점도이다. A, B, C, D 네 명의 학생 중에서 바르게 말한 학생을 모두 구하시오.

(단, 주어진 산점도에서 중복되는 점은 없다.)

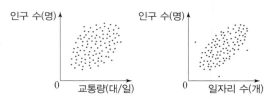

A : 조사한 도시의 수를 알 수는 없어.
B : 일자리 수와 인구 수 사이의 상관관계를 왜곡시키는 특이점으로 나타나는 도시가 있어.
C : 교통량이 많은 도시는 대체로 인구 수가 많아.
D : 교통량과 일자리 수 중 어느 하나만으로 인구 수를 예측한다고 하면 교통량을 택하는 것이 더 정확해.

08

다음 그림은 육상 선수 20명의 지난해 100 m 달리기 기록과 올해 100 m 달리기 기록을 조사하여 나타낸 산점도인데 일부분이 찢어졌다. 지난해 달리기 기록에 비하여 올해 달리기 기록이 나빠진 선수들의 지난해 100 m 달리기 기록의 평균이 14초, 올해 100 m 달리기 기록의 평균이 16초일 때, 찢겨진 부분의 자료는 몇 가지로 나올 수 있는지 구하시오. (단, 기록은 1초 단위이고 기록이 겹치는 경우는 없으며 최장 기록이 20초이다.)

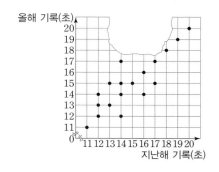

┌ 유형 1 | 산점도를 이용하여 대푯값 구하기 ─┐

출제경향 산점도를 이용하여 상관관계 및 주어진 조건에 맞는 평균을 구하는 문제가 출제된다.

공략비법
(i) 주어진 산점도를 해석하여 상관관계를 판단한다.
(ii) 주어진 조건에 맞는 변량을 찾고 비율, 평균 등을 구한다.

1 대표
• 2011년 3월 교육청 | 3점

오른쪽 그림은 어느 고등학교 학생 20명의 수학 점수와 과학 점수를 조사하여 나타낸 산점도이다. •보기•에서 옳은 것을 모두 고른 것은?

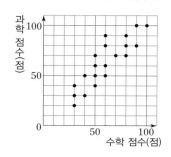

┌ • 보기 • ───────────────────┐
ㄱ. 수학 점수와 과학 점수 사이에는 양의 상관관계가 있다.
ㄴ. 수학 점수와 과학 점수가 모두 80점 이상인 학생들의 상대도수는 0.25이다.
ㄷ. 수학 점수가 70점 이상인 학생들의 과학 점수의 평균은 85점이다.
└──────────────────────┘

① ㄱ ② ㄴ ③ ㄱ, ㄴ
④ ㄱ, ㄷ ⑤ ㄱ, ㄴ, ㄷ

2 유사

오른쪽 그림은 학생 20명의 하루 평균 노는 시간과 성적을 조사하여 나타낸 산점도이다. 3시간 이하로 노는 학생들의 성적의 평균은 8시간 이상 노는 학생들의 성적의 평균의 $\dfrac{q}{p}$배일 때, $p+q$의 값을 구하시오. (단, p, q는 서로소인 자연수이다.)

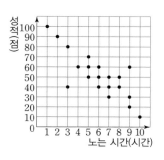

┌ 유형 2 | 산점도에서 상관관계 확인하기 ─┐

출제경향 산점도에서 두 변량 사이의 상관관계를 확인하는 문제가 출제된다.

공략비법
(1) 양의 상관관계 (2) 음의 상관관계 (3) 상관관계가 없다.

3 대표
• 2009년 3월 교육청 | 4점

오른쪽 그림은 어느 해에 개봉한 영화의 제작비를 x억 원, 관객 수를 y만 명이라 하고, 이들의 순서쌍 (x, y)를 좌표로 하는 점을 좌표평면에 나타낸 산점도이다. 점 A, B, C는 그 해 3월에 개봉한 영화를 나타낸다. •보기•에서 옳은 것을 모두 고른 것은?

┌ • 보기 • ───────────────────┐
ㄱ. 영화 A는 영화 C보다 관객 수가 많다.
ㄴ. 제작비와 관객 수 사이에는 양의 상관관계가 있다.
ㄷ. 영화 A, B, C 중에서 $\dfrac{(관객\ 수)}{(제작비)}$의 값이 가장 큰 영화는 B이다.
└──────────────────────┘

① ㄱ ② ㄴ ③ ㄱ, ㄴ
④ ㄴ, ㄷ ⑤ ㄱ, ㄴ, ㄷ

4 유사

오른쪽 그림은 어느 중학교 3학년 학생의 수학 점수를 x점, 과학 점수를 y점이라 하고 이들의 순서쌍 (x, y)를 좌표로 하는 점을 좌표평면에 나타낸 산점도이다. •보기•에서 옳은 것을 모두 고르시오.

┌ • 보기 • ───────────────────┐
ㄱ. 수학 점수와 과학 점수 사이에는 양의 상관관계가 있다.
ㄴ. A와 C의 수학 점수의 평균은 D의 수학 점수보다 낮다.
ㄷ. B는 D보다 수학 점수와 과학 점수의 평균이 높다.
└──────────────────────┘

삼각비의 표

각도	사인(sin)	코사인(cos)	탄젠트(tan)
0°	0.0000	1.0000	0.0000
1°	0.0175	0.9998	0.0175
2°	0.0349	0.9994	0.0349
3°	0.0523	0.9986	0.0524
4°	0.0698	0.9976	0.0699
5°	0.0872	0.9962	0.0875
6°	0.1045	0.9945	0.1051
7°	0.1219	0.9925	0.1228
8°	0.1392	0.9903	0.1405
9°	0.1564	0.9877	0.1584
10°	0.1736	0.9848	0.1763
11°	0.1908	0.9816	0.1944
12°	0.2079	0.9781	0.2126
13°	0.2250	0.9744	0.2309
14°	0.2419	0.9703	0.2493
15°	0.2588	0.9659	0.2679
16°	0.2756	0.9613	0.2867
17°	0.2924	0.9563	0.3057
18°	0.3090	0.9511	0.3249
19°	0.3256	0.9455	0.3443
20°	0.3420	0.9397	0.3640
21°	0.3584	0.9336	0.3839
22°	0.3746	0.9272	0.4040
23°	0.3907	0.9205	0.4245
24°	0.4067	0.9135	0.4452
25°	0.4226	0.9063	0.4663
26°	0.4384	0.8988	0.4877
27°	0.4540	0.8910	0.5095
28°	0.4695	0.8829	0.5317
29°	0.4848	0.8746	0.5543
30°	0.5000	0.8660	0.5774
31°	0.5150	0.8572	0.6009
32°	0.5299	0.8480	0.6249
33°	0.5446	0.8387	0.6494
34°	0.5592	0.8290	0.6745
35°	0.5736	0.8192	0.7002
36°	0.5878	0.8090	0.7265
37°	0.6018	0.7986	0.7536
38°	0.6157	0.7880	0.7813
39°	0.6293	0.7771	0.8098
40°	0.6428	0.7660	0.8391
41°	0.6561	0.7547	0.8693
42°	0.6691	0.7431	0.9004
43°	0.6820	0.7314	0.9325
44°	0.6947	0.7193	0.9657
45°	0.7071	0.7071	1.0000

각도	사인(sin)	코사인(cos)	탄젠트(tan)
45°	0.7071	0.7071	1.0000
46°	0.7193	0.6947	1.0355
47°	0.7314	0.6820	1.0724
48°	0.7431	0.6691	1.1106
49°	0.7547	0.6561	1.1504
50°	0.7660	0.6428	1.1918
51°	0.7771	0.6293	1.2349
52°	0.7880	0.6157	1.2799
53°	0.7986	0.6018	1.3270
54°	0.8090	0.5878	1.3764
55°	0.8192	0.5736	1.4281
56°	0.8290	0.5592	1.4826
57°	0.8387	0.5446	1.5399
58°	0.8480	0.5299	1.6003
59°	0.8572	0.5150	1.6643
60°	0.8660	0.5000	1.7321
61°	0.8746	0.4848	1.8040
62°	0.8829	0.4695	1.8807
63°	0.8910	0.4540	1.9626
64°	0.8988	0.4384	2.0503
65°	0.9063	0.4226	2.1445
66°	0.9135	0.4067	2.2460
67°	0.9205	0.3907	2.3559
68°	0.9272	0.3746	2.4751
69°	0.9336	0.3584	2.6051
70°	0.9397	0.3420	2.7475
71°	0.9455	0.3256	2.9042
72°	0.9511	0.3090	3.0777
73°	0.9563	0.2924	3.2709
74°	0.9613	0.2756	3.4874
75°	0.9659	0.2588	3.7321
76°	0.9703	0.2419	4.0108
77°	0.9744	0.2250	4.3315
78°	0.9781	0.2079	4.7046
79°	0.9816	0.1908	5.1446
80°	0.9848	0.1736	5.6713
81°	0.9877	0.1564	6.3138
82°	0.9903	0.1392	7.1154
83°	0.9925	0.1219	8.1443
84°	0.9945	0.1045	9.5144
85°	0.9962	0.0872	11.4301
86°	0.9976	0.0698	14.3007
87°	0.9986	0.0523	19.0811
88°	0.9994	0.0349	28.6363
89°	0.9998	0.0175	57.2900
90°	1.0000	0.0000	

OX로 개념을 적용하는
고등 국어 문제 기본서

더 THE 개념
블랙라벨

국어

국어 문학　　　　　국어 독서　　　　　국어 문법

개념은 빠짐없이! 설명은 분명하게!
연습은 충분하게! 내신과 수능까지!

B L A C K L A B E L

짧은 호흡, 다양한
도식과 예문으로

직관적인
개념 학습

꼼꼼한 OX 문제,
충분한 드릴형 문제로

국어 개념
완벽 훈련

내신형 문제부터
수능 고난도까지

내신 만점
수능 만점

개념부터 심화까지
1등급을 위한
고등 수학 기본서

더 THE 개념
블랙라벨

수학

고등 수학(상)　　　　수학 I　　　　확률과 통계
고등 수학(하)　　　　수학 II　　　　미적분

더 확장된 개념! 더 최신 트렌드!
더 어려운 문제! 더 친절한 해설!

B L A C K L A B E L

사고력을 키워 주고　　　예시와 증명으로　　　트렌드를 분석하여
문제해결에 필요한　　　스스로 학습 가능한　　　엄선한 필수 문제로

확 장 된　　　자 세 한　　　최　　신
개　　념　　설　　명　　기 출 문 제

blacklabel

A등급을 위한 명품 수학 **블랙라벨**

2015 개정교과 중학수학 ❸-2

정답과 해설

블랙라벨

A 등 급 을 위 한 명 품 수 학

'진짜 A등급 문제집'을 만나고 싶어?

따져봐! **누 가 집 필 했 나** ····· 특목고·강남8학군 교사 집필
살펴봐! **누 가 검 토 했 나** ····· 강남8학군 유명 강사 검토
알아봐! **누 가 공 부 하 나** ····· 상위 4% 학생들의 필독서

정답과 해설

A등급을 위한 명품 수학

블랙라벨

Speed Check

Ⅰ 삼각비

01. 삼각비

Step 1 / 시험에 꼭 나오는 문제	pp.9~10

01 ⑤　02 ②　03 ④　04 ①　05 ③
06 30　07 ①　08 $y=\sqrt{3}x+3\sqrt{3}$
09 ④　10 ①, ②　11 $\dfrac{11\sqrt{5}}{15}$
12 29

Step 2 / A등급을 위한 문제				pp.11~15

01 ②　02 2　03 ④　04 9　05 ④　06 $\dfrac{3}{4}$　07 $\dfrac{5\sqrt{3}}{9}$
08 ④　09 $\sqrt{2}$　10 $\dfrac{\sqrt{3}}{3}$　11 $\dfrac{4\sqrt{10}}{5}$　12 $\dfrac{2\sqrt{2}+1}{3}$　13 ①
14 ⑤　15 $6-4\sqrt{2}$　16 ④　17 $\dfrac{\sqrt{3}}{2}$　18 3　19 ①
20 15°　21 ④　22 ②　23 ③　24 ③　25 ⑤　26 ③
27 ①　28 6°　29 130 m

Step 3 / 종합 사고력 도전 문제	pp.16~17

01 (1) 47°　(2) 0.1705
02 (1) $-1+\sqrt{5}$　(2) $\dfrac{1+\sqrt{5}}{4}$　(3) $\dfrac{\sqrt{5}-1}{4}$
03 (1) $m=\dfrac{12}{5}$, $n=\dfrac{52}{5}$　(2) $\dfrac{10}{3}$　04 $\dfrac{3}{5}$
05 $\dfrac{\sqrt{3}}{3}$　06 $\dfrac{2\sqrt{6}}{25}$　07 $\dfrac{\sqrt{3}}{2}$　08 15°

미리보는 학력평가	p.18

1 ①　2 ③
3 ②　4 ③

02. 삼각비의 활용

Step 1 / 시험에 꼭 나오는 문제	p.20

01 28　02 ②　03 ⑤　04 ④　05 ④
06 80

Step 2 / A등급을 위한 문제			pp.21~26

01 $2\sqrt{3}$　02 ④　03 $\sqrt{3}$ cm　04 ①　05 ④　06 ④　07 ②
08 ③　09 30　10 $2\sqrt{3}$　11 $\dfrac{\sqrt{21}}{14}$　12 ④　13 $\dfrac{\sqrt{21}}{14}$　14 $2\sqrt{13}$
15 ⑤　16 $2\sqrt{7}$　17 ④　18 $6\sqrt{3}$　19 ④　20 ③　21 ⑤
22 ⑤　23 $50\sqrt{2}$ m　24 $\dfrac{5\sqrt{3}}{9}$　25 ②　26 ②
27 18 cm²　28 ①　29 $\dfrac{75}{8}$　30 $\dfrac{\sqrt{3}}{4}ab$　31 ⑤
32 $\dfrac{80\sqrt{3}}{3}$ cm²　33 53.17 cm²　34 30 cm²　35 ①
36 $(300\pi-300\sqrt{3})$ cm²

Step 3 / 종합 사고력 도전 문제	pp.27~28

01 (1) $8\sqrt{3}$　(2) $24\sqrt{7}$　02 $\sqrt{35}$
03 (1) $(3-\sqrt{3})$ cm　(2) $(2\sqrt{3}-3)$ cm²
04 17　05 $\dfrac{\sqrt{30}}{18}$　06 $8\sqrt{3}$ m　07 21
08 41

미리보는 학력평가	p.29

1 ③　2 ⑤
3 ②　4 200

Ⅱ 원의 성질

03. 원과 직선

Step 1 / 시험에 꼭 나오는 문제	p.33

01 100π cm　02 110°　03 ③
04 ④　05 ③　06 2 cm　07 ⑤

Step 2 / A등급을 위한 문제					pp.34~38

01 ①　02 ③　03 24　04 1　05 ③　06 10π cm
07 $6\sqrt{7}$　08 ⑤　09 ①　10 ①　11 ③　12 16π　13 $2\sqrt{3}$
14 ①　15 50°　16 ④　17 ⑤　18 ②　19 ②　20 4
21 2　22 $30-4\pi$　23 21　24 $\sqrt{2}-1$　25 52　26 16
27 ④　28 ⑤　29 9 : 4

Step 3 / 종합 사고력 도전 문제	pp.39~40

01 (1) 60°　(2) $3\sqrt{3}$　(3) π　02 $\dfrac{6\sqrt{2}}{5}$
03 24　04 6　05 $\sqrt{22}$ cm　06 20 km
07 $3\sqrt{15}$　08 12 cm

미리보는 학력평가	p.41

1 ②　2 432
3 ④　4 ②

04. 원주각

| **Step 1** / 시험에 꼭 나오는 문제 | p.43 |
| --- |

01 ⑤　　02 ②　　03 38°　　04 ①　　05 21°
06 ②

| **Step 2** / A등급을 위한 문제 | pp.44~47 |
| --- |

01 ③　　02 16π cm　　03 ②　　04 $5\sqrt{3}$　　05 ⑤　　06 60°
07 9　　08 ⑤　　09 $\sqrt{61}$　　10 ⑤　　11 ④　　12 6 cm　　13 ③
14 ②　　15 11　　16 ⑤　　17 22°　　18 30°　　19 60 cm　　20 ①
21 50°　　22 ①　　23 ③

| **Step 3** / 종합 사고력 도전 문제 | pp.48~49 |
| --- |

01 (1) $(3\sqrt{3},\ 3)$　(2) $12\pi-9\sqrt{3}$
　　(3) $(3\sqrt{3}+6,\ 3)$
02 500 m
03 (1) $4\sqrt{3}$ cm²　(2) $\dfrac{4\sqrt{7}}{3}$ cm　　04 14
05 100　　06 21　　07 3　　08 90

| 미리보는 학력평가 | p.50 |
| --- |

1 ⑤　　2 172
3 ①

05. 원주각의 활용

| **Step 1** / 시험에 꼭 나오는 문제 | p.52 |
| --- |

01 ③　　02 ⑤　　03 105°　　04 ③　　05 ⑤

| **Step 2** / A등급을 위한 문제 | pp.53~56 |
| --- |

01 ③　　02 3　　03 ⑤　　04 100°　　05 ④　　06 8π　　07 ④, ⑤
08 $16\sqrt{10}$　09 5　　10 ③　　11 50°　　12 ④　　13 $13\sqrt{2}$　14 ①, ③
15 ⑤　　16 6개　　17 ⑤　　18 40°　　19 ⑤　　20 80°　　21 ②
22 67°　　23 ①　　24 6

| **Step 3** / 종합 사고력 도전 문제 | pp.57~58 |
| --- |

01 (1) 등변사다리꼴　(2) 135　　02 125°
03 20°　　04 (1) $4\sqrt{6}$　(2) $24\sqrt{2}$
05 115°　　06 131　　07 55°
08 $50\pi+50$

| 미리보는 학력평가 | p.59 |
| --- |

1 ③　　2 ⑤
3 ③　　4 $\dfrac{9}{4}$

III 통계

06. 대푯값과 산포도

| **Step 1** / 시험에 꼭 나오는 문제 | p.63 |
| --- |

01 ②　　02 ②　　03 3.8　　04 ④
05 평균 : 20, 분산 81, 표준편차 : 9
06 ③

| **Step 2** / A등급을 위한 문제 | pp.64~68 |
| --- |

01 ①, ③ 02 ②, ④ 03 ③　　04 60 kg 05 ⑤　　06 11　　07 36
08 ⑤　　09 6, 20 10 ①　　11 ③　　12 $\sqrt{3}$ 13 ①, ③ 14 8
15 $2\sqrt{11}$ 16 6　　17 ④　　18 ⑤　　19 110 20 9.6　　21 39
22 $m=4,\ V=5$　23 $\dfrac{26}{3}$　24 ②　　25 ⑤　　26 ③　　27 ④
28 ①

| **Step 3** / 종합 사고력 도전 문제 | pp.69~70 |
| --- |

01 (1) 제품 B　(2) 제품 B
02 6점, 8점 또는 8점 6점
03 (1) $\dfrac{2}{3}$　(2) $\dfrac{20}{3}$　　04 6, 6　　05 $\dfrac{7\sqrt{2}}{2}$개
06 최댓값 : 87, 최솟값 : 85
07 평균 : 30점, 표준편차 : $5\sqrt{2}$점
08 7

| 미리보는 학력평가 | p.71 |
| --- |

1 124　　2 16
3 252　　4 168

07. 산점도와 상관관계

| **Step 1** / 시험에 꼭 나오는 문제 | p.73 |
| --- |

01 12　　02 ③　　03 ④　　04 ⑤　　05 ①

| **Step 2** / A등급을 위한 문제 | pp.74~76 |
| --- |

01 ⑤　　02 33점　03 ④　　04 550　　05 $45<m\le47.5$　06 ①, ④
07 15 cm 08 ⑤　　09 D　　10 ②, ④ 11 ①　　12 ①

| **Step 3** / 종합 사고력 도전 문제 | pp.77~78 |
| --- |

01 (1) 5명　(2) 30 %　(3) 음의 상관관계
02 130점　03 (1) 30 %　(2) 40 % 04 70개
05 50%　　06 5명　　07 B, C　　08 5가지

| 미리보는 학력평가 | p.79 |
| --- |

1 ③　　2 45
3 ⑤　　4 ㄱ, ㄴ

I 삼각비

01 삼각비

| Step 1 | 시험에 꼭 나오는 문제 | pp. 9~10 |

01 ⑤ 02 ② 03 ④ 04 ① 05 ③

06 30 07 ① 08 $y=\sqrt{3}x+3\sqrt{3}$ 09 ④

10 ①, ② 11 $\dfrac{11\sqrt{5}}{15}$ 12 29

01

직각삼각형 ACB에서

$\overline{AC}=\sqrt{6^2-3^2}=\sqrt{27}=3\sqrt{3}$

$\therefore \cos A+\sin B-\tan A=\dfrac{\overline{AC}}{\overline{AB}}+\dfrac{\overline{AC}}{\overline{AB}}-\dfrac{\overline{BC}}{\overline{AC}}$

$=\dfrac{3\sqrt{3}}{6}+\dfrac{3\sqrt{3}}{6}-\dfrac{3}{3\sqrt{3}}$

$=\dfrac{2\sqrt{3}}{3}$ 　　　답 ⑤

| 다른풀이 |

직각삼각형 ACB에서

$\sin A=\dfrac{\overline{BC}}{\overline{AB}}=\dfrac{1}{2}$ 　　$\therefore \angle A=30° (\because 0°<\angle A<90°)$

$\cos B=\dfrac{\overline{BC}}{\overline{AB}}=\dfrac{1}{2}$ 　　$\therefore \angle B=60° (\because 0°<\angle B<90°)$

$\therefore \cos A+\sin B-\tan A=\cos 30°+\sin 60°-\tan 30°$

$=\dfrac{\sqrt{3}}{2}+\dfrac{\sqrt{3}}{2}-\dfrac{\sqrt{3}}{3}$

$=\dfrac{2\sqrt{3}}{3}$

02

$\angle B=90°$인 직각삼각형 ABC에서 $\sin A=\dfrac{\overline{BC}}{\overline{AC}}=\dfrac{2\sqrt{2}}{3}$이므로

$\overline{AC}=3$이라 하면 $\overline{BC}=2\sqrt{2}$이다.

피타고라스 정리에 의하여

$\overline{AB}^2=\overline{AC}^2-\overline{BC}^2$

$=3^2-(2\sqrt{2})^2$

$=9-8=1$

$\therefore \overline{AB}=1 (\because \overline{AB}>0)$

$\therefore \cos A=\dfrac{\overline{AB}}{\overline{AC}}=\dfrac{1}{3}$ 　　답 ②

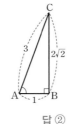

한 삼각비의 값을 알 때, 다른 삼각비의 값 구하기

직각삼각형에서 한 삼각비의 값을 알면 다음과 같은 순서로 다른 두 삼각비의 값을 구할 수 있다.

(i) 주어진 삼각비의 값을 갖는 가장 간단한 직각삼각형을 그린다.

(ii) 피타고라스 정리를 이용하여 나머지 한 변의 길이를 구한다.

(iii) 다른 두 삼각비의 값을 구한다.

03

△ABD와 △CAD에서

$\angle ADB=\angle CDA=90°$

$\angle BAD=\angle A-\angle CAD=90°-\angle CAD=\angle ACD$

$\therefore \triangle ABD\backsim\triangle CAD$ (AA 닮음)

즉, $\overline{AD}:\overline{CD}=\overline{BD}:\overline{AD}$이므로

$\overline{AD}^2=\overline{BD}\times\overline{CD}=5\times 4=20$

$\therefore \overline{AD}=\sqrt{20}=2\sqrt{5} (\because \overline{AD}>0)$

따라서 직각삼각형 ABD에서

$\tan x=\tan(\angle BAD)=\dfrac{\overline{BD}}{\overline{AD}}=\dfrac{5}{2\sqrt{5}}=\dfrac{\sqrt{5}}{2}$ 　　답 ④

닮은 도형에서 대응각의 크기는 서로 같고 △ABD∽△CAD (AA 닮음)이므로 △CAD에서 tan x를 구할 수도 있다.

$\therefore \tan x=\tan(\angle ACD)=\dfrac{\overline{AD}}{\overline{CD}}=\dfrac{2\sqrt{5}}{4}=\dfrac{\sqrt{5}}{2}$

04

정육면체의 한 모서리의 길이를 $x (x>0)$라 하자.

\overline{EG}는 정사각형 EFGH의 대각선이므로 피타고라스 정리에 의하여

$\overline{EG}^2=\overline{EF}^2+\overline{FG}^2$

$=x^2+x^2=2x^2$

$\therefore \overline{EG}=\sqrt{2}x (\because \overline{EG}>0)$

또한, △AEG는 $\angle AEG=90°$인 직각삼각형이므로 피타고라스 정리에 의하여

$\overline{AG}^2=\overline{AE}^2+\overline{EG}^2$

$=x^2+(\sqrt{2}x)^2$

$=x^2+2x^2=3x^2$

$\therefore \overline{AG}=\sqrt{3}x (\because \overline{AG}>0)$

따라서 직각삼각형 AEG에서

$\cos a°=\dfrac{\overline{EG}}{\overline{AG}}=\dfrac{\sqrt{2}x}{\sqrt{3}x}=\dfrac{\sqrt{6}}{3}$ 　　답 ①

05

점 M은 직각삼각형 ABC의 외접원의
중심이므로
$\overline{AM}=\overline{CM}$

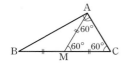

이때, $\angle AMC=60°$이므로 $\triangle AMC$는
정삼각형이다.

따라서 $\angle ACB=60°$이므로
$$\dfrac{\overline{AB}}{\overline{AC}}=\tan 60°=\sqrt{3}$$

답 ③

| 다른풀이 |

$\triangle AMC$는 정삼각형이므로 $\overline{AC}=a\,(a>0)$라 하면
$\overline{BC}=2a$

이때, 피타고라스 정리에 의하여
$$\overline{AB}=\sqrt{(2a)^2-a^2}=\sqrt{3a^2}=\sqrt{3}a\,(\because a>0)$$
$$\therefore \dfrac{\overline{AB}}{\overline{AC}}=\dfrac{\sqrt{3}a}{a}=\sqrt{3}$$

06

$15<x<60$에서 $0°<(2x-30)°<90°$

이때, $\sin 30°=\dfrac{1}{2}$이므로 $(2x-30)°=30°$

$2x-30=30 \qquad \therefore x=30$

답 30

07

$\triangle ABC$에서

$\sin 30°=\dfrac{\overline{AC}}{\overline{AB}}=\dfrac{3}{\overline{AB}}=\dfrac{1}{2} \qquad \therefore \overline{AB}=6$

$\cos 30°=\dfrac{\overline{BC}}{\overline{AB}}=\dfrac{\overline{BC}}{6}=\dfrac{\sqrt{3}}{2} \qquad \therefore \overline{BC}=3\sqrt{3}$

한편, $\triangle ADB$에서 $\angle ABC$는 $\angle B$의 외각이므로
$15°+\angle DAB=30° \qquad \therefore \angle DAB=15°$

즉, $\angle BDA=\angle DAB=15°$에서 $\triangle ADB$는 $\overline{AB}=\overline{DB}$인 이등
변삼각형이므로
$\overline{DB}=\overline{AB}=6$
$\therefore \overline{CD}=\overline{DB}+\overline{BC}=6+3\sqrt{3}$

따라서 $\triangle ADC$에서
$$\tan 15°=\dfrac{\overline{AC}}{\overline{CD}}=\dfrac{3}{6+3\sqrt{3}}=\dfrac{1}{2+\sqrt{3}}=2-\sqrt{3}$$

답 ①

08

점 $(-3,\,0)$을 지나는 직선이 x축, y축과 만
나는 점을 각각 A, B라 하면
$\overline{AO}=3$

이 직선이 x축의 양의 방향과 이루는 각의
크기 $a°$에 대하여 $\sin a°=\dfrac{\sqrt{3}}{2}$이므로
$\overline{BO}=\sqrt{3}x$, $\overline{AB}=2x\,(x>0)$라 하면
직각삼각형 AOB에서
$(2x)^2=(\sqrt{3}x)^2+3^2$, $x^2=9$
$\therefore x=3\,(\because x>0) \qquad \therefore B(0,\,3\sqrt{3})$

따라서 직선의 기울기는 $\dfrac{\overline{BO}}{\overline{AO}}=\dfrac{3\sqrt{3}}{3}=\sqrt{3}$

또한, y절편은 $3\sqrt{3}$이므로 직선의 방정식은
$y=\sqrt{3}x+3\sqrt{3}$

답 $y=\sqrt{3}x+3\sqrt{3}$

| 다른풀이 |

$0<a<90$이므로 $\sin a°=\dfrac{\sqrt{3}}{2}$에서 $a=60$

즉, 구하는 직선이 x축의 양의 방향과 이루는 각의 크기가 $60°$이
므로 이 직선의 기울기는
$\tan a°=\tan 60°=\sqrt{3}$

구하는 직선의 방정식을 $y=\sqrt{3}x+b\,(b$는 상수$)$라 하면 이 직선
이 점 $(-3,\,0)$을 지나므로 $x=-3,\,y=0$을 대입하면
$0=\sqrt{3}\times(-3)+b \qquad \therefore b=3\sqrt{3}$

따라서 구하는 직선의 방정식은
$y=\sqrt{3}x+3\sqrt{3}$

09

오른쪽 그림과 같이 네 점 A, B, C,
D를 정하면 \overline{AB}와 \overline{CD}가 x축에 수직
이므로 $\overline{AB}/\!/\overline{CD}$
$\therefore \angle b=\angle c\,(\because$ 동위각$)$

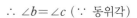

① $\cos a=\dfrac{\overline{OB}}{\overline{OA}}=\dfrac{0.75}{1}=0.75$

② $\tan a=\dfrac{\overline{CD}}{\overline{OD}}=\dfrac{0.87}{1}=0.87$

③ $\sin b=\dfrac{\overline{OB}}{\overline{OA}}=\dfrac{0.75}{1}=0.75$

④ $\sin c=\sin b=0.75$

⑤ $\cos c=\cos b=\dfrac{\overline{AB}}{\overline{OA}}=\dfrac{0.66}{1}=0.66$

따라서 옳지 않은 것은 ④이다.

답 ④

10

① $\sin 30°=\dfrac{1}{2}$에서 $\sin 40°>\dfrac{1}{2}$

$\cos 60°=\dfrac{1}{2}$에서 $\cos 70°<\dfrac{1}{2}$

$\therefore \sin 40°>\cos 70°$

② $\sin 35°=\cos(90°-35°)=\cos 55°$

③ $\tan 45°=1$에서 $\tan 50°>1$

$\cos 0°=1$에서 $\cos 38°<1$

$\therefore \cos 38°<\tan 50°$

④ $\tan 90°$의 값은 정할 수 없다.

⑤ $\sin 60°\times\tan 30°=\dfrac{\sqrt{3}}{2}\times\dfrac{\sqrt{3}}{3}=\dfrac{1}{2}$, $\cos 30°=\dfrac{\sqrt{3}}{2}$

$\therefore \sin 60°\times\tan 30°\neq\cos 30°$

따라서 옳은 것은 ①, ②이다.　　　　　　　　　답 ①, ②

11

$\angle x$의 크기가 커질수록 $\sin x$의 값은 증가하고 $\sin 30°=\dfrac{1}{2}$,

$\sin 90°=1$이므로 $30°<\angle x<90°$에서

$\dfrac{1}{2}<\sin x<1$

즉, $1-2\sin x<0$, $1+\sin x>0$이므로

$\sqrt{(1-2\sin x)^2}+\sqrt{(1+\sin x)^2}=2$에서

$-(1-2\sin x)+(1+\sin x)=2$

$3\sin x=2$　　　$\therefore \sin x=\dfrac{2}{3}$

오른쪽 그림과 같이 $\angle C=90°$, $\angle ABC=\angle x$
인 직각삼각형 ABC에서 $\overline{AB}=3a$,
$\overline{AC}=2a\ (a>0)$라 하면 피타고라스 정리
에 의하여

$\overline{BC}=\sqrt{(3a)^2-(2a)^2}=\sqrt{5}a\ (\because a>0)$

$\therefore \cos x=\dfrac{\overline{BC}}{\overline{AB}}=\dfrac{\sqrt{5}a}{3a}=\dfrac{\sqrt{5}}{3}$

$\tan x=\dfrac{\overline{AC}}{\overline{BC}}=\dfrac{2a}{\sqrt{5}a}=\dfrac{2}{\sqrt{5}}=\dfrac{2\sqrt{5}}{5}$

$\therefore \cos x+\tan x=\dfrac{\sqrt{5}}{3}+\dfrac{2\sqrt{5}}{5}=\dfrac{11\sqrt{5}}{15}$　　　답 $\dfrac{11\sqrt{5}}{15}$

blacklabel 특강　　필수개념

제곱근의 성질

$\sqrt{a^2}=\begin{cases} a & (a\geq 0) \\ -a & (a<0) \end{cases}$

12

다음 그림과 같이 지구, 달, 태양의 중심을 각각 A, B, C라 하
면 △ABC에서

$\angle ACB=180°-(90°+88°)=2°$

지구와 태양 사이의 거리는 지구와 달 사이의 거리의 k배이므로

$\overline{AC}=k\overline{AB}$　　$\therefore k=\dfrac{\overline{AC}}{\overline{AB}}$

이때, $\sin 2°=\dfrac{\overline{AB}}{\overline{AC}}$이므로

$k=\dfrac{1}{\sin 2°}=\dfrac{1}{0.0349}=28.6\times\times\times$

따라서 k의 값을 소수점 아래 첫째 자리에서 반올림하여 구하면
29이다.　　　　　　　　　　　　　　　　　답 29

Step 2　　A등급을 위한 문제　　　　　　　　pp. 11~15

01 ②	02 2	03 ④	04 9	05 ④
06 $\dfrac{3}{4}$	07 $\dfrac{5\sqrt{3}}{9}$	08 ④	09 $\sqrt{2}$	10 $\dfrac{\sqrt{3}}{3}$
11 $\dfrac{4\sqrt{10}}{5}$	12 $\dfrac{2\sqrt{2}+1}{3}$	13 ①	14 ⑤	15 $6-4\sqrt{2}$
16 ④	17 $\dfrac{\sqrt{3}}{2}$	18 3	19 ①	20 15°
21 ④	22 ②	23 ③	24 ③	25 ⑤
26 ③	27 ①	28 6°	29 130 m	

01

직각삼각형 ABC에서 피타고라스 정리에 의하여

$\overline{BC}=\sqrt{3^2-1^2}=\sqrt{8}=2\sqrt{2}$

변 BC의 중점이 D이므로

$\overline{BD}=\dfrac{1}{2}\overline{BC}=\dfrac{1}{2}\times 2\sqrt{2}=\sqrt{2}$

직각삼각형 ABD에서 피타고라스 정리에 의하여

$\overline{AD}=\sqrt{1^2+(\sqrt{2})^2}=\sqrt{3}$

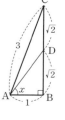

$\therefore \sin x=\dfrac{\overline{DB}}{\overline{AD}}=\dfrac{\sqrt{2}}{\sqrt{3}}$, $\cos x=\dfrac{\overline{AB}}{\overline{AD}}=\dfrac{1}{\sqrt{3}}$

$\therefore \dfrac{\cos x}{\sin x}=\dfrac{\dfrac{1}{\sqrt{3}}}{\dfrac{\sqrt{2}}{\sqrt{3}}}=\dfrac{1}{\sqrt{2}}=\dfrac{\sqrt{2}}{2}$　　　　　　답 ②

02

$\tan x = 4$이므로 오른쪽 그림과 같이 $\angle B = 90°$, $\angle CAB = \angle x$, $\overline{AB} = k$, $\overline{BC} = 4k$ $(k > 0)$인 직각삼각형 ABC를 생각할 수 있다.

피타고라스 정리에 의하여

$\overline{AC} = \sqrt{k^2 + (4k)^2} = \sqrt{17k^2} = \sqrt{17}k$ $(\because k > 0)$이므로

$\cos x = \dfrac{\overline{AB}}{\overline{AC}} = \dfrac{k}{\sqrt{17}k} = \dfrac{1}{\sqrt{17}}$

$\sin x = \dfrac{\overline{BC}}{\overline{AC}} = \dfrac{4k}{\sqrt{17}k} = \dfrac{4}{\sqrt{17}}$

$\therefore 2\cos x + 3\sin x = 2 \times \dfrac{1}{\sqrt{17}} + 3 \times \dfrac{4}{\sqrt{17}} = \dfrac{14}{\sqrt{17}}$,

$2\sin x - \cos x = 2 \times \dfrac{4}{\sqrt{17}} - \dfrac{1}{\sqrt{17}} = \dfrac{7}{\sqrt{17}}$

$\therefore \dfrac{2\cos x + 3\sin x}{2\sin x - \cos x} = \dfrac{\frac{14}{\sqrt{17}}}{\frac{7}{\sqrt{17}}} = 2$ **답 2**

03

직각삼각형 ABC에서 피타고라스 정리에 의하여

$\overline{BC}^2 = \overline{AB}^2 + \overline{AC}^2 = 3^2 + 4^2 = 25$

$\therefore \overline{BC} = 5$ $(\because \overline{BC} > 0)$

ㄱ. 직각삼각형 ABC에서

$\triangle ABC = \dfrac{1}{2} \times \overline{AB} \times \overline{AC} = \dfrac{1}{2} \times \overline{BC} \times \overline{AH}$이므로

$\dfrac{1}{2} \times 3 \times 4 = \dfrac{1}{2} \times 5 \times \overline{AH}$

$\therefore \overline{AH} = \dfrac{12}{5}$

ㄴ. 직각삼각형 ADH에서 $\tan(\angle ADH) = \dfrac{\overline{AH}}{\overline{DH}} = 2$이므로

$\overline{DH} = \dfrac{1}{2}\overline{AH} = \dfrac{1}{2} \times \dfrac{12}{5}$ $(\because \text{ㄱ})$

$= \dfrac{6}{5}$

직각삼각형 ABH에서 피타고라스 정리에 의하여

$\overline{BH}^2 = \overline{AB}^2 - \overline{AH}^2 = 3^2 - \left(\dfrac{12}{5}\right)^2 = \dfrac{81}{25}$

$\therefore \overline{BH} = \dfrac{9}{5}$ $(\because \overline{BH} > 0)$

$\therefore \overline{BD} = \overline{BH} + \overline{DH} = \dfrac{9}{5} + \dfrac{6}{5} = 3$

ㄷ. $\overline{AB} = \overline{BD} = 3$에서 $\triangle ABD$는 이등변삼각형이므로

$\angle BAD = \angle ADB$

$\therefore \tan(\angle BAD) = \tan(\angle ADB)$

$= \tan(\angle ADH) = 2$

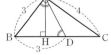

따라서 옳은 것은 ㄱ, ㄷ이다. **답 ④**

ㄴ에서 삼각형의 닮음을 이용하여 \overline{BH}의 길이를 구해도 된다.

$\triangle ABH$, $\triangle CBA$에서

$\angle AHB = \angle CAB = 90°$, $\angle ABH = \angle CBA$는 공통

$\therefore \triangle ABH \backsim \triangle CBA$ (AA 닮음)

즉, $\overline{AB} : \overline{CB} = \overline{BH} : \overline{BA}$에서

$\overline{AB}^2 = \overline{CB} \times \overline{BH}$

$9 = 5 \times \overline{BH}$ $\therefore \overline{BH} = \dfrac{9}{5}$

04

$0° < A < 90°$이므로 오른쪽 그림과 같이 $\angle B = 90°$이고 \overline{AC}를 빗변으로 하는 직각삼각형 ABC를 생각하면

$\sin A = \dfrac{\overline{BC}}{\overline{AC}}$, $\cos A = \dfrac{\overline{AB}}{\overline{AC}}$

이때, $\sin A : \cos A = 5 : 4$에서

$\dfrac{\overline{BC}}{\overline{AC}} : \dfrac{\overline{AB}}{\overline{AC}} = 5 : 4$, 즉 $\overline{BC} : \overline{AB} = 5 : 4$이므로

$4\overline{BC} = 5\overline{AB}$ $\therefore \overline{BC} = \dfrac{5}{4}\overline{AB}$

따라서 $\tan A = \dfrac{\overline{BC}}{\overline{AB}} = \dfrac{5}{4}$이므로

$\dfrac{\tan A + 1}{\tan A - 1} = \dfrac{\frac{5}{4} + 1}{\frac{5}{4} - 1} = \dfrac{\frac{9}{4}}{\frac{1}{4}} = 9$ **답 9**

05

$\overline{BR} = \overline{DR}$, $\angle DRQ = \angle BRQ = \angle x$ $(\because$ 접은 각$)$

$\overline{AD} /\!/ \overline{BC}$이므로 $\angle BQR = \angle DRQ = \angle x$ $(\because$ 엇각$)$

즉, $\triangle BQR$는 이등변삼각형이므로

$\overline{BR} = a$ cm라 하면

$\overline{DR} = \overline{BR} = \overline{BQ} = a$ cm,

$\overline{AR} = \overline{PQ} = \overline{CQ} = (8 - a)$ cm

직각삼각형 ABR에서 피타고라스 정리에 의하여

$a^2 = 4^2 + (8 - a)^2$

$a^2 = 16 + (64 - 16a + a^2)$

$16a = 80$ $\therefore a = 5$

$\therefore \overline{DR} = \overline{BR} = \overline{BQ} = 5$ cm, $\overline{AR} = \overline{CQ} = 3$ cm

점 Q에서 \overline{DR}에 내린 수선의 발을 H라 하면

$\overline{RH} = \overline{AH} - \overline{AR} = \overline{BQ} - \overline{AR} = 5 - 3 = 2$ (cm)

또한, $\overline{HQ} = \overline{AB} = 4$ cm이므로 직각삼각형 QHR에서 피타고라스 정리에 의하여

$\overline{RQ}=\sqrt{2^2+4^2}=\sqrt{20}=2\sqrt{5}\,(\text{cm})$

따라서 직각삼각형 QHR에서

$\sin x=\dfrac{\overline{HQ}}{\overline{RQ}}=\dfrac{4}{2\sqrt{5}}=\dfrac{2\sqrt{5}}{5}$ <div style="text-align:right">답 ④</div>

06

오른쪽 그림과 같이 점 A에서 \overline{BC}에 내린 수선의 발을 H라 하면 △ABC는 원에 내접하는 이등변삼각형이므로 \overline{AH}는 원의 중심 O를 지난다.

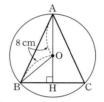

이때, $\overline{AO}=\overline{BO}=8\,\text{cm}$이므로 △ABO는 이등변삼각형이다.

$\therefore \angle ABO=\angle BAH$

또한, $\angle BAH=\angle CAH$이므로 △ABO에서

$\angle BOH=\angle ABO+\angle BAO=2\angle BAH=\angle A$

한편, $\overline{BH}=\overline{CH}=\dfrac{1}{2}\overline{BC}=\dfrac{1}{2}\times12=6\,(\text{cm})$이므로

직각삼각형 OBH에서

$\sin A=\sin(\angle BOH)=\dfrac{\overline{BH}}{\overline{OB}}=\dfrac{6}{8}=\dfrac{3}{4}$ <div style="text-align:right">답 $\dfrac{3}{4}$</div>

blacklabel 특강　필수개념

이등변삼각형의 외심과 내심의 위치

이등변삼각형 ABC의 외심 O와 내심 I는 꼭지각의 이등분선 위에 있다.

07

직각삼각형 ABC에서 $\sin x=\dfrac{\overline{BC}}{\overline{AB}}=\dfrac{1}{3}$이므로

$\overline{AB}=3\overline{BC}=3\times6=18$

즉, 피타고라스 정리에 의하여

$\overline{AC}=\sqrt{18^2-6^2}=\sqrt{288}=12\sqrt{2}$

직각삼각형 ADC에서 $\overline{AC}=12\sqrt{2}$, $\overline{CD}=2\overline{BC}=12$이므로 피타고라스 정리에 의하여

$\overline{AD}=\sqrt{12^2+(12\sqrt{2})^2}=\sqrt{432}=12\sqrt{3}$

한편, 직각삼각형 DEB에서

$\angle BDE=90°-\angle DBE=90°-\angle ABC\ (\because 맞꼭지각)$
$\qquad\quad =\angle BAC=\angle x$

즉, 직각삼각형 DEB에서 $\sin x=\dfrac{\overline{BE}}{\overline{DB}}=\dfrac{1}{3}$이므로

$\overline{BE}=\dfrac{1}{3}\overline{DB}=\dfrac{1}{3}\times6=2$

따라서 직각삼각형 ADE에서

$\overline{AE}=\overline{AB}+\overline{BE}=18+2=20,$

$\overline{AD}=12\sqrt{3}$이므로

$\cos y=\dfrac{\overline{AE}}{\overline{AD}}=\dfrac{20}{12\sqrt{3}}=\dfrac{5\sqrt{3}}{9}$ <div style="text-align:right">답 $\dfrac{5\sqrt{3}}{9}$</div>

08

△ABC를 내접하고 각 변이 모두 x축 또는 y축에 평행한 직사각형을 그린 후, 꼭짓점을 각각 D, E, F라 하면 오른쪽 그림과 같다.

직각삼각형 ADB에서

$\overline{AD}=6-(-2)=8$, $\overline{DB}=6-2=4$이므로

피타고라스 정리에 의하여

$\overline{AB}=\sqrt{8^2+4^2}=\sqrt{80}=4\sqrt{5}$

직각삼각형 BEC에서

$\overline{BE}=2-(-1)=3$, $\overline{EC}=2-(-2)=4$이므로

피타고라스 정리에 의하여

$\overline{BC}=\sqrt{3^2+4^2}=\sqrt{25}=5$

직각삼각형 ACF에서

$\overline{AF}=6-(-1)=7$, $\overline{CF}=6-2=4$이므로

피타고라스 정리에 의하여

$\overline{AC}=\sqrt{7^2+4^2}=\sqrt{65}$

오른쪽 그림과 같이 △ABC의 꼭짓점 A에서 \overline{BC}에 내린 수선의 발을 H라 하면 두 직각삼각형 ABH, AHC에서 각각 피타고라스 정리에 의하여

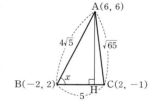

$\overline{AH}^2=(4\sqrt{5})^2-\overline{BH}^2$
$\qquad\quad =(\sqrt{65})^2-(5-\overline{BH})^2$

$80-\overline{BH}^2=65-(25-10\overline{BH}+\overline{BH}^2)$

$10\overline{BH}=40$　$\therefore \overline{BH}=4$

즉, 직각삼각형 ABH에서 피타고라스 정리에 의하여

$\overline{AH}=\sqrt{(4\sqrt{5})^2-4^2}=\sqrt{64}=8$이므로

$\sin x=\dfrac{8}{4\sqrt{5}}=\dfrac{2\sqrt{5}}{5}$, $\cos x=\dfrac{4}{4\sqrt{5}}=\dfrac{\sqrt{5}}{5}$

$\therefore \sin x+\cos x=\dfrac{3\sqrt{5}}{5}$ <div style="text-align:right">답 ④</div>

09 해결단계

❶단계	피타고라스 정리를 이용하여 각 변의 길이를 구한다.
❷단계	서로 닮음인 삼각형 두 개를 찾는다.
❸단계	$\angle ABD$ 또는 $\angle AEF$와 같은 크기의 각을 찾고 $\tan(x+y)$의 값을 구한다.

직각삼각형 ABC에서 피타고라스 정리에 의하여
$$\overline{AB}^2=\overline{AC}^2+\overline{BC}^2=(\sqrt{2})^2+4^2=18$$
$$\therefore \overline{AB}=\sqrt{18}=3\sqrt{2}\,(\because \overline{AB}>0)$$
직각삼각형 ADC에서 피타고라스 정리에 의하여
$$\overline{AD}^2=\overline{AC}^2+\overline{DC}^2=(\sqrt{2})^2+3^2=11$$
$$\therefore \overline{AD}=\sqrt{11}\,(\because \overline{AD}>0)$$
직각삼각형 AEC에서 피타고라스 정리에 의하여
$$\overline{AE}^2=\overline{AC}^2+\overline{EC}^2=(\sqrt{2})^2+2^2=6$$
$$\therefore \overline{AE}=\sqrt{6}\,(\because \overline{AE}>0)$$
직각삼각형 AFC에서 피타고라스 정리에 의하여
$$\overline{AF}^2=\overline{AC}^2+\overline{FC}^2=(\sqrt{2})^2+1^2=3$$
$$\therefore \overline{AF}=\sqrt{3}\,(\because \overline{AF}>0)$$

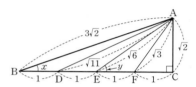

이때, $\triangle AEF$와 $\triangle BAF$에서
$$\overline{AE}:\overline{EF}:\overline{AF}=\overline{AB}:\overline{AF}:\overline{BF}=\sqrt{6}:1:\sqrt{3}$$이므로
$$\triangle AEF\backsim\triangle BAF\,(\text{SSS 닮음})$$
$$\therefore \angle EAF=\angle ABF=\angle x$$
$\triangle AEF$에서 삼각형의 외각의 성질에 의하여
$$\angle AFC=\angle EAF+\angle AEF=\angle x+\angle y$$
따라서 직각삼각형 AFC에서
$$\tan(x+y)=\tan(\angle AFC)=\frac{\overline{AC}}{\overline{FC}}=\frac{\sqrt{2}}{1}=\sqrt{2}$$

답 $\sqrt{2}$

이때, 오른쪽 그림에서
$$\triangle AEG\backsim\triangle AIE\,(\text{AA 닮음})$$이므로
$$\angle AGE=\angle AEI=\angle x$$
따라서 직각삼각형 AEG에서
$$\sin x=\sin(\angle AGE)=\frac{\overline{AE}}{\overline{AG}}=\frac{5}{5\sqrt{3}}=\frac{\sqrt{3}}{3}$$

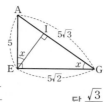

답 $\dfrac{\sqrt{3}}{3}$

11

원뿔의 밑면의 둘레의 길이는 옆면인 부채꼴의 호의 길이와 같다.
원뿔 A의 밑면의 반지름의 길이를 r_1이라 하면
$$2\pi\times6\times\frac{240}{360}=2\pi\times r_1$$
$$\therefore r_1=4$$
원뿔 B의 밑면의 반지름의 길이를 r_2라 하면
$$2\pi\times6\times\frac{120}{360}=2\pi\times r_2$$
$$\therefore r_2=2$$
한편, 원뿔 A의 높이를 h_1이라 하면 피타고라스 정리에 의하여
$$6^2=h_1^2+4^2$$
$$h_1^2=36-16=20$$
$$\therefore h_1=\sqrt{20}=2\sqrt{5}\,(\because h_1>0)$$
원뿔 B의 높이를 h_2라 하면 피타고라스 정리에 의하여
$$6^2=h_2^2+2^2$$
$$h_2^2=36-4=32$$
$$\therefore h_2=\sqrt{32}=4\sqrt{2}\,(\because h_2>0)$$
따라서 $\tan x°=\dfrac{2\sqrt{5}}{4}=\dfrac{\sqrt{5}}{2}$, $\tan y°=\dfrac{4\sqrt{2}}{2}=2\sqrt{2}$이므로
$$\frac{\tan y°}{\tan x°}=2\sqrt{2}\div\frac{\sqrt{5}}{2}=2\sqrt{2}\times\frac{2}{\sqrt{5}}=\frac{4\sqrt{10}}{5}$$

답 $\dfrac{4\sqrt{10}}{5}$

10

$\triangle EFG$는 $\overline{EF}=\overline{FG}=5$, $\angle EFG=90°$인 직각삼각형이므로 피타고라스 정리에 의하여
$$\overline{EG}^2=\overline{EF}^2+\overline{FG}^2=5^2+(5\sqrt{2})^2=50$$
$$\therefore \overline{EG}=\sqrt{50}=5\sqrt{2}\,(\because \overline{EG}>0)$$
또한, $\triangle AEG$는 $\overline{AE}=5$, $\overline{EG}=5\sqrt{2}$, $\angle AEG=90°$인 직각삼각형이므로 피타고라스 정리에 의하여
$$\overline{AG}^2=\overline{AE}^2+\overline{EG}^2=5^2+(5\sqrt{2})^2=75$$
$$\therefore \overline{AG}=\sqrt{75}=5\sqrt{3}\,(\because \overline{AG}>0)$$

12

정사면체의 모든 면은 정삼각형이므로 $\triangle ABC$에서 \overline{AM}은 \overline{BC}를 수직이등분한다.
즉, $\angle AMB=90°$인 직각삼각형 ABM에서 피타고라스 정리에 의하여
$$2^2=1^2+\overline{AM}^2$$
$$\overline{AM}^2=4-1=3 \qquad \therefore \overline{AM}=\sqrt{3}\,(\because \overline{AM}>0)$$
같은 방법으로 $\triangle DBC$에서
$$\overline{DM}=\sqrt{3}$$

한편, 오른쪽 그림과 같이 꼭짓점 A에서 \overline{MD}에 내린 수선을 발을 H라 하면

직각삼각형 AMH에서 피타고라스 정리에 의하여

$\overline{AH}^2 = (\sqrt{3})^2 - \overline{MH}^2$

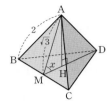

또한, 직각삼각형 AHD에서 피타고라스 정리에 의하여

$\overline{AH}^2 = 2^2 - (\sqrt{3} - \overline{MH})^2$

따라서 $(\sqrt{3})^2 - \overline{MH}^2 = 2^2 - (\sqrt{3} - \overline{MH})^2$에서

$3 - \overline{MH}^2 = 4 - (3 - 2\sqrt{3}\,\overline{MH} + \overline{MH}^2)$

$2\sqrt{3}\,\overline{MH} = 2$ $\therefore \overline{MH} = \dfrac{2}{2\sqrt{3}} = \dfrac{\sqrt{3}}{3}$

$\overline{AH} = \sqrt{(\sqrt{3})^2 - \left(\dfrac{\sqrt{3}}{3}\right)^2} = \sqrt{\dfrac{8}{3}} = \dfrac{2\sqrt{6}}{3}$

따라서 $\sin x = \dfrac{\overline{AH}}{\overline{AM}} = \dfrac{\dfrac{2\sqrt{6}}{3}}{\sqrt{3}} = \dfrac{2\sqrt{2}}{3}$,

$\cos x = \dfrac{\overline{MH}}{\overline{AM}} = \dfrac{\dfrac{\sqrt{3}}{3}}{\sqrt{3}} = \dfrac{1}{3}$이므로

$\sin x + \cos x = \dfrac{2\sqrt{2}+1}{3}$ 답 $\dfrac{2\sqrt{2}+1}{3}$

blacklabel 특강 오답피하기

세 변의 길이가 주어진 삼각형에서 삼각비를 구할 때, 주어진 삼각형이 직각삼각형이 아니라면 수선의 발을 내려 주어진 삼각형을 두 개의 직각삼각형으로 나누어 삼각비를 구해야 한다. 즉, 문제에서 삼각형 AMD는 직각삼각형이 아니므로 수선의 발을 내려 직각삼각형을 만든 후 삼각비를 구한다.

13

$\triangle BFE$에서 $\angle EFB = 180° - (90° + 45°) = 45°$

$\triangle CDF$에서 $\angle DFC = 180° - (90° + 45°) = 45°$

$\therefore \angle CDF = 45°$

즉, $\triangle BFE$와 $\triangle CDF$는 모두 직각이등변삼각형이다.

$\triangle CDF$에서 $\sin 45° = \dfrac{\overline{CD}}{\overline{DF}} = \dfrac{\sqrt{2}}{2}$이므로

$\dfrac{\overline{CD}}{\sqrt{6}} = \dfrac{\sqrt{2}}{2}$ $\therefore \overline{CD} = \overline{CF} = \sqrt{3}$

$\triangle DEF$에서 $\cos 30° = \dfrac{\overline{DF}}{\overline{DE}} = \dfrac{\sqrt{3}}{2}$이므로

$\dfrac{\sqrt{6}}{\overline{DE}} = \dfrac{\sqrt{3}}{2}$ $\therefore \overline{DE} = 2\sqrt{2}$

또한, $\tan 30° = \dfrac{\overline{EF}}{\overline{DF}} = \dfrac{\sqrt{3}}{3}$이므로

$\dfrac{\overline{EF}}{\sqrt{6}} = \dfrac{\sqrt{3}}{3}$ $\therefore \overline{EF} = \sqrt{2}$

$\triangle BFE$에서 $\cos 45° = \dfrac{\overline{BE}}{\overline{EF}} = \dfrac{\sqrt{2}}{2}$이므로

$\dfrac{\overline{BE}}{\sqrt{2}} = \dfrac{\sqrt{2}}{2}$ $\therefore \overline{BE} = \overline{BF} = 1$

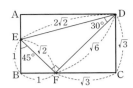

$\therefore \overline{AD} = \overline{BC} = \overline{BF} + \overline{CF} = 1 + \sqrt{3}$

직각삼각형 AED에서

$\angle ADE = 90° - (30° + 45°) = 15°$이므로

$\cos 15° = \dfrac{\overline{AD}}{\overline{DE}} = \dfrac{1+\sqrt{3}}{2\sqrt{2}} = \dfrac{\sqrt{2}+\sqrt{6}}{4}$ 답 ①

14

$\angle A : \angle C = 1 : 2$에서 $\angle C = 2\angle A$

$\angle B = 90°$인 직각삼각형 ABC에서 $\angle A + \angle B + \angle C = 180°$이므로

$\angle A + 90° + 2\angle A = 180°$, $3\angle A = 90°$

$\therefore \angle A = 30°$, $\angle C = 60°$

따라서 $\tan C = \tan 60° = \sqrt{3}$이므로

$\dfrac{1}{\tan C - 1} + \dfrac{1}{\tan C + 1} = \dfrac{1}{\sqrt{3}-1} + \dfrac{1}{\sqrt{3}+1}$

$= \dfrac{2\sqrt{3}}{2} = \sqrt{3}$ 답 ⑤

15

오른쪽 그림과 같이 원 O'의 반지름의 길이를 r라 하고 원의 중심 O'에서 \overline{OC}에 내린 수선의 발을 T라 하면

$\overline{OO'} = 2 + r$, $\overline{OT} = 2 - r$,

$\overline{O'T} = 2 - r$이므로 $\triangle OO'T$는

$\overline{OT} = \overline{O'T}$, $\angle OTO' = 90°$인 직각이등변삼각형이다.

즉, $\angle OO'T = 45°$이므로

$\cos 45° = \dfrac{\overline{O'T}}{\overline{OO'}} = \dfrac{2-r}{2+r} = \dfrac{\sqrt{2}}{2}$

$4 - 2r = 2\sqrt{2} + \sqrt{2}r$, $(2+\sqrt{2})r = 4 - 2\sqrt{2}$

$\therefore r = \dfrac{2(2-\sqrt{2})}{2+\sqrt{2}} = \dfrac{2(2-\sqrt{2})^2}{(2+\sqrt{2})(2-\sqrt{2})}$

$= 6 - 4\sqrt{2}$

따라서 구하는 원 O'의 반지름의 길이는 $6 - 4\sqrt{2}$이다.

답 $6 - 4\sqrt{2}$

| 다른풀이 |

$\overline{OB} = 2\sqrt{2}$, $\overline{O'B} = \sqrt{2}r$이므로

$\overline{OB} = 2 + r + \sqrt{2}r = 2\sqrt{2}$, $(1+2\sqrt{2})r = 2\sqrt{2} - 2$

$\therefore r = \dfrac{2\sqrt{2}-2}{1+\sqrt{2}} = 6 - 4\sqrt{2}$

16

① $\dfrac{2-\cos 45°}{2+\cos 45°}=\dfrac{2-\dfrac{\sqrt{2}}{2}}{2+\dfrac{\sqrt{2}}{2}}=\dfrac{4-\sqrt{2}}{4+\sqrt{2}}$

$=\dfrac{(4-\sqrt{2})^2}{(4+\sqrt{2})(4-\sqrt{2})}=\dfrac{9-4\sqrt{2}}{7}$

② $\cos 30°+\sqrt{3}\tan 30°-\sin 60°$

$=\dfrac{\sqrt{3}}{2}+\sqrt{3}\times\dfrac{\sqrt{3}}{3}-\dfrac{\sqrt{3}}{2}=1$

③ $\sin 90°-\sin 45°\times\cos 45°+\tan 45°$

$=1-\dfrac{\sqrt{2}}{2}\times\dfrac{\sqrt{2}}{2}+1=2-\dfrac{1}{2}=\dfrac{3}{2}$

④ $(\cos 30°+\sin 30°)(\sin 60°-\cos 60°)$

$=\left(\dfrac{\sqrt{3}}{2}+\dfrac{1}{2}\right)\left(\dfrac{\sqrt{3}}{2}-\dfrac{1}{2}\right)=\left(\dfrac{\sqrt{3}}{2}\right)^2-\left(\dfrac{1}{2}\right)^2=\dfrac{2}{4}=\dfrac{1}{2}$

⑤ $\cos^2 45°-2\tan 30°\times\tan 60°+\sin^2 45°$

$=\left(\dfrac{\sqrt{2}}{2}\right)^2-2\times\dfrac{\sqrt{3}}{3}\times\sqrt{3}+\left(\dfrac{\sqrt{2}}{2}\right)^2$

$=\dfrac{1}{2}-2+\dfrac{1}{2}=-1$

따라서 옳은 것은 ④이다.　　　　　　　　　　답 ④

17

이차방정식 $3x^2-\sqrt{3}x+\sqrt{3}=3x$에서

$3x^2-(3+\sqrt{3})x+\sqrt{3}=0$

$(x-1)(3x-\sqrt{3})=0$　　∴ $x=1$ 또는 $x=\dfrac{\sqrt{3}}{3}$

이때, $0°<A<B<90°$에서 $\tan A<\tan B$이므로

$\tan A=\dfrac{\sqrt{3}}{3}$, $\tan B=1$

∴ $A=30°$, $B=45°$

∴ $\cos 2(B-A)=\cos 30°=\dfrac{\sqrt{3}}{2}$　　답 $\dfrac{\sqrt{3}}{2}$

18

오른쪽 그림과 같이 점 D를 지나고 \overline{AC}에
평행한 직선이 $\overline{EO'}$과 만나는 점을 F라 하
면 $\triangle DEF$에서

$\angle DEF=90°$,

$\angle EDF=\angle BAC=30°$ (\because 동위각)이고

$\overline{DF}=\overline{OO'}=r'+r$, $\overline{EF}=r'-r$

따라서 직각삼각형 DEF에서

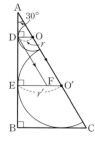

$\sin 30°=\dfrac{\overline{EF}}{\overline{DF}}=\dfrac{r'-r}{r'+r}=\dfrac{1}{2}$

$2r'-2r=r'+r$, $r'=3r$

∴ $\dfrac{r'}{r}=3$　　　　　　　　　　　답 3

19

오른쪽 그림과 같이 직선
$y=\dfrac{2}{3}x+2$가 x축, y축과 만나는
점을 각각 A, B라 하자.
직선의 y절편이 2이므로
B$(0, 2)$

$y=\dfrac{2}{3}x+2$에 $y=0$을 대입하면

$x=-3$　　∴ A$(-3, 0)$

즉, $\overline{OA}=3$, $\overline{OB}=2$이므로 직각삼각형 AOB에서 피타고라스
정리에 의하여

$\overline{AB}=\sqrt{3^2+2^2}=\sqrt{13}$

∴ $\sin a°=\dfrac{2}{\sqrt{13}}$, $\cos a°=\dfrac{3}{\sqrt{13}}$

또한, $\angle ABO=(90-a)°$이므로

$\tan(90-a)°=\dfrac{3}{2}$

∴ $\tan(90-a)°-\sin a°\times\cos a°$

$=\dfrac{3}{2}-\dfrac{2}{\sqrt{13}}\times\dfrac{3}{\sqrt{13}}=\dfrac{27}{26}$　　　답 ①

20

직선 l의 기울기가 $\sqrt{3}$이고, $\tan 60°=\sqrt{3}$
이므로 직선 l과 x축의 양의 방향이 이루
는 각의 크기는 60°이다.　　　　　　　　　(가)

또한, 직선 m의 기울기가 1이고,
$\tan 45°=1$이므로 직선 m과 x축의 양의
방향이 이루는 각의 크기는 45°이다.
　　　　　　　　　　　　　　　　　　(나)

따라서 삼각형의 외각의 성질에 의하여

$45°+\angle a=60°$에서

$\angle a=60°-45°=15°$
　　　　　　　　　　　　　　　　　　(다)

답 15°

단계	채점 기준	배점
(가)	직선 l과 x축의 양의 방향이 이루는 각의 크기를 구한 경우	40%
(나)	직선 m과 x축의 양의 방향이 이루는 각의 크기를 구한 경우	40%
(다)	$\angle a$의 크기를 구한 경우	20%

21

직선 $4x-3y+3=0$, 즉 $y=\dfrac{4}{3}x+1$의 기울기가 $\dfrac{4}{3}$이므로

$$\tan a^\circ=\frac{4}{3}$$

즉, 오른쪽 그림과 같이 $\angle C=90^\circ$, $\angle ABC=a^\circ$, $\overline{BC}=3a$, $\overline{AC}=4a\,(a>0)$인 직각삼각형 ABC를 생각할 수 있다.

이때, 피타고라스 정리에 의하여

$$\overline{AB}=\sqrt{(3a)^2+(4a)^2}=\sqrt{25a^2}=5a$$

이므로

$$\cos a^\circ=\frac{\overline{BC}}{\overline{AB}}=\frac{3a}{5a}=\frac{3}{5}$$

직선 $12x-5y+10=0$, 즉 $y=\dfrac{12}{5}x+2$의 기울기가 $\dfrac{12}{5}$이므로

$$\tan \beta^\circ=\frac{12}{5}$$

즉, 오른쪽 그림과 같이 $\angle F=90^\circ$, $\angle DEF=\beta^\circ$, $\overline{DF}=12b$, $\overline{EF}=5b\,(b>0)$인 직각삼각형 DEF를 생각할 수 있다.

이때, 피타고라스 정리에 의하여

$$\overline{DE}=\sqrt{(5b)^2+(12b)^2}=\sqrt{169b^2}=13b$$

이므로

$$\sin \beta^\circ=\frac{\overline{DF}}{\overline{DE}}=\frac{12b}{13b}=\frac{12}{13}$$

$$\therefore \cos a^\circ+\sin \beta^\circ=\frac{3}{5}+\frac{12}{13}=\frac{99}{65}$$

답 ④

22

사분원의 반지름의 길이를 a라 하자.

직각삼각형 BQP에서

$$\cos x=\frac{\overline{BQ}}{\overline{PB}}=\frac{\overline{BQ}}{a} \qquad \therefore \overline{BQ}=a\cos x$$

$$\therefore \overline{QC}=\overline{BC}-\overline{BQ}=a-a\cos x=a(1-\cos x)$$

직각삼각형 BCR에서

$$\cos x=\frac{\overline{BC}}{\overline{BR}}=\frac{a}{\overline{BR}} \qquad \therefore \overline{BR}=\frac{a}{\cos x}$$

$$\therefore \overline{PR}=\overline{BR}-\overline{BP}=\frac{a}{\cos x}-a$$

$$=\frac{a-a\cos x}{\cos x}=\frac{a(1-\cos x)}{\cos x}$$

$$\therefore \frac{\overline{QC}}{\overline{PR}}=\frac{a(1-\cos x)}{\dfrac{a(1-\cos x)}{\cos x}}=\cos x$$

답 ②

| 다른풀이 |

오른쪽 그림과 같이 점 P를 지나고 \overline{BC}에 평행한 직선이 변 CD와 만나는 점을 S라 하면

$\angle RPS=\angle x$ (\because 동위각), $\overline{PS}=\overline{QC}$

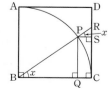

따라서 직각삼각형 RPS에서

$$\frac{\overline{QC}}{\overline{PR}}=\frac{\overline{PS}}{\overline{PR}}=\cos x$$

23

① , ② 직선 l과 사분원의 교점 $(x_2,\,y_1)$을 한 꼭짓점으로 하는 직각삼각형에서

$$\sin a^\circ=\frac{y_1}{1},\ \cos a^\circ=\frac{x_2}{1}$$

$$\therefore y_1=\sin a^\circ,\ x_2=\cos a^\circ$$

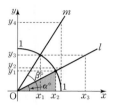

③ 직선 l 위의 점 $(1,\,y_2)$를 한 꼭짓점으로 하는 직각삼각형에서

$$\tan a^\circ=\frac{y_2}{1} \qquad \therefore y_2=\tan a^\circ$$

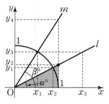

④ 직선 m과 사분원의 교점 $(x_1,\,y_3)$을 한 꼭짓점으로 하는 직각삼각형에서

$$\cos \beta^\circ=\frac{x_1}{1} \qquad \therefore x_1=\cos \beta^\circ$$

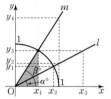

⑤ 직선 m 위의 점 $(1,\,y_4)$를 한 꼭짓점으로 하는 직각삼각형에서

$$\tan \beta^\circ=\frac{y_4}{1} \qquad \therefore y_4=\tan \beta^\circ$$

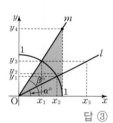

따라서 옳지 않은 것은 ③이다.

답 ③

24

$\overline{CD}\,/\!/\,\overline{EF}\,/\!/\,\overline{GH}$이므로

$\angle BDC=\angle BEF=\angle BGH=\angle x$ (\because 동위각)

즉, 직각삼각형 BCD에서

$$\tan x=\tan(\angle BDC)=\frac{\overline{BC}}{\overline{CD}}=\overline{BC}$$

직각삼각형 BFE에서

$$\sin x=\sin(\angle BEF)=\frac{\overline{BF}}{\overline{BE}}=\overline{BF}$$

$$\therefore \tan x-\sin x=\overline{BC}-\overline{BF}=\overline{CF}$$

한편, $\triangle BFE$와 $\triangle BCD$에서

$\angle EFB=\angle DCB=90^\circ$, $\angle B$는 공통이므로

$\triangle BFE \backsim \triangle BCD$ (AA 닮음)

즉, $\overline{BF}:\overline{FC}=\overline{BE}:\overline{DE}$이므로

$$\frac{\tan x-\sin x}{\sin x}=\frac{\overline{CF}}{\overline{BF}}=\frac{\overline{DE}}{\overline{BE}}=\overline{DE}$$

답 ③

| 다른풀이 |

직각삼각형 BCD에서

$$\tan x = \tan(\angle BDC) = \frac{\overline{BC}}{\overline{CD}} = \overline{BC},$$

$$\sin x = \sin(\angle BDC) = \frac{\overline{BC}}{\overline{BD}}$$

$$\therefore \frac{\tan x - \sin x}{\sin x} = \frac{\tan x}{\sin x} - 1$$

$$= \frac{\overline{BC}}{\frac{\overline{BC}}{\overline{BD}}} - 1$$

$$= \overline{BD} - \overline{BE} = \overline{DE}$$

25

① $0° < x° < 90°$이므로 $0 < \overline{AB} < 1$

　그런데 $\overline{AC} = 1$이므로 $\overline{AB} < \overline{AC}$

② 직각삼각형 ABC에서 $\sin x° = \dfrac{\overline{BC}}{\overline{AC}} = \dfrac{\overline{BC}}{1} = \overline{BC}$

③ 직각삼각형 ABC에서 $\cos x° = \dfrac{\overline{AB}}{\overline{AC}} = \dfrac{\overline{AB}}{1} = \overline{AB}$

④ $x°$의 크기가 작아질수록 $\cos x°$의 값은 커진다.

⑤ $x°$의 크기가 커질수록 $\sin x°$의 값은 커진다.

따라서 옳지 않은 것은 ⑤이다. 　　　　　　답 ⑤

26

$0° < x° < 90°$일 때, $x°$의 크기가 커질수록

$\sin x°$, $\tan x°$의 값은 커지고, $\cos x°$의 값은 작아진다.

ㄱ. $\cos 0° = 1$

ㄴ. $0° < a° < 45°$에서 $0 < \sin a° < \dfrac{\sqrt{2}}{2}$

ㄷ, ㅁ. $45° < b° < d° < 90°$에서 $1 < \tan b° < \tan d°$

ㄹ. $45° < c° < 90°$에서 $\dfrac{\sqrt{2}}{2} < \sin c° < 1$

즉, 주어진 삼각비의 값의 대소 관계는

$\sin a° < \sin c° < \cos 0° < \tan b° < \tan d°$

이므로 주어진 삼각비의 값을 크기가 가장 작은 것부터 크기순으로 바르게 나열하면 ㄴ - ㄹ - ㄱ - ㄷ - ㅁ이다. 　　답 ③

27

이차방정식 $2x^2 - x - 1 = 0$에서

$(2x+1)(x-1) = 0$

$\therefore x = -\dfrac{1}{2}$ 또는 $x = 1$

그런데 $0° < B < 90°$에서 $\tan B > 0$이므로

$x = 1$ 　　$\therefore \tan B = 1$

즉, $\angle B = 45°$이므로 $0° < A < 45°$

이때, $\sin 45° = \cos 45° = \dfrac{\sqrt{2}}{2}$이므로

$$0 < \sin A < \frac{\sqrt{2}}{2} < \cos A < 1$$

따라서 $\cos A - \sin A > 0$, $\cos A + \sin A > 0$이므로

$$\sqrt{(\cos A - \sin A)^2} - \sqrt{(\cos A + \sin A)^2}$$

$$= (\cos A - \sin A) - (\cos A + \sin A)$$

$$= -2\sin A$$ 　　　　　　답 ①

blacklabel 특강　참고

삼각비의 값의 대소 관계

(1) $0° \leq x° < 45°$이면 $\sin x° < \cos x°$

(2) $x° = 45°$이면 $\sin x° = \cos x° < \tan x°$

(3) $45° < x° < 90°$이면 $\cos x° < \sin x° < \tan x°$

28

표지판에 의하면 도로의 수평 거리에 대한 수직 거리의 비율이 10%이므로 수직 거리를 $a\ (a>0)$라 하면 다음 그림과 같이 나타낼 수 있다.

이때, 도로가 수평면에 대하여 기울어진 정도를 나타내는 각의 크기를 $x°$라 하면

$$\tan x° = \frac{a}{10a} = 0.1$$

주어진 삼각비의 표에서 \tan의 값이 0.1인 각의 크기는 $6°$이므로 구하는 각의 크기는 $6°$이다. 　　　답 $6°$

29

$\triangle ABH$에서 $\angle ABH = 28°$이므로

$\angle BAH = 180° - (90° + 28°) = 62°$

$\triangle ACH$에서 $\angle ACH = 42°$이므로

$\angle CAH = 180° - (90° + 42°) = 48°$

$\overline{AH} = h$ m라 하면 직각삼각형 ACH에서

$\tan 48° = \dfrac{\overline{CH}}{\overline{AH}}$이므로

$1.1106 = \dfrac{\overline{CH}}{h}$ 　　$\therefore \overline{CH} = 1.1106h\ (m)$

또한, 직각삼각형 ABH에서 $\tan 62° = \dfrac{\overline{BH}}{\overline{AH}}$이므로

$1.8807 = \dfrac{\overline{BH}}{h}$ 　　$\therefore \overline{BH} = 1.8807h\ (m)$

이때, $\overline{BC} = \overline{BH} - \overline{CH}$이므로

$100 = 1.8807h - 1.1106h$, $100 = 0.7701h$

$\therefore h = \dfrac{100}{0.7701} = 129.8 \times \times \times$

따라서 구하는 \overline{AH}의 길이는 130 m이다. 　　답 130 m

01 (1) $47°$ (2) 0.1705 **02** (1) $-1+\sqrt{5}$ (2) $\dfrac{1+\sqrt{5}}{4}$ (3) $\dfrac{\sqrt{5}-1}{4}$

03 (1) $m=\dfrac{12}{5},\ n=\dfrac{52}{5}$ (2) $\dfrac{10}{3}$ **04** $\dfrac{3}{5}$ **05** $\dfrac{\sqrt{3}}{3}$

06 $\dfrac{2\sqrt{6}}{25}$ **07** $\dfrac{\sqrt{3}}{2}$ **08** $15°$

01 해결단계

(1)	❶단계	삼각비의 표를 이용하여 $\angle x$의 크기를 구한다.
(2)	❷단계	삼각비의 표를 이용하여 \overline{DE}의 길이를 구한다.
	❸단계	$\triangle BED$의 넓이를 구한다.

(1) $0.7314=\overline{BC}=\dfrac{\overline{BC}}{1}=\dfrac{\overline{BC}}{\overline{OB}}=\cos(\angle OBC)$

이때, 주어진 삼각비의 표에서 $0.7314=\cos 43°$이므로

$\angle OBC=43°$

$\therefore \angle x=90°-43°=47°$

(2) 직각삼각형 OED에서 $\tan 47°=\dfrac{\overline{DE}}{\overline{OE}}=1.0724$이므로

$\overline{DE}=1.0724$

$\therefore \triangle BED=\triangle OED-\triangle OEB$

$\qquad =\dfrac{1}{2}\times\overline{OE}\times\overline{DE}-\dfrac{1}{2}\times\overline{OE}\times\overline{BC}$

$\qquad =\dfrac{1}{2}\times 1\times 1.0724-\dfrac{1}{2}\times 1\times 0.7314$

$\qquad =0.1705$

답 (1) $47°$ (2) 0.1705

02 해결단계

(1)	❶단계	\overline{CD}의 길이를 구한다.
(2)	❷단계	점 D에서 \overline{AB}에 수선의 발을 내린다.
	❸단계	$\cos 36°$의 값을 구한다.
(3)	❹단계	점 A에서 \overline{BC}에 또는 점 B에서 \overline{CD}에 수선의 발을 내린다.
	❺단계	$\sin 18°$의 값을 구한다.

(1) $\triangle ABC$는 이등변삼각형이므로

$\angle B=\angle C=\dfrac{1}{2}\times(180°-36°)=72°$

\overline{BD}가 $\angle B$의 이등분선이므로

$\angle DBC=\angle ABD=\dfrac{1}{2}\times 72°=36°$

즉, $\triangle ABD$는 $\overline{DA}=\overline{DB}$인 이등변삼각형
이다.

또한, $\triangle ABD$에서

$\angle BDC=36°+36°=72°=\angle DCB$

즉, $\triangle BCD$는 $\overline{DB}=\overline{BC}$인 이등변삼각형이다.

$\therefore \overline{DB}=\overline{DA}=\overline{BC}=2$

$\overline{CD}=x$라 하면 $\triangle ABC \backsim \triangle BCD$ (AA 닮음)이므로

$\overline{AB}:\overline{BC}=\overline{BC}:\overline{CD}$

$(2+x):2=2:x,\ x(2+x)=4$

$x^2+2x-4=0 \qquad \therefore x=-1\pm\sqrt{5}$

이때, $x>0$이므로 $x=-1+\sqrt{5}$

따라서 \overline{CD}의 길이는 $-1+\sqrt{5}$이다.

(2) $\overline{AB}=\overline{AC}=2+(-1+\sqrt{5})=1+\sqrt{5}$

$\triangle ABD$는 $\overline{DA}=\overline{DB}$인 이등변삼각
형이므로 점 D에서 \overline{AB}에 내린 수선
의 발을 H라 하면

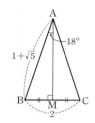

$\overline{AH}=\dfrac{1}{2}\overline{AB}=\dfrac{1+\sqrt{5}}{2}$

따라서 직각삼각형 AHD에서

$\cos 36°=\dfrac{\overline{AH}}{\overline{AD}}=\dfrac{\dfrac{1+\sqrt{5}}{2}}{2}=\dfrac{1+\sqrt{5}}{4}$

(3) $\angle A$의 이등분선이 \overline{BC}와 만나는 점을 M
이라 하면 $\triangle ABC$가 $\overline{AB}=\overline{AC}$인 이등변
삼각형이므로

$\overline{AM}\perp\overline{BC},\ \overline{BM}=\overline{CM}=\dfrac{1}{2}\overline{BC}=1$

따라서 직각삼각형 ABM에서

$\sin 18°=\dfrac{\overline{BM}}{\overline{AB}}=\dfrac{1}{1+\sqrt{5}}=\dfrac{\sqrt{5}-1}{4}$

답 (1) $-1+\sqrt{5}$ (2) $\dfrac{1+\sqrt{5}}{4}$ (3) $\dfrac{\sqrt{5}-1}{4}$

blacklabel 특강 참고

이등변삼각형에서 다음은 모두 일치한다.
(1) 꼭지각의 이등분선
(2) 밑변의 수직이등분선
(3) 꼭지각의 꼭짓점에서 밑변에 내린 수선
(4) 꼭지각의 꼭짓점과 밑변의 중점을 지나는 직선

03 해결단계

(1)	❶단계	m의 값을 구한다.
	❷단계	n의 값을 구한다.
(2)	❸단계	$\triangle AOH$의 넓이를 구한다.

(1) $\triangle AOB$에서 $\tan(\angle ABO)=\dfrac{5}{12}$이므로

$\dfrac{\overline{OA}}{\overline{OB}}=\dfrac{5}{12} \qquad \therefore 12\,\overline{OA}=5\,\overline{OB}$

즉, $\overline{OA}=5k,\ \overline{OB}=12k\ (k>0)$라 하면 직선 $y=mx+n$의
기울기는

$$m=\frac{\overline{\mathrm{OB}}}{\overline{\mathrm{OA}}}=\frac{12k}{5k}=\frac{12}{5}$$

또한, 직각삼각형 AOB에서 피타고라스 정리에 의하여

$$\overline{\mathrm{AB}}=\sqrt{(5k)^2+(12k)^2}=\sqrt{169k^2}=13k \ (\because k>0)$$

이때, $\triangle\mathrm{AOB}=\frac{1}{2}\times\overline{\mathrm{OA}}\times\overline{\mathrm{OB}}=\frac{1}{2}\times\overline{\mathrm{AB}}\times\overline{\mathrm{OH}}$에서

$$\frac{1}{2}\times 5k\times 12k=\frac{1}{2}\times 13k\times 4, \ 30k^2=26k$$

$$\therefore k=\frac{13}{15} \ (\because k>0)$$

따라서 직선 $y=mx+n$의 y절편은

$$n=12k=12\times\frac{13}{15}=\frac{52}{5}$$

(2) $\triangle\mathrm{AOH}$에서 $\tan(\angle\mathrm{OAH})=\frac{12}{5}$이므로

$$\frac{\overline{\mathrm{OH}}}{\overline{\mathrm{AH}}}=\frac{4}{\overline{\mathrm{AH}}}=\frac{12}{5} \qquad \therefore \overline{\mathrm{AH}}=4\times\frac{5}{12}=\frac{5}{3}$$

$$\therefore \triangle\mathrm{AOH}=\frac{1}{2}\times\overline{\mathrm{AH}}\times\overline{\mathrm{OH}}$$

$$=\frac{1}{2}\times\frac{5}{3}\times 4=\frac{10}{3}$$

답 (1) $m=\frac{12}{5}$, $n=\frac{52}{5}$ (2) $\frac{10}{3}$

04 해결단계

❶단계	삼각형의 합동과 닮음을 이용하여 $\overline{\mathrm{DE}}$의 길이를 구한다.
❷단계	피타고라스 정리를 이용하여 $\overline{\mathrm{CH}}$의 길이를 구한다.
❸단계	$\sin x$의 값을 구한다.

$\triangle\mathrm{ABC}$와 $\triangle\mathrm{ADC}$에서

$\overline{\mathrm{AC}}$는 공통, $\angle\mathrm{B}=\angle\mathrm{D}=90°$, $\angle\mathrm{ACB}=\angle\mathrm{ACD}$이므로

$\triangle\mathrm{ABC}\equiv\triangle\mathrm{ADC}$ (RHA합동)

$\therefore \overline{\mathrm{AB}}=\overline{\mathrm{AD}}=6$, $\overline{\mathrm{BC}}=\overline{\mathrm{DC}}=12$

또한, $\triangle\mathrm{ABC}$와 $\triangle\mathrm{EHC}$에서

$\angle\mathrm{B}=\angle\mathrm{EHC}=90°$, $\angle\mathrm{ACB}$는 공통이므로

$\triangle\mathrm{ABC}\backsim\triangle\mathrm{EHC}$ (AA 닮음)

$\therefore \overline{\mathrm{EH}}:\overline{\mathrm{HC}}=\overline{\mathrm{AB}}:\overline{\mathrm{BC}}=6:12=1:2$

즉, $\overline{\mathrm{EH}}=a \ (a>0)$라 하면 $\overline{\mathrm{CH}}=2a$

또한, $\triangle\mathrm{CDH}$에서 $\overline{\mathrm{CE}}$가 $\angle\mathrm{C}$의 이등분선이므로

$\overline{\mathrm{CD}}:\overline{\mathrm{CH}}=\overline{\mathrm{DE}}:\overline{\mathrm{EH}}$

$12:2a=\overline{\mathrm{DE}}:a \qquad \therefore \overline{\mathrm{DE}}=6$

직각삼각형 CDH에서 피타고라스 정리에 의하여

$$\overline{\mathrm{CD}}^2=\overline{\mathrm{DH}}^2+\overline{\mathrm{CH}}^2$$

$$12^2=(6+a)^2+(2a)^2, \ 5a^2+12a-108=0$$

$$(a+6)(5a-18)=0$$

$$\therefore a=\frac{18}{5} \ (\because a>0) \qquad \therefore \overline{\mathrm{CH}}=2a=\frac{36}{5}$$

따라서 직각삼각형 CDH에서

$$\sin x=\frac{\overline{\mathrm{CH}}}{\overline{\mathrm{CD}}}=\frac{\frac{36}{5}}{12}=\frac{3}{5}$$

답 $\frac{3}{5}$

05 해결단계

❶단계	$\angle x$를 한 내각으로 하는 직각삼각형을 찾는다.
❷단계	$\cos x$의 값이 가장 크거나 가장 작을 조건을 찾는다.
❸단계	M, m의 값을 각각 구한다.
❹단계	Mm의 값을 구한다.

$\triangle\mathrm{VDP}$와 $\triangle\mathrm{VBP}$에서

$\overline{\mathrm{VP}}$는 공통, $\overline{\mathrm{VD}}=\overline{\mathrm{VB}}=1$, $\angle\mathrm{DVP}=\angle\mathrm{BVP}=60°$

$\therefore \triangle\mathrm{VDP}\equiv\triangle\mathrm{VBP}$ (SAS 합동)

즉, $\overline{\mathrm{DP}}=\overline{\mathrm{BP}}$이므로 $\triangle\mathrm{PDB}$는 이등변삼각형이다.

$\triangle\mathrm{PDB}$의 꼭짓점 P에서 변 DB에 내린

수선의 발을 H라 하면

$$\cos x=\frac{\overline{\mathrm{DH}}}{\overline{\mathrm{DP}}} \qquad \cdots\cdots \text{㉠}$$

이때, □ABCD는 한 변의 길이가 1인 정사각형이므로

피타고라스 정리에 의하여 $\overline{\mathrm{DB}}=\sqrt{1^2+1^2}=\sqrt{2}$

$$\therefore \overline{\mathrm{DH}}=\frac{1}{2}\overline{\mathrm{BD}}=\frac{\sqrt{2}}{2} \qquad \cdots\cdots \text{㉡}$$

따라서 ㉠에서 $\overline{\mathrm{DP}}$의 길이가 길수록 $\cos x$의 값은 작아지고 $\overline{\mathrm{DP}}$의 길이가 짧을수록 $\cos x$의 값은 커진다.

이때, $\triangle\mathrm{VDC}$에서 $\overline{\mathrm{DP}}$는 꼭짓점 D와 변

VC 위의 한 점 P 사이의 거리이다.

(i) 점 P가 점 V 또는 점 C와 일치할 때,

$\overline{\mathrm{DP}}$의 길이는 가장 길고 그 길이는 1이

므로 ㉠, ㉡에서

$$m=\cos x=\frac{\overline{\mathrm{DH}}}{\overline{\mathrm{DP}}}=\frac{\frac{\sqrt{2}}{2}}{1}=\frac{\sqrt{2}}{2}$$

(ii) 점 D에서 변 VC에 내린 수선의 발과 점 P가 일치할 때, $\overline{\mathrm{DP}}$

의 길이는 가장 짧다.

피타고라스 정리에 의하여 그 길이를 구하면

$$\sqrt{1^2-\left(\frac{1}{2}\right)^2}=\sqrt{\frac{3}{4}}=\frac{\sqrt{3}}{2}$$

이므로 ㉠, ㉡에서

$$M=\cos x=\frac{\overline{\mathrm{DH}}}{\overline{\mathrm{DP}}}=\frac{\frac{\sqrt{2}}{2}}{\frac{\sqrt{3}}{2}}=\frac{\sqrt{6}}{3}$$

(i), (ii)에서 $Mm=\frac{\sqrt{6}}{3}\times\frac{\sqrt{2}}{2}=\frac{\sqrt{3}}{3}$

답 $\frac{\sqrt{3}}{3}$

06 해결단계

❶단계	직각삼각형의 세 변의 길이를 만든 순서대로 각각 구한다.
❷단계	24번째 직각삼각형의 세 변의 길이를 구한다.
❸단계	$\sin x_{24}\times\cos x_{24}$의 값을 구한다.

$\overline{AB}=\overline{BC}=1$ cm이므로 피타고라스 정리에 의하여

$\overline{AC}=\sqrt{1^2+1^2}=\sqrt{2}\,(\text{cm})$,

$\overline{AD}=\sqrt{1^2+(\sqrt{2})^2}=\sqrt{3}\,(\text{cm})$,

$\overline{AE}=\sqrt{1^2+(\sqrt{3})^2}=\sqrt{4}=2\,(\text{cm})$, …

즉, 1번째 직각삼각형의 세 변의 길이는 1 cm, 1 cm, $\sqrt{2}$ cm

2번째 직각삼각형의 세 변의 길이는 1 cm, $\sqrt{2}$ cm, $\sqrt{3}$ cm

3번째 직각삼각형의 세 변의 길이는 1 cm, $\sqrt{3}$ cm, $\sqrt{4}(=2)$ cm

\vdots

24번째 직각삼각형의 세 변의 길이는

1 cm, $\sqrt{24}(=2\sqrt{6})$ cm, $\sqrt{25}(=5)$ cm

따라서 24번째 직각삼각형은
오른쪽 그림과 같으므로

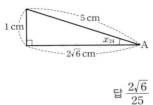

$\sin x_{24}\times\cos x_{24}=\dfrac{1}{5}\times\dfrac{2\sqrt{6}}{5}$

$\qquad\qquad\qquad\quad=\dfrac{2\sqrt{6}}{25}$

답 $\dfrac{2\sqrt{6}}{25}$

07 해결단계

❶단계	합동인 두 삼각형을 찾아 $\angle ABE=\angle CAD$임을 확인한다.
❷단계	삼각형의 외각의 성질을 이용하여 $\angle a$의 크기를 구한다.
❸단계	$\sin a$의 값을 구한다.

△ABE와 △CAD에서

$\angle A=\angle C=60°$, $\overline{AB}=\overline{CA}$,

$\overline{AE}=\overline{CD}$이므로

△ABE≡△CAD (SAS 합동)

$\therefore \angle ABE=\angle CAD$

△ABP에서 삼각형의 외각의 성질에 의하여

$\angle a=\angle ABP+\angle BAP$

$\quad=\angle EAP+\angle BAP=60°$

$\therefore \sin a=\sin 60°=\dfrac{\sqrt{3}}{2}$

답 $\dfrac{\sqrt{3}}{2}$

08 해결단계

❶단계	□AECF가 평행사변형임을 이용하여 \overline{AE}와 \overline{EO}의 관계를 구한다.
❷단계	$\angle EAO=\angle a$, $\angle AOE=\angle\beta$라 하고 관계식을 구한다.
❸단계	$\angle\beta$의 크기에 대한 조건을 이용하여 $\angle a$의 크기의 최댓값을 구한다.
❹단계	$\angle BAE$의 크기의 최솟값을 구한다.

$\angle BAC=45°$이므로 $\angle BAE=45°-\angle EAO$

즉, $\angle BAE$의 크기가 최소이려면 $\angle EAO$의 크기가 최대이어야
한다.

한편, $\overline{AE}\,/\!/\,\overline{FC}$, $\overline{AE}=\overline{FC}$이므로 □AECF는 평행사변형이다.

평행사변형의 두 대각선은 서로 다른 것을 이등분하므로

$\overline{EO}=\overline{FO}=\dfrac{1}{2}\overline{EF}=\dfrac{1}{2}\overline{AE}$

점 E에서 \overline{AC}에 내린 수선의 발을 H,

$\angle EAO=\angle a$, $\angle AOE=\angle\beta$라 하면

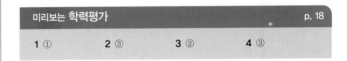

직각삼각형 AEH에서

$\sin a=\dfrac{\overline{EH}}{\overline{AE}}$ $\quad\therefore \overline{EH}=\overline{AE}\sin a$

직각삼각형 EOH에서

$\sin\beta=\dfrac{\overline{EH}}{\overline{EO}}$ $\quad\therefore \overline{EH}=\overline{EO}\sin\beta$

즉, $\overline{AE}\sin a=\overline{EO}\sin\beta$이므로

$\sin a=\dfrac{\overline{EO}}{\overline{AE}}\sin\beta=\dfrac{\dfrac{1}{2}\overline{AE}}{\overline{AE}}\sin\beta=\dfrac{1}{2}\sin\beta$

이때, $0°<\angle AOE=\beta\le 90°$에서 $\sin\beta$의 값은 $\beta=90°$일 때 가

장 크고 그 값이 1이므로 $\sin a$의 값 중 가장 큰 값은 $\dfrac{1}{2}$, 즉

$\angle a=30°$일 때이다.

따라서 $\angle BAE$의 크기의 최솟값은

$45°-30°=15°$

답 15°

미리보는 학력평가 p. 18

1 ①	2 ③	3 ②	4 ③

1

삼각형 ABC에서 $\overline{AH}:\overline{HB}=3:2$이므로 $\overline{AH}=3k$, $\overline{HB}=2k$
$(k>0)$라 하면

$\overline{AC}=\overline{AB}=\overline{AH}+\overline{HB}=5k$

직각삼각형 AHC에서 피타고라스 정리에 의하여

$\overline{HC}=\sqrt{\overline{AC}^2-\overline{AH}^2}$

$\quad=\sqrt{(5k)^2-(3k)^2}$

$\quad=\sqrt{16k^2}=4k\,(\because k>0)$

따라서 직각삼각형 BCH에서

$\tan B=\dfrac{\overline{HC}}{\overline{HB}}=\dfrac{4k}{2k}=2$

답 ①

2

$\overline{AB}=4$, $\overline{BC}=3$이고 $\angle C=90°$인 직각삼각
형 ABC는 오른쪽 그림과 같다.

직각삼각형 ABC에서 피타고라스 정리에
의하여

$$\overline{AC}^2 = \overline{AB}^2 - \overline{BC}^2$$
$$= 4^2 - 3^2 = 16 - 9 = 7$$
$$\therefore \overline{AC} = \sqrt{7} \ (\because \overline{AC} > 0)$$
$$\therefore \tan B = \frac{\overline{AC}}{\overline{BC}} = \frac{\sqrt{7}}{3}$$ 답 ③

3

직각삼각형 ABC에서 피타고라스 정리에 의하여
$$\overline{BC}^2 = \overline{AB}^2 + \overline{AC}^2$$
$$= 9 + 16 = 25$$
$$\therefore \overline{BC} = 5 \ (\because \overline{BC} > 0)$$
이때, △ABC, △DBA에서
∠CAB = ∠ADB = 90°, ∠B는 공통이므로
△ABC∽△DBA (AA 닮음)
따라서 ∠BCA = ∠BAD = ∠x이므로 직각삼각형 ABC에서
$$\sin x = \sin C = \frac{\overline{AB}}{\overline{BC}} = \frac{3}{5}$$ 답 ②

| 다른풀이 |

직각삼각형 ABC에서 피타고라스 정리에 의하여
$$\overline{BC} = \sqrt{3^2 + 4^2} = \sqrt{25} = 5$$
직각삼각형 ABD에서 ∠ABD = 90° − ∠x
직각삼각형 ABC에서
∠ACB = 90° − ∠ABD = 90° − (90° − ∠x) = ∠x
$$\therefore \sin x = \sin(\angle ACB) = \frac{\overline{AB}}{\overline{BC}} = \frac{3}{5}$$

4

직각삼각형 ABC에서 피타고라스 정리에 의하여
$$\overline{BC}^2 = \overline{AB}^2 + \overline{AC}^2$$
$$= 64 + 36 = 100$$
$$\therefore \overline{BC} = 10 \ (\because \overline{BC} > 0)$$
이때, △ABC, △EDC에서
∠BAC = ∠DEC = 90°, ∠C는 공통이므로
△ABC∽△EDC (AA 닮음)
$$\therefore \angle CBA = \angle CDE = x°$$
따라서 직각삼각형 ABC에서
$$\sin x° = \sin B = \frac{\overline{AC}}{\overline{BC}} = \frac{6}{10} = \frac{3}{5}$$ 답 ③

02 삼각비의 활용

Step 1	시험에 꼭 나오는 문제	p. 20

01 28 02 ② 03 ⑤ 04 ④ 05 ④
06 80

01

$$\overline{AB} = 20 \cos 53° = 20 \times 0.6 = 12$$
$$\overline{AC} = 20 \sin 53° = 20 \times 0.8 = 16$$
$$\therefore \overline{AB} + \overline{AC} = 12 + 16 = 28$$ 답 28

02

오른쪽 그림과 같이 꼭짓점 C에서
\overline{AB}에 내린 수선의 발을 H라 하면
$$\overline{CH} = \overline{AC} \sin 45°$$
$$= \sqrt{6} \times \frac{\sqrt{2}}{2} = \sqrt{3}$$
$\overline{AH} = \overline{CH} = \sqrt{3}$에서 $\overline{BH} = 3$이므로
△BCH에서 피타고라스 정리에 의하여
$$\overline{BC} = \sqrt{(\sqrt{3})^2 + 3^2} = \sqrt{12} = 2\sqrt{3}$$ 답 ②

03

오른쪽 그림과 같이 네 점 A, B, C, D를 정하면
직각삼각형 ABC에서
$$\angle ACB = 150° - 90° = 60°$$
$$\therefore \overline{AB} = \overline{AC} \sin 60° = 2 \times \frac{\sqrt{3}}{2}$$
$$= \sqrt{3} \, (\text{m})$$
따라서 가로등의 높이 h는
$$h = \overline{CD} + \overline{AB} = 4 + \sqrt{3}$$ 답 ⑤

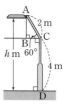

04

$$\triangle ABC = \frac{1}{2} \times \overline{AC} \times \overline{BC} \times \sin C$$
$$= \frac{1}{2} \times 9\sqrt{2} \times 8\sqrt{3} \times \sin 30°$$
$$= \frac{1}{2} \times 9\sqrt{2} \times 8\sqrt{3} \times \frac{1}{2}$$
$$= 18\sqrt{6} \, (\text{cm}^2)$$

이때, 점 G가 삼각형 ABC의 무게중심이므로

$$\triangle ABG = \frac{1}{3}\triangle ABC = \frac{1}{3} \times 18\sqrt{6}$$
$$= 6\sqrt{6}\,(cm^2)$$

답 ④

blacklabel 특강 필수개념

삼각형의 무게중심과 넓이

삼각형 ABC의 무게중심을 G라 하면

(1) $\triangle GAF = \triangle GBF = \triangle GBD$
$= \triangle GCD = \triangle GCE = \triangle GAE$
$= \frac{1}{6}\triangle ABC$

(2) $\triangle GAB = \triangle GBC = \triangle GCA = \frac{1}{3}\triangle ABC$

05

평행사변형 ABCD에서 $\angle A + \angle B = 180°$이므로

$\angle B = 180° - \angle A = 180° - 150° = 30°$

평행사변형 ABCD의 넓이가 $18\,cm^2$이므로

$$\square ABCD = \overline{AB} \times \overline{BC} \times \sin 30°$$
$$= 4 \times \overline{BC} \times \frac{1}{2} = 18\,(cm^2)$$

$\therefore \overline{BC} = 9\,cm$

$\therefore \overline{AD} = \overline{BC} = 9\,cm$

답 ④

06

오른쪽 그림과 같이 \overline{AC}, \overline{BD}의 교점을 P
라 할 때, $\angle BPC$와 $\angle CPD$ 중 크기가 크
지 않은 쪽을 $\angle x$라 하면

$$\square ABCD = \frac{1}{2} \times \overline{AC} \times \overline{BD} \times \sin x$$
$$= \frac{1}{2} \times 10 \times 16 \times \sin x$$
$$= 80 \sin x$$

이때, $0° < \angle x \leq 90°$이므로 $0 < \sin x \leq 1$이다.

즉, $\sin x$의 최댓값은 1이다.

따라서 $\square ABCD$의 넓이의 최댓값은

$80 \times 1 = 80$

답 80

Step 2 A등급을 위한 문제 pp. 21~26

01 $2\sqrt{3}$	02 ④	03 $\sqrt{3}\,cm$	04 ①	05 ④
06 ④	07 ②	08 ③	09 30	10 $2\sqrt{3}$
11 $\frac{\sqrt{21}}{14}$	12 ④	13 $\frac{\sqrt{21}}{14}$	14 $2\sqrt{13}$	15 ⑤
16 $2\sqrt{7}$	17 ④	18 $6\sqrt{3}$	19 ④	20 ③
21 ⑤	22 ⑤	23 $50\sqrt{2}\,m$	24 $\frac{5\sqrt{3}}{9}$	25 ②
26 ②	27 $18\,cm^2$	28 ①	29 $\frac{75}{8}$	30 $\frac{\sqrt{3}}{4}ab$
31 ⑤	32 $\frac{80\sqrt{3}}{3}\,cm^2$		33 $53.17\,cm^2$	
34 $30\,cm^2$	35 ①		36 $(300\pi - 300\sqrt{3})\,cm^2$	

01

직각삼각형 ABC에서

$$\overline{AC} = 16 \sin 30° = 16 \times \frac{1}{2} = 8$$

$\angle A = 60°$이므로 직각삼각형 ADC에서

$$\overline{DC} = 8 \sin 60° = 8 \times \frac{\sqrt{3}}{2} = 4\sqrt{3}$$

$\angle DCB = 60°$이므로 직각삼각형 CDE에서

$$\overline{CE} = 4\sqrt{3} \cos 60° = 4\sqrt{3} \times \frac{1}{2} = 2\sqrt{3}$$

답 $2\sqrt{3}$

02

ㄱ. 직각삼각형 ABD에서

$\angle ABD = 60°$이므로

$z = c \sin 60°$
$= \frac{\sqrt{3}}{2}c \neq \frac{1}{2}c$

ㄴ. 직각삼각형 ABD에서 $\frac{z}{x} = \tan 60°$

직각삼각형 ADC에서 $\angle CAD = 60°$이므로 $\frac{y}{z} = \tan 60°$

$\therefore \frac{z}{x} = \frac{y}{z}$

ㄷ. 직각삼각형 ADC에서

$y = b \cos 30° = \frac{\sqrt{3}}{2}b$, $z = b \sin 30° = \frac{1}{2}b$

$\therefore y + z = \frac{1 + \sqrt{3}}{2}b$

따라서 옳은 것은 ㄴ, ㄷ이다.

답 ④

| 다른풀이 |

ㄴ. $\triangle ABD \backsim \triangle CAD$ (AA 닮음)이므로

$\overline{BD} : \overline{AD} = \overline{AD} : \overline{CD}$

즉, $x : z = z : y$이므로 $\frac{z}{x} = \frac{y}{z}$

03

주어진 각의 크기를 이용하여 나머지 각의 크기를 구하면 오른쪽 그림과 같다.

직각이등변삼각형 ABC에서
$\overline{AC}=\overline{BC}=x$ cm라 하면
$\overline{CE}=x-3\,(cm)$

직각삼각형 AEC에서
$\overline{AC}=\overline{CE}\tan 75°=(x-3)\tan 75°=(x-3)(2+\sqrt{3})$

즉, $x=(x-3)(2+\sqrt{3})$에서
$x=(2+\sqrt{3})x-6-3\sqrt{3}$
$(1+\sqrt{3})x=6+3\sqrt{3}$
$x=\dfrac{6+3\sqrt{3}}{1+\sqrt{3}}=\dfrac{3}{2}(1+\sqrt{3})$

$\therefore \overline{AC}=\overline{BC}=\dfrac{3}{2}(1+\sqrt{3})$ cm

한편, 직각삼각형 BCD에서
$\overline{CD}=\overline{BC}\tan 30°=\dfrac{3}{2}(1+\sqrt{3})\times\dfrac{\sqrt{3}}{3}$
$\qquad =\dfrac{\sqrt{3}}{2}(1+\sqrt{3})\,(cm)$

$\therefore \overline{AD}=\overline{AC}-\overline{CD}$
$\qquad =\dfrac{3}{2}(1+\sqrt{3})-\dfrac{\sqrt{3}}{2}(1+\sqrt{3})$
$\qquad =\dfrac{3}{2}+\dfrac{3\sqrt{3}}{2}-\dfrac{\sqrt{3}}{2}-\dfrac{3}{2}$
$\qquad =\sqrt{3}\,(cm)$

답 $\sqrt{3}$ cm

04

직각삼각형 ABC에서 $\angle C=30°$이므로 △DEC는 이등변삼각형이다.

$\therefore \overline{CE}=\overline{DE}=50$

오른쪽 그림과 같이 점 E에서 \overline{CD}에 내린 수선의 발을 H라 하면 직각삼각형 DEH에서

$\overline{DH}=\overline{DE}\cos 30°$
$\qquad =50\times\dfrac{\sqrt{3}}{2}=25\sqrt{3}$

$\therefore \overline{CD}=2\overline{DH}=50\sqrt{3}$

$\overline{BE}=x$라 하면 직각삼각형 ABC에서
$\overline{BC}=\overline{AC}\sin 60°$이므로
$x+50=(100+50\sqrt{3})\times\dfrac{\sqrt{3}}{2}=50\sqrt{3}+75$

$\therefore x=50\sqrt{3}+25 \qquad \therefore \overline{BE}=50\sqrt{3}+25$

답 ①

05

오른쪽 그림과 같이 점 E에서 \overline{BC}에 내린 수선의 발을 H라 하면
$\angle BEH=\angle EBH=45°$

즉, △BHE는 직각이등변삼각형이므로
$\overline{EH}=\overline{BH}=x$라 하자.

△EHC는 $\angle ECH=30°$인 직각삼각형이므로
$\overline{CH}=\dfrac{\overline{EH}}{\tan 30°}=\dfrac{x}{\dfrac{\sqrt{3}}{3}}=\sqrt{3}x$

이때, $\overline{BC}=\overline{BH}+\overline{CH}$이므로 $(\sqrt{3}+1)x=6$

$\therefore x=\dfrac{6}{\sqrt{3}+1}=3(\sqrt{3}-1)$

따라서 직각삼각형 EHC에서
$\overline{CE}=\dfrac{\overline{EH}}{\sin 30°}=\dfrac{x}{\dfrac{1}{2}}=2x=6(\sqrt{3}-1)$

답 ④

| 다른풀이 |

△ABC에서 \overline{BE}는 $\angle ABC$의 이등분선이므로
$\overline{AB}:\overline{BC}=\overline{AE}:\overline{CE} \qquad \therefore \overline{AE}:\overline{CE}=1:\sqrt{3}$

이때, $\overline{AC}=\dfrac{\overline{BC}}{\cos 30°}=\dfrac{6}{\dfrac{\sqrt{3}}{2}}=4\sqrt{3}$이므로

$\overline{CE}=\dfrac{\sqrt{3}}{\sqrt{3}+1}\times\overline{AC}=\dfrac{\sqrt{3}}{\sqrt{3}+1}\times 4\sqrt{3}=6(\sqrt{3}-1)$

06

직각삼각형 AEC에서
$\overline{AC}=\overline{EC}\tan 60°=1\times\sqrt{3}=\sqrt{3}$,
$\overline{AE}=\dfrac{\overline{EC}}{\cos 60°}=\dfrac{1}{\dfrac{1}{2}}=2$

△ADE가 직각이등변삼각형이므로
$\overline{ED}=\overline{AE}=2,\ \overline{DA}=2\sqrt{2}$

위의 그림과 같이 점 D에서 \overline{BC}에 내린 수선의 발을 H라 하면 직각삼각형 DHE에서

$\overline{DH}=\overline{DE}\sin 30°=2\times\dfrac{1}{2}=1$

△ABC∽△DBH (AA 닮음)이므로 $\overline{BD}=x$라 하면
$\overline{AB}:\overline{DB}=\overline{AC}:\overline{DH}$

즉, $(x+2\sqrt{2}):x=\sqrt{3}:1$이므로 $x+2\sqrt{2}=\sqrt{3}x$
$(\sqrt{3}-1)x=2\sqrt{2} \qquad \therefore x=\dfrac{2\sqrt{2}}{\sqrt{3}-1}=\sqrt{6}+\sqrt{2}$

$\therefore \overline{AB}=\overline{BD}+\overline{AD}=(\sqrt{6}+\sqrt{2})+2\sqrt{2}=3\sqrt{2}+\sqrt{6}$

답 ④

07

다음 그림과 같이 세 선분 OA, OB, AP에 모두 접하는 원의 중심을 C라 하고, 점 C에서 두 선분 OA, AP에 내린 수선의 발을 각각 H, I라 하자.

점 P는 호 AB를 삼등분한 점 중에서 점 B에 가까운 점이므로
$\angle AOP=60°$
또한, $\overline{OA}=\overline{OP}$이므로 $\triangle OAP$는 정삼각형이다.
$\therefore \angle OAP=60°$
이때, $\triangle ACH$와 $\triangle ACI$에서
$\angle CHA=\angle CIA=90°$, \overline{AC}는 공통, $\overline{CH}=\overline{CI}$이므로
$\triangle ACH\equiv\triangle ACI$ (RHS 합동)
$\therefore \angle CAH=\angle CAI=\dfrac{1}{2}\times60°=30°$

한편, 원의 반지름의 길이를 x라 하면
$\overline{OH}=\overline{CH}=x$
$\overline{AH}=\overline{OA}-\overline{OH}=4-x$

직각삼각형 CHA에서 $\tan(\angle CAH)=\dfrac{x}{4-x}$이므로
$\dfrac{x}{4-x}=\dfrac{\sqrt{3}}{3}$
$3x=4\sqrt{3}-\sqrt{3}x$, $(3+\sqrt{3})x=4\sqrt{3}$
$\therefore x=\dfrac{4\sqrt{3}}{3+\sqrt{3}}=2\sqrt{3}-2$
따라서 구하는 원의 반지름의 길이는 $2\sqrt{3}-2$이다. 답 ②

| 다른풀이 |

선분 OB의 연장선과 선분 AP의 연장선이 만나는 점을 D라 하면 구하는 원은 삼각형 DOA의 내접원이다.

$\triangle DOA$에서 $\angle OAD=\angle OAP=60°$, $\angle DOA=90°$이므로
$\overline{OD}=\overline{OA}\tan60°=4\times\sqrt{3}=4\sqrt{3}$
$\overline{AD}=\dfrac{\overline{OA}}{\cos60°}=\dfrac{4}{\dfrac{1}{2}}=8$
$\therefore \triangle DOA=\dfrac{1}{2}\times4\times4\sqrt{3}=8\sqrt{3}$
구하는 원의 중심을 C, 반지름의 길이를 x라 하면

$\triangle COA=\dfrac{1}{2}\times4\times x=2x$
$\triangle CDO=\dfrac{1}{2}\times4\sqrt{3}\times x=2\sqrt{3}x$
$\triangle CAD=\dfrac{1}{2}\times8\times x=4x$

이때, $\triangle COA+\triangle CDO+\triangle CAD=\triangle DOA$이므로
$2x+2\sqrt{3}x+4x=8\sqrt{3}$
$(6+2\sqrt{3})x=8\sqrt{3}$, $(3+\sqrt{3})x=4\sqrt{3}$
$\therefore x=\dfrac{4\sqrt{3}}{3+\sqrt{3}}=2\sqrt{3}-2$

blacklabel 특강 필수개념

중심각의 크기와 호의 길이
한 원에서 부채꼴의 호의 길이는 중심각의 크기에 정비례하므로
$\widehat{AB}:\widehat{CD}=\angle AOB:\angle COD$

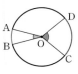

08

$\triangle ABD$는 직각이등변삼각형이므로
$\angle ABD=\angle ADB=45°$
또한, $\angle CBD+\angle CDB=45°$이므로
$\angle BCD=135°$
오른쪽 그림과 같이 점 B에서 \overline{CD}의
연장선에 내린 수선의 발을 E라 하면
$\triangle BEC$에서 $\angle BCE=45°$이고
$\angle BEC=90°$이므로 $\triangle BEC$는
$\overline{BE}=\overline{CE}$인 직각이등변삼각형이다.
직각삼각형 ABD에서
$\overline{BD}=\dfrac{\overline{AB}}{\sin45°}=\dfrac{6}{\dfrac{\sqrt{2}}{2}}=6\sqrt{2}$
직각삼각형 BEC에서
$\overline{BE}=\overline{CE}=\overline{BC}\sin45°=6\times\dfrac{\sqrt{2}}{2}=3\sqrt{2}$
한편, 직각삼각형 BED에서
$\cos(\angle DBE)=\dfrac{\overline{BE}}{\overline{BD}}=\dfrac{3\sqrt{2}}{6\sqrt{2}}=\dfrac{1}{2}$
이므로 $\angle DBE=60°$
$\therefore \overline{DE}=\overline{BD}\sin60°=6\sqrt{2}\times\dfrac{\sqrt{3}}{2}=3\sqrt{6}$
$\therefore \overline{CD}=\overline{DE}-\overline{CE}=3\sqrt{6}-3\sqrt{2}$ 답 ③

09

직각삼각형 ABC에서 $\angle CAB=30°$이므로
$\overline{AB}=\dfrac{\overline{BC}}{\tan30°}=\dfrac{4}{\dfrac{\sqrt{3}}{3}}=4\sqrt{3}$, $\overline{AC}=\dfrac{\overline{BC}}{\sin30°}=\dfrac{4}{\dfrac{1}{2}}=8$

오른쪽 그림과 같이 점 P에서 \overline{AB}에 내린 수선의 발을 H라 하고 $\overline{AP}=x$라 하면 직각삼각형 AHP에서

$\overline{PH}=\overline{AP}\sin 30°=x\times\dfrac{1}{2}=\dfrac{1}{2}x$

$\overline{AH}=\overline{AP}\cos 30°=x\times\dfrac{\sqrt{3}}{2}=\dfrac{\sqrt{3}}{2}x$

즉, $\overline{BH}=\overline{AB}-\overline{AH}=4\sqrt{3}-\dfrac{\sqrt{3}}{2}x$이므로

$\begin{aligned}\overline{AP}^2+\overline{BP}^2&=\overline{AP}^2+(\overline{PH}^2+\overline{BH}^2)\\&=x^2+\left\{\left(\dfrac{1}{2}x\right)^2+\left(4\sqrt{3}-\dfrac{\sqrt{3}}{2}x\right)^2\right\}\\&=2x^2-12x+48\\&=2(x-3)^2+30\end{aligned}$

이때, $(x-3)^2\geq 0$이므로

$x=3$, 즉 $\overline{AP}=3$일 때 $\overline{AP}^2+\overline{BP}^2$의 최솟값은 30이다.　　답 30

blacklabel 특강 　오답피하기

점 P가 꼭짓점 C에 위치할 때, $\overline{AP}^2+\overline{BP}^2$의 값이 최댓값을 가지므로 $\overline{AP}^2+\overline{BP}^2$의 값이 최솟값을 가지게 하는 점 P의 위치는 꼭짓점 A 위에 있는 경우로 착각하여 문제를 푸는 경우가 있다. 위와 같은 문제를 풀 때에는 미지수를 사용하여 이차방정식을 세우고(완전제곱식)≥0임을 이용하여 풀 수 있도록 하자.

10

오른쪽 그림과 같이 점 A에서 \overline{BC}에 내린 수선의 발을 H라 하면 직각삼각형 ABH에서

$\overline{AH}=\overline{AB}\sin 30°=6\times\dfrac{1}{2}=3$

$\overline{BH}=\overline{AB}\cos 30°=6\times\dfrac{\sqrt{3}}{2}=3\sqrt{3}$

이때, $\overline{BD}=2\overline{DH}$이므로

$\overline{DH}=\dfrac{1}{3}\overline{BH}=\dfrac{1}{3}\times 3\sqrt{3}=\sqrt{3}$

따라서 직각삼각형 ADH에서 피타고라스 정리에 의하여

$\overline{AD}=\sqrt{\overline{AH}^2+\overline{DH}^2}=\sqrt{3^2+(\sqrt{3})^2}=\sqrt{12}=2\sqrt{3}$　　답 $2\sqrt{3}$

11

$\angle A$는 예각이고, $\sin A=\dfrac{1}{2}$이므로 $\angle A=30°$

오른쪽 그림과 같이 점 B에서 \overline{AC}에 내린 수선을 발을 H라 하면 직각삼각형 ABH에서

$\overline{AH}=6\cos 30°=6\times\dfrac{\sqrt{3}}{2}=3\sqrt{3}$

$\overline{BH}=6\sin 30°=6\times\dfrac{1}{2}=3$

$\therefore \overline{CH}=\overline{AC}-\overline{AH}=8\sqrt{3}-3\sqrt{3}=5\sqrt{3}$

직각삼각형 BCH에서 피타고라스 정리에 의하여

$\overline{BC}^2=(5\sqrt{3})^2+3^2=75+9=84$

$\therefore \overline{BC}=2\sqrt{21}\ (\because \overline{BC}>0)$

$\therefore \sin C=\dfrac{\overline{BH}}{\overline{BC}}=\dfrac{3}{2\sqrt{21}}=\dfrac{\sqrt{21}}{14}$　　답 $\dfrac{\sqrt{21}}{14}$

12

두 점 D, E는 각각 \overline{AB}, \overline{AC}의 중점이므로 $\overline{DE}\,/\!/\,\overline{BC}$이고

$\overline{DE}=\dfrac{1}{2}\overline{BC}=\dfrac{1}{2}\times 16=8$

오른쪽 그림과 같이 점 D에서 \overline{AE}에 내린 수선의 발을 H라 하면 직각삼각형 DEH에서

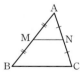

$\overline{DH}=\overline{DE}\sin 60°=8\times\dfrac{\sqrt{3}}{2}=4\sqrt{3}$

직각삼각형 ADH에서

$\overline{AD}=\dfrac{\overline{DH}}{\sin 45°}=\dfrac{4\sqrt{3}}{\dfrac{\sqrt{2}}{2}}=4\sqrt{6}$

$\therefore \overline{BD}=\overline{AD}=4\sqrt{6}$　　답 ④

blacklabel 특강 　필수개념

삼각형의 두 변의 중점을 연결한 선분의 성질

삼각형 ABC에서 두 변 AB, AC의 중점을 각각 M, N이라 하면

$\overline{BC}\,/\!/\,\overline{MN},\ \overline{MN}=\dfrac{1}{2}\overline{BC}$

13

정삼각형 ABC의 한 변의 길이를 a라 하면 점 D는 \overline{AC}의 중점이므로 $\overline{AC}\perp\overline{BD}$이고

$\overline{AD}=\overline{CD}=\dfrac{1}{2}\overline{AC}=\dfrac{1}{2}a$

직각삼각형 BCD에서 피타고라스 정리에 의하여

$\overline{BD}=\sqrt{a^2-\left(\dfrac{1}{2}a\right)^2}=\sqrt{\dfrac{3}{4}a^2}=\dfrac{\sqrt{3}}{2}a\ (\because a>0)$

$\therefore \overline{BE}=\dfrac{1}{2}\overline{BD}=\dfrac{1}{2}\times\dfrac{\sqrt{3}}{2}a=\dfrac{\sqrt{3}}{4}a$

직각삼각형 CDE에서 피타고라스 정리에 의하여

$\overline{CE}=\sqrt{\left(\frac{1}{2}a\right)^2+\left(\frac{\sqrt{3}}{4}a\right)^2}=\sqrt{\frac{7}{16}a^2}=\frac{\sqrt{7}}{4}a\ (\because a>0)$

삼각형 ABC는 정삼각형이므로

$\angle ABD=\angle CBE=\frac{1}{2}\angle B=\frac{1}{2}\times 60°=30°$

오른쪽 그림과 같이 점 E에서 \overline{BC}에 내린 수선의 발을 F라 하면 직각삼각형 BFE에서

$\overline{EF}=\overline{BE}\sin 30°$

$=\frac{\sqrt{3}}{4}a\times\frac{1}{2}=\frac{\sqrt{3}}{8}a$

따라서 직각삼각형 CEF에서

$\sin x=\dfrac{\overline{EF}}{\overline{CE}}=\dfrac{\frac{\sqrt{3}}{8}a}{\frac{\sqrt{7}}{4}a}=\dfrac{\sqrt{21}}{14}$ <div align="right">답 $\dfrac{\sqrt{21}}{14}$</div>

| 다른풀이 |

정삼각형 ABC의 한 변의 길이를 a라 하면

$\overline{BD}=\frac{\sqrt{3}}{2}a,\ \overline{AD}=\overline{CD}=\frac{1}{2}a,$

$\overline{BE}=\frac{1}{2}\overline{BD}=\frac{1}{2}\times\frac{\sqrt{3}}{2}a=\frac{\sqrt{3}}{4}a$

직각삼각형 CDE에서 피타고라스 정리에 의하여

$\overline{CE}=\sqrt{\left(\frac{1}{2}a\right)^2+\left(\frac{\sqrt{3}}{4}a\right)^2}=\sqrt{\frac{7}{16}a^2}=\frac{\sqrt{7}}{4}a\ (\because a>0)$

이때, $\triangle BCE=\frac{1}{2}\times\overline{BE}\times\overline{CD}=\frac{1}{2}\times\overline{BC}\times\overline{CE}\times\sin x$이므로

$\frac{1}{2}\times\frac{\sqrt{3}}{4}a\times\frac{1}{2}=\frac{1}{2}\times a\times\frac{\sqrt{7}}{4}a\times\sin x$

$\frac{\sqrt{3}}{16}a^2=\frac{\sqrt{7}}{8}a^2\sin x$

$\therefore \sin x=\dfrac{\frac{\sqrt{3}}{16}a^2}{\frac{\sqrt{7}}{8}a^2}=\dfrac{\sqrt{21}}{14}$

14

$\overline{AD}:\overline{DB}=\overline{BE}:\overline{EC}=\overline{CF}:\overline{FA}=1:4,\ \overline{BE}=2$이므로

$\overline{AD}=\overline{CF}=\overline{BE}=2,\ \overline{DB}=\overline{EC}=\overline{FA}=8$

오른쪽 그림과 같이 점 F에서 \overline{EC}에 내린 수선의 발을 H라 하면 직각삼각형 CFH에서

$\overline{FH}=\overline{CF}\sin 60°=2\times\frac{\sqrt{3}}{2}=\sqrt{3}$

$\overline{CH}=\overline{CF}\cos 60°=2\times\frac{1}{2}=1$

$\therefore \overline{EH}=\overline{EC}-\overline{CH}=8-1=7$

직각삼각형 EHF에서 피타고라스 정리에 의하여

$\overline{EF}^2=(\sqrt{3})^2+7^2=3+49=52$

$\therefore \overline{EF}=\sqrt{52}=2\sqrt{13}\ (\because \overline{EF}>0)$ <div align="right">답 $2\sqrt{13}$</div>

| 다른풀이 |

$\overline{AD}:\overline{DB}=\overline{BE}:\overline{EC}=\overline{CF}:\overline{FA}=1:4,\ \overline{BE}=2$이므로

$\overline{AD}=\overline{CF}=\overline{BE}=2,\ \overline{DB}=\overline{EC}=\overline{FA}=8$

또한, $\angle A=\angle B=\angle C=60°$이므로

$\triangle ADF\equiv\triangle BED\equiv\triangle CFE$ (SAS 합동)

즉, $\overline{DE}=\overline{EF}=\overline{FD}$이므로 $\triangle DEF$도 정삼각형이다.

$\triangle DEF$의 한 변의 길이를 a라 하면

$\triangle DEF=\triangle ABC-3\triangle ADF$에서

$\frac{\sqrt{3}}{4}a^2=\frac{\sqrt{3}}{4}\times 10^2-3\times\left(\frac{1}{2}\times\overline{AD}\times\overline{AF}\times\sin 60°\right)$

$=25\sqrt{3}-3\times\left(\frac{1}{2}\times 2\times 8\times\frac{\sqrt{3}}{2}\right)$

$=25\sqrt{3}-12\sqrt{3}=13\sqrt{3}$

$a^2=52$ $\therefore a=2\sqrt{13}\ (\because a>0)$

따라서 \overline{EF}의 길이는 $2\sqrt{13}$이다.

15

$\overline{OA}=\overline{OC}=\overline{OF}=12,\ \overline{OE}:\overline{EC}=2:1$이므로

$\overline{OE}=\frac{2}{3}\times 12=8,\ \overline{CE}=\frac{1}{3}\times 12=4$

직각삼각형 AOE에서 피타고라스 정리에 의하여

$\overline{AE}=\sqrt{12^2+8^2}=\sqrt{208}=4\sqrt{13}$

즉, $\angle OAE=\angle x$라 하면 직각삼각형 AOE에서

$\cos x=\dfrac{\overline{OA}}{\overline{AE}}=\dfrac{12}{4\sqrt{13}}=\dfrac{3\sqrt{13}}{13}$

이때, 오른쪽 그림과 같이 점 O에서 \overline{AF}에 내린 수선의 발을 H라 하면

$\angle OAH=\angle OFH=\angle x$이므로

직각삼각형 AOH에서

$\overline{AH}=12\cos x=12\times\dfrac{3\sqrt{13}}{13}=\dfrac{36\sqrt{13}}{13}$

$\therefore \overline{AF}=2\overline{AH}=2\times\dfrac{36\sqrt{13}}{13}=\dfrac{72\sqrt{13}}{13}$ <div align="right">답 ⑤</div>

16

$\triangle DAC, \triangle ECB$는 정삼각형이므로 $\angle DCA=\angle ECB=60°$

$\therefore \angle DCE=180°-(60°+60°)$

$=60°$

오른쪽 그림과 같이 점 D에서 \overline{CE}에
내린 수선의 발을 H라 하면
직각삼각형 DCH에서

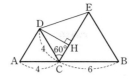

$$\overline{CH}=\overline{CD}\cos 60°=4\times\frac{1}{2}=2$$

$$\overline{DH}=\overline{CD}\sin 60°=4\times\frac{\sqrt{3}}{2}=2\sqrt{3}$$

이때, $\overline{EH}=\overline{EC}-\overline{CH}=6-2=4$이므로
직각삼각형 DHE에서 피타고라스 정리에 의하여

$$\overline{DE}=\sqrt{(2\sqrt{3})^2+4^2}=\sqrt{28}=2\sqrt{7}$$

답 $2\sqrt{7}$

| 다른풀이 |

오른쪽 그림과 같이 두 점 D, E에서
\overline{AB}에 내린 수선의 발을 각각 P, Q,
점 D에서 \overline{EQ}에 내린 수선의 발을 R
라 하면

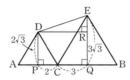

$$\overline{DP}=\overline{DA}\sin(\angle DAP)$$
$$=4\sin 60°=4\times\frac{\sqrt{3}}{2}=2\sqrt{3}$$

$$\overline{EQ}=\overline{EB}\sin(\angle EBC)$$
$$=6\sin 60°=6\times\frac{\sqrt{3}}{2}=3\sqrt{3}$$

$$\therefore \overline{ER}=\overline{EQ}-\overline{DP}=3\sqrt{3}-2\sqrt{3}=\sqrt{3}$$

또한, $\overline{DR}=\overline{PC}+\overline{CQ}=2+3=5$
이므로 직각삼각형 DRE에서 피타고라스 정리에 의하여

$$\overline{DE}=\sqrt{5^2+(\sqrt{3})^2}=\sqrt{28}=2\sqrt{7}$$

17

삼각형 ABC에서
$$\overline{BD}:\overline{CD}=\triangle ABD:\triangle ADC$$

$$\therefore \frac{\overline{BD}}{\overline{DC}}=\frac{\triangle ABD}{\triangle ADC} \quad\cdots\cdots\text{㉠}$$

오른쪽 그림과 같이 점 D에서 두 변
AB, AC에 내린 수선의 발을 각각
P, Q라 하고 $\overline{DQ}=a$라 하면 직각삼
각형 ADQ에서

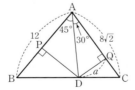

$$\overline{AD}=\frac{a}{\sin 30°}=\frac{a}{\frac{1}{2}}=2a$$

직각삼각형 APD에서

$$\overline{DP}=\overline{AD}\sin 45°=2a\times\frac{\sqrt{2}}{2}=\sqrt{2}a$$

$$\therefore \triangle ABD=\frac{1}{2}\times\overline{AB}\times\overline{DP}=\frac{1}{2}\times 12\times\sqrt{2}a=6\sqrt{2}a$$

$$\therefore \triangle ADC=\frac{1}{2}\times\overline{AC}\times\overline{DQ}=\frac{1}{2}\times 8\sqrt{2}\times a=4\sqrt{2}a$$

따라서 ㉠에서

$$\frac{\overline{BD}}{\overline{DC}}=\frac{\triangle ABD}{\triangle ADC}=\frac{6\sqrt{2}a}{4\sqrt{2}a}=\frac{3}{2}$$

답 ④

| 다른풀이 |

오른쪽 그림과 같이 점 A에서 선분
BC에 내린 수선의 발을 H라 하고
$\overline{AH}=h$라 하면

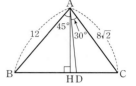

$$\triangle ABD=\frac{1}{2}\times\overline{BD}\times\overline{AH}=\frac{h}{2}\overline{BD}$$

에서 $\overline{BD}=\dfrac{2\triangle ABD}{h}$

$$\triangle ADC=\frac{1}{2}\times\overline{DC}\times\overline{AH}=\frac{h}{2}\overline{DC}$$에서 $\overline{DC}=\dfrac{2\triangle ADC}{h}$

$$\therefore \frac{\overline{BD}}{\overline{DC}}=\frac{\triangle ABD}{\triangle ADC} \quad\cdots\cdots\text{㉠}$$

한편,

$$\triangle ABD=\frac{1}{2}\times\overline{AB}\times\overline{AD}\times\sin 45°$$
$$=\frac{1}{2}\times 12\times\overline{AD}\times\frac{\sqrt{2}}{2}$$
$$=3\sqrt{2}\,\overline{AD}$$

$$\triangle ADC=\frac{1}{2}\times\overline{AD}\times\overline{AC}\times\sin 30°$$
$$=\frac{1}{2}\times\overline{AD}\times 8\sqrt{2}\times\frac{1}{2}$$
$$=2\sqrt{2}\,\overline{AD}$$

따라서 ㉠에서

$$\frac{\overline{BD}}{\overline{DC}}=\frac{\triangle ABD}{\triangle ADC}=\frac{3\sqrt{2}\,\overline{AD}}{2\sqrt{2}\,\overline{AD}}=\frac{3}{2}$$

18

오른쪽 그림과 같이 점 A와 \overrightarrow{OX}, \overrightarrow{OY}에
대칭인 점을 각각 A′, A″이라 하면

$$\overline{AP}=\overline{A'P}, \quad \overline{AQ}=\overline{A''Q}$$

\therefore ($\triangle APQ$의 둘레의 길이)
$$=\overline{AP}+\overline{PQ}+\overline{AQ}$$
$$=\overline{A'P}+\overline{PQ}+\overline{A''Q}$$
$$\geq\overline{A'A''}$$

즉, $l=\overline{A'A''}$이다.

───────────────── (개)

이때, $\angle AOP=\angle A'OP$, $\angle AOQ=\angle A''OQ$이므로

$$\angle A'OA''=\angle A'OP+\angle AOP+\angle AOQ+\angle A''OQ$$
$$=2\angle AOP+2\angle AOQ$$
$$=2(\angle AOP+\angle AOQ)$$
$$=2\angle XOY=120°(\because \angle XOY=60°)$$

───────────────── (나)

한편, $\overline{OA'}=\overline{OA''}=\overline{OA}=6\,cm$이므로 $\triangle A'OA''$은 이등변삼각형이다.

오른쪽 그림과 같이 $\triangle A'OA''$의 꼭짓점 O에서 $\overline{A'A''}$에 내린 수선의 발을 B라 하면

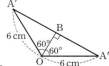

$$\angle A'OB=\frac{1}{2}\angle A'OA''=\frac{1}{2}\times120°=60°$$

직각삼각형 A'OB에서

$$\overline{A'B}=\overline{OA'}\sin60°=6\times\frac{\sqrt{3}}{2}=3\sqrt{3}\,(cm)$$

$$\therefore\ \overline{A'A''}=2\overline{A'B}=2\times3\sqrt{3}=6\sqrt{3}\,(cm)$$

$$\therefore\ l=6\sqrt{3}$$

(다)

답 $6\sqrt{3}$

단계	채점 기준	배점
(가)	점 A와 \overrightarrow{OX}, \overrightarrow{OY}에 대칭인 점 A′, A″을 이용하여 $\triangle APQ$의 둘레의 길이가 가장 작을 때를 구하는 방법을 설명한 경우	30%
(나)	$\angle A'OA''$의 크기를 구한 경우	30%
(다)	l의 값을 구한 경우	40%

19

$\overline{CH}=k\,m$라 하면 직각삼각형 AHC에서
$$\overline{AH}=\overline{CH}\tan60°=k\times\sqrt{3}=\sqrt{3}k\,(m)$$
$\triangle ABH$는 직각이등변삼각형이므로
$$\overline{BH}=\overline{AH}=\sqrt{3}k\,m$$
이때, $\overline{BC}=\overline{BH}+\overline{CH}$에서
$$200=\sqrt{3}k+k,\ 200=(\sqrt{3}+1)k$$
$$\therefore\ k=\frac{200}{\sqrt{3}+1}=100(\sqrt{3}-1)$$
$$\therefore\ \overline{AH}=\sqrt{3}k=\sqrt{3}\times100(\sqrt{3}-1)$$
$$=100(3-\sqrt{3})\,(m)$$

답 ④

| 다른풀이 |

$\overline{CH}=k\,m$라 하면 직각삼각형 AHC에서
$$\overline{AH}=\overline{CH}\tan60°=k\times\sqrt{3}=\sqrt{3}k\,(m)$$
$\triangle ABH$는 직각이등변삼각형이므로
$$\overline{BH}=\overline{AH}=\sqrt{3}k\,m$$
$\triangle ABC=\triangle ABH+\triangle AHC$이므로
$$\frac{1}{2}\times\overline{BC}\times\overline{AH}=\frac{1}{2}\times\overline{BH}\times\overline{AH}+\frac{1}{2}\times\overline{CH}\times\overline{AH}$$
즉, $\dfrac{1}{2}\times200\times\sqrt{3}k=\dfrac{1}{2}\times\sqrt{3}k\times\sqrt{3}k+\dfrac{1}{2}\times k\times\sqrt{3}k$에서
$$200\sqrt{3}k=(3+\sqrt{3})k^2$$
이때, $k>0$이므로
$$k=\frac{200\sqrt{3}}{3+\sqrt{3}}=100(\sqrt{3}-1)$$
$$\therefore\ \overline{AH}=\sqrt{3}k=\sqrt{3}\times100(\sqrt{3}-1)=100(3-\sqrt{3})\,(m)$$

20

다음 그림과 같이 네 점 O, A, B, C를 정하자.

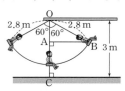

직각삼각형 OAB에서 $\overline{OB}=2.8\,m$, $\angle AOB=60°$이므로
$$\overline{OA}=\overline{OB}\cos60°=2.8\times\frac{1}{2}=1.4\,(m)$$

따라서 그네의 앉는 부분이 지면으로부터 가장 높은 곳에 위치할 때, 지면으로부터의 높이는 \overline{AC}의 길이와 같으므로
$$\overline{AC}=\overline{OC}-\overline{OA}=3-1.4=1.6\,(m)$$

답 ③

21

오른쪽 그림과 같이 네 점 A, B, C, D를 정하면 $\overline{BD}=20\,m$
직각삼각형 ABD에서
$$\overline{AD}=\overline{BD}\tan55°=20\times1.4281$$
$$=28.562\,(m)$$
직각삼각형 BCD에서
$$\overline{CD}=\overline{BD}\tan18°=20\times0.3249$$
$$=6.498\,(m)$$
따라서 갇힌 사람이 있는 곳의 지면으로부터의 높이는
$$\overline{AC}=\overline{AD}+\overline{CD}=28.562+6.498=35.06\,(m)$$

답 ⑤

22

오른쪽 그림과 같이 점 A, B, C, …, H를 정하면 안테나탑의 높이는 \overline{AD}의 길이이다.

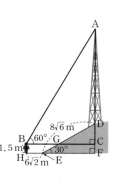

직각삼각형 DEF에서
$$\overline{EF}=\overline{DE}\cos30°$$
$$=8\sqrt{6}\times\frac{\sqrt{3}}{2}=12\sqrt{2}\,(m)$$
$$\therefore\ \overline{BC}=\overline{HF}=\overline{HE}+\overline{EF}$$
$$=6\sqrt{2}+12\sqrt{2}=18\sqrt{2}\,(m)$$
즉, 직각삼각형 ABC에서
$$\overline{AC}=\overline{BC}\tan60°=18\sqrt{2}\times\sqrt{3}=18\sqrt{6}\,(m)$$
또한, 직각삼각형 DEF에서
$$\overline{DF}=\overline{DE}\sin30°=8\sqrt{6}\times\frac{1}{2}=4\sqrt{6}\,(m)$$

$$\therefore \overline{CD}=\overline{DF}-\overline{CF}=\overline{DF}-\overline{BH}=4\sqrt{6}-1.5\,(m)$$
$$\therefore \overline{AD}=\overline{AC}-\overline{CD}=18\sqrt{6}-(4\sqrt{6}-1.5)$$
$$=14\sqrt{6}+1.5\,(m)$$
따라서 안테나탑의 높이는 $(14\sqrt{6}+1.5)$ m이다. 답 ⑤

23

풍선의 지면으로부터의 높이는 \overline{PQ}의
길이이다.

$\overline{PQ}=h$ m라 하면 직각삼각형 PAQ
에서

$$\overline{AQ}=\frac{h}{\tan 30°}=\frac{h}{\frac{\sqrt{3}}{3}}=\sqrt{3}\,h\,(m)$$

직각삼각형 PBQ에서 $\overline{BQ}=\dfrac{h}{\tan 45°}=\dfrac{h}{1}=h\,(m)$

직각삼각형 ABQ에서 피타고라스 정리에 의하여
$$\overline{AB}^2+\overline{BQ}^2=\overline{AQ}^2$$
즉, $100^2+h^2=(\sqrt{3}h)^2$, $2h^2=10000$

$h^2=5000$ $\therefore h=50\sqrt{2}\ (\because h>0)$

따라서 풍선의 지면으로부터의 높이는 $50\sqrt{2}$ m이다.

답 $50\sqrt{2}$ m

24

❶단계	4분 동안 관람차가 회전한 각의 크기를 구한다.
❷단계	한 내각의 크기가 $x°$인 직각삼각형을 그려 각 변의 길이를 구한다.
❸단계	$\tan x°$의 값을 구한다.

관람차가 한 바퀴를 도는 데 12분이 걸리므로 4분 동안 회전하
는 각의 크기는

$$\frac{360°}{3}=120°$$

오른쪽 그림과 같이 관람차의 중심을 O, 점
Q에서 \overline{OP}에 내린 수선의 발을 R라 하면

$\angle AOQ=120°$이므로

$\angle QOR=60°$

$\overline{OQ}=6$ m이므로 직각삼각형 OQR에서

$$\overline{OR}=\overline{OQ}\cos 60°=6\times\frac{1}{2}=3\,(m)$$

$$\overline{QR}=\overline{OQ}\sin 60°=6\times\frac{\sqrt{3}}{2}=3\sqrt{3}\,(m)$$

점 Q에서 지면에 내린 수선의 발을 S라 하면

$$\overline{SP}=\overline{QR}=3\sqrt{3}\ m$$

한편, 관람차가 지면에 가장 가깝게 내려왔을 때의 지면으로부터
의 높이가 2 m이고 원 O의 반지름의 길이가 6 m이므로

$$\overline{OP}=6+2=8\,(m)$$

이때, $\overline{OR}=3$ m이므로

$$\overline{QS}=\overline{RP}=8-3=5\,(m)$$

따라서 직각삼각형 QSP에서

$$\tan x°=\frac{\overline{QS}}{\overline{SP}}=\frac{5}{3\sqrt{3}}=\frac{5\sqrt{3}}{9}$$

답 $\dfrac{5\sqrt{3}}{9}$

25

△ABC와 △ACD에서

$\angle ABC=\angle ACD=30°$, $\angle A$는 공통이므로

△ABC∽△ACD (AA 닮음)

즉, $\overline{AB}:\overline{AC}=\overline{AC}:\overline{AD}$이므로 $6\sqrt{3}:6=6:\overline{AD}$

$6\sqrt{3}\,\overline{AD}=36$ $\therefore \overline{AD}=2\sqrt{3}\,(cm)$

이때, $\overline{BD}=\overline{AB}-\overline{AD}=6\sqrt{3}-2\sqrt{3}=4\sqrt{3}\,(cm)$이므로

$$\triangle BCD=\frac{1}{2}\times\overline{BD}\times\overline{BC}\times\sin 30°$$
$$=\frac{1}{2}\times 4\sqrt{3}\times 12\times\frac{1}{2}=12\sqrt{3}\,(cm^2)$$

답 ②

26

$$(A의\ 넓이)=\frac{1}{2}ab\times\sin 30°=\frac{1}{4}ab$$

$$(B의\ 넓이)=\frac{1}{2}ac\times\sin 60°=\frac{\sqrt{3}}{4}ac$$

$$(C의\ 넓이)=\frac{1}{2}bc\times\sin 45°=\frac{\sqrt{2}}{4}bc$$

세 삼각형의 넓이가 모두 같으므로

$$\frac{1}{4}ab=\frac{\sqrt{3}}{4}ac=\frac{\sqrt{2}}{4}bc$$

이때, $a>0$, $b>0$, $c>0$이므로

$\dfrac{1}{4}ab=\dfrac{\sqrt{3}}{4}ac$에서 $b=\sqrt{3}c$

$\dfrac{1}{4}ab=\dfrac{\sqrt{2}}{4}bc$에서 $a=\sqrt{2}c$

$\therefore a:b:c=\sqrt{2}c:\sqrt{3}c:c=\sqrt{2}:\sqrt{3}:1$ 답 ②

27

$$\triangle ABC=\frac{1}{2}\times\overline{AC}\times\overline{AB}\times\sin A=25\,(cm^2)$$

이때, \overline{AC}의 길이를 40 % 줄이고, \overline{AB}의 길이는 20 % 늘려
△AB′C′을 만들었으므로

$$\overline{AC'}=\frac{60}{100}\times\overline{AC}=\frac{3}{5}\overline{AC},$$

$$\overline{AB'}=\frac{120}{100}\times\overline{AB}=\frac{6}{5}\overline{AB}$$

$$\therefore \triangle AB'C'=\frac{1}{2}\times\overline{AC'}\times\overline{AB'}\times\sin A$$

$$=\frac{1}{2}\times\frac{3}{5}\overline{AC}\times\frac{6}{5}\overline{AB}\times\sin A$$

$$=\frac{18}{25}\times\left(\frac{1}{2}\times\overline{AC}\times\overline{AB}\times\sin A\right)$$

$$=\frac{18}{25}\triangle ABC=\frac{18}{25}\times 25$$

$$=18\,(\text{cm}^2)$$

답 $18\,\text{cm}^2$

28

$\overline{PR}=a$, $\overline{PQ}=b$, $\angle RPQ=\angle x$라 하면

$$S_1=\triangle PDG-\triangle PBF$$

$$=\frac{1}{2}\times\overline{PG}\times\overline{PD}\times\sin x-\frac{1}{2}\times\overline{PF}\times\overline{PB}\times\sin x$$

$$=\frac{1}{2}\times\frac{3}{4}a\times\frac{4}{5}b\times\sin x-\frac{1}{2}\times\frac{2}{4}a\times\frac{2}{5}b\times\sin x$$

$$=\frac{3}{10}ab\sin x-\frac{1}{10}ab\sin x$$

$$=\frac{1}{5}ab\sin x$$

$$S_2=\triangle PQR-\triangle PDG$$

$$=\frac{1}{2}\times\overline{PR}\times\overline{PQ}\times\sin x-\frac{1}{2}\times\overline{PG}\times\overline{PD}\times\sin x$$

$$=\frac{1}{2}\times a\times b\times\sin x-\frac{1}{2}\times\frac{3}{4}a\times\frac{4}{5}b\times\sin x$$

$$=\frac{1}{2}ab\sin x-\frac{3}{10}ab\sin x$$

$$=\frac{1}{5}ab\sin x$$

따라서 $S_1=S_2$이므로 $S_1:S_2=1:1$이다.

답 ①

29

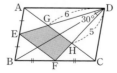

위의 그림과 같이 대각선 BD를 그으면 점 G는 △ABD의 무게중심이고 점 H는 △BCD의 무게중심이므로

$\overline{DG}:\overline{EG}=6:\overline{EG}=2:1$ $\therefore \overline{EG}=3$

$\therefore \overline{DE}=\overline{DG}+\overline{EG}=6+3=9$

$\overline{DH}:\overline{FH}=5:\overline{FH}=2:1$ $\therefore \overline{FH}=\frac{5}{2}$

$$\therefore \overline{DF}=\overline{DH}+\overline{FH}=5+\frac{5}{2}=\frac{15}{2}$$

$$\therefore \square EFHG$$

$$=\triangle DEF-\triangle DGH$$

$$=\frac{1}{2}\times\overline{DE}\times\overline{DF}\times\sin 30°-\frac{1}{2}\times\overline{DG}\times\overline{DH}\times\sin 30°$$

$$=\frac{1}{2}\times 9\times\frac{15}{2}\times\frac{1}{2}-\frac{1}{2}\times 6\times 5\times\frac{1}{2}$$

$$=\frac{75}{8}$$

답 $\frac{75}{8}$

30 해결단계

❶단계	\overline{AB} 위에 $\overline{AE}=\overline{AC}$인 점 E를 잡고 △AED≡△ACD임을 보인다.
❷단계	$\angle CAB$의 크기를 구한다.
❸단계	△ABC의 넓이를 a, b를 사용하여 나타낸다.

오른쪽 그림과 같이 \overline{AB} 위에 $\overline{AE}=\overline{AC}$
가 되는 점 E를 잡으면 △AED와 △ACD
에서

$\angle EAD=\angle CAD$, $\overline{AE}=\overline{AC}$,

\overline{AD}는 공통이므로

$$\triangle AED\equiv\triangle ACD\,(\text{SAS 합동})$$

$\therefore \overline{DE}=\overline{DC}$, $\angle AED=\angle ACD$ ······㉠

$\overline{AB}=\overline{AC}+\overline{CD}$에서 $\overline{AE}+\overline{BE}=\overline{AC}+\overline{CD}$

$\therefore \overline{BE}=\overline{CD}\,(\because \overline{AE}=\overline{AC})$

즉, △BDE는 이등변삼각형이므로

$\angle BDE=\angle EBD=40°$

$$\therefore \angle AED=\angle EBD+\angle BDE$$

$$=40°+40°=80°=\angle ACD\,(\because ㉠)$$

이때, 삼각형의 세 내각의 크기의 합은 $180°$이므로

$$\angle CAB=180°-(40°+80°)=60°$$

$$\therefore \triangle ABC=\frac{1}{2}\times\overline{AB}\times\overline{AC}\times\sin A$$

$$=\frac{1}{2}ab\sin 60°=\frac{\sqrt{3}}{4}ab$$

답 $\frac{\sqrt{3}}{4}ab$

31

오른쪽 그림과 같이 \overline{OC}, \overline{OD}를 그으면
△OBC는 이등변삼각형이므로

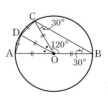

$\angle OCB=\angle OBC=30°$

즉, $\angle BOC=120°$이므로

$$\triangle OBC=\frac{1}{2}\times 3\times 3\times\sin(180°-120°)$$

$$=\frac{1}{2}\times 3\times 3\times\frac{\sqrt{3}}{2}=\frac{9\sqrt{3}}{4}$$

한편, $\overline{AD}=\overline{DC}$이므로

$\angle COD = \angle DOA = \dfrac{1}{2} \times (180° - 120°) = 30°$

$\therefore \triangle ODA = \triangle OCD = \dfrac{1}{2} \times 3 \times 3 \times \sin 30° = \dfrac{9}{4}$

$\therefore \square ABCD = \triangle OBC + \triangle OCD + \triangle ODA$

$= \dfrac{9\sqrt{3}}{4} + \dfrac{9}{4} + \dfrac{9}{4} = \dfrac{18 + 9\sqrt{3}}{4}$ 답 ⑤

blacklabel 특강 필수개념

중심각의 크기와 현의 길이

한 원 또는 합동인 두 원에서

(1) 크기가 같은 중심각에 대한 현의 길이는 같다. 즉,
$\angle AOB = \angle COB \Rightarrow \overline{AB} = \overline{BC}$

(2) 길이가 같은 현에 대한 중심각의 크기는 같다. 즉,
$\overline{AB} = \overline{BC} \Rightarrow \angle AOB = \angle COB$

32

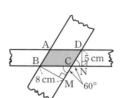

오른쪽 그림과 같이 겹쳐진 부분을 $\square ABCD$라 하고, 점 B에서 폭이 8 cm인 종이테이프의 변에 내린 수선의 발을 M, 점 D에서 폭이 5 cm인 종이테이프의 변에 내린 수선의 발을 N이라 하면

$\overline{BC} = \dfrac{\overline{BM}}{\sin 60°} = \dfrac{8}{\frac{\sqrt{3}}{2}} = \dfrac{16\sqrt{3}}{3} \, (\text{cm})$

$\overline{CD} = \dfrac{\overline{DN}}{\sin 60°} = \dfrac{5}{\frac{\sqrt{3}}{2}} = \dfrac{10\sqrt{3}}{3} \, (\text{cm})$

이때, $\square ABCD$는 평행사변형이므로

$\square ABCD = \overline{BC} \times \overline{CD} \times \sin (180° - 120°)$

$= \dfrac{16\sqrt{3}}{3} \times \dfrac{10\sqrt{3}}{3} \times \dfrac{\sqrt{3}}{2}$

$= \dfrac{80\sqrt{3}}{3} \, (\text{cm}^2)$ 답 $\dfrac{80\sqrt{3}}{3}$ cm^2

33

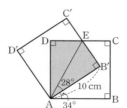

오른쪽 그림과 같이 \overline{AE}를 그으면

$\triangle AB'E$와 $\triangle ADE$에서

$\angle AB'E = \angle ADE = 90°$,

$\overline{AB'} = \overline{AD} = 10 \, \text{cm}$,

\overline{AE}는 공통이므로

$\triangle AB'E \equiv \triangle ADE$ (RHS 합동)

즉, $\angle DAE = \angle B'AE = \dfrac{1}{2} \angle DAB' = \dfrac{90° - 34°}{2} = 28°$이므로

직각삼각형 AB'E에서

$\overline{B'E} = \overline{AB'} \tan 28° = 10 \times 0.5317 = 5.317 \, (\text{cm})$

따라서 구하는 넓이는

$\square AB'ED = 2\triangle AB'E$

$= 2 \times \left(\dfrac{1}{2} \times 10 \times 5.317 \right)$

$= 53.17 \, (\text{cm}^2)$ 답 53.17 cm^2

34

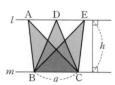

오른쪽 그림과 같이 \overline{AE}를 그으면

$\overline{AC} /\!/ \overline{DE}$이므로

$\triangle ADC = \triangle AEC$

$\therefore \square ABCD$

$= \triangle ABC + \triangle ADC$

$= \triangle ABC + \triangle AEC$

$= \triangle ABE$

$= \dfrac{1}{2} \times \overline{AB} \times \overline{BE} \times \sin (\angle ABE)$

$= \dfrac{1}{2} \times 4\sqrt{3} \times 10 \times \sin 60°$

$= \dfrac{1}{2} \times 4\sqrt{3} \times 10 \times \dfrac{\sqrt{3}}{2} = 30 \, (\text{cm}^2)$ 답 30 cm^2

blacklabel 특강 필수개념

평행선과 삼각형의 넓이

오른쪽 그림과 같이 두 직선 l, m이 평행할 때, 세 삼각형 ABC, DBC, EBC는 밑변 BC가 공통이고 높이는 h로 같으므로

$\triangle ABC = \triangle DBC = \triangle EBC = \dfrac{1}{2} ah$

35

$\triangle ABC = \dfrac{1}{2} \times 12 \times 18 \times \sin 60°$

$= \dfrac{1}{2} \times 12 \times 18 \times \dfrac{\sqrt{3}}{2}$

$= 54\sqrt{3} \, (\text{cm}^2)$

점 A에서 \overline{BC}에 내린 수선의 발을 H라 하면

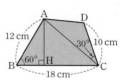

$\overline{AH} = \overline{AB} \sin 60°$

$= 12 \times \dfrac{\sqrt{3}}{2} = 6\sqrt{3} \, (\text{cm})$

$\overline{BH} = \overline{AB} \cos 60° = 12 \times \dfrac{1}{2} = 6 \, (\text{cm})$

$\therefore \overline{CH} = 18 - 6 = 12 \, (\text{cm})$

직각삼각형 AHC에서 피타고라스 정리에 의하여

$\overline{AC} = \sqrt{(6\sqrt{3})^2 + 12^2} = \sqrt{252} = 6\sqrt{7} \, (\text{cm})$이므로

$\triangle ACD = \dfrac{1}{2} \times 6\sqrt{7} \times 10 \times \sin 30°$

$= 15\sqrt{7} \, (\text{cm}^2)$

$\therefore \square ABCD = \triangle ABC + \triangle ACD$

$= 54\sqrt{3} + 15\sqrt{7} \, (\text{cm}^2)$ 답 ①

36

오른쪽 그림과 같이 세 점 A, B, C를 정하
면 마름모 ABOC에서

$$\angle BOC = \frac{360°}{6} = 60°$$

이때, 마름모의 두 대각선은 서로 다른 것을
수직이등분하므로 마름모 ABOC의 두 대각선
의 교점을 H라 하면 오른쪽 그림과 같다.

선분 AO는 원의 반지름의 길이와 같으므로

$$\overline{AO} = \frac{20\sqrt{3}}{2} = 10\sqrt{3}\,(\text{cm})$$

즉, $\overline{AH} = \overline{OH} = \frac{10\sqrt{3}}{2} = 5\sqrt{3}\,(\text{cm})$이고, 직각

삼각형 BOH에서

$$\overline{OB} = \frac{\overline{OH}}{\cos 30°} = \frac{5\sqrt{3}}{\frac{\sqrt{3}}{2}} = 10\,(\text{cm})$$

마름모는 네 변의 길이가 모두 같은 평행사변형이므로

$$\square ABOC = 10 \times 10 \times \sin 60°$$
$$= 10 \times 10 \times \frac{\sqrt{3}}{2} = 50\sqrt{3}\,(\text{cm}^2)$$

따라서 색칠한 부분의 넓이는
$$\pi \times (10\sqrt{3})^2 - 6 \times 50\sqrt{3} = 300\pi - 300\sqrt{3}\,(\text{cm}^2)$$

답 $(300\pi - 300\sqrt{3})\ \text{cm}^2$

| 다른풀이 |

$\square ABOC$에서 $\angle BOC = 60°$이므로 $\square ABOC$는 합동인 두 정삼
각형 BOC, ABC로 이루어진 사각형이다.

이때, $\triangle BOC = \frac{\sqrt{3}}{4} \times 10^2 = 25\sqrt{3}\,(\text{cm}^2)$이므로

$$\square ABOC = 50\sqrt{3}\,(\text{cm}^2)$$

| **Step 3** 종합 사고력 도전 문제 | pp. 27~28 |

01 (1) $8\sqrt{3}$ (2) $24\sqrt{7}$ 02 $\sqrt{35}$

03 (1) $(3-\sqrt{3})$ cm (2) $(2\sqrt{3}-3)$ cm^2 04 17 05 $\frac{\sqrt{30}}{18}$

06 $8\sqrt{3}$ m 07 21 08 41

01 해결단계

(1)	❶단계	\overline{BD}의 길이를 구한다.
	❷단계	\overline{BG}의 길이를 구한다.
(2)	❸단계	$\triangle BGD$의 넓이를 구한다.

(1) 직각삼각형 DGH에서 $\overline{GH} = 12$이므로

$$\overline{DG} = \frac{\overline{GH}}{\cos 30°} = \frac{12}{\frac{\sqrt{3}}{2}} = 8\sqrt{3}$$

이때, $\angle BGF = 45°$이므로 $\square BFGC$는 정사각형이다. 즉,
\overline{BD}와 \overline{DG}는 각각 합동인 두 직사각형 ABCD, DCGH의
대각선이므로

$$\overline{BD} = \overline{DG} = 8\sqrt{3}$$

(2) 직각삼각형 DGH에서

$$\overline{DH} = \overline{GH}\tan 30° = 12 \times \frac{\sqrt{3}}{3} = 4\sqrt{3}$$

$$\therefore \overline{BF} = \overline{CG} = \overline{AE} = \overline{DH} = 4\sqrt{3}$$

즉, 직각삼각형 BFG에서

$$\overline{BG} = \frac{\overline{BF}}{\sin 45°} = \frac{4\sqrt{3}}{\frac{\sqrt{2}}{2}} = 4\sqrt{6}$$

이때, $\triangle DBG$는 $\overline{DB} = \overline{DG}$인 이등변삼각
형이고, 점 D에서 \overline{BG}에 내린 수선의 발을
I라 하면 이등변삼각형의 꼭짓점에서 밑변
에 내린 수선의 발은 밑변을 이등분하므로

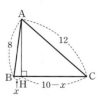

$$\overline{GI} = \frac{1}{2}\overline{BG} = \frac{4\sqrt{6}}{2} = 2\sqrt{6}$$

직각삼각형 DIG에서 피타고라스 정리에 의하여

$$\overline{DI}^2 = \overline{DG}^2 - \overline{GI}^2$$
$$= (8\sqrt{3})^2 - (2\sqrt{6})^2$$
$$= 192 - 24 = 168$$

$$\therefore \overline{DI} = \sqrt{168} = 2\sqrt{42}\ (\because \overline{DI} > 0)$$

$$\therefore \triangle BGD = \frac{1}{2} \times \overline{BG} \times \overline{DI}$$
$$= \frac{1}{2} \times 4\sqrt{6} \times 2\sqrt{42}$$
$$= 24\sqrt{7}$$

답 (1) $8\sqrt{3}$ (2) $24\sqrt{7}$

02 해결단계

❶단계	$\triangle ABC$의 높이를 구한다.
❷단계	삼각형 ABC의 넓이를 이용하여 $\sin C$를 구한다.
❸단계	\overline{DE}의 길이를 구한다.

오른쪽 그림과 같이 $\triangle ABC$의 꼭짓점 A
에서 \overline{BC}에 내린 수선의 발을 H라 하자.

$\overline{BH} = x$라 하면

$\overline{CH} = 10 - x$

두 직각삼각형 ABH, AHC에서 피타고
라스정리에 의하여

$$\overline{AH}^2 = 8^2 - x^2 = 12^2 - (10-x)^2$$
$$64 - x^2 = 144 - (100 - 20x + x^2)$$
$$20x = 20 \quad \therefore x = 1$$

$$\therefore \overline{AH} = \sqrt{8^2 - 1^2} = \sqrt{63} = 3\sqrt{7}$$

$\triangle ABC = \dfrac{1}{2} \times \overline{BC} \times \overline{AH} = \dfrac{1}{2} \times \overline{BC} \times \overline{AC} \times \sin C$ 이므로

$\dfrac{1}{2} \times 10 \times 3\sqrt{7} = \dfrac{1}{2} \times 10 \times 12 \times \sin C$

$\therefore \sin C = \dfrac{\sqrt{7}}{4}$

이때, 직각삼각형 EDC에서 $\sin(\angle ECD) = \dfrac{\sqrt{7}}{4}$ 이므로

$\overline{CE} = 4k$, $\overline{DE} = \sqrt{7}k$ $(k > 0)$라 하면

$\overline{CD} = \sqrt{(4k)^2 - (\sqrt{7}k)^2} = \sqrt{9k^2} = 3k$

직선 l은 $\triangle ABC$의 넓이를 이등분하므로

$\triangle EDC = \dfrac{1}{2} \times \overline{CD} \times \overline{DE} = \dfrac{1}{2}\triangle ABC$에서

$\dfrac{1}{2} \times 3k \times \sqrt{7}k = \dfrac{1}{2} \times \left(\dfrac{1}{2} \times 10 \times 3\sqrt{7} \right)$, $k^2 = 5$

$\therefore k = \sqrt{5}$ $(\because k > 0)$

$\therefore \overline{DE} = \sqrt{7}k = \sqrt{7} \times \sqrt{5} = \sqrt{35}$ 　　답 $\sqrt{35}$

| 다른풀이 |

$\triangle ABC$의 꼭짓점 A에서 \overline{BC}에 내린 수선의 발을 H라 하고

$\overline{BH} = x$라 하면

$\overline{AH}^2 = 8^2 - x^2 = 12^2 - (10-x)^2$

$\therefore x = 1$　　$\therefore \overline{BH} = 1$, $\overline{CH} = 9$, $\overline{AH} = 3\sqrt{7}$

$\therefore \triangle ABC = \dfrac{1}{2} \times \overline{BC} \times \overline{AH} = \dfrac{1}{2} \times 10 \times 3\sqrt{7} = 15\sqrt{7}$

한편, $\overline{AH} /\!/ \overline{ED}$이므로 $\triangle AHC \backsim \triangle EDC$ (AA 닮음)

$\therefore \overline{ED} : \overline{DC} = \overline{AH} : \overline{HC} = 3\sqrt{7} : 9 = \sqrt{7} : 3$

즉, $\overline{ED} = \sqrt{7}k$, $\overline{DC} = 3k$ $(k > 0)$라 하면

$\triangle EDC = \dfrac{1}{2}\triangle ABC$에서

$\dfrac{1}{2} \times \sqrt{7}k \times 3k = \dfrac{1}{2} \times 15\sqrt{7}$, $k^2 = 5$

$\therefore k = \sqrt{5}$ $(\because k > 0)$

$\therefore \overline{DE} = \sqrt{7}k = \sqrt{35}$

03 해결단계

(1)	❶단계	\overline{AH}의 길이를 구한다.
(2)	❷단계	$\triangle ABF$의 넓이를 구한다.
	❸단계	$\triangle BEF$의 넓이를 구한다.

(1) $\overline{AH} = x$ cm라 하면 $\triangle DHF$는 직각이등변삼각형이므로

$\overline{HF} = \overline{DH} = (2 - x)$ cm

직각삼각형 AFH에서 $\tan 30° = \dfrac{\overline{HF}}{\overline{AH}}$ 이므로

$\dfrac{\sqrt{3}}{3} = \dfrac{2-x}{x}$, $\sqrt{3}x = 6 - 3x$

$(3 + \sqrt{3})x = 6$　　$\therefore x = \dfrac{6}{3+\sqrt{3}} = 3 - \sqrt{3}$

$\therefore \overline{AH} = (3 - \sqrt{3})$ cm

(2) $\triangle ABF = \dfrac{1}{2} \times \overline{AB} \times \overline{AH}$

$= \dfrac{1}{2} \times 2 \times (3 - \sqrt{3}) = 3 - \sqrt{3}$ (cm²)

$\therefore \triangle BEF = \triangle ABE - \triangle ABF$

$= \dfrac{\sqrt{3}}{4} \times 2^2 - (3 - \sqrt{3})$

$= 2\sqrt{3} - 3$ (cm²)

　　답 (1) $(3 - \sqrt{3})$ cm　(2) $(2\sqrt{3} - 3)$ cm²

04 해결단계

❶단계	삼각비를 이용하여 선분의 길이를 나타낸다.
❷단계	$\overline{OA_1} \times \overline{OA_2} \times \overline{OA_3} \times \cdots \times \overline{OA}$의 값을 구하고 그 값을 5의 거듭제곱으로 나타낸다.
❸단계	n의 값을 구한다.

$\triangle OBA_1$에서 $\angle OBA_1 = 5°$이므로

$\overline{OA_1} = \overline{OB} \tan 5° = 5 \tan 5°$

$\triangle OBA_2$에서 $\angle OBA_2 = 10°$이므로

$\overline{OA_2} = \overline{OB} \tan 10° = 5 \tan 10°$

$\triangle OBA_3$에서 $\angle OBA_3 = 15°$이므로

$\overline{OA_3} = \overline{OB} \tan 15° = 5 \tan 15°$

\vdots

$\triangle OBA_8$에서 $\angle OBA_8 = 40°$이므로

$\overline{OA_8} = \overline{OB} \tan 40° = 5 \tan 40°$

$\triangle OBA_9$에서 $\angle OBA_9 = 45°$이므로

$\overline{OA_9} = \overline{OB} \tan 45° = 5 \times 1 = 5$

$\triangle OBA_{10}$에서 $\angle OBA_{10} = 50°$이므로

$\overline{OA_{10}} = \overline{OB} \tan 50° = \dfrac{\overline{OB}}{\tan 40°} = \dfrac{5}{\tan 40°}$

\vdots

$\triangle OBA_{15}$에서 $\angle OBA_{15} = 75°$이므로

$\overline{OA_{15}} = \overline{OB} \tan 75° = \dfrac{\overline{OB}}{\tan 15°} = \dfrac{5}{\tan 15°}$

$\triangle OBA_{16}$에서 $\angle OBA_{16} = 80°$이므로

$\overline{OA_{16}} = \overline{OB} \tan 80° = \dfrac{\overline{OB}}{\tan 10°} = \dfrac{5}{\tan 10°}$

$\triangle OBA$에서 $\angle OBA = 85°$이므로

$\overline{OA} = \overline{OB} \tan 85° = \dfrac{\overline{OB}}{\tan 5°} = \dfrac{5}{\tan 5°}$

따라서

$\overline{OA_1} \times \overline{OA_2} \times \overline{OA_3} \times \cdots \times \overline{OA_8} \times \overline{OA_9} \times \overline{OA_{10}} \times \cdots$

$\qquad\qquad\qquad\qquad\qquad\qquad \times \overline{OA_{15}} \times \overline{OA_{16}} \times \overline{OA}$

$= 5 \tan 5° \times 5 \tan 10° \times 5 \tan 15° \times \cdots$

$\quad \times 5 \tan 40° \times 5 \times \dfrac{5}{\tan 40°} \times \cdots$

$\quad \times \dfrac{5}{\tan 15°} \times \dfrac{5}{\tan 10°} \times \dfrac{5}{\tan 5°}$

$=5^{2\times8}\times5^1=5^{17}$

이므로 $n=17$ <div style="text-align:right">답 17</div>

05 해결단계

❶단계	선분 FQ를 긋고 피타고라스 정리를 이용하여 \overline{FQ}, \overline{PQ}, \overline{BQ}의 길이를 각각 구한다.
❷단계	두 삼각형 BPQ, PFQ의 넓이가 같음을 확인하고 x에 대한 식을 세운다.
❸단계	$\sin x$의 값을 구한다.

오른쪽 그림과 같이 \overline{FQ}를 그으면

$\overline{BP}=\overline{PF}=\overline{GQ}=1$이므로

직각삼각형 FGQ에서 피타고라스 정리에

의하여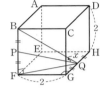

$\overline{FQ}=\sqrt{2^2+1^2}=\sqrt{5}$

직각삼각형 PFQ에서 피타고라스 정리에 의하여

$\overline{PQ}=\sqrt{(\sqrt{5})^2+1^2}=\sqrt{6}$

직각삼각형 BFQ에서 피타고라스 정리에 의하여

$\overline{BQ}=\sqrt{(\sqrt{5})^2+2^2}=\sqrt{9}=3$

이때, $\triangle BPQ$와 $\triangle PFQ$의 밑변을 각각 \overline{BP}, \overline{PF}라 하면 두 삼각형의 높이가 같으므로

$\triangle BPQ=\triangle PFQ$

즉, $\dfrac{1}{2}\times\overline{BQ}\times\overline{PQ}\times\sin x=\dfrac{1}{2}\times\overline{PF}\times\overline{QF}$이므로

$\dfrac{1}{2}\times3\times\sqrt{6}\times\sin x=\dfrac{1}{2}\times1\times\sqrt{5}$

$3\sqrt{6}\sin x=\sqrt{5}$ $\therefore \sin x=\dfrac{\sqrt{5}}{3\sqrt{6}}=\dfrac{\sqrt{30}}{18}$ <div style="text-align:right">답 $\dfrac{\sqrt{30}}{18}$</div>

blacklabel 특강 · 필수개념

높이가 같은 삼각형의 넓이의 비

(1) 높이가 같은 두 삼각형의 넓이의 비는 밑변의 길이의 비와 같다.

$\triangle ABC:\triangle ACD=\overline{BC}:\overline{CD}$

(2) 오른쪽 그림에서 점 C가 \overline{BD}의 중점이면

$\triangle ABC=\triangle ACD=\dfrac{1}{2}\triangle ABD$

06 해결단계

❶단계	주어진 길이와 각의 크기를 이용하여 \overline{QR}의 길이를 구한다.
❷단계	주어진 길이와 각의 크기를 이용하여 \overline{RS}의 길이를 구한다.
❸단계	주어진 길이와 각의 크기를 이용하여 \overline{PS}의 길이를 구한다.
❹단계	주어진 길이와 각의 크기를 이용하여 \overline{PQ}의 길이를 구한다.
❺단계	빛의 이동 거리를 구한다.

사각형의 네 내각의 크기의 합은 $360°$이므로

$\angle C=360°-(90°+90°+60°)=120°$

\overline{AB}와 수직이고 점 P를 지나는 선분 EG, \overline{AB}와 수직이고 점 Q를 지나는 선분 FQ를 그으면 $\overline{AD}\,/\!/\,\overline{EG}\,/\!/\,\overline{FQ}\,/\!/\,\overline{BC}$이다. 이때, 주어진 각의 크기와 빛의 입사각과 반사각의 크기가 같음을 이용하여 나머지 각의 크기를 구하면 다음 그림과 같다.

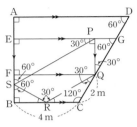

즉, $\triangle CQR$는 이등변삼각형이므로

$\overline{CR}=\overline{CQ}=2$ m $\therefore \overline{BR}=2$ m

이때, 오른쪽 그림과 같이 $\triangle CQR$의 꼭짓점 C에서 \overline{QR}에 내린 수선의 발을 H라 하면

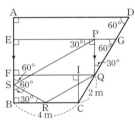

$\overline{HQ}=\overline{CQ}\cos30°=2\times\dfrac{\sqrt{3}}{2}=\sqrt{3}$ (m)

$\therefore \overline{QR}=2\,\overline{HQ}=2\sqrt{3}$ (m) ㉠

또한, 직각삼각형 BRS에서

$\overline{RS}=\dfrac{\overline{BR}}{\cos30°}=\dfrac{2}{\dfrac{\sqrt{3}}{2}}=\dfrac{4\sqrt{3}}{3}$ (m) ㉡

$\overline{SB}=\overline{BR}\tan30°=2\times\dfrac{\sqrt{3}}{3}=\dfrac{2\sqrt{3}}{3}$ (m)

한편, 다음 그림과 같이 점 C에서 \overline{FQ}에 내린 수선의 발을 I라 하자.

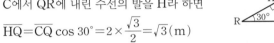

직각삼각형 CQI에서 $\angle CQI=\angle D=60°$ (\because 동위각)

이므로

$\overline{CI}=\overline{CQ}\sin60°=2\times\dfrac{\sqrt{3}}{2}=\sqrt{3}$ (m)

$\overline{IQ}=\overline{CQ}\cos60°=2\times\dfrac{1}{2}=1$ (m)

$\therefore \overline{EP}=\overline{BC}+\overline{IQ}=4+1=5$ (m)

직각삼각형 ESP에서

$\overline{PS}=\dfrac{\overline{EP}}{\sin60°}=\dfrac{5}{\dfrac{\sqrt{3}}{2}}=\dfrac{10\sqrt{3}}{3}$ (m) ㉢

또한, $\overline{ES}=\dfrac{\overline{EP}}{\tan60°}=\dfrac{5}{\sqrt{3}}=\dfrac{5\sqrt{3}}{3}$ (m)이고

$\overline{ES}+\overline{SB}=\overline{PQ}+\overline{CI}$이므로

$\dfrac{5\sqrt{3}}{3}+\dfrac{2\sqrt{3}}{3}=\overline{PQ}+\sqrt{3}$

$$\therefore \overline{PQ} = \frac{7\sqrt{3}}{3} - \sqrt{3} = \frac{4\sqrt{3}}{3}(m) \qquad \cdots\cdots ⓔ$$

㉠, ㉡, ㉢, ㉣에서 빛의 이동 거리는

$$\overline{PQ} + \overline{QR} + \overline{RS} + \overline{PS} = \frac{4\sqrt{3}}{3} + 2\sqrt{3} + \frac{4\sqrt{3}}{3} + \frac{10\sqrt{3}}{3}$$
$$= 8\sqrt{3}(m) \qquad\qquad 답\ 8\sqrt{3}\ m$$

| 다른풀이 |

앞의 풀이와 같은 방법으로 $\overline{QR} = 2\sqrt{3}$ m, $\overline{RS} = \frac{4\sqrt{3}}{3}$ m

사각형 PSRQ에서

$\angle P = \angle S = 60°$이므로

□PSRQ는 등변사다리꼴이다.

$$\therefore \overline{PQ} = \overline{RS} = \frac{4\sqrt{3}}{3}\ m$$

또한, 두 꼭짓점 Q, R에서 \overline{PS}에 내린 수선의 발을 각각 X, Y 라 하면

$$\overline{XY} = \overline{QR} = 2\sqrt{3}\ m$$

직각삼각형 RYS에서

$$\overline{SY} = \overline{RS}\cos 60° = \frac{4\sqrt{3}}{3} \times \frac{1}{2} = \frac{2\sqrt{3}}{3}(m)$$

$$\therefore \overline{PX} = \overline{SY} = \frac{2\sqrt{3}}{3}\ m$$

$$\therefore \overline{PS} = \overline{PX} + \overline{XY} + \overline{SY} = \frac{2\sqrt{3}}{3} + 2\sqrt{3} + \frac{2\sqrt{3}}{3} = \frac{10\sqrt{3}}{3}(m)$$

따라서 빛의 이동 거리는

$$\overline{PQ} + \overline{QR} + \overline{RS} + \overline{SP} = \frac{4\sqrt{3}}{3} + 2\sqrt{3} + \frac{4\sqrt{3}}{3} + \frac{10\sqrt{3}}{3}$$
$$= 8\sqrt{3}\ (m)$$

07 해결단계

❶단계	□PQRS가 평행사변형임을 설명하고 □PQRS의 이웃한 두 변의 길이를 구한다.
❷단계	□PQRS의 이웃한 두 변이 이루는 각의 크기를 구한다.
❸단계	□PQRS의 넓이를 구한다.

△ABC에서 두 점 S, R는 각각 \overline{AC}, \overline{BC}의 중점이므로

$$\overline{AB} /\!/ \overline{SR}, \ \overline{SR} = \frac{1}{2}\overline{AB} = \frac{1}{2} \times 12 = 6$$

같은 방법으로 △ABD에서

$$\overline{AB} /\!/ \overline{PQ}, \ \overline{PQ} = \frac{1}{2}\overline{AB} = \frac{1}{2} \times 12 = 6$$

즉, $\overline{SR} /\!/ \overline{PQ}$, $\overline{SR} = \overline{PQ}$이므로 □PQRS는 평행사변형이다.

또한, △BCD에서도 같은 방법으로

$$\overline{QR} /\!/ \overline{CD}, \ \overline{QR} = \frac{1}{2}\overline{CD} = \frac{1}{2} \times 14 = 7$$

한편, $\overline{AB} /\!/ \overline{SR}$에서

$\angle SRC = \angle ABC = 70°$ (\because 동위각)

$\overline{CD} /\!/ \overline{QR}$에서

$\angle QRB = \angle DCB = 80°$ (\because 동위각)

$$\therefore \angle QRS = 180° - (\angle SRC + \angle QRB)$$
$$= 180° - (70° + 80°) = 30°$$

$$\therefore □PQRS = \overline{QR} \times \overline{SR} \times \sin 30°$$
$$= 7 \times 6 \times \frac{1}{2}$$
$$= 21$$

답 21

08 해결단계

❶단계	두 정사각형의 한 변의 길이의 합을 구한다.
❷단계	두 정사각형의 한 변의 길이의 곱을 구한다.
❸단계	두 정사각형의 넓이의 합을 구한다.

$\overline{OC} = x$, $\overline{OD} = y$라 하면 두 정사각형의 둘레의 길이의 합이 36 이므로

$$4x + 4y = 36 \qquad \therefore x + y = 9 \qquad \cdots\cdots ㉠$$

△OCD의 넓이가 5이므로

$$\frac{1}{2} \times \overline{OC} \times \overline{OD} \times \sin 30° = 5$$

$$\frac{1}{2} \times x \times y \times \frac{1}{2} = 5, \ \frac{1}{4}xy = 5$$

$$\therefore xy = 20 \qquad\qquad\qquad \cdots\cdots ㉡$$

㉠, ㉡에서

$$x^2 + y^2 = (x+y)^2 - 2xy = 81 - 40 = 41$$

따라서 두 정사각형의 넓이의 합은 41이다. 답 41

| 미리보는 **학력평가** | | | p. 29 |

1 ③	2 ⑤	3 ②	4 200

1

다음 그림과 같이 꼭짓점 A에서 변 BC에 내린 수선의 발을 E, 꼭짓점 D에서 변 BC의 연장선에 내린 수선의 발을 F라 하자.

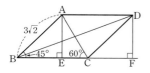

$\angle ABC = 45°$이므로 직각이등변삼각형 ABE에서

$$\overline{AE} = \overline{BE} = 3\sqrt{2} \sin 45° = 3\sqrt{2} \times \frac{\sqrt{2}}{2} = 3 \qquad \cdots\cdots ㉠$$

∠ACB=60°이므로 직각삼각형 AEC에서

$\overline{CE}=\dfrac{\overline{AE}}{\tan 60°}=\dfrac{3}{\sqrt3}\ (\because \text{㉠})$

$\quad =\sqrt3$

두 선분 AB와 CD는 서로 평행하므로

$\angle DCF=\angle ABE=45°$㉡

평행사변형에서 대변의 길이는 서로 같으므로

$\overline{AB}=\overline{CD}$㉢

두 직각삼각형 ABE와 DCF에서 ㉡, ㉢에 의하여

△ABE≡△DCF (RHA 합동)

즉, △DCF는 직각이등변삼각형이므로

$\overline{CF}=\overline{DF}=3$

따라서 직각삼각형 DBF에서 선분 BF의 길이는

$\overline{BF}=\overline{BE}+\overline{CE}+\overline{CF}$

$\quad =3+\sqrt3+3$

$\quad =6+\sqrt3$

$\therefore \tan(\angle CBD)=\dfrac{\overline{DF}}{\overline{BF}}$

$\quad\quad =\dfrac{3}{6+\sqrt3}$

$\quad\quad =\dfrac{6-\sqrt3}{11}$

답 ③

2

다음 그림과 같이 꼭짓점 A에서 \overline{BC}에 내린 수선의 발을 H라 하고 $\overline{HM}=a$라 하자.

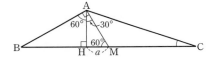

직각삼각형 AHM에서

$\overline{AH}=\overline{HM}\tan 60°=\sqrt3 a$

∠AMB=60°이므로

$\angle MAH=180°-(90°+60°)=30°$

$\therefore \angle BAH=90°-30°=60°$

직각삼각형 ABH에서

$\overline{BH}=\overline{AH}\tan 60°=\sqrt3 a\times\sqrt3=3a$

$\therefore \overline{BM}=\overline{BH}+\overline{HM}=3a+a=4a$

이때, $\overline{CH}=\overline{HM}+\overline{CM}=\overline{HM}+\overline{BM}=a+4a=5a$이므로

직각삼각형 AHC에서 피타고라스 정리에 의하여

$\overline{AC}=\sqrt{\overline{AH}^2+\overline{CH}^2}$

$\quad =\sqrt{(\sqrt3 a)^2+(5a)^2}$

$\quad =\sqrt{28a^2}=2\sqrt7 a\ (\because\ a>0)$

$\therefore \cos C=\dfrac{\overline{CH}}{\overline{AC}}=\dfrac{5a}{2\sqrt7 a}=\dfrac{5\sqrt7}{14}$

답 ⑤

3

직각삼각형 BAG에서

$\overline{AG}=\overline{CD}=\overline{CF}+\overline{FD}=45+45=90\,(\mathrm m)$

$\therefore \overline{BG}=\overline{AG}\tan 30°=90\times\dfrac{\sqrt3}{3}=30\sqrt3\,(\mathrm m)$

다음 그림과 같이 점 E에서 선분 AC에 내린 수선의 발을 H라 하면 ∠EAH=∠AEH=45°

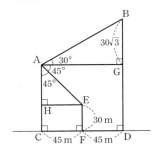

즉, △AHE는 $\overline{AH}=\overline{HE}$인 직각이등변삼각형이므로

$\overline{AH}=\overline{HE}=\overline{CF}=45\,\mathrm m$

$\therefore \overline{GD}=\overline{AC}=\overline{AH}+\overline{HC}=\overline{CF}+\overline{EF}$

$\quad =45+30=75\,(\mathrm m)$

따라서 선분 BD의 길이는

$\overline{BD}=\overline{BG}+\overline{GD}=30\sqrt3+75\,(\mathrm m)$

$\therefore a=75+30\sqrt3$

답 ②

4

다음 그림과 같이 세 점 A, B, C를 정하면 △ABC는 직각삼각형이고 \overline{AC}는 학생이 에스컬레이터를 타고 10초 동안 이동한 거리이다.

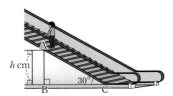

이때, 에스컬레이터는 매초 40 cm씩 이동하므로 학생이 에스컬레이터를 타고 10초 동안 이동한 거리는

$\overline{AC}=40\times10=400\,(\mathrm{cm})$

∠B=90°인 직각삼각형 ABC에서 ∠C=30°이므로

$\overline{AB}=\overline{AC}\sin 30°=400\times\dfrac12=200\,(\mathrm{cm})$

$\therefore h=200$

답 200

원의 성질

03 원과 직선

Step 1 시험에 꼭 나오는 문제 p. 33

01 100π cm **02** $110°$ **03** ③ **04** ④ **05** ③
06 2 cm **07** ⑤

01

오른쪽 그림과 같이 통나무의 단면인
원의 중심을 O, 반지름의 길이를
r cm라 하면

$\overline{OB}=\overline{OA}=r$ cm
$\overline{OD}=\overline{OA}-\overline{AD}=r-10\,(\text{cm})$
△ODB에서 $\overline{OB}^2=\overline{BD}^2+\overline{OD}^2$이므로
$r^2=30^2+(r-10)^2$, $r^2=900+(r^2-20r+100)$
$20r=1000$ $\therefore r=50$
따라서 통나무의 단면인 원의 반지름의 길이는 50 cm이므로 둘
레의 길이는
$2\pi\times50=100\pi\,(\text{cm})$ 답 100π cm

02

$\overline{OP}=\overline{OR}$이므로 $\overline{AB}=\overline{AC}$
즉, △ABC는 이등변삼각형이므로
$\angle B=\dfrac{1}{2}\times(180°-40°)=70°$
□OPBQ에서 $\angle BPO=\angle BQO=90°$이므로
$\angle POQ=360°-(90°+90°+70°)=110°$ 답 $110°$

03

$\overline{BC}=5$, $\overline{CR}=\overline{CQ}=2$이므로
$\overline{BP}=\overline{BR}=\overline{BC}-\overline{CR}$
 $=5-2=3$
$\therefore \overline{AP}=\overline{AB}+\overline{BP}=6+3=9$
즉, $\overline{AQ}=\overline{AP}=9$이므로
$\overline{AC}=\overline{AQ}-\overline{CQ}=9-2=7$ 답 ③

blacklabel 특강 참고

원의 접선의 성질의 활용

오른쪽 그림과 같이 세 직선 AD, AE, CB가 원 O의
접선이고 세 점 D, E, F가 접점일 때

(1) $\overline{AE}=\overline{AD}$, $\overline{BD}=\overline{BF}$, $\overline{CE}=\overline{CF}$
(2) (△ABC의 둘레의 길이)
 $=\overline{AB}+\overline{BF}+\overline{FC}+\overline{AC}$
 $=(\overline{AB}+\overline{BD})+(\overline{CE}+\overline{AC})$
 $=\overline{AD}+\overline{AE}$
 $=2\overline{AE}$

04

오른쪽 그림과 같이 \overline{AO}를 그으면
△AOB와 △AOC에서
$\angle B=\angle C=90°$, \overline{AO}는 공통,
$\overline{BO}=\overline{CO}$이므로
△AOB≡△AOC (RHS 합동)
이때, $\angle BAO=\angle CAO=\dfrac{1}{2}\angle BAC=\dfrac{1}{2}\times60°=30°$이고,
$\overline{AB}=6$이므로 직각삼각형 AOB에서
$\overline{OB}=\overline{AB}\tan30°=6\times\dfrac{\sqrt{3}}{3}=2\sqrt{3}$
또한, $\angle AOB=\angle AOC=60°$에서
$\angle BOC=60°+60°=120°$
따라서 색칠한 부분의 넓이는
□ACOB−(부채꼴 OBC의 넓이)
$=2\times\left(\dfrac{1}{2}\times6\times2\sqrt{3}\right)-\pi\times(2\sqrt{3})^2\times\dfrac{120}{360}$
$=12\sqrt{3}-4\pi$
$=4(3\sqrt{3}-\pi)$ 답 ④

05

① $\overline{CP}=\overline{CA}=4$, $\overline{DP}=\overline{DB}=6$이므로
$\overline{CD}=\overline{CP}+\overline{DP}=4+6=10$
② $\angle CAO=\angle DBO=90°$이므로 $\overline{AC}/\!/\overline{BD}$이다.
③ 오른쪽 그림과 같이 점 C에서 \overline{BD}에
내린 수선의 발을 H라 하면

$\overline{BH}=\overline{AC}=4$, $\overline{BD}=6$이므로
$\overline{DH}=6-4=2$
△CHD에서 $\overline{CD}=10$이므로
$\overline{CH}=\sqrt{\overline{CD}^2-\overline{DH}^2}=\sqrt{10^2-2^2}=\sqrt{96}=4\sqrt{6}$
즉, 반원 O의 지름의 길이가 $\overline{AB}=\overline{CH}=4\sqrt{6}$이므로 반지름
의 길이는 $\dfrac{4\sqrt{6}}{2}=2\sqrt{6}$이다.

④ △AOC와 △POC에서

$\overline{CA}=\overline{CP}$, \overline{OC}는 공통, $\overline{OA}=\overline{OP}$

∴ △AOC≡△POC (SSS 합동)

⑤ △AOC≡△POC, △POD≡△BOD이므로

∠AOC=∠POC, ∠POD=∠BOD

이때, ∠AOC+∠POC+∠POD+∠BOD=180°이므로

2∠POC+2∠POD=180°

즉, ∠POC+∠POD=90°이므로

∠COD=90°

따라서 △COD는 ∠COD=90°인 직각삼각형이다.

그러므로 옳지 않은 것은 ③이다. 답 ③

06

$\overline{AQ}=x$ cm라 하면 $\overline{AP}=\overline{AQ}=x$ cm

$\overline{AB}=11$ cm이므로 $\overline{BR}=\overline{BP}=11-x$ (cm)

$\overline{AC}=7$ cm이므로 $\overline{CR}=\overline{CQ}=7-x$ (cm)

$\overline{BC}=14$ cm이므로 $\overline{BC}=\overline{BR}+\overline{CR}$에서

$14=(11-x)+(7-x)$

$2x=4$ ∴ $x=2$

∴ $\overline{AQ}=2$ cm 답 2 cm

07

원 O가 사각형 ABCD에 내접하므로

$\overline{AB}+\overline{CD}=\overline{AD}+\overline{BC}=8+6=14$ ……㉠

또한, 원 O′이 사각형 CEFD에 내접하므로

$\overline{CD}+\overline{EF}=\overline{DF}+\overline{CE}=5+12=17$ ……㉡

㉡−㉠을 하면

$\overline{EF}-\overline{AB}=17-14=3$ 답 ⑤

Step 2	A등급을 위한 문제			pp. 34~38
01 ①	02 ③	03 24	04 1	05 ③
06 10π cm	07 $6\sqrt{7}$	08 ⑤	09 ①	10 ①
11 ③	12 16π	13 $2\sqrt{3}$	14 ①	15 50°
16 ④	17 ⑤	18 ②	19 ②	20 4
21 2	22 $30-4\pi$	23 21	24 $\sqrt{2}-1$	25 52
26 16	27 ④	28 ⑤	29 9 : 4	

01

오른쪽 그림과 같이 원의 중심 O에서 \overline{AB}에 내린 수선의 발을 H라 하면

$\overline{AB}=12$ cm이므로

$\overline{AH}=\overline{BH}=\dfrac{1}{2}\overline{AB}=\dfrac{1}{2}\times12=6$ (cm)

원 O의 반지름의 길이를 r cm라 하면

$\overline{OA}=r$ cm, $\overline{OH}=\dfrac{1}{2}r$ cm이므로 △OHA에서

$\overline{OA}^2=\overline{AH}^2+\overline{OH}^2$

즉, $r^2=6^2+\left(\dfrac{1}{2}r\right)^2$에서

$\dfrac{3}{4}r^2=36$, $r^2=48$ ∴ $r=4\sqrt{3}$ (∵ $r>0$)

한편, 직각삼각형 OHA에서

$\cos(\angle AOH)=\dfrac{\overline{OH}}{\overline{OA}}=\dfrac{2\sqrt{3}}{4\sqrt{3}}=\dfrac{1}{2}$이므로

∠AOH=60° ∴ ∠AOB=2×60°=120°

따라서 \widehat{AOB}의 길이는

$2\pi\times4\sqrt{3}\times\dfrac{120}{360}=\dfrac{8\sqrt{3}}{3}\pi$ (cm) 답 ①

02

오른쪽 그림과 같이 \overline{AO}를 긋고 \overline{BC}와 \overline{AO}의 교점을 H라 하면 $\overline{BC}\perp\overline{AO}$이므로

$\overline{BH}=\overline{CH}=\dfrac{1}{2}\overline{BC}=\dfrac{1}{2}\times16=8$

\overline{OB}를 그으면 △OHB에서

$\overline{OH}=\sqrt{\overline{OB}^2-\overline{BH}^2}=\sqrt{10^2-8^2}=\sqrt{36}=6$

∴ $\overline{AH}=\overline{AO}-\overline{OH}=10-6=4$

따라서 △ABH에서

$\overline{AB}=\sqrt{\overline{BH}^2+\overline{AH}^2}=\sqrt{8^2+4^2}=\sqrt{80}=4\sqrt{5}$ 답 ③

03

$\overline{O_1A}=15$, $\overline{O_2A}=20$이고 $\overline{O_1A}\perp\overline{O_2A}$이므로

△O₁O₂A에서

$\overline{O_1O_2}=\sqrt{\overline{O_1A}^2+\overline{O_2A}^2}=\sqrt{15^2+20^2}=\sqrt{625}=25$

△AO₁O₂, △BO₁O₂에서

$\overline{O_1A}=\overline{O_1B}$, $\overline{O_2A}=\overline{O_2B}$, $\overline{O_1O_2}$는 공통이므로

△AO₁O₂≡△BO₁O₂ (SSS 합동)

즉, $\overline{O_1O_2}$는 이등변삼각형 AO_1B의 꼭지각의 이등분선이므로 $\overline{AB}\perp\overline{O_1O_2}$이다.

오른쪽 그림과 같이 $\overline{O_1O_2}$와 \overline{AB}가 만나는 점을 M이라 하면 $\triangle O_1O_2A$에서

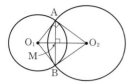

$\overline{O_1A}\times\overline{O_2A}=\overline{O_1O_2}\times\overline{AM}$이므로

$15\times20=25\times\overline{AM}$ $\quad\therefore\overline{AM}=12$

$\therefore\overline{AB}=2\overline{AM}=2\times12=24$

답 24

04

다음 그림과 같이 점 E에서 \overline{BC}에 내린 수선의 발을 J라 하면

$\overline{GJ}=\overline{AE}-\overline{BG}=3-2=1$

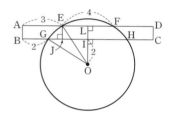

\overline{OI}의 연장선이 \overline{AD}와 만나는 점을 L이라 하면

$\overline{JI}=\overline{EL}=\frac{1}{2}\overline{EF}=\frac{1}{2}\times4=2$

$\therefore\overline{GI}=\overline{GJ}+\overline{JI}=1+2=3$

\overline{OG}를 그으면 $\triangle OIG$에서

$\overline{OG}=\sqrt{\overline{GI}^2+\overline{OI}^2}=\sqrt{3^2+2^2}=\sqrt{13}$

$\overline{AB}=x$라 하면 $\overline{LI}=x$이고

$\overline{OI}=2$, $\overline{OE}=\overline{OG}=\sqrt{13}$이므로

$\triangle OLE$에서 $\overline{OE}^2=\overline{EL}^2+\overline{OL}^2$

$(\sqrt{13})^2=2^2+(x+2)^2$, $x^2+4x-5=0$

$(x+5)(x-1)=0$ $\quad\therefore x=1\ (\because x>0)$

따라서 \overline{AB}의 길이는 1이다.

답 1

05

오른쪽 그림과 같이 원의 중심을 O, 점 O에서 \overline{AB}, \overline{CD}에 내린 수선의 발을 각각 P, Q라 하자.

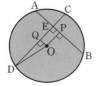

$\overline{AB}=\overline{AE}+\overline{EB}=5+9=14$이므로

$\overline{AP}=\overline{BP}=\frac{1}{2}\overline{AB}=\frac{1}{2}\times14=7$

$\overline{EP}=\overline{AP}-\overline{AE}=7-5=2$

$\therefore\overline{OQ}=\overline{EP}=2$

$\overline{CD}=16$이므로

$\overline{DQ}=\overline{CQ}=\frac{1}{2}\overline{CD}=\frac{1}{2}\times16=8$

$\triangle DOQ$에서

$\overline{OD}=\sqrt{\overline{OQ}^2+\overline{DQ}^2}=\sqrt{2^2+8^2}=\sqrt{68}=2\sqrt{17}$

따라서 원의 반지름의 길이는 $2\sqrt{17}$이므로 원의 넓이는

$\pi\times(2\sqrt{17})^2=68\pi$

답 ③

06

오른쪽 그림과 같이 점 O에서 \overline{AB}, \overline{CD}, \overline{EF}에 내린 수선의 발을 각각 P, Q, R라 하면

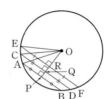

$\overline{AP}=\frac{1}{2}\overline{AB}=\frac{1}{2}\times6=3\,(cm)$

$\overline{CQ}=\frac{1}{2}\overline{CD}=\frac{1}{2}\times8=4\,(cm)$

$\overline{ER}=\frac{1}{2}\overline{EF}=\frac{1}{2}\times2\sqrt{21}=\sqrt{21}\,(cm)$

\overline{AB}, \overline{CD}, \overline{EF}가 일정한 간격으로 서로 평행하게 있으므로 원 O의 반지름의 길이를 r cm, $\overline{OR}=x$ cm, $\overline{PQ}=\overline{QR}=a$ cm라 하면 $\triangle OER$, $\triangle OCQ$, $\triangle OAP$에서 순서대로

$r^2=x^2+(\sqrt{21})^2$ $\quad\cdots\cdots\ \bigcirc$

$r^2=(x+a)^2+4^2$ $\quad\cdots\cdots\ \bigcirc$

$r^2=(x+2a)^2+3^2$ $\quad\cdots\cdots\ \bigcirc$

$\bigcirc=\bigcirc$에서 $x^2+21=x^2+2ax+a^2+16$

$\therefore 2ax+a^2=5$ $\quad\cdots\cdots\ \bigcirc$

$\bigcirc=\bigcirc$에서 $x^2+21=x^2+4ax+4a^2+9$

$\therefore 4ax+4a^2=12$ $\quad\cdots\cdots\ \bigcirc$

$\bigcirc-2\times\bigcirc$을 하면

$2a^2=2$, $a^2=1$ $\quad\therefore a=1\ (\because a>0)$

$a=1$을 \bigcirc에 대입하면

$2x+1=5$, $2x=4$ $\quad\therefore x=2$

$x=2$를 \bigcirc에 대입하면

$r^2=2^2+(\sqrt{21})^2=25$ $\quad\therefore r=5\ (\because r>0)$

따라서 원 O의 반지름의 길이는 5 cm이므로 둘레의 길이는

$2\pi\times5=10\pi\,(cm)$

답 10π cm

07

오른쪽 그림과 같이 작은 원과 \overline{AC}의 접점을 H라 하면 $\triangle CHO$에서

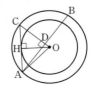

$\overline{CH}=\sqrt{\overline{CO}^2-\overline{OH}^2}$

$=\sqrt{8^2-6^2}=\sqrt{28}=2\sqrt{7}$

\overline{AC}는 큰 원의 현이므로

$\overline{AC}=2\overline{CH}=2\times2\sqrt{7}=4\sqrt{7}$

\overline{AB}와 \overline{OC}의 교점을 D라 하면 \overline{AB}는 큰 원의 현이므로

$\overline{AD}=\overline{BD}$

$\triangle OCA$에서

$\dfrac{1}{2}\times\overline{AC}\times\overline{OH}=\dfrac{1}{2}\times\overline{OC}\times\overline{AD}$이므로

$\dfrac{1}{2}\times4\sqrt{7}\times6=\dfrac{1}{2}\times8\times\overline{AD}$

$\therefore \overline{AD}=3\sqrt{7}$

$\therefore \overline{AB}=2\overline{AD}=2\times3\sqrt{7}=6\sqrt{7}$

답 $6\sqrt{7}$

08

점 P를 지나는 원 O의 현 중에서 길이가 가장 짧은 현은 중점이 P인 현이다.

오른쪽 그림과 같이 중점이 P인 현의 양 끝 점을 각각 A, B라 하면

$\overline{AP}=\overline{BP}$

직각삼각형 AOP에서

$\overline{AP}=\sqrt{\overline{AO}^2-\overline{PO}^2}=\sqrt{10^2-6^2}$
$\qquad=\sqrt{64}=8$

$\therefore \overline{AB}=2\overline{AP}=2\times8=16$

즉, 조건을 만족시키는 가장 짧은 현의 길이는 16이고, 점 P를 지나고 길이가 16인 현은 1개 존재한다.

또한, 점 P를 지나는 원 O의 현 중에서 길이가 가장 긴 현은 오른쪽 그림과 같은 원의 지름이다.

이때, 원의 지름의 길이는 $2\times10=20$이고, 점 P를 지나는 지름은 1개 존재한다.

이상에서 점 P를 지나는 현의 길이를 l이라 하면

$16\le l\le20$

따라서 점 P를 지나고 길이가 정수인 현은

길이가 16인 현이 1개, 길이가 17인 현이 2개,

길이가 18인 현이 2개, 길이가 19인 현이 2개,

길이가 20인 현이 1개

이므로 모두

$1+2+2+2+1=8$(개)

답 ⑤

blacklabel 특강　오답피하기

오른쪽 그림과 같이 점 P를 지나는 현은 지름과 점 P를 중점으로 하는 현을 제외하면 같은 길이의 현이 모두 두 개씩 존재한다.
현의 개수를 셀 때, 이것에 주의하여 빠짐없이 셀 수 있도록 한다.

09 해결단계

❶단계	원의 중심 O를 지나고 \overline{AH}와 평행한 직선 EF를 긋는다.
❷단계	\overline{OE}, \overline{OF}의 길이를 각각 구한다.
❸단계	\overline{BH}의 길이를 구한다.

오른쪽 그림과 같이 원의 중심을 O, 점 O를 지나면서 \overline{AH}에 평행한 직선이 \overline{AB}, \overline{CD}와 만나는 점을 각각 E, F라 하자.

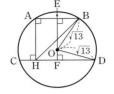

$\overline{OF}=x$라 하면 $\overline{EF}=\overline{AH}=4$이므로

$\overline{OE}=4-x$

$\overline{AB}:\overline{CD}=1:\sqrt{3}$이므로 $\overline{AB}=2a$, $\overline{CD}=2\sqrt{3}a\,(a>0)$라 하면

$\overline{BE}=\dfrac{1}{2}\overline{AB}=a$, $\overline{DF}=\dfrac{1}{2}\overline{CD}=\sqrt{3}a$

$\triangle OBE$에서 $\overline{BE}^2+\overline{OE}^2=\overline{OB}^2$이므로

$a^2+(4-x)^2=(\sqrt{13})^2$

$\therefore a^2+x^2-8x+3=0$ ·····㉠

$\triangle OFD$에서 $\overline{DF}^2+\overline{OF}^2=\overline{OD}^2$이므로

$(\sqrt{3}a)^2+x^2=(\sqrt{13})^2$

$\therefore 3a^2+x^2-13=0$ ·····㉡

㉠$\times3-$㉡을 하면

$2x^2-24x+22=0$

$x^2-12x+11=0$, $(x-1)(x-11)=0$

$\therefore x=1$ 또는 $x=11$

이때, $4-x>0$, $x>0$에서 $x=1$

$x=1$을 ㉠에 대입하면

$a^2-4=0$, $a^2=4$　$\therefore a=2\,(\because a>0)$

따라서 $\triangle AHB$에서 $\overline{AB}=2a=2\times2=4$, $\overline{AH}=4$이므로

$\overline{BH}=\sqrt{4^2+4^2}=\sqrt{32}=4\sqrt{2}$

답 ①

10

오른쪽 그림과 같이 \overline{OA}, \overline{OB}, \overline{OC}를 그으면

$\overline{OH}=\overline{OI}$이므로 $\overline{AB}=\overline{AC}$

$\therefore \angle AOB=\angle AOC$

$\overparen{AB}:\overparen{BC}=5:2$에서

$\angle AOB:\angle BOC=5:2$

이때, $\angle AOB=\angle AOC=5k°$, $\angle BOC=2k°\,(k>0)$라 하면

$\angle AOB+\angle BOC+\angle AOC=360°$에서

$5k+2k+5k=360$, $12k=360$

$\therefore k=30$

즉, $\angle AOB=\angle AOC=150°$, $\angle BOC=60°$이므로

$\triangle ACB=\triangle AOB+\triangle BOC+\triangle COA$

$$=\frac{1}{2}\times\overline{OA}\times\overline{OB}\times\sin(180°-150°)$$
$$+\frac{1}{2}\times\overline{OB}\times\overline{OC}\times\sin 60°$$
$$+\frac{1}{2}\times\overline{OC}\times\overline{OA}\times\sin(180°-150°)$$
$$=\frac{1}{2}\times4\times4\times\frac{1}{2}+\frac{1}{2}\times4\times4\times\frac{\sqrt{3}}{2}+\frac{1}{2}\times4\times4\times\frac{1}{2}$$
$$=4+4\sqrt{3}+4=8+4\sqrt{3}$$

답 ①

blacklabel 특강 필수개념

삼각형의 넓이

△ABC에서 두 변의 길이 a, c와 그 끼인각 ∠B의 크기를 알 때, 넓이 S는

(1) ∠B가 예각인 경우

$$S=\frac{1}{2}ac\sin B$$

(2) ∠B가 둔각인 경우

$$S'=\frac{1}{2}ac\sin(180°-B)$$

11

오른쪽 그림과 같이 원 O의 중심에서 두 현 AB와 CD에 내린 수선의 발을 각각 M, N 이라 하면

$\overline{AB}=2\boxed{\overline{AM}}$, $\overline{CD}=2\boxed{\overline{CN}}$

$\overline{AB}=\overline{CD}$이므로

$\boxed{\overline{AM}}=\boxed{\overline{CN}}$ ……㉠

두 직각삼각형 OAM과 OCN에서

$\overline{OA}=\boxed{\overline{OC}}$ ……㉡

㉠, ㉡에 의하여

△OAM≡$\boxed{△OCN}$ (\boxed{RHS} 합동)

∴ $\overline{OM}=\overline{ON}$

즉, 한 원에서 길이가 같은 두 현은 원의 중심으로부터 같은 거리에 있다.

따라서 옳지 않은 것은 ③이다. 답 ③

12

현의 길이가 8로 모두 같으므로 현의 중점에서 원의 중심까지의 거리도 모두 같다.

따라서 무한히 많은 현의 중점을 연결하면 그림의 안쪽 원의 테두리가 되므로 내부에 생긴 도형은 원이 된다.

내부에 생긴 작은 원의 반지름의 길이를 a, 처음 큰 원의 반지름의 길이를 b라 하면 오른쪽 그림과 같이 원의 중심에서 현에 수선을 내려 만든 직각삼각형에서 피타고라스 정리에 의하여

$$b^2=a^2+4^2 \qquad \therefore b^2-a^2=16$$

현이 지나간 부분의 넓이는 큰 원의 넓이에서 작은 원의 넓이를 뺀 것과 같으므로

$$\pi b^2-\pi a^2=\pi(b^2-a^2)=16\pi$$

답 16π

13

$\overline{AB}=2\sqrt{3}$이고 $\overline{OH}=\overline{OI}$이므로

$\overline{AC}=2\sqrt{3}$

오른쪽 그림과 같이 점 A에서 \overline{BC}에 내린 수선의 발을 J라 하면 △ABJ는 ∠ABJ=30°, ∠BAJ=60°인 직각삼각형이므로

$$\overline{AJ}=\overline{AB}\sin 30°=2\sqrt{3}\times\frac{1}{2}=\sqrt{3}$$

$$\overline{BJ}=\overline{AB}\cos 30°=2\sqrt{3}\times\frac{\sqrt{3}}{2}=3$$

이때, $\overline{OH}\perp\overline{AB}$에서 $\overline{BH}=\frac{1}{2}\overline{AB}=\frac{1}{2}\times2\sqrt{3}=\sqrt{3}$이고

△ABJ∽△DBH (AA 닮음)이므로

$\overline{BJ}:\overline{BH}=\overline{AJ}:\overline{DH}$

즉, $3:\sqrt{3}=\sqrt{3}:\overline{DH}$이므로

$3\overline{DH}=3 \qquad \therefore \overline{DH}=1$

∴ (오각형 AHDEI의 넓이)

$$=△ABC-2△DHB$$
$$=\frac{1}{2}\times(3+3)\times\sqrt{3}-2\times\left(\frac{1}{2}\times\sqrt{3}\times1\right)$$
$$=3\sqrt{3}-\sqrt{3}=2\sqrt{3}$$

답 $2\sqrt{3}$

14

\overline{PA}, \overline{PB}가 원 O의 접선이므로 $\overline{PA}=\overline{PB}$

또한, ∠APB=60°이므로 △ABP는 한 변의 길이가 6인 정삼각형이다.

∴ $\overline{AB}=6$

$\overline{OH}\perp\overline{AB}$이므로

$\overline{\text{AH}}=\overline{\text{BH}}=\dfrac{1}{2}\overline{\text{AB}}=\dfrac{1}{2}\times 6=3$

한편, 오른쪽 그림과 같이 $\overline{\text{OA}}$를 그으면

$\overline{\text{OA}}\perp\overline{\text{PA}}$, $\angle\text{PAB}=60^\circ$이므로 $\triangle\text{AOH}$
는 $\angle\text{OAH}=30^\circ$, $\angle\text{AOH}=60^\circ$,
$\angle\text{OHA}=90^\circ$인 직각삼각형이다.

$\therefore \overline{\text{OH}}=\overline{\text{AH}}\times\tan(\angle\text{OAH})$

$\qquad =3\tan 30^\circ=3\times\dfrac{\sqrt{3}}{3}=\sqrt{3}$ 　　　　답 ①

15

$\overline{\text{PA}}$, $\overline{\text{PQ}}$는 원 O의 두 접선이므로

$\overline{\text{PA}}=\overline{\text{PQ}}$

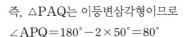

즉, $\triangle\text{PAQ}$는 이등변삼각형이므로

$\angle\text{APQ}=180^\circ-2\times 50^\circ=80^\circ$

$\therefore \angle\text{BPQ}=180^\circ-80^\circ=100^\circ$

한편, $\overline{\text{PB}}$, $\overline{\text{PQ}}$는 원 O′의 두 접선이므로

$\overline{\text{PB}}=\overline{\text{PQ}}$

즉, $\triangle\text{PQB}$도 이등변삼각형이므로

$\angle\text{PBQ}=\angle\text{PQB}=\dfrac{1}{2}\times(180^\circ-100^\circ)=40^\circ$

이때, $\overline{\text{PB}}$는 점 B에서의 원 O′의 접선이므로

$\overline{\text{PB}}\perp\overline{\text{BO}'}$

$\therefore \angle\text{QBO}'=90^\circ-\angle\text{PBQ}$

$\qquad =90^\circ-40^\circ=50^\circ$ 　　　　답 50°

16

오른쪽 그림과 같이 $\overline{\text{BE}}$와 사분원이 만
나는 점을 F라 하고 $\overline{\text{CF}}$를 그으면

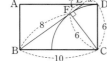

$\overline{\text{CF}}=\overline{\text{CD}}=6$, $\overline{\text{CF}}\perp\overline{\text{BF}}$

즉, $\triangle\text{BCF}$에서

$\overline{\text{BF}}=\sqrt{\overline{\text{BC}}^2-\overline{\text{CF}}^2}$

$\qquad =\sqrt{10^2-6^2}=\sqrt{64}=8$

이때, $\overline{\text{EF}}=x$라 하면 $\overline{\text{ED}}=\overline{\text{EF}}=x$이므로

$\overline{\text{AE}}=10-x$

$\triangle\text{ABE}$에서 $\overline{\text{BE}}^2=\overline{\text{AE}}^2+\overline{\text{AB}}^2$이므로

$(x+8)^2=(10-x)^2+6^2$

$x^2+16x+64=(100-20x+x^2)+36$

$36x=72$ 　　$\therefore x=2$

$\therefore \overline{\text{AE}}=10-x=10-2=8$ 　　　　답 ④

17

오른쪽 그림과 같이 $\overline{\text{O}_1\text{A}}$를 그으면

$\triangle\text{AO}_1\text{B}$와 $\triangle\text{AO}_1\text{C}$에서

$\angle\text{B}=\angle\text{C}=90^\circ$, $\overline{\text{AO}_1}$은 공통, $\overline{\text{BO}_1}=\overline{\text{CO}_1}$

즉, $\triangle\text{AO}_1\text{B}\equiv\triangle\text{AO}_1\text{C}$ (RHS 합동)이므로

$\angle\text{AO}_1\text{B}=\angle\text{AO}_1\text{C}=\dfrac{1}{2}\angle\text{BO}_1\text{C}$

$\qquad\qquad =\dfrac{1}{2}\times 120^\circ=60^\circ$

직각삼각형 AO_1B에서 $\overline{\text{AB}}=6\sqrt{3}$이므로

$\overline{\text{BO}_1}=\dfrac{\overline{\text{AB}}}{\tan 60^\circ}=\dfrac{6\sqrt{3}}{\sqrt{3}}=6$

$\overline{\text{AO}_1}=\dfrac{\overline{\text{AB}}}{\sin 60^\circ}=\dfrac{6\sqrt{3}}{\dfrac{\sqrt{3}}{2}}=12$

이때, 원 O_2가 선분 AB와 접하는 접점을 H라 하고, 원 O_2의 반
지름의 길이를 r라 하면

$\overline{\text{AO}_2}=\overline{\text{AO}_1}-\overline{\text{O}_1\text{O}_2}=12-(6+r)=6-r$, $\overline{\text{O}_2\text{H}}=r$

$\triangle\text{AO}_2\text{H}\backsim\triangle\text{AO}_1\text{B}$ (AA 닮음)이므로

$\overline{\text{O}_2\text{H}} : \overline{\text{O}_1\text{B}}=\overline{\text{AO}_2} : \overline{\text{AO}_1}$

즉, $r : 6=(6-r) : 12$이므로

$36-6r=12r$, $18r=36$ 　　$\therefore r=2$

따라서 원 O_2의 반지름의 길이는 2이므로 둘레의 길이는

$2\pi\times 2=4\pi$ 　　　　답 ⑤

18

부채꼴 AOB의 넓이가 6π이고 반지름의 길이가 6이므로 중심
각의 크기를 x°라 하면

$6\pi=\pi\times 6^2\times\dfrac{x}{360}$ 　　$\therefore x=60$

오른쪽 그림과 같이 원 O′이 $\overline{\text{OA}}$, $\overline{\text{OB}}$와 접
하는 점을 각각 C, D라 하면

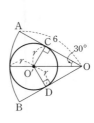

$\triangle\text{O}'\text{OC}$와 $\triangle\text{O}'\text{OD}$에서

$\angle\text{OCO}'=\angle\text{ODO}'=90^\circ$,

$\overline{\text{O}'\text{C}}=\overline{\text{O}'\text{D}}$, $\overline{\text{OO}'}$은 공통이므로

$\triangle\text{O}'\text{OC}\equiv\triangle\text{O}'\text{OD}$ (RHS 합동)

$\therefore \angle\text{O}'\text{OC}=\angle\text{O}'\text{OD}=\dfrac{1}{2}\times 60^\circ=30^\circ$

이때, 원 O′의 반지름의 길이를 r라 하면

$\overline{\text{OO}'}=6-r$

$\triangle\text{O}'\text{OC}$에서 $\overline{\text{O}'\text{C}}=\overline{\text{OO}'}\sin(\angle\text{O}'\text{OC})$이므로

$r=(6-r)\times\sin 30^\circ$

즉, $r=\dfrac{1}{2}(6-r)$이므로

$2r=6-r$, $3r=6$ ∴ $r=2$

따라서 원 O'의 반지름의 길이는 2이므로 둘레의 길이는

$2\pi \times 2 = 4\pi$ 답 ②

blacklabel 특강 필수개념

부채꼴의 호의 길이와 넓이

반지름의 길이가 r, 중심각의 크기가 $x°$인 부채꼴의
호의 길이를 l, 넓이를 S라 하면

(1) $l = 2\pi r \times \dfrac{x}{360}$

(2) $S = \pi r^2 \times \dfrac{x}{360}$

19

오른쪽 그림에서

$\overline{CP}=\overline{CA}=3$ cm, $\overline{DP}=\overline{DB}=7$ cm

또한, $\angle CAB = \angle DBA = 90°$이므로

$\overline{AC} /\!/ \overline{BD}$

이때, $\triangle AQC$와 $\triangle DQB$에서

$\angle QCA = \angle QBD$ (∵ 엇각),

$\angle QAC = \angle QDB$ (∵ 엇각)

즉, $\triangle AQC \backsim \triangle DQB$ (AA 닮음)이므로

$\overline{AQ} : \overline{DQ} = \overline{AC} : \overline{DB} = 3 : 7$

또한, $\triangle DCA$와 $\triangle DPQ$에서

$\overline{DC} : \overline{DP} = \overline{DA} : \overline{DQ} = 10 : 7$, $\angle D$는 공통이므로

$\triangle DCA \backsim \triangle DPQ$ (SAS 닮음)

따라서 $\overline{CA} : \overline{PQ} = 10 : 7$이므로

$3 : \overline{PQ} = 10 : 7$, $10\overline{PQ} = 21$

∴ $\overline{PQ} = \dfrac{21}{10}$ (cm) 답 ②

20

오른쪽 그림과 같이 원의 중심을 O라 하
고, 직선 OQ가 \overline{AB}와 만나는 점을 R, 직
선 OP가 \overline{AD}와 만나는 점을 S라 하면

$\overline{OR} \perp \overline{AB}$, $\overline{OS} \perp \overline{AD}$

이때, $\overline{EB}=2$이므로

$\overline{AE} = \overline{AB} - \overline{EB} = 18 - 2 = 16$

$\overline{AE} \perp \overline{OR}$이므로

$\overline{AR} = \overline{ER} = \dfrac{1}{2}\overline{AE} = \dfrac{1}{2} \times 16 = 8$

또한, $\overline{CP} = \overline{CQ} = \overline{EB} + \overline{ER} = 2 + 8 = 10$이므로

$\overline{AS} = \overline{BP}$

$\quad = \overline{BC} - \overline{CP}$

$\quad = 16 - 10 = 6$

따라서 $\overline{AF} \perp \overline{OS}$에서 $\overline{FS} = \overline{AS} = 6$이므로

$\overline{DF} = 16 - \overline{AF} = 16 - 2\overline{AS}$

$\quad = 16 - 2 \times 6 = 4$ 답 4

21

두 원 O_1, O_2의 반지름의 길이가 각각 4, 1이므로

$\overline{O_1B}=4$, $\overline{O_2C}=1$, $\overline{O_1O_2}=4+1=5$

오른쪽 그림과 같이 점 O_2에서 $\overline{O_1B}$에
내린 수선의 발을 D라 하면

$\overline{O_1D} = \overline{O_1B} - \overline{DB}$

$\quad = \overline{O_1B} - \overline{O_2C}$

$\quad = 4 - 1 = 3$

이므로 $\triangle O_1DO_2$에서

$\overline{O_2D} = \sqrt{\overline{O_1O_2}^2 - \overline{O_1D}^2} = \sqrt{5^2 - 3^2} = \sqrt{16} = 4$

∴ $\overline{BC} = \overline{O_2D} = 4$

한편, 오른쪽 그림과 같이 점 A를 지나
는 두 원 O_1, O_2의 공통인 접선을 직
선 m이라 하고, \overline{BC}와 직선 m이 만
나는 점을 E라 하면

원 O_1에서 $\overline{EA} = \overline{EB}$

원 O_2에서 $\overline{EA} = \overline{EC}$

∴ $\overline{EA} = \overline{EB} = \overline{EC}$

즉, 점 E는 $\triangle ABC$의 외접원의 중심이다.

따라서 $\triangle ABC$의 외접원의 반지름의 길이는

$\overline{EA} = \overline{EB} = \overline{EC}$

$\quad = \dfrac{1}{2}\overline{BC} = \dfrac{1}{2} \times 4 = 2$

답 2

단계	채점 기준	배점
(가)	두 원 O_1, O_2의 반지름의 길이를 이용하여 \overline{BC}의 길이를 구한 경우	40%
(나)	점 A를 지나는 두 원 O_1, O_2의 공통인 접선을 이용하여 $\triangle ABC$의 외접원의 중심을 찾은 경우	40%
(다)	$\triangle ABC$의 외접원의 반지름의 길이를 구한 경우	20%

두 원 O, O'이 점 P에서 서로 외접하고, 직선 AB가
두 원의 공통인 접선이고 두 점 A, B가 그 접점일 때

(i) 직선 CA, CP는 원 O의 접선이므로
$\overline{CA}=\overline{CP}$
(ii) 직선 CB, CP는 원 O'의 접선이므로
$\overline{CB}=\overline{CP}$
(i), (ii)에서 $\overline{CA}=\overline{CB}=\overline{CP}$

22

다음 그림과 같이 원 O와 △ABC의 접점을 각각 D, E, F라 하
면 □OFCE는 한 변의 길이가 2인 정사각형이다.

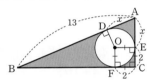

$\overline{AE}=\overline{AD}=x$라 하면 $\overline{BF}=\overline{BD}=13-x$이므로
$\overline{BC}=(13-x)+2=15-x$
△ABC에서 $\overline{AB}^2=\overline{AC}^2+\overline{BC}^2$이므로
$13^2=(x+2)^2+(15-x)^2$
$169=(x^2+4x+4)+(225-30x+x^2)$
$2x^2-26x+60=0,\ x^2-13x+30=0$
$(x-3)(x-10)=0$　∴ $x=3$ 또는 $x=10$
그런데 $\overline{AC}<\overline{BC}$에서 $x+2<15-x$, 즉 $x<\dfrac{13}{2}$이므로
$x=3$
따라서 $\overline{AC}=3+2=5$, $\overline{BC}=15-3=12$이므로 색칠한 부분의
넓이는
$△ABC-(원\ O의\ 넓이)=\dfrac{1}{2}\times12\times5-\pi\times2^2$
$=30-4\pi$　　　답 $30-4\pi$

23

오른쪽 그림과 같이 원 O와
□ADEC의 접점을 각각 F, G, H,
I라 하자.
$\overline{AF}=\overline{AI}=x$라 하면
$\overline{BH}=\overline{BF}=15-x$

$\overline{CH}=\overline{CI}=12-x$
이때, $\overline{BC}=\overline{BH}+\overline{CH}$이므로
$18=(15-x)+(12-x)$
$2x=9$　　∴ $x=\dfrac{9}{2}$
따라서 삼각형 BED의 둘레의 길이는
$\overline{BD}+\overline{DE}+\overline{BE}$
$=\overline{BD}+\overline{DG}+\overline{GE}+\overline{BE}$
$=(\overline{BD}+\overline{DF})+(\overline{EH}+\overline{BE})\ (\because\ \overline{DG}=\overline{DF},\ \overline{GE}=\overline{EH})$
$=\overline{BF}+\overline{BH}$
$=2\overline{BF}\ (\because\ \overline{BF}=\overline{BH})$
$=2\times\left(15-\dfrac{9}{2}\right)=21$　　　답 21

24

다음 그림과 같이 \overline{OD}, \overline{OF}를 그으면 $\overline{OD}=\overline{OF}$이고
$\overline{OD}\perp\overline{AB}$, $\overline{OF}\perp\overline{AC}$이므로 □ADOF는 정사각형이다.

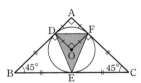

원 O의 반지름의 길이를 r라 하면
$\overline{OD}=\overline{OF}=\overline{AD}=\overline{AF}=r$
$\overline{AB}=\overline{AC}=2$이므로
$\overline{BE}=\overline{BD}=2-r$, $\overline{CE}=\overline{CF}=2-r$
이때, 직각이등변삼각형 ABC에서
$\overline{BC}=\dfrac{\overline{AB}}{\sin45°}=\dfrac{2}{\frac{\sqrt{2}}{2}}=2\sqrt{2}$
이므로 $\overline{BC}=\overline{BE}+\overline{CE}$에서 $2\sqrt{2}=(2-r)+(2-r)$
$2\sqrt{2}=4-2r,\ 2r=4-2\sqrt{2}$　　∴ $r=2-\sqrt{2}$
∴ $\overline{BD}=\overline{BE}=\overline{CF}=\overline{CE}=2-(2-\sqrt{2})=\sqrt{2}$
∴ $△DEF=△ABC-(△ADF+△BED+△CFE)$
$=△ABC-△ADF-2△BED$
$=\dfrac{1}{2}\times\overline{AB}\times\overline{AC}-\dfrac{1}{2}\times\overline{AD}\times\overline{AF}$
$\qquad-2\times\left(\dfrac{1}{2}\times\overline{BD}\times\overline{BE}\times\sin45°\right)$
$=\dfrac{1}{2}\times2\times2-\dfrac{1}{2}\times(2-\sqrt{2})^2$
$\qquad-2\times\left(\dfrac{1}{2}\times\sqrt{2}\times\sqrt{2}\times\dfrac{\sqrt{2}}{2}\right)$
$=2-(3-2\sqrt{2})-\sqrt{2}=\sqrt{2}-1$　　　답 $\sqrt{2}-1$

25

네 원 O_1, O_2, O_3, O_4와 육각형 PABCDE의 접점을 F, G, H, I, J, K라 하고, 길이가 같은 선분을 표시하면 다음 그림과 같다.

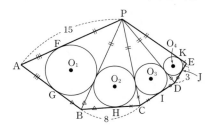

원의 접선의 길이에 의하여
$$\overline{PF}=\overline{PK}, \overline{AF}=\overline{AG}, \overline{BG}=\overline{BH}, \overline{CH}=\overline{CI}, \overline{DI}=\overline{DJ},$$
$$\overline{EJ}=\overline{EK}$$

∴ (육각형 PABCDE의 둘레의 길이)
$$=2\overline{PF}+2\overline{AF}+2\overline{BH}+2\overline{CH}+2\overline{DJ}+2\overline{EJ}$$
$$=2(\overline{PF}+\overline{AF})+2(\overline{BH}+\overline{CH})+2(\overline{DJ}+\overline{EJ})$$
$$=2(\overline{PA}+\overline{BC}+\overline{DE})$$
$$=2\times(15+8+3)$$
$$=52$$

답 52

blacklabel 특강 풀이첨삭

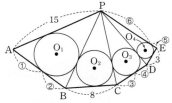

위의 그림과 같이 각 선분의 길이를 ①~⑥으로 정하고 육각형 PABCDE의 둘레의 길이를 다음과 같이 확인하면서 구할 수 있다.
원의 접선의 길이에 의하여
$\overline{PA}=①+⑥=15, \overline{BC}=②+③=8, \overline{DE}=④+⑤=3$
∴ (육각형 PABCDE의 둘레의 길이)
$$=\overline{PA}+\overline{AB}+\overline{BC}+\overline{CD}+\overline{DE}+\overline{EP}$$
$$=(①+⑥)+(①+②)+(②+③)+(③+④)+(④+⑤)+(⑤+⑥)$$
$$=2\times(①+②+③+④+⑤+⑥)$$
$$=2\times(15+8+3)=52$$

26

□ABCD의 둘레의 길이가 56이므로
오른쪽 그림과 같이 $\overline{AB}=x$라 하면
$\overline{BC}=28-x$
이때, $\overline{AG}=\overline{AE}$, $\overline{CE}=\overline{CH}$이므로

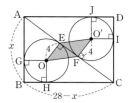

$$\overline{AC}=\overline{AE}+\overline{EC}$$
$$=\overline{AG}+\overline{CH}$$
$$=(\overline{AB}-\overline{BG})+(\overline{BC}-\overline{BH})$$
$$=(x-4)+(28-x-4)$$
$$=20$$

△ABC에서 $\overline{AB}^2+\overline{BC}^2=\overline{AC}^2$이므로
$$x^2+(28-x)^2=20^2, 2x^2-56x+384=0$$
$$x^2-28x+192=0, (x-12)(x-16)=0$$
∴ $x=12$ 또는 $x=16$
그런데 $\overline{AB}<\overline{BC}$이므로
$\overline{AB}=12, \overline{BC}=16$ ∴ $\overline{AG}=\overline{AE}=8, \overline{CE}=\overline{CH}=12$
△ACD에서 같은 방법으로 하면 $\overline{CF}=\overline{CI}=8$이므로
$$\overline{EF}=\overline{CE}-\overline{CF}=12-8=4$$
∴ $\square EOFO'=2\triangle OFE$
$$=2\times\left(\frac{1}{2}\times4\times4\right)=16$$

답 16

27

□ABCD는 등변사다리꼴이므로 $\overline{AB}=\overline{CD}$
□ABCD가 원 O에 외접하므로 $\overline{AD}+\overline{BC}=\overline{AB}+\overline{CD}$에서
$16=\overline{AB}+\overline{CD}=2\overline{AB}$
∴ $\overline{AB}=\overline{CD}=8\,\text{cm}$
오른쪽 그림과 같이 두 점 A, D에서 \overline{BC}
에 내린 수선의 발을 각각 E, F라 하면
$\overline{EF}=\overline{AD}=6\,\text{cm}$이므로

$$\overline{BE}=\overline{CF}=\frac{1}{2}\times(10-6)=2\,(\text{cm})$$
△ABE에서
$$\overline{AE}=\sqrt{8^2-2^2}=\sqrt{60}=2\sqrt{15}\,(\text{cm})$$
∴ $\square ABCD=\frac{1}{2}\times(\overline{AD}+\overline{BC})\times\overline{AE}$
$$=\frac{1}{2}\times(6+10)\times2\sqrt{15}$$
$$=16\sqrt{15}\,(\text{cm}^2)$$

답 ④

28

다음 그림과 같이 사각형 ABCD의 각 변과 내접원 O의 접점을
각각 H, I, J, K라 하고 원 O의 반지름의 길이를 r라 하면
$$\overline{OH}=\overline{OI}=\overline{OJ}=\overline{OK}=r$$

이때, 색칠한 부분의 넓이를 S라 하면

$S = \square ABCD - (\text{원 O의 넓이})$

$\quad = (\triangle OAB + \triangle OBC + \triangle OCD + \triangle ODA) - (\text{원 O의 넓이})$

$\quad = \frac{1}{2} \times \overline{AB} \times r + \frac{1}{2} \times \overline{BC} \times r + \frac{1}{2} \times \overline{CD} \times r$

$\qquad + \frac{1}{2} \times \overline{DA} \times r - \pi r^2$

$\quad = \frac{1}{2} r (\overline{AB} + \overline{BC} + \overline{CD} + \overline{DA}) - \pi r^2 \quad \cdots\cdots \bigcirc$

한편, $\triangle ODA$는 $\overline{AD} = \overline{OD} = 5$인 이등변삼각형이므로 점 D에서 선분 OA에 내린 수선의 발을 L이라 하면

$\overline{LA} = \overline{LO} = \frac{1}{2}\overline{OA} = \frac{1}{2} \times 2\sqrt{5} = \sqrt{5}$

$\triangle DAL$에서 $\overline{AD}^2 = \overline{LA}^2 + \overline{LD}^2$이므로

$5^2 = (\sqrt{5})^2 + \overline{LD}^2$

$\overline{LD}^2 = 20 \qquad \therefore \overline{LD} = 2\sqrt{5} \; (\because \overline{LD} > 0)$

즉, $\triangle ODA$의 넓이는

$\frac{1}{2} \times \overline{OA} \times \overline{LD} = \frac{1}{2} \times \overline{AD} \times \overline{OH}$이므로

$\frac{1}{2} \times 2\sqrt{5} \times 2\sqrt{5} = \frac{1}{2} \times 5 \times r$

$10 = \frac{5}{2}r \qquad \therefore r = 4$

또한, $\square ABCD$는 원 O에 외접하는 사각형이므로

$\overline{AB} + \overline{CD} = \overline{AD} + \overline{BC} = 5 + 16 = 21$

따라서 \bigcirc에서 색칠한 부분의 넓이는

$S = \frac{1}{2}r(\overline{AB} + \overline{BC} + \overline{CD} + \overline{DA}) - \pi r^2$

$\quad = \frac{1}{2} \times 4 \times (21 + 21) - \pi \times 4^2$

$\quad = 84 - 16\pi$

답 ⑤

29 해결단계

❶단계	두 원의 반지름의 길이와 \overline{BE}, \overline{EC}의 길이를 각각 문자를 사용하여 나타낸다.
❷단계	$\square ABED$가 원 O에 외접함을 이용하여 \overline{DE}의 길이를 문자를 사용하여 나타낸다.
❸단계	$\triangle CDE$에서 피타고라스 정리와 직각삼각형의 내접원의 성질을 이용하여 원의 반지름의 길이와 선분의 길이 사이의 관계식을 구한다.
❹단계	두 원의 넓이의 비를 구한다.

두 원 O, O'의 반지름의 길이를 각각 r, r'이라 하자.

$\overline{BE} : \overline{EC} = 1 : 2$이므로 $\overline{BE} = a$, $\overline{EC} = 2a \; (a > 0)$라 하면

$\overline{AD} = \overline{BC} = \overline{BE} + \overline{EC} = a + 2a = 3a$

\overline{AB}는 원 O의 지름의 길이와 같으므로 $\overline{AB} = 2r$

$\square ABED$가 원 O에 외접하므로

$\overline{AD} + \overline{BE} = \overline{AB} + \overline{DE}$

즉, $3a + a = 2r + \overline{DE}$이므로

$\overline{DE} = 4a - 2r$

$\triangle CDE$에서 $\overline{DE}^2 = \overline{CE}^2 + \overline{CD}^2$이므로

$(4a - 2r)^2 = (2a)^2 + (2r)^2$

$16a^2 - 16ar + 4r^2 = 4a^2 + 4r^2$

$16ar = 12a^2 \qquad \therefore r = \frac{3}{4}a \; (\because a > 0)$

한편, 오른쪽 그림과 같이 원 O'과 $\triangle CDE$의 접점을 각각 P, Q, R라 하면 $\square O'PCQ$는 한 변의 길이가 r'인 정사각형이므로

$\overline{DR} = \overline{DQ} = \overline{DC} - \overline{QC}$

$\quad = 2r - r'$

$\overline{ER} = \overline{EP} = \overline{EC} - \overline{PC}$

$\quad = 2a - r'$

이때, $\overline{DE} = \overline{ER} + \overline{DR}$에서

$4a - 2r = (2a - r') + (2r - r')$

$2r' = 4r - 2a$

$\therefore r' = 2r - a = 2 \times \frac{3}{4}a - a = \frac{1}{2}a$

따라서 두 원 O, O'의 넓이의 비는

$\pi r^2 : \pi r'^2 = \pi \left(\frac{3}{4}a\right)^2 : \pi \left(\frac{1}{2}a\right)^2 = 9 : 4$

답 9 : 4

Step 3	종합 사고력 도전 문제	pp. 39~40

01 (1) $60°$ (2) $3\sqrt{3}$ (3) π	**02** $\dfrac{6\sqrt{2}}{5}$	**03** 24	**04** 6	
05 $\sqrt{22}$ cm	**06** 20 km	**07** $3\sqrt{15}$	**08** 12 cm	

01 해결단계

(1)	❶단계	원의 접선과 반지름의 관계 및 삼각비를 이용하여 $\angle OPA$의 크기를 구한다.
	❷단계	$\angle OPA$의 크기를 이용하여 $\angle BPA$의 크기를 구한다.
(2)	❸단계	$\triangle PAC$가 이등변삼각형임을 확인한다.
	❹단계	\overline{AC}의 길이를 구한다.
(3)	❺단계	$\angle CPB$의 크기를 구한다.
	❻단계	접점 B가 접점 C까지 이동하면서 그리는 호의 길이를 구한다.

(1) \overline{PA}, \overline{PB}는 원 O의 접선이므로 $\overline{PA} \perp \overline{OA}$, $\overline{PB} \perp \overline{OB}$

$\quad \therefore \angle OAP = \angle OBP = 90°$

오른쪽 그림과 같이 \overline{PO}를 그으면 직각삼각형 PAO에서

$\tan(\angle OPA) = \frac{\sqrt{3}}{3}$

$\quad \therefore \angle OPA = 30°$

이때, $\overline{OA} = \overline{OB} = \sqrt{3}$, $\angle OAP = \angle OBP = 90°$, \overline{PO}는 공통이므로

\triangleOPA$\equiv$$\triangle$OPB (RHS 합동)

\therefore \angleBPA$=2\angle$OPA$=2\times30°=60°$

(2) 오른쪽 그림과 같이 반지름의 길이가 $3\sqrt{3}$이 되도록 늘인 원의 중심을 O$'$이라 하고 점 P에서 \overline{AC}에 내린 수선의 발을 H라 하자.

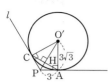

원 밖의 한 점에서 그 원에 그은 두 접선의 길이는 서로 같으므로

$\overline{PA}=\overline{PC}=3$

즉, \trianglePAC는 이등변삼각형이므로 $\overline{AH}=\overline{CH}$

따라서 \overline{PH}는 원 O$'$의 현 AC를 수직이등분하므로 \overline{PH}의 연장선은 원 O$'$의 중심을 지난다.

직각삼각형 O$'$PA에서

$\tan(\angle O'PA)=\dfrac{\overline{O'A}}{\overline{PA}}=\dfrac{3\sqrt{3}}{3}=\sqrt{3}$

\therefore $\angle O'PA=60°$

직각삼각형 PAH에서

$\overline{AH}=\overline{PA}\sin(\angle O'PA)$

$=3\sin60°=3\times\dfrac{\sqrt{3}}{2}=\dfrac{3\sqrt{3}}{2}$

\therefore $\overline{AC}=2\overline{AH}=2\times\dfrac{3\sqrt{3}}{2}=3\sqrt{3}$

(3) 접점 B가 접점 C까지 이동하면서 그리는 호는 반지름이 \overline{PB} 또는 \overline{PC}인 원의 일부분이다.

(2)에서 $\angle O'PA=\angle O'PC=60°$이므로

$\angle CPA=2\angle O'PA=120°$

또한, (1)에서 $\angle BPA=60°$이므로

$\angle CPB=\angle CPA-\angle BPA=120°-60°=60°$

따라서 구하는 길이는 반지름의 길이가 3, 중심각의 크기가 60°인 부채꼴의 호의 길이이므로

$2\pi\times3\times\dfrac{60}{360}=\pi$

답 (1) 60° (2) $3\sqrt{3}$ (3) π

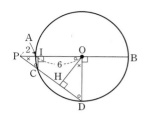

\triangleOHD$\backsim$$\triangle$POD (AA 닮음)이므로

$\overline{OD}:\overline{PD}=\overline{DH}:\overline{DO}$

$6:10=\overline{DH}:6$

$10\overline{DH}=36$ \therefore $\overline{DH}=\dfrac{18}{5}$

이때, 원의 중심에서 현에 내린 수선은 그 현을 이등분하므로

$\overline{CH}=\overline{DH}$

\therefore $\overline{CD}=2\overline{DH}=2\times\dfrac{18}{5}=\dfrac{36}{5}$

\therefore $\overline{PC}=\overline{PD}-\overline{CD}=10-\dfrac{36}{5}=\dfrac{14}{5}$

또한, \trianglePIC$\backsim$$\triangle$POD (AA 닮음)이므로

$\overline{CI}:\overline{DO}=\overline{PI}:\overline{PO}=\overline{PC}:\overline{PD}=\dfrac{14}{5}:10=7:25$

즉, $\overline{CI}:6=\overline{PI}:8=7:25$이므로

$\overline{CI}:6=7:25$에서

$25\overline{CI}=42$ \therefore $\overline{CI}=\dfrac{42}{25}$

$\overline{PI}:8=7:25$에서

$25\overline{PI}=56$ \therefore $\overline{PI}=\dfrac{56}{25}$

\therefore $\overline{AI}=\overline{PI}-\overline{PA}=\dfrac{56}{25}-2=\dfrac{6}{25}$

따라서 직각삼각형 ACI에서

$\overline{AC}^2=\overline{AI}^2+\overline{IC}^2$

$=\left(\dfrac{6}{25}\right)^2+\left(\dfrac{42}{25}\right)^2$

$=\dfrac{1800}{625}=\dfrac{72}{25}$

\therefore $\overline{AC}=\dfrac{6\sqrt{2}}{5}$ (\because $\overline{AC}>0$)

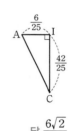

답 $\dfrac{6\sqrt{2}}{5}$

02 해결단계

❶단계	피타고라스 정리를 이용하여 \overline{PD}의 길이를 구한다.
❷단계	점 C에서 \overline{PO}에 내린 수선의 발을 I라 할 때, \overline{AI}, \overline{CI}의 길이를 각각 구한다.
❸단계	직각삼각형 ACI에서 \overline{AC}의 길이를 구한다.

직각삼각형 PDO에서

$\overline{PD}^2=\overline{OD}^2+\overline{OP}^2=6^2+8^2=100$

\therefore $\overline{PD}=\sqrt{100}=10$ (\because $\overline{PD}>0$)

원의 중심 O에서 \overline{PD}에 내린 수선의 발을 H, 점 C에서 \overline{PO}에 내린 수선의 발을 I라 하고 크기가 같은 각을 표시하면 다음 그림과 같다.

03 해결단계

❶단계	원의 중심 O와 직선 l_1 사이의 거리를 a라 하고 x^2+y^2을 a를 사용하여 나타낸다.
❷단계	(완전제곱식)≥0임을 이용하여 x^2+y^2의 최댓값을 구한다.

오른쪽 그림과 같이 두 직선 l_1, l_2에 의하여 생긴 두 현을 각각 \overline{AB}, \overline{CD}라 하고 원의 중심 O에서 두 현 AB, CD에 내린 수선의 발을 각각 E, F라 하자.

$\overline{OE}=a\ (0<a<2)$라 하면

$\triangle OBE$에서 $\overline{OB}=2$, $\overline{BE}=\dfrac{1}{2}x$이므로

$2^2=a^2+\left(\dfrac{1}{2}x\right)^2$

$4=a^2+\dfrac{1}{4}x^2,\ \dfrac{1}{4}x^2=4-a^2$

$\therefore x^2=16-4a^2$ ……㉠

또한, 두 직선 l_1, l_2 사이의 거리는 2이므로

$\overline{OF}=2-a$

$\triangle OFD$에서 $\overline{OD}=2$, $\overline{DF}=\dfrac{1}{2}y$이므로

$2^2=(2-a)^2+\left(\dfrac{1}{2}y\right)^2$

$4=4-4a+a^2+\dfrac{1}{4}y^2,\ \dfrac{1}{4}y^2=4a-a^2$

$\therefore y^2=16a-4a^2$ ……㉡

㉠+㉡을 하면

$x^2+y^2=(16-4a^2)+(16a-4a^2)$

$\qquad\quad =-8a^2+16a+16$

$\qquad\quad =-8(a-1)^2+24$

이때, $0<a<2$에서 $(a-1)^2\geq0$이므로

$-8(a-1)^2\leq0$

$\therefore x^2+y^2=-8(a-1)^2+24\leq24$

따라서 구하는 최댓값은 24이다. **답 24**

04 해결단계

❶단계	$\triangle ABC$의 내접원의 중심이 \overline{AD} 위에 있음을 확인한다.
❷단계	$\triangle ABC$의 내접원의 반지름의 길이를 구한다.
❸단계	삼각형의 각의 이등분선의 성질을 이용하여 \overline{AD}의 길이를 구한다.

오른쪽 그림과 같이 $\triangle ABC$의 내접원을
그리고 그 접점을 각각 E, F, G, 내접원
의 중심을 I라 하면 점 I는 \overline{AD} 위에 있다.
$\overline{AE}=\overline{AG}=x$라 하면

$\overline{BF}=\overline{BE}=6-x$, $\overline{CF}=\overline{CG}=8-x$

$\overline{BC}=\overline{BF}+\overline{CF}$에서

$(6-x)+(8-x)=7$

$2x=7$ $\therefore x=\dfrac{7}{2}$

또한, 꼭짓점 A에서 \overline{BC}에 내린 수선의 발
을 H라 하고, $\overline{BH}=a$라 하면 $\overline{CH}=7-a$
이므로 $\triangle ABH$와 $\triangle AHC$에서

$\overline{AH}^2=\overline{AB}^2-\overline{BH}^2=\overline{AC}^2-\overline{CH}^2$

즉, $6^2-a^2=8^2-(7-a)^2$에서

$36-a^2=64-(49-14a+a^2)$

$14a=21$ $\therefore a=\dfrac{3}{2}$

$\therefore \overline{AH}=\sqrt{6^2-\left(\dfrac{3}{2}\right)^2}=\sqrt{\dfrac{135}{4}}=\dfrac{3\sqrt{15}}{2}$

이때, 내접원 I의 반지름의 길이를 r라 하면 $\triangle ABC$의 넓이는

$\dfrac{1}{2}\times\overline{BC}\times\overline{AH}=\dfrac{1}{2}r(\overline{AB}+\overline{BC}+\overline{CA})$

$\dfrac{1}{2}\times7\times\dfrac{3\sqrt{15}}{2}=\dfrac{1}{2}r(6+7+8)$

$\dfrac{21}{2}r=\dfrac{21\sqrt{15}}{4}$ $\therefore r=\dfrac{\sqrt{15}}{2}$

한편, $\triangle AIG$에서 $\overline{AG}=x=\dfrac{7}{2}$, $\overline{GI}=r=\dfrac{\sqrt{15}}{2}$이므로

$\overline{AI}=\sqrt{\left(\dfrac{\sqrt{15}}{2}\right)^2+\left(\dfrac{7}{2}\right)^2}=\sqrt{16}=4$

또한, $\triangle ABC$에서 \overline{AD}는 $\angle A$의 이등분선이므로

$\overline{BD}:\overline{CD}=\overline{AB}:\overline{AC}=6:8=3:4$

이때, $\overline{BD}+\overline{CD}=\overline{BC}=7$이므로

$\overline{BD}=3$, $\overline{CD}=4$

$\triangle ABD$에서 \overline{BI}는 $\angle B$의 이등분선이므로

$\overline{AI}:\overline{ID}=\overline{AB}:\overline{BD}=6:3=2:1$

$\therefore \overline{ID}=\dfrac{1}{2}\overline{AI}=\dfrac{1}{2}\times4=2$

$\therefore \overline{AD}=\overline{AI}+\overline{ID}=4+2=6$ **답 6**

blacklabel 특강 필수개념

삼각형의 내심

(1) 삼각형의 세 내각의 이등분선은 한 점(내심)에서 만
난다.

(2) 삼각형의 내심에서 세 변에 이르는 거리는 같다.

05 해결단계

❶단계	원의 중심 O에서 \overline{CD}에 내린 수선의 발을 H라 하고, $\overline{CH}=\overline{DH}$임을 확인한다.
❷단계	두 점 C, D에서 \overline{AB}에 내린 수선의 발을 각각 E, F라 하고, $\overline{CE}=\overline{DF}=\overline{HO}$임을 이용하여 \overline{CH}의 길이를 구한다.
❸단계	\overline{PC}의 길이를 구한다.

오른쪽 그림과 같이 원의 중심 O에서 현
CD에 내린 수선의 발을 H, 두 점 C, D
에서 지름 AB에 내린 수선의 발을 각각
E, F라 하고, $\overline{PC}=x$ cm, $\overline{CH}=y$ cm
라 하자.

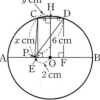

원의 중심에서 현에 내린 수선은 그 현을 이등분하므로

$\overline{CH}=\overline{DH}$

이때, $\overline{PE}=(2-y)$ cm, $\overline{PF}=(y+2)$ cm이므로

\triangleCPE에서 $\overline{\text{CE}}^2=x^2-(2-y)^2$ \qquad ……㉠

\triangleDPF에서 $\overline{\text{DF}}^2=6^2-(y+2)^2$ \qquad ……㉡

\triangleCOH에서 $\overline{\text{HO}}^2=5^2-y^2$ \qquad ……㉢

이때, $\overline{\text{CE}}=\overline{\text{DF}}=\overline{\text{HO}}$이므로 $\overline{\text{CE}}^2=\overline{\text{DF}}^2=\overline{\text{HO}}^2$

㉡=㉢에서

$6^2-(y+2)^2=5^2-y^2$, $36-(y^2+4y+4)=25-y^2$

$4y=7$ $\qquad \therefore y=\dfrac{7}{4}$ \qquad ……㉣

㉠=㉢에서 $x^2-(2-y)^2=5^2-y^2$이므로 이 식에 ㉣을 대입하면

$x^2-\left(2-\dfrac{7}{4}\right)^2=5^2-\left(\dfrac{7}{4}\right)^2$

$x^2=25-\dfrac{49}{16}+\dfrac{1}{16}=22$

$\therefore x=\sqrt{22}$ $(\because x>0)$

$\therefore \overline{\text{PC}}=\sqrt{22}\,\text{cm}$ \qquad 답 $\sqrt{22}\,\text{cm}$

06 해결단계

❶단계	$\overline{\text{PC}}=x\,\text{km}$, $\overline{\text{AQ}}=y\,\text{km}$라 하고 현석이가 이동한 거리는 수빈이가 이동한 거리의 2배임을 이용하여 식을 세운다.
❷단계	\triangleABC가 직각삼각형임을 이용하여 x, y의 값을 각각 구한다.
❸단계	현석이가 이동한 거리를 구한다.

다음 그림과 같이 점 O에서 $\overline{\text{BC}}$, $\overline{\text{AB}}$, $\overline{\text{AC}}$에 내린 수선의 발을 각각 P, Q, R라 하고 $\overline{\text{PC}}=x\,\text{km}$, $\overline{\text{AQ}}=y\,\text{km}$라 하자.

\squareOQBP는 한 변의 길이가 2 km인 정사각형이므로

$\overline{\text{AR}}=\overline{\text{AQ}}=y\,\text{km}$, $\overline{\text{CR}}=\overline{\text{CP}}=x\,\text{km}$, $\overline{\text{BP}}=\overline{\text{BQ}}=2\,\text{km}$

현석이의 이동 속도가 수빈이의 이동 속도의 2배이고, 두 사람은 P지점에서 동시에 출발하여 C지점에 동시에 도착하였으므로 현석이가 이동한 거리는 수빈이가 이동한 거리의 2배이다. 즉,

$2+2+y+y+x=2\times x$

$\therefore x=2y+4$ \qquad ……㉠

\triangleABC는 직각삼각형이므로 $\overline{\text{BC}}^2+\overline{\text{AB}}^2=\overline{\text{AC}}^2$에서

$(x+2)^2+(y+2)^2=(x+y)^2$

$x^2+y^2+4x+4y+8=x^2+y^2+2xy$

즉, $2xy-4x-4y-8=0$에서

$xy-2x-2y-4=0$

㉠을 이 식에 대입하면

$y(2y+4)-2(2y+4)-2y-4=0$

$2y^2-2y-12=0$, $y^2-y-6=0$

$(y+2)(y-3)=0$ $\qquad \therefore y=3$ $(\because y>0)$

이것을 ㉠에 대입하면

$x=2y+4=2\times3+4=10$

따라서 현석이가 이동한 거리는

$2+2+y+y+x=2+2+3+3+10$

$\qquad\qquad =20\,(\text{km})$ \qquad 답 20 km

07 해결단계

❶단계	$\overline{\text{O}_1\text{O}_2}$와 $\overline{\text{AB}}$의 교점을 H라 하고, $\overline{\text{AH}}=\overline{\text{BH}}$임을 확인한다.
❷단계	피타고라스 정리를 이용하여 $\overline{\text{AH}}$의 길이를 구한다.
❸단계	$\overline{\text{AB}}$의 길이를 구한다.

\triangleAO$_1$O$_2$, \triangleBO$_1$O$_2$에서

$\overline{\text{AO}_1}=\overline{\text{BO}_1}$, $\overline{\text{AO}_2}=\overline{\text{BO}_2}$, $\overline{\text{O}_1\text{O}_2}$는 공통이므로

\triangleAO$_1$O$_2\equiv\triangle$BO$_1$O$_2$ (SSS 합동)

$\therefore \angle$AO$_1$O$_2=\angle$BO$_1$O$_2$

즉, $\overline{\text{O}_1\text{O}_2}$는 이등변삼각형 O$_1$BA의 꼭지각의 이등분선이다.

이때, 오른쪽 그림과 같이 공통인 현 $\overline{\text{AB}}$와 $\overline{\text{O}_1\text{O}_2}$의 교점을 H라 하면

$\overline{\text{O}_1\text{O}_2}\perp\overline{\text{AB}}$이므로

$\overline{\text{AH}}=\overline{\text{BH}}$

$\overline{\text{O}_1\text{H}}=a$라 하면 $\overline{\text{O}_2\text{H}}=7-a$이므로

\triangleAO$_1$H에서 $\overline{\text{AH}}^2=8^2-a^2$ \qquad ……㉠

\triangleAHO$_2$에서 $\overline{\text{AH}}^2=6^2-(7-a)^2$ \qquad ……㉡

㉠=㉡에서 $8^2-a^2=6^2-(7-a)^2$

$64-a^2=36-(49-14a+a^2)$

$14a=77$ $\qquad \therefore a=\dfrac{11}{2}$

이것을 ㉠에 대입하면

$\overline{\text{AH}}^2=8^2-\left(\dfrac{11}{2}\right)^2=\dfrac{135}{4}$

$\therefore \overline{\text{AH}}=\dfrac{3\sqrt{15}}{2}$ $(\because \overline{\text{AH}}>0)$

$\therefore \overline{\text{AB}}=2\overline{\text{AH}}=2\times\dfrac{3\sqrt{15}}{2}=3\sqrt{15}$ \qquad 답 $3\sqrt{15}$

08 해결단계

❶단계	두 접점 사이의 거리를 구한다.
❷단계	$\overline{\text{DP}}$와 $\overline{\text{EQ}}$를 각각 $\overline{\text{AF}}$, $\overline{\text{FH}}$, $\overline{\text{HC}}$를 이용하여 나타낸다.
❸단계	$\overline{\text{AC}}$의 길이를 구한다.

다음 그림과 같이 원 O와 \triangleABC의 접점을 D, E, F라 하자.
또한, 원 O′이 $\overline{\text{AB}}$, $\overline{\text{BC}}$의 연장선과 접하는 점을 각각 P, Q라 하고 $\overline{\text{AC}}$와 접하는 점을 H라 하자.

점 O에서 $\overline{O'Q}$에 내린 수선의 발을 G라 하면
$\overline{GQ}=\overline{OE}=3$ cm이므로
$\overline{O'G}=\overline{O'Q}-\overline{GQ}=8-3=5$ (cm)
$\triangle O'OG$에서 $\overline{OG}=\sqrt{13^2-5^2}=\sqrt{144}=12$ (cm)
이때, $\overline{BD}=\overline{BE}$, $\overline{BP}=\overline{BQ}$이므로
$\overline{DP}=\overline{BP}-\overline{BD}=\overline{BQ}-\overline{BE}=\overline{EQ}$
$\therefore \overline{DP}=\overline{EQ}=\overline{OG}=12$ cm
한편, $\overline{AD}=\overline{AF}=a$ cm, $\overline{FH}=b$ cm, $\overline{CH}=\overline{CQ}=c$ cm라 하면
$\overline{AP}=\overline{AH}$, $\overline{DP}=12$ cm이므로
$\overline{DP}=\overline{AD}+\overline{AP}$
$\quad =\overline{AD}+\overline{AH}$
$\quad =\overline{AD}+\overline{AF}+\overline{FH}$
$\quad =a+a+b=2a+b$ (cm)
$\therefore 2a+b=12$ ·····㉠
또한, $\overline{CF}=\overline{CE}$, $\overline{EQ}=12$ cm이므로
$\overline{EQ}=\overline{CE}+\overline{CQ}$
$\quad =\overline{CF}+\overline{CQ}$
$\quad =\overline{CH}+\overline{FH}+\overline{CQ}$
$\quad =c+b+c=2c+b$ (cm)
$\therefore 2c+b=12$ ·····㉡
㉠+㉡을 하면 $2(a+b+c)=24$
$\therefore a+b+c=12$
$\therefore \overline{AC}=\overline{AF}+\overline{FH}+\overline{CH}$
$\quad =a+b+c=12$ (cm)　　　　답 12 cm

미리보는 학력평가			p. 41
1 ②	2 432	3 ④	4 ②

1

오른쪽 그림과 같이 호 AB를 포
함하는 원의 중심을 O라 하면
$\overline{MN}\perp\overline{AB}$, $\overline{AM}=\overline{BM}$이므로
\overline{MN}의 연장선은 원의 중심 O를
지난다. 즉, $\triangle OBM$은
$\angle BMO=90°$인 직각삼각형이
므로

$\overline{OB}^2=\overline{OM}^2+\overline{MB}^2$
$6^2=\overline{OM}^2+4^2$, $\overline{OM}^2=36-16=20$
$\therefore \overline{OM}=2\sqrt{5}$ m ($\because \overline{OM}>0$)
따라서 $\overline{MN}=\overline{ON}-\overline{OM}=6-2\sqrt{5}$ (m)이므로
$a=6-2\sqrt{5}$　　　　답 ②

| 다른풀이 |
호 AB를 포함하는 원의 중심을 O라 하고, 선분 MN의 연장
선과 원의 다른 한 교점을 C라 하면 다음 그림과 같다.

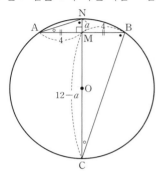

$\triangle AMN$과 $\triangle CMB$에서
호 AC에 대한 원주각이므로 $\angle CNA=\angle CBA$
호 NB에 대한 원주각이므로 $\angle NAB=\angle NCB$
$\therefore \triangle AMN \sim \triangle CMB$ (AA 닮음)
즉, $\overline{AM}:\overline{CM}=\overline{MN}:\overline{MB}$이므로
$\overline{AM}\times\overline{MB}=\overline{MN}\times\overline{CM}$
$4\times4=a(12-a)$
$12a-a^2=16$, $a^2-12a+16=0$
$\therefore a=6\pm2\sqrt{5}$
이때, $a<6$이므로
$a=6-2\sqrt{5}$

2

오른쪽 그림과 같이 두 원의 중심을 O, 현
의 양 끝 점을 A, B, 점 O에서 \overline{AB}에 내린
수선의 발을 H라 하면

$\overline{AH}=\overline{BH}=\frac{1}{2}\overline{AB}=\frac{1}{2}\times24\sqrt{3}=12\sqrt{3}$

큰 원의 반지름의 길이를 r_1, 작은 원의 반지름의 길이를 r_2라 하면
$\triangle AOH$에서
$r_1^2=(12\sqrt{3})^2+r_2^2$
$\therefore r_1^2-r_2^2=432$
이때, 두 원의 넓이의 차는
$\pi r_1^2-\pi r_2^2=\pi(r_1^2-r_2^2)$
$\qquad =432\pi$
따라서 $432\pi=a\pi$이므로 $a=432$　　　　답 432

3

$\overline{BF}=x$라 하면 두 점 B, H가 점 F에서 원에 그은 두 접선의 접점과 같으므로

$\overline{FH}=\overline{BF}=x$

두 점 A, H가 점 D에서 원에 그은 두 접선의 접점과 같으므로

$\overline{DH}=\overline{AD}=3$

직각삼각형 DFC에서

$\overline{DF}^2=\overline{FC}^2+\overline{DC}^2$

$(x+3)^2=(3-x)^2+(2\sqrt{3})^2$

$x^2+6x+9=9-6x+x^2+12$

$12x=12$ ∴ $x=1$

∴ $\overline{FH}=\overline{BF}=1$

한편, 선분 AB를 지름으로 하는 반원의 중심을 O라 하면

$\overline{OH}=\overline{OB}=\sqrt{3}$, $\overline{BF}=\overline{FH}=1$이므로

직각삼각형 OBF에서

$\overline{OF}=\sqrt{1^2+(\sqrt{3})^2}=\sqrt{4}=2$

$\sin(\angle BOF)=\sin(\angle HOF)=\dfrac{1}{2}$이므로

$\angle BOF=\angle HOF=30°$

∴ $\angle BOH=30°+30°=60°$

같은 방법으로

$\angle AOE=\angle EOG=30°$

∴ $\angle AOG=30°+30°=60°$

따라서 $\angle GOH=60°$이고 $\overline{OG}=\overline{OH}=\sqrt{3}$이므로

△GOH는 정삼각형이다.

∴ $\overline{GH}=\sqrt{3}$ 답 ④

| 다른풀이 |

$\overline{BF}=x$라 하면 $\overline{FH}=\overline{BF}=x$, $\overline{DH}=\overline{AD}=3$

직각삼각형 DFC에서

$\overline{DF}^2=\overline{FC}^2+\overline{DC}^2$

$(x+3)^2=(3-x)^2+(2\sqrt{3})^2$ ∴ $x=1$

∴ $\overline{FH}=\overline{BF}=1$, $\overline{FC}=3-1=2$

같은 방법으로

$\overline{AE}=\overline{EG}=1$, $\overline{ED}=3-1=2$

∴ $\overline{DF}=\overline{DH}+\overline{HF}=3+1=4$,

$\overline{CE}=\overline{CG}+\overline{EG}=3+1=4$

□EFCD의 두 대각선 DF, CE의 교점을 I라 하면 직사각형의 두 대각선은 서로 다른 것을 이등분하므로

$\overline{DF}=\overline{EC}=4$에서 $\overline{EI}=\overline{FI}=2$

$\overline{EG}=\overline{FH}=1$에서 $\overline{IG}=\overline{IH}=1$

△IGH와 △IEF에서

$\overline{IG}:\overline{IE}=\overline{IH}:\overline{IF}=1:2$, ∠HIG는 공통

∴ △IGH∽△IEF (SAS 닮음)

따라서 $\overline{GH}:\overline{EF}=1:2$, 즉 $\overline{GH}:2\sqrt{3}=1:2$이므로

$2\overline{GH}=2\sqrt{3}$ ∴ $\overline{GH}=\sqrt{3}$

4

점 M에서 반원에 그은 접선이 반원과 접하는 점을 Q라 하면 원의 접선의 성질에 의하여

$\overline{MQ}\perp\overline{OQ}$, $\overline{OQ}=3$

직각삼각형 QOM에서

$\overline{QM}^2=\overline{MO}^2-\overline{QO}^2=5^2-3^2=16$

∴ $\overline{QM}=4$ (∵ $\overline{QM}>0$)

두 직각삼각형 PAM, MQO에서

∠APM=∠QMO (∵ 엇각),

∠PAM=△MQO=90°,

$\overline{AM}=\overline{QO}=3$이므로

△PAM≡△MQO (ASA 합동)

즉, $\overline{AP}=\overline{QM}=4$이므로

$\overline{BP}=\overline{AB}-\overline{AP}=5-4=1$

직각삼각형 PBO에서

$\overline{OP}^2=\overline{PB}^2+\overline{BO}^2$

$=1^2+3^2=10$

∴ $\overline{OP}=\sqrt{10}$ (∵ $\overline{OP}>0$)

∴ $\sin x=\dfrac{\overline{PB}}{\overline{OP}}=\dfrac{1}{\sqrt{10}}=\dfrac{\sqrt{10}}{10}$ 답 ②

04 원주각

| Step 1 | 시험에 꼭 나오는 문제 | p. 43 |

01 ⑤ 02 ② 03 38° 04 ① 05 21°
06 ②

01

∠ACB는 호 AB에 대한 원주각이고 ∠AOB는 호 AB에 대한
중심각이므로
∠AOB=2∠ACB=2×70°=140°
이때, ∠PAO=∠PBO=90°이므로
∠APB+∠AOB=180°
∴ ∠APB=180°−∠AOB=180°−140°=40° 답 ⑤

02

오른쪽 그림과 같이 \overline{AE}를 그으면 ∠ADB,
∠AEB는 모두 호 AB에 대한 원주각이
므로
∠AEB=∠ADB=20°
∴ ∠AEC=∠AEB+∠BEC
 =20°+35°
 =55°
이때, ∠AEC는 호 AC에 대한 원주각이고 ∠AOC는 호 AC
에 대한 중심각이므로
∠x=∠AOC=2∠AEC
 =2×55°=110° 답 ②

| 다른풀이 |

오른쪽 그림과 같이 \overline{OB}를 그으면 ∠ADB
는 호 AB에 대한 원주각이고 ∠AOB는
호 AB에 대한 중심각이므로
∠AOB=2∠ADB
 =2×20°=40°
또한, ∠BEC는 호 BC에 대한 원주각이고 ∠BOC는 호 BC에
대한 중심각이므로
∠BOC=2∠BEC
 =2×35°=70°
∴ ∠x=∠AOB+∠BOC
 =40°+70°=110°

03

\overline{AB}는 원의 지름이고, 반원에 대한 원주각의 크기는 90°이므로
∠ADB=90°
△ABD에서
∠DAB=180°−(90°+52°)=38°
또한, ∠DCB, ∠DAB는 모두 호 DB에 대한 원주각이므로
∠DCB=∠DAB=38° 답 38°

04

오른쪽 그림과 같이 \overline{BO}의 연장선이 원 O와
만나는 점을 A′이라 하면 반원에 대한 원주각
의 크기는 90°이므로
∠A′CB=90°
∠BA′C=∠BAC (∵ \overparen{BC}에 대한 원주각)
직각삼각형 A′CB에서 $\overline{A'B}$=12, \overline{BC}=8이므로
$\overline{A'C}=\sqrt{12^2-8^2}=\sqrt{80}=4\sqrt{5}$
∴ $\cos A=\cos A'=\dfrac{4\sqrt{5}}{12}=\dfrac{\sqrt{5}}{3}$, $\sin A=\sin A'=\dfrac{8}{12}=\dfrac{2}{3}$
∴ $\cos A+\sin A=\dfrac{2+\sqrt{5}}{3}$ 답 ①

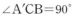

05

△ACE에서
∠BAC=∠ACE+∠AEC
 =∠x+32°
오른쪽 그림과 같이 \overline{BD}를 그으면
∠ABD, ∠ACD는 모두 호 AD에
대한 원주각이므로
∠ABD=∠ACD=∠x
또한, \overline{BC}를 그으면 $\overparen{AB}=\overparen{BC}=\overparen{CD}$에서 길이가 같은 호에 대
한 원주각의 크기는 서로 같으므로
∠ACB=∠CBD=∠BAC=∠x+32°
△ABC에서
∠x+3(∠x+32°)=180°
4∠x=84° ∴ ∠x=21° 답 21°

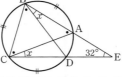

06

\overline{BC}를 그으면 \widehat{AC}의 길이가 원의 둘레의 길

이의 $\dfrac{1}{6}$이므로

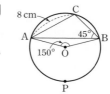

$\angle ABC=180°\times\dfrac{1}{6}=30°$

$\widehat{AC} : \widehat{BD}=3 : 2$이므로 $\angle ABC : \angle BCD=3 : 2$

$30° : \angle BCD=3 : 2$ $\therefore \angle BCD=20°$

$\triangle PCB$에서

$\angle DPB=\angle PCB+\angle PBC=20°+30°=50°$ 답 ②

호의 길이는 중심각의 크기에 정비례하므로 원의 둘레의 길이를
x cm라 하면

$4\pi : x=90° : 360°$, $4\pi : x=1 : 4$

$\therefore x=16\pi$

따라서 원의 둘레의 길이는 16π cm이다. 답 16π cm

Step 2	A등급을 위한 문제			pp. 44~47
01 ③	02 16π cm	03 ②	04 $5\sqrt{3}$	05 ⑤
06 $60°$	07 9	08 ⑤	09 $\sqrt{61}$	10 ⑤
11 ④	12 6 cm	13 ③	14 ②	15 11
16 ⑤	17 $22°$	18 $30°$	19 60 cm	20 ①
21 $50°$	22 ①	23 ③		

01

\overline{BC}를 그으면 $\angle ABC$는 호 AC에 대한 원

주각이므로

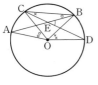

$\angle ABC=\dfrac{1}{2}\angle AOC=\dfrac{1}{2}\times40°=20°$

$\angle BCD$는 호 BD에 대한 원주각이므로

$\angle BCD=\dfrac{1}{2}\angle BOD=\dfrac{1}{2}\times44°=22°$

$\triangle BCE$에서

$\angle BED=\angle BCE+\angle CBE=22°+20°=42°$ 답 ③

02

$\triangle ACP$에서 $\angle CAP+\angle ACP=\angle BPC$이므로

$\angle CAP+20°=65°$ $\therefore \angle CAP=45°$

$\angle CAB$는 호 BC에 대한 원주각이므로

(\widehat{BC}의 중심각의 크기)$=2\angle CAB=2\times45°=90°$

03

오른쪽 그림에서 $\angle ACB$는 호 APB에 대
한 원주각이므로

$\angle ACB=\dfrac{1}{2}\times(360°-150°)=\dfrac{1}{2}\times210°$

$=105°$

$\triangle ABC$에서

$\angle CAB=180°-(105°+45°)=30°$

오른쪽 그림과 같이 점 C에서 \overline{AB}에

내린 수선의 발을 D라 하면

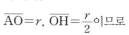

$\triangle ADC$에서 $\angle CAD=30°$이므로

$\overline{AD}=\overline{AC}\cos30°=8\times\dfrac{\sqrt{3}}{2}=4\sqrt{3}$ (cm),

$\overline{CD}=\overline{AC}\sin30°=8\times\dfrac{1}{2}=4$ (cm)

$\triangle BCD$에서 $\angle CBD=45°$이므로

$\overline{BD}=\dfrac{\overline{CD}}{\tan45°}=\dfrac{4}{1}=4$ (cm)

$\therefore \overline{AB}=\overline{AD}+\overline{BD}=4\sqrt{3}+4$ (cm) 답 ②

04

오른쪽 그림과 같이 원 O의 반지름의 길이
를 r, 점 O에서 \overline{AB}에 내린 수선의 발을 H
라 하자.

$\overline{AO}=r$, $\overline{OH}=\dfrac{r}{2}$이므로

$\cos(\angle AOH)=\dfrac{\overline{OH}}{\overline{OA}}=\dfrac{1}{2}$

$\cos60°=\dfrac{1}{2}$이므로 $\angle AOH=60°$

$\therefore \angle AOB = 60° + 60° = 120°$

$\angle APB$는 호 AB에 대한 원주각이므로

$\angle APB = \frac{1}{2}\angle AOB = \frac{1}{2} \times 120° = 60°$

$\therefore \triangle PAB = \frac{1}{2} \times \overline{PA} \times \overline{PB} \times \sin 60°$

$= \frac{1}{2} \times 5 \times 4 \times \frac{\sqrt{3}}{2} = 5\sqrt{3}$

답 $5\sqrt{3}$

blacklabel 특강 참고

삼각형의 외심의 응용

점 O가 △ABC의 외심일 때, $\angle BOC = 2\angle A$

문제에서 원 O는 △PAB의 외접원이므로 점 O는 △PAB의 외심이다.
따라서 삼각형의 외심의 응용을 이용하여 이 문제를 풀 수도 있다.

05

다음 그림과 같이 선분 AB와 선분 CD의 연장선의 교점을 E라 하자.

$\angle BAD = a°$라 하면 △ADE에서

$\angle ADC = (a+30)°$

중심각의 크기는 원주각의 크기의 2배이므로

$\angle BOD = 2\angle BAD = 2a°$

$\angle AOC = 2\angle ADC = (2a+60)°$

이때, 원의 반지름의 길이가 9이므로 둘레의 길이는

$2\pi \times 9 = 18\pi$

$\therefore \widehat{AC} + \widehat{BD} = 18\pi \times \frac{2a+(2a+60)}{360} = \frac{a+15}{5}\pi$ ······㉠

한편, $\widehat{AB} = 4\pi$, $\widehat{CD} = 6\pi$이므로

$\widehat{AC} + \widehat{BD} = 18\pi - (4\pi+6\pi) = 8\pi$ ······㉡

㉠=㉡에서 $\frac{a+15}{5}\pi = 8\pi$

$\therefore a = 25$

따라서 $\angle AOC = (2\times25+60)° = 110°$이므로

$\widehat{AC} = 18\pi \times \frac{110}{360} = \frac{11}{2}\pi$

답 ⑤

| 다른풀이 |

다음 그림과 같이 점 D를 지나면서 선분 AB에 평행한 직선과 원 O의 교점을 F라 하면

$\angle FDC = 30°$ (∵ 동위각)

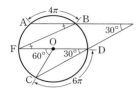

중심각의 크기는 원주각의 크기의 2배이므로

$\angle FOC = 2\angle FDC = 2\times30° = 60°$

이때, 원의 반지름의 길이가 9이므로 둘레의 길이는

$2\pi \times 9 = 18\pi$

$\therefore \widehat{FC} = 18\pi \times \frac{60}{360} = 3\pi$

즉, $\widehat{AF} + \widehat{BD} = 18\pi - (4\pi+6\pi+3\pi) = 5\pi$

또한, $\overline{AB} /\!/ \overline{FD}$에서

$\angle ABF = \angle BFD$ (∵ 엇각)

이므로

$\widehat{AF} = \widehat{BD} = \frac{1}{2} \times 5\pi = \frac{5}{2}\pi$

$\therefore \widehat{AC} = \widehat{AF} + \widehat{FC} = \frac{5}{2}\pi + 3\pi = \frac{11}{2}\pi$

blacklabel 특강 풀이첨삭

다른풀이에서 원의 둘레의 길이가 18π이므로 $\angle COD$의 크기를 구하면

$\angle COD : 360° = 6\pi : 18\pi$ $\therefore \angle COD = 120°$

이때, $\angle FOC = 60°$이므로 $\angle FOD = \angle FOC + \angle COD = 60° + 120° = 180°$

따라서 점 D를 지나면서 선분 AB에 대한 평행한 직선은 원 O의 중심을 지난다.

06

다음 그림과 같이 \overline{AO}, \overline{CO}를 그으면 중심각의 크기는 원주각의 크기의 2배이므로

$\angle AOC = 2\angle ABC$

$= 2 \times 80° = 160°$

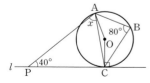

이때, $\overline{AO} = \overline{CO}$에서 △ACO는 이등변삼각형이므로

$\angle ACO = \angle CAO = \frac{1}{2} \times (180° - 160°) = 10°$

$\overline{OC} \perp l$이므로

$\angle ACP = 90° - 10° = 80°$

△APC에서

$\angle x = 180° - (40° + 80°) = 60°$

답 60°

07

오른쪽 그림과 같이 두 현 AC, BD의 교점
을 P라 하고, \overline{AD}를 그으면 △APD에서
$\angle PAD + \angle PDA = 30°$

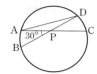

주어진 원의 중심을 O라 하면 중심각의 크기
는 원주각의 크기의 2배이므로
$\angle AOB = 2\angle ADB = 2\angle PDA$,
$\angle COD = 2\angle CAD = 2\angle PAD$
∴ $\angle AOB + \angle COD = 2(\angle PDA + \angle PAD)$
$= 2 \times 30° = 60°$

주어진 원의 반지름의 길이를 r라 하면 원의 둘레의 길이는 $2\pi r$
이므로
$\widehat{AB} + \widehat{CD} = 2\pi r \times \dfrac{60}{360} = \dfrac{1}{3}\pi r$
이때, $\widehat{AB} + \widehat{CD} = 3\pi$이므로
$\dfrac{1}{3}\pi r = 3\pi$ ∴ $r = 9$

따라서 원의 반지름의 길이는 9이다.

답 9

단계	채점 기준	배점
(가)	두 현 AC, BD의 교점을 P라 하고 $\angle PAD + \angle PDA$의 값을 구한 경우	30%
(나)	원의 중심을 O라 하고 $\angle AOB + \angle COD$의 값을 구한 경우	40%
(다)	호의 길이가 중심각의 크기에 정비례함을 이용하여 주어진 원의 반지름의 길이를 구한 경우	30%

08

ㄱ. \overline{EF}는 원 O의 접선이고 점 B는 그 접점이므로
$\angle ABF = 90°$

ㄴ. △AEB에서 $\angle BEC + \angle BAC = 90°$이고
$\angle BAC = \angle BDC$ (∵ \widehat{BC}에 대한 원주각)이므로
$\angle BEC + \angle BDC = 90°$

ㄷ. \overline{AB}는 원 O의 지름이므로
$\angle ADB = 90°$
ㄱ에서 $\angle ABF = 90°$이므로
$△ABF \backsim △ADB$ (AA 닮음)
∴ $\angle AFB = \angle ABD$
이때, $\angle ACD = \angle ABD$ (∵ \widehat{AD}에 대한 원주각)이므로
$\angle AFB = \angle ACD$

따라서 옳은 것은 ㄱ, ㄴ, ㄷ이다.

답 ⑤

blacklabel 특강 풀이첨삭

$\overline{AB} \perp \overline{EF}$, $\overline{BD} \perp \overline{AF}$, $\overline{BC} \perp \overline{AE}$
임을 이용하여 크기가 같은 각을 표시하면 오른쪽
그림과 같다.
즉, 이 그림에서
● $+ \times = 90°$, ★ $+ \frown = 90°$

09

오른쪽 그림과 같이 \overline{DB}를 그으면 \overline{AB}는
반원 O의 지름이므로 $\angle ADB = 90°$
직각삼각형 PBD에서
$\overline{BD} = \sqrt{10^2 - 5^2} = \sqrt{75}$
$= 5\sqrt{3}$
또한, 직각삼각형 ABD에서
$\overline{AD} = 8 + 5 = 13$이므로
$\overline{AB} = \sqrt{13^2 + (5\sqrt{3})^2} = \sqrt{244}$
$= 2\sqrt{61}$

따라서 반원 O의 반지름의 길이는
$2\sqrt{61} \times \dfrac{1}{2} = \sqrt{61}$

답 $\sqrt{61}$

10

ㄱ. △ABD에서 $\angle BAD = 90°$이므로
\overline{BD}는 원의 지름이다.
∴ $\angle BPD = 90°$
이때, $\overline{PB} = \overline{PE}$이므로 △PBE는
직각이등변삼각형이다.
∴ $\angle PBE = \angle PEB = 45°$

ㄴ. $\angle PBA = 45° - \angle PBD = \angle DBF$

ㄷ. ㄴ에서 $\angle PBA = \angle DBF$이고
$\angle ABP = \angle ACP$ (∵ \widehat{AP}에 대한 원주각)이므로
$\angle ACP = \angle DBF$
즉, △ACP와 △DBF에서
$\angle ACP = \angle DBF$,
$\overline{AC} = \overline{BD}$,
$\angle APC = \angle DFB = 90°$
∴ $△ACP \equiv △DBF$ (RHA 합동) ······㉠

또한, △DEF에서 ∠DEF=45°, ∠DFE=90°이므로
△DEF는 직각이등변삼각형이다.

즉, $\overline{DF}=\overline{FE}$이므로

$\overline{AP}+\overline{PC}=\overline{DF}+\overline{BF}$ (∵ ㉠)

$\qquad\qquad\quad=\overline{FE}+\overline{BF}=\overline{BE}$

따라서 옳은 것은 ㄱ, ㄴ, ㄷ이다. 답 ⑤

11

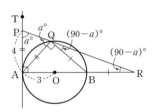

△AQP는 $\overline{AP}=\overline{AQ}$인 이등변삼각형이므로

∠APQ=∠AQP=a°

\overline{BQ}를 그으면 ∠AQB=90°이므로

∠RQB=(90−a)° ……㉠

△ARP에서 ∠PAR=90°이므로

∠PRA=(90−a)° ……㉡

㉠, ㉡에서 △BRQ는 $\overline{BQ}=\overline{BR}$인 이등변삼각형이다.

직각삼각형 ABQ에서 $\overline{AQ}=\overline{AP}=4$, $\overline{AB}=3+3=6$이므로

$\overline{BQ}=\sqrt{6^2-4^2}=\sqrt{20}=2\sqrt{5}$

∴ $\overline{BR}=\overline{BQ}=2\sqrt{5}$

∴ $\overline{AR}=\overline{AB}+\overline{BR}=6+2\sqrt{5}$

따라서 직각삼각형 ARP에서

$\tan a°=\dfrac{\overline{AR}}{\overline{AP}}=\dfrac{6+2\sqrt{5}}{4}=\dfrac{3+\sqrt{5}}{2}$ 답 ④

12

오른쪽 그림과 같이 \overline{BI}를 그으면 점 I가
△ABC의 내심이므로

∠BAI=∠CAI, ∠ABI=∠CBI

즉, △IAB에서

∠BID=∠IAB+∠IBA

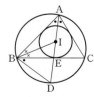

또한, ∠DBC=∠DAC (∵ \widehat{CD}에 대한 원주각)이므로

∠DIB=∠DBI

따라서 △DIB는 이등변삼각형이므로

$\overline{BD}=\overline{DI}=6$ cm 답 6 cm

blacklabel 특강　필수개념

삼각형의 내심

원 I가 삼각형의 세 변에 모두 접할 때, 이 원 I는
△ABC에 내접한다고 한다.
이때, 원 I를 △ABC의 내접원이라 하고, 내접원의
중심 I를 △ABC의 내심이라 한다.
△ABC의 내심 I는 세 내각의 이등분선의 교점이다.

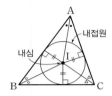

13

$\overline{AB}/\!/\overline{CD}$이므로

∠BAC=∠ACD (∵ 엇각), ∠BDC=∠ABD (∵ 엇각)

또한, ∠ABD=∠ACD (∵ \widehat{AD}에 대한 원주각)

∠BAC=∠BDC (∵ \widehat{BC}에 대한 원주각)

즉, 크기가 같은 각을 표시하면 오른쪽 그
림과 같으므로 △EBA, △EDC는 이등변
삼각형이고 서로 닮음이다.

이때, △EBA, △EDC의 닮음비는
$\overline{EA}:\overline{ED}$이므로 넓이의 비는

△EBA : △EDC=$\overline{EA}^2:\overline{ED}^2$

즉, △EBA×\overline{ED}^2=△EDC×\overline{EA}^2이므로

△EDC=$\dfrac{\overline{ED}^2}{\overline{EA}^2}×$△EBA

∴ $k=\dfrac{\overline{ED}^2}{\overline{EA}^2}=\left(\dfrac{\overline{ED}}{\overline{EA}}\right)^2$

한편, \overline{AB}가 원의 지름이므로 ∠ADB=90°

즉, ∠ADE=90°이므로 직각삼각형 ADE에서

$\dfrac{\overline{ED}}{\overline{EA}}=\cos a°$　∴ $k=\left(\dfrac{\overline{ED}}{\overline{EA}}\right)^2=\cos^2 a°$ 답 ③

blacklabel 특강　오답피하기

주어진 문제에서 △EBA∽△EDC (AA 닮음)이므로 두 삼각형의 닮음비가
$m:n$이면 넓이의 비는 $m^2:n^2$임을 이용하여 넓이의 비를 구한다.
이때, 문제에서 선분의 길이에 대한 단서가 전혀 없으므로 닮음비를 직접 구하기보다
는 △EDC=k△EBA 꼴로 나타낸 후, 직각삼각형 ADE에서 삼각비를 이용한다.

14

$\overline{AB}=\overline{AC}=\overline{AD}=4$이므로 오른쪽 그림과 같이 세 점 B, C, D는 점 A를 중심으로 하고 반지름의 길이가 4인 원 위의 점이다.

또한, \overline{AB}의 연장선과 원의 교점을 E라 하면 \overline{EB}는 원의 지름이므로 $\angle EDB=90°$이다.

이때, △ACD는 이등변삼각형이므로

$\angle ACD=\angle ADC$

$\overline{AB}\,/\!/\,\overline{CD}$이므로

$\angle ACD=\angle CAB$ (∵ 엇각), $\angle ADC=\angle DAE$ (∵ 엇각)

∴ $\angle DAE=\angle CAB$

즉, △ADE≡△ABC (SAS 합동)이므로

$\overline{DE}=\overline{BC}=3$

따라서 직각삼각형 BDE에서

$\overline{DB}=\sqrt{8^2-3^2}=\sqrt{55}$

답 ②

15

$\overline{AM}=\overline{PM}$, $\overline{BN}=\overline{PN}$이므로

$\overline{AP}\perp\overline{OC}$, $\overline{BP}\perp\overline{OD}$

또한, \overline{AB}가 원의 지름이므로

$\angle APB=90°$

즉, □ONPM은 직사각형이다.

이때, $\overline{OC}=\dfrac{10}{2}=5$, $\overline{CM}=2$이므로

$\overline{OM}=5-2=3$

∴ $\overline{PB}=2\overline{PN}=2\overline{OM}=2\times3=6$

직각삼각형 ABP에서

$\overline{AP}=\sqrt{10^2-6^2}=\sqrt{64}=8$

즉, $\overline{ON}=\overline{MP}=\dfrac{1}{2}\overline{AP}=\dfrac{1}{2}\times8=4$이므로

$\overline{DN}=\overline{OD}-\overline{ON}=5-4=1$

∴ $△CAP+△DPB=\dfrac{1}{2}\times\overline{AP}\times\overline{CM}+\dfrac{1}{2}\times\overline{PB}\times\overline{DN}$

$=\dfrac{1}{2}\times8\times2+\dfrac{1}{2}\times6\times1$

$=8+3=11$

답 11

| 다른풀이 |

$\overline{AB}=10$이므로

$\overline{OA}=\overline{OC}=\overline{OD}=\overline{OB}=\dfrac{10}{2}=5$

$\overline{AM}=\overline{PM}$이므로 $\overline{AP}\perp\overline{OC}$

이때, $\overline{CM}=2$이므로

$\overline{OM}=5-2=3$

직각삼각형 OMA에서

$\overline{AM}=\sqrt{5^2-3^2}=\sqrt{16}=4$

∴ $\overline{PA}=2\overline{AM}=2\times4=8$

또한, \overline{AB}가 원의 지름이므로 $\angle APB=90°$

즉, 직각삼각형 PAB에서

$\overline{PB}=\sqrt{10^2-8^2}=\sqrt{36}=6$

∴ $\overline{BN}=\overline{PN}=\dfrac{1}{2}\overline{PB}=\dfrac{1}{2}\times6=3$

직각삼각형 OBN에서

$\overline{ON}=\sqrt{5^2-3^2}=\sqrt{16}=4$

∴ $\overline{DN}=\overline{OD}-\overline{ON}=5-4=1$

∴ $△CAP+△DPB=\dfrac{1}{2}\times\overline{AP}\times\overline{CM}+\dfrac{1}{2}\times\overline{PB}\times\overline{DN}$

$=\dfrac{1}{2}\times8\times2+\dfrac{1}{2}\times6\times1$

$=8+3=11$

16

$\angle ABC:\angle BCD=\overset{\frown}{AC}:\overset{\frown}{BD}$이므로

$\angle ABC:\angle BCD=2:7$　　∴ $\angle ABC=\dfrac{2}{7}\angle BCD$

△BPC에서

$50°+\dfrac{2}{7}\angle BCD=\angle BCD$

$\dfrac{5}{7}\angle BCD=50°$　　∴ $\angle BCD=70°$

∴ $\angle ABC=\dfrac{2}{7}\times70°=20°$

따라서 $\angle BAD=\angle BCD=70°$ (∵ $\overset{\frown}{BD}$에 대한 원주각)이므로

△BAQ에서

$\angle AQB=180°-(20°+70°)=90°$

답 ⑤

17

$\overset{\frown}{BC}=2\overset{\frown}{AD}$이므로 $\angle BAC=2\angle ABD$

또한, $\angle APB=\angle DPC=114°$ (∵ 맞꼭지각)이므로

△ABP에서

$114°+2\angle ABD+\angle ABD=180°$

$3\angle ABD=66°$　　∴ $\angle ABD=22°$

답 22°

18

$\angle BCA : \angle CAB : \angle ABC = \overarc{AB} : \overarc{BC} : \overarc{CA}$이므로

$\angle BCA : \angle CAB : \angle ABC = 1 : 2 : 3$

또한, $\triangle ABC$에서 $\angle BCA + \angle CAB + \angle ABC = 180°$이므로

$\angle CAB = 180° \times \dfrac{2}{1+2+3} = 180° \times \dfrac{1}{3} = 60°$

$\overline{AB} /\!/ \overline{CE}$이므로

$\angle ACE = \angle CAB = 60°$ (\because 엇각)

한편,

$\angle ABC = 180° \times \dfrac{3}{1+2+3}$

$\qquad = 180° \times \dfrac{1}{2} = 90°$

이므로 \overline{AC}는 원의 지름이다.

또한, 점 C는 직선 CD와 원의 접점이므로

$\angle ACD = 90°$

$\therefore \angle ECD = \angle ACD - \angle ACE$

$\qquad\qquad = 90° - 60° = 30°$ **답** 30°

| 다른풀이 |

$\overline{AB} /\!/ \overline{CE}$이므로 $\angle ACE = \angle CAB$ (\because 엇각)

\overarc{CA}는 원의 둘레의 길이의 $\dfrac{3}{6} = \dfrac{1}{2}$이므로 \overarc{CA}는 원의 지름이다.

또한, 점 C는 직선 CD와 원의 접점이므로

$\angle ABC = \angle ACD = 90°$ $\therefore \angle ECD = \angle ACB$

이때, \overarc{AB}는 원의 둘레의 길이의 $\dfrac{1}{6}$이고, $\angle ACB$는 \overarc{AB}의 원주각이므로

$\angle ACB = \dfrac{1}{2} \times \dfrac{1}{6} \times 360° = 30°$ $\therefore \angle ECD = 30°$

19

오른쪽 그림과 같이 \overline{AE}를 그으면

$\angle AFE = 90°$이므로 \overline{AE}는 원 O의 지름이다.

$\triangle ADE$가 직각이등변삼각형이므로

$\angle DAE = 45°$

$\angle BAC = 60°$이므로

$\angle BAE = \dfrac{1}{2} \angle BAC = \dfrac{1}{2} \times 60° = 30°$

$\therefore \angle DAB = \angle DAE - \angle BAE = 45° - 30° = 15°$

따라서 $\angle ABC = 60°$이고

$\overarc{BD} : \overarc{AFC} = \angle DAB : \angle ABC$이므로

$15 : \overarc{AFC} = 15° : 60°$

$\therefore \overarc{AFC} = 60$ (cm) **답** 60 cm

20

\overline{AB}는 원 O의 지름이므로

$\angle APB = 90°$, $\angle AQB = 90°$

직각삼각형 ABP에서 $\overline{AB} = \sqrt{4^2 + 2^2} = \sqrt{20} = 2\sqrt{5}$ (cm)

직각삼각형 AQB에서 $\overline{QA} = \overline{QB}$이므로

$\angle QAB = \angle QBA = 45°$

$\therefore \overline{QA} = \overline{QB} = \overline{AB} \sin 45° = 2\sqrt{5} \sin 45°$

$\qquad\qquad\qquad = 2\sqrt{5} \times \dfrac{\sqrt{2}}{2} = \sqrt{10}$ (cm)

이때,

$\square AQBP = \triangle ABP + \triangle AQB$

$\qquad\qquad = \dfrac{1}{2} \times 4 \times 2 + \dfrac{1}{2} \times \sqrt{10} \times \sqrt{10} = 9$ ……㉠

한편, $\overline{QA} = \overline{QB}$이므로 $\overarc{QA} = \overarc{QB}$

길이가 같은 호에 대한 원주각의 크기가 같으므로

$\angle APQ = \angle BPQ$

$\qquad\quad = \dfrac{1}{2} \angle APB$

$\qquad\quad = \dfrac{1}{2} \times 90° = 45°$

$\overline{PQ} = x$ cm라 하면

$\square AQBP = \triangle PAQ + \triangle PQB$

$\qquad\qquad = \dfrac{1}{2} \times 4 \times x \times \sin 45° + \dfrac{1}{2} \times x \times 2 \times \sin 45°$

$\qquad\qquad = \sqrt{2}x + \dfrac{\sqrt{2}}{2}x = \dfrac{3\sqrt{2}}{2}x$ ……㉡

㉠=㉡이므로

$9 = \dfrac{3\sqrt{2}}{2}x$ $\therefore x = 3\sqrt{2}$

$\therefore \overline{PQ} = 3\sqrt{2}$ cm **답** ①

21

오른쪽 그림과 같이 \overline{AM}, \overline{AN}을 그으면

$\overarc{AM} = \overarc{BM}$이므로

$\angle ANM = \angle MAB$

또한, $\overarc{AN} = \overarc{CN}$이므로

$\angle AMN = \angle NAC$

$\triangle AMP$, $\triangle NAQ$에서

$\angle APQ = \angle MAP + \angle AMP$

$\qquad\quad = \angle ANQ + \angle NAQ$

$\qquad\quad = \angle AQP$

이때, △BQP에서 ∠APQ=15°+35°=50°

∴ ∠AQP=∠APQ=50°

<div align="right">답 50°</div>

22

△ABC는 $\overline{AB}=\overline{AC}$인 이등변삼각형이므로

$\angle ABC=\angle ACB=\dfrac{1}{2}\times(180°-30°)=75°$

오른쪽 그림과 같이 \overline{BG}, \overline{BD}를 그으면

$\overparen{AG}=\overparen{CD}$이므로

∠GBA=∠DBC

∴ ∠GBD=∠GBA+∠ABD

　　　　=∠DBC+∠ABD

　　　　=∠ABC=75°

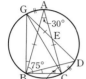

또한, \overline{CG}를 그으면

$\angle BGC=\angle BAC=30°$ (∵ \overparen{BC}에 대한 원주각)

\overparen{CD}의 길이는 원의 둘레의 길이의 $\dfrac{1}{12}$이고, ∠CGD는 \overparen{CD}의

원주각이므로

$\angle CGD=\dfrac{1}{2}\times\dfrac{1}{12}\times360°=15°$

∴ ∠BGD=∠BGC+∠CGD=30°+15°=45°

△BDG에서

∠BDG=180°-(75°+45°)=60°

이때, 점 B에서 \overline{GD}에 내린 수선의 발을 H,

$\overline{BH}=x$라 하면 두 직각삼각형 BHG, BDH

에서

$\overline{GH}=\dfrac{\overline{BH}}{\tan 45°}=\dfrac{x}{1}=x$,

$\overline{HD}=\dfrac{\overline{BH}}{\tan 60°}=\dfrac{x}{\sqrt{3}}=\dfrac{\sqrt{3}}{3}x$

$\overline{GH}+\overline{HD}=\overline{DG}=2$이므로

$x+\dfrac{\sqrt{3}}{3}x=2$, $(3+\sqrt{3})x=6$

∴ $x=\dfrac{6}{3+\sqrt{3}}=3-\sqrt{3}$

∴ $\overline{BH}=3-\sqrt{3}$

직각삼각형 BDH에서

$\overline{BD}=\dfrac{\overline{BH}}{\sin 60°}=\dfrac{3-\sqrt{3}}{\dfrac{\sqrt{3}}{2}}=2(\sqrt{3}-1)$

한편, △ABC의 외접원의 중심을 O라 하면

∠BGD=45°이므로

∠BOD=2∠BGD=2×45°=90°

직각삼각형 OBD에서

$\overline{OD}=\overline{BD}\sin 45°=2(\sqrt{3}-1)\times\dfrac{\sqrt{2}}{2}=\sqrt{6}-\sqrt{2}$

따라서 △ABC의 외접원의 반지름의 길이는 $\sqrt{6}-\sqrt{2}$이다.

<div align="right">답 ①</div>

23 해결단계

❶단계	원주각의 성질을 이용하여 \overline{BP}, \overline{DP}의 길이를 각각 구한다.
❷단계	점 A에서 \overline{BD}에 내린 수선의 발을 H라 하고 \overline{BH}의 길이를 구하여 ∠ABD에 대한 삼각비의 값을 구한다.
❸단계	❷단계에서 구한 삼각비의 값과 피타고라스 정리를 이용하여 \overline{PC}의 길이를 구한다.

$\overparen{AB}=\overparen{AD}$이므로 ∠ACB=∠ACD

즉, △BCD에서 \overline{CP}는 ∠BCD의 이등분선

이므로

$\overline{BP}:\overline{DP}=\overline{BC}:\overline{CD}$

$\qquad=\dfrac{3}{2}\overline{CD}:\overline{CD}=3:2$

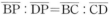

이때, $\overline{BP}+\overline{DP}=\overline{BD}=5$이므로

$\overline{BP}=\dfrac{3}{5}\overline{BD}=\dfrac{3}{5}\times5=3$ ‥‥‥ ㉠

$\overline{DP}=\dfrac{2}{5}\overline{BD}=\dfrac{2}{5}\times5=2$ ‥‥‥ ㉡

한편, $\overparen{AB}=\overparen{AD}$이므로 ∠ADB=∠ABD

즉, △ABD는 $\overline{AB}=\overline{AD}$인 이등변삼각형

이므로 점 A에서 \overline{BD}에 내린 수선의 발을

H, ∠ABD=∠x라 하면

$\overline{BH}=\overline{DH}=\dfrac{1}{2}\times5=\dfrac{5}{2}$

즉, 직각삼각형 ABH에서 $\cos x=\dfrac{\overline{BH}}{\overline{AB}}=\dfrac{\dfrac{5}{2}}{3}=\dfrac{5}{6}$

또한, △ABP와 △DCP에서

∠APB=∠DPC (∵ 맞꼭지각),

∠ABP=∠DCP (∵ \overparen{AD}에 대한 원주각)

∴ △ABP∽△DCP (AA 닮음)

이때, ㉠에서 △ABP는 $\overline{BA}=\overline{BP}=3$인 이등변삼각형이므로

△DPC에서 $\overline{CD}=a$라 하면 $\overline{CP}=\overline{CD}=a$

점 D에서 \overline{PC}에 내린 수선의 발을 G라 하면

직각삼각형 CDG에서

$\overline{CG}=a\cos x=\dfrac{5}{6}a$

∴ $\overline{PG}=\overline{CP}-\overline{CG}=\overline{CD}-\overline{CG}=a-\dfrac{5}{6}a=\dfrac{1}{6}a$

두 직각삼각형 DPG, GCD에서

$\overline{DG}^2=2^2-\left(\dfrac{1}{6}a\right)^2=a^2-\left(\dfrac{5}{6}a\right)^2$ (∵ ㉡)

$4-\dfrac{1}{36}a^2=a^2-\dfrac{25}{36}a^2$, $\dfrac{1}{3}a^2=4$

$a^2=12$ ∴ $a=\sqrt{12}=2\sqrt{3}$ (∵ $a>0$)

∴ $\overline{PC}=2\sqrt{3}$

<div align="right">답 ③</div>

Step 3 종합 사고력 도전 문제 pp. 48~49

01 (1) $(3\sqrt{3},\ 3)$ (2) $12\pi-9\sqrt{3}$ (3) $(3\sqrt{3}+6,\ 3)$	**02** 500 m
03 (1) $4\sqrt{3}$ cm^2 (2) $\dfrac{4\sqrt{7}}{3}$ cm	**04** 14 **05** 100
06 21 **07** 3 **08** 90	

01 해결단계

(1)	**❶단계**	△ABO에서 \overline{AB}, \overline{OA}의 길이를 각각 구한다.
	❷단계	원의 중심의 좌표를 구한다.
(2)	**❸단계**	색칠한 부분의 넓이를 구한다.
(3)	**❹단계**	△BOP의 넓이가 최대가 되도록 하는 점 P의 위치를 찾는다.
	❺단계	❹단계에서 찾은 점 P의 좌표를 구한다.

(1) 오른쪽 그림과 같이 \overline{AB}를 그으면

 $\angle AOB=90°$이므로 \overline{AB}는 원의 지

 름이다.

 직각삼각형 △ABO에서

 $\overline{OB}=6$이고

 $\angle BAO=\angle BPO$

 $=30°$ (\because $\overset{\frown}{BO}$에 대한 원주각)

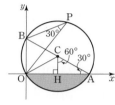

 이므로 $\overline{AB}=\dfrac{\overline{OB}}{\sin 30°}=\dfrac{6}{\dfrac{1}{2}}=12$,

 $\overline{OA}=\dfrac{\overline{OB}}{\tan 30°}=\dfrac{6}{\dfrac{\sqrt{3}}{3}}=6\sqrt{3}$

 원의 중심을 C라 하면 원의 반지름의 길이는

 $\overline{CA}=\overline{CB}=\dfrac{1}{2}\overline{AB}=\dfrac{1}{2}\times 12=6$

 점 C에서 x축에 내린 수선의 발을 H라 하면

 $\overline{OH}=\overline{AH}=\dfrac{1}{2}\overline{OA}=\dfrac{1}{2}\times 6\sqrt{3}=3\sqrt{3}$

 $\overline{CH}=\overline{AH}\tan 30°=3\sqrt{3}\times\dfrac{\sqrt{3}}{3}=3$

 따라서 점 C, 즉 원의 중심의 좌표는 $(3\sqrt{3},\ 3)$이다.

(2) $\angle OCA=2\angle ACH=2\times 60°=120°$이므로

 (색칠한 부분의 넓이)=(부채꼴 OCA의 넓이)$-$△COA

 $=\pi\times 6^2\times\dfrac{120}{360}-\dfrac{1}{2}\times 6\sqrt{3}\times 3$

 $=12\pi-9\sqrt{3}$

(3) △BOP의 밑변을 \overline{BO}라 하면 높이가 최대일 때 넓이도 최대

 이므로 높이를 포함한 직선이 원의 중심을 지나야 한다.

 즉, △BOP가 오른쪽 그림과 같을

 때 넓이가 최대가 된다.

 점 P에서 \overline{BO}에 내린 수선의 발을

 M이라 하면

 $\overline{MP}=\overline{MC}+\overline{CP}=3\sqrt{3}+6$

 따라서 점 P의 좌표는 $(3\sqrt{3}+6,\ 3)$이다.

 답 (1) $(3\sqrt{3},\ 3)$ (2) $12\pi-9\sqrt{3}$ (3) $(3\sqrt{3}+6,\ 3)$

02 해결단계

❶단계	네 점 A, B, C, D가 \overline{AD}를 지름으로 하는 원 위의 점임을 이해한다.
❷단계	두 선분 AC, BO의 교점을 E라 할 때, \overline{EO}의 길이를 구한다.
❸단계	\overline{AD}의 길이를 구한다.

$\overline{OA}=\overline{OB}=\overline{OC}=\overline{OD}$이므로 네 점 A, B, C, D는 \overline{AD}를 지름

으로 하는 원 위에 있다.

이때, \overline{BO}, \overline{AC}의 교점을 E라 하고 \overline{OC}

를 그으면

△ABO≡△CBO (SSS 합동)

\therefore $\angle ABO=\angle CBO$

이때, $\angle BAC$는 $\overline{AB}=\overline{BC}$인 이등변삼

각형이고 \overline{BE}는 $\angle ABC$의 이등분선이므로

$\angle BEC=90°$

△ADC에서 $\overline{AE}=\overline{CE}$, $\overline{AO}=\overline{DO}$이므로 삼각형의 두 변의 중

점을 연결한 선분의 성질에 의하여

$\overline{EO}/\!/\overline{CD}$,

$\overline{EO}=\dfrac{1}{2}\overline{CD}=\dfrac{1}{2}\times 140=70\ (m)$

$\overline{AO}=\overline{DO}=\overline{BO}=x$ m라 하면 $\overline{BE}=(x-70)$ m이므로

직각삼각형AEB에서 $\overline{AE}^2=300^2-(x-70)^2$ ……㉠

직각삼각형AOE에서 $\overline{AE}^2=x^2-70^2$ ……㉡

㉠=㉡이므로 $300^2-(x-70)^2=x^2-70^2$

$x^2-70x-45000=0$, $(x-250)(x+180)=0$

\therefore $x=250$ (\because $x>0$)

\therefore $\overline{AD}=2x=2\times 250=500\ (m)$ 답 500 m

03 해결단계

(1)	**❶단계**	△AOC가 정삼각형임을 확인한다.
	❷단계	△AOC의 넓이를 구한다.
	❸단계	\overline{DA}의 길이를 구한다.
(2)	**❹단계**	피타고라스 정리를 이용하여 \overline{CD}의 길이를 구한다.
	❺단계	삼각형의 각의 이등분선의 성질을 이용하여 \overline{CE}의 길이를 구한다.

(1) 중심각의 크기는 원주각의 크기의 2배이므로

 $\angle AOC=2\angle ABC=2\times 30°=60°$

 이때, $\overline{OA}=\overline{OC}$이므로 △AOC는 한 변의 길이가 4 cm인

 정삼각형이다.

 \therefore △AOC$=\dfrac{\sqrt{3}}{4}\times 4^2=4\sqrt{3}\ (cm^2)$

(2) 두 삼각형 DBO, ABC에서

$\angle BDO = \angle BAC = 90°$,

$\angle ABC$는 공통이므로

$\triangle DBO \sim \triangle ABC$ (AA 닮음)

$\therefore \overline{BO} : \overline{OC} = \overline{BD} : \overline{DA}$

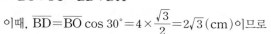

이때, $\overline{BD} = \overline{BO}\cos 30° = 4 \times \dfrac{\sqrt{3}}{2} = 2\sqrt{3}$ (cm)이므로

$4 : 4 = 2\sqrt{3} : \overline{DA}$ $\therefore \overline{DA} = 2\sqrt{3}$ (cm)

한편, 직각삼각형 ADC에서 $\overline{AC} = 4$ cm이므로

$\overline{CD} = \sqrt{4^2 + (2\sqrt{3})^2} = \sqrt{28} = 2\sqrt{7}$ (cm)

이때, $\angle DOA = 180° - (\angle DOB + \angle AOC)$

$= 180° - (60° + 60°) = 60°$

이므로

\overline{OE}는 $\angle DOC$의 이등분선이다.

$\therefore \overline{DE} : \overline{CE} = \overline{OD} : \overline{OC}$

그런데 $\overline{OD} = \overline{BO}\sin 30° = 4 \times \dfrac{1}{2} = 2$ (cm)이므로

$\overline{DE} : \overline{CE} = 2 : 4 = 1 : 2$

$\therefore \overline{CE} = \dfrac{2}{1+2}\overline{CD} = \dfrac{2}{3} \times 2\sqrt{7} = \dfrac{4\sqrt{7}}{3}$ (cm)

답 (1) $4\sqrt{3}$ cm^2 (2) $\dfrac{4\sqrt{7}}{3}$ cm

04 해결단계

❶단계	반원에 대한 원주각의 크기가 90°임을 이용하여 크기가 90°인 각을 찾는다.
❷단계	$\overline{AF} = \overline{PC}$임을 설명한다.
❸단계	\overline{AF}의 길이를 구한다.

오른쪽 그림과 같이 \overline{BO}의 연장선이 원과 만나는 점을 P라 하면 \overline{BP}가 원의 지름이므로

$\angle PAB = \angle PCB = 90°$

이때, $\angle PAB = \angle CEB = 90°$이므로

$\overline{EC} /\!/ \overline{AP}$

또한, $\angle PCB = \angle ADB = 90°$이므로

$\overline{AD} /\!/ \overline{PC}$

즉, $\square AFCP$는 평행사변형이므로 $\overline{AF} = \overline{PC}$

$\triangle BCP$에서 $\overline{BH} = \overline{CH}$, $\overline{OH} /\!/ \overline{PC}$이므로 삼각형의 두 변의 중점을 연결한 선분의 성질에 의하여

$\overline{PC} = 2\overline{OH} = 2 \times 7 = 14$

$\therefore \overline{AF} = \overline{PC} = 14$

답 14

blacklabel 특강 필수개념

평행사변형의 성질

평행사변형에서 두 쌍의 대변의 길이는 각각 같다.

⇨ $\overline{AB} /\!/ \overline{CD}$, $\overline{AD} /\!/ \overline{BC}$이면
$\overline{AB} = \overline{DC}$, $\overline{AD} = \overline{BC}$

05 해결단계

❶단계	반원에 대한 원주각의 크기는 90°임을 이용하여 크기가 같은 두 각을 찾는다.
❷단계	\overline{CD}와 길이가 같은 선분을 찾는다.
❸단계	피타고라스 정리를 이용하여 $\overline{AB}^2 + \overline{CD}^2$의 값을 구한다.

오른쪽 그림과 같이 두 점 A, O를 지나는 직선이 원과 만나는 점을 E라 하고 \overline{BE}, \overline{CE}를 그으면

$\angle ABE = \angle ACE = 90°$

이때, $\overline{EC} \perp \overline{AC}$, $\overline{BD} \perp \overline{AC}$이므로

$\overline{BD} /\!/ \overline{EC}$

$\therefore \angle DBC = \angle BCE$ (∵ 엇각)

크기가 같은 원주각에 대한 현의 길이는 같으므로

$\overline{CD} = \overline{BE}$ ……㉠

직각삼각형 ABE에서

$\overline{AB}^2 + \overline{BE}^2 = \overline{AE}^2$ ……㉡

$\therefore \overline{AB}^2 + \overline{CD}^2 = \overline{AB}^2 + \overline{BE}^2$ (∵ ㉠)

$= \overline{AE}^2$ (∵ ㉡)

$= (5+5)^2 = 100$

답 100

06 해결단계

❶단계	$\angle PAB = 90°$, $\angle QBA = 90°$가 되도록 하는 두 점 P, Q를 잡고 조건을 만족시키는 점의 위치를 찾는다.
❷단계	선분 AB를 지름으로 하는 원을 그리고 조건을 만족시키는 점의 위치를 찾는다.
❸단계	조건을 만족시키는 점의 개수를 구한다.

$\triangle ABC$가 예각삼각형이 되려면 세 내각의 크기가 모두 90°보다 작아야 한다.

[그림 1]과 같이 $\angle PAB = 90°$, $\angle QBA = 90°$가 되도록 두 점 P, Q를 잡자.

[그림 1]

두 점 P, A를 지나는 직선을 l, 두 점 Q, B를 지나는 직선을 m이라 하자.

[그림 2]와 같이 점 C가 직선 l 또는 직선 m 위에 있으면 $\triangle ABC$는 직각삼각형이다.

또한, [그림 3]과 같이 점 C가 직선 l의 왼쪽 또는 직선 m의 오른쪽에 있으면 $\triangle ABC$는 둔각삼각형이다.

[그림 2] [그림 3]

따라서 △ABC가 예각삼각형이려면 점 C는 두 직선 l, m 사이에 있어야 한다.

[그림 4]와 같이 선분 AB를 지름으로 하는 원을 생각해 보자.

[그림 4]

[그림 5]와 같이 점 C가 원 위에 있으면 반원에 대한 원주각의 크기가 $90°$이므로 $∠ACB=90°$, 즉 △ABC는 직각삼각형이다.

또한, [그림 6]과 같이 점 C가 원의 내부에 있으면 $∠ACB$의 크기는 반원에 대한 원주각의 크기보다 크다. 즉, $∠ACB>90°$이므로 △ABC는 둔각삼각형이다.

[그림 5] [그림 6]

하지만 [그림 7]과 같이 점 C가 원의 외부에 있으면 $∠ACB$의 크기는 반원에 대한 원주각의 크기보다 작다.

즉, $∠ACB<90°$이므로 △ABC는 예각삼각형이다.

[그림 7]

따라서 조건을 만족시키는 점 C는 [그림 8]과 같으므로 구하는 점 C의 개수는 21이다.

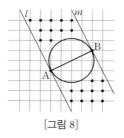

[그림 8] 답 21

선분 AB를 한 변으로 하는 예각삼각형, 직각삼각형, 둔각삼각형을 판단할 때는 \overline{AB}를 지름으로 하는 원을 기준으로 나머지 한 꼭짓점 C가 원의 외부에 있는지, 원 위에 있는지, 원의 내부에 있는지로 판단한다. 그런데 여기서 유의할 점은 풀이의 [그림 2], [그림 3]과 같이 $∠ACB$가 직각 또는 둔각이 되는 경우가 있으므로 오른쪽 그림과 같이 점 A, B에서의 접선을 기준으로 예각과 둔각을 함께 판단해야 한다.

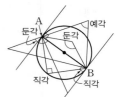

07 해결단계

❶단계	□BECD의 넓이를 구하는 식을 선분의 길이를 이용하여 나타낸다.
❷단계	$\overline{EH}+\overline{DC}=\overline{AH}$임을 확인한다.
❸단계	□BECD의 넓이를 구한다.

\overline{BD}는 원 O의 지름이므로 $∠BCD=90°$

$∴ □BECD=△BEC+△BCD$

$$=\frac{1}{2}×\overline{BC}×\overline{EH}+\frac{1}{2}×\overline{BC}×\overline{DC}$$

$$=\frac{1}{2}×\overline{BC}×(\overline{EH}+\overline{DC})$$

\overline{DA}를 긋고, 점 C에서 \overline{AB}에 내린 수선의 발을 I, \overline{AH}와 \overline{CI}가 만나는 점을 J라 하면

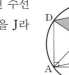

$∠DCH=∠AHB=90°$이므로

$\overline{CD}∥\overline{JA}$

$∠DAB=∠CIB=90°$이므로

$\overline{AD}∥\overline{CJ}$

즉, □DAJC는 평행사변형이므로 $\overline{DC}=\overline{AJ}$ ……㉠

한편, △AIJ와 △CHE에서

$∠AIJ=∠CHE=90°$,

$∠IAJ=∠HCE$ ($∵$ \overparen{BE}에 대한 원주각)

즉, △AIJ∽△CHE (AA 닮음)이므로

$∠AJI=∠CEH$

이때, $∠AJI=∠CJH$ ($∵$ 맞꼭지각)이므로

$∠CEH=∠CJH$

즉, △CJE는 $\overline{CJ}=\overline{CE}$인 이등변삼각형이므로

$\overline{JH}=\overline{EH}$ ……㉡

㉠, ㉡에서 $\overline{EH}+\overline{DC}=\overline{JH}+\overline{AJ}=\overline{AH}$

$∴ □BECD=\frac{1}{2}×\overline{BC}×\overline{AH}$

$=△ABC=3$ 답 3

필수개념

두 직선이 평행할 조건

한 평면 위에서 서로 다른 두 직선이 한 직선과 만날 때

(1) 동위각의 크기가 같으면 두 직선은 평행하다.

⇨ $\angle a = \angle h$이면 $l /\!/ m$

(2) 엇각의 크기가 같으면 두 직선은 평행하다.

⇨ $\angle b = \angle h$이면 $l /\!/ m$

08 해결단계

❶단계	원의 성질을 이용하여 원 O의 반지름의 길이를 구한다.
❷단계	$\overline{CF} = x$라 하고 이차방정식을 세워 x의 값을 구한다.
❸단계	a, b의 값을 각각 구하여 $20(a^2 + b^2)$의 값을 구한다.

오른쪽 그림과 같이 선분 BF의 연장선이 원과 만나는 점을 G, 선분 OF의 연장선이 선분 CG와 만나는 점을 H라 하자.

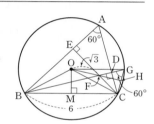

□AEFD에서

$\angle AEF = \angle ADF = 90°$,

$\angle EAD = 60°$이므로

$\angle EFD = 360° - (90° + 90° + 60°) = 120°$

$\therefore \angle CFD = 180° - \angle EFD$

$\qquad = 180° - 120° = 60°$

또한, $\angle BGC = \angle A = 60°$ ($\because \overset{\frown}{BC}$에 대한 원주각)이므로 △CGF는 정삼각형이다.

$\therefore \overline{CF} = \overline{FG}$

중심각의 크기는 원주각의 크기의 2배이므로

$\angle BOC = 2\angle A = 2 \times 60° = 120°$

△OBC는 이등변삼각형이므로 변 BC의 중점을 M이라 하면 직각삼각형 OBM에서

$\angle BOM = \dfrac{1}{2}\angle BOC = \dfrac{1}{2} \times 120° = 60°$

$\overline{BM} = \dfrac{1}{2}\overline{BC} = \dfrac{1}{2} \times 6 = 3$

$\therefore \overline{OB} = \dfrac{\overline{BM}}{\sin 60°} = \dfrac{3}{\frac{\sqrt{3}}{2}} = 2\sqrt{3}$

즉, 원 O의 반지름의 길이는 $2\sqrt{3}$이다.

이때, △OFC, △OFG에서

\overline{OF}는 공통, $\overline{FC} = \overline{FG}$, $\overline{OC} = \overline{OG}$이므로

△OFC ≡ △OFG (SSS 합동)

$\therefore \angle COF = \angle GOF$

즉, 선분 OH는 $\angle COG$의 이등분선이고 △OCG는 이등변삼각형이므로

$\angle OHC = 90°$

$\overline{CF} = x$라 하면 직각삼각형 CHF에서

$\overline{CH} = \overline{CF}\cos 60° = \dfrac{1}{2}x$

$\overline{FH} = \overline{CF}\sin 60° = \dfrac{\sqrt{3}}{2}x$

직각삼각형 OCH에서

$\overline{OC}^2 = \overline{CH}^2 + \overline{OH}^2$

$(2\sqrt{3})^2 = \left(\dfrac{1}{2}x\right)^2 + \left(\sqrt{3} + \dfrac{\sqrt{3}}{2}x\right)^2$

$12 = x^2 + 3x + 3$, $x^2 + 3x - 9 = 0$

$\therefore x = \dfrac{-3 \pm 3\sqrt{5}}{2}$

그런데 $x > 0$이므로 $x = \dfrac{-3 + 3\sqrt{5}}{2}$

따라서 $a = -\dfrac{3}{2}$, $b = \dfrac{3}{2}$이므로

$20(a^2 + b^2) = 20\left(\dfrac{9}{4} + \dfrac{9}{4}\right) = 90$ **답 90**

| 다른풀이 1 |

중심각의 크기는 원주각의 크기의 2배이므로

$\angle BOC = 2\angle A = 2 \times 60° = 120°$ ······㉠

△OBC는 이등변삼각형이고 $\angle BOC = 120°$이므로 △ABC의 외접원의 반지름의 길이는 $2\sqrt{3}$이다.

한편, □AEFD에서

$\angle AEF = \angle ADF = 90°$, $\angle A = 60°$이므로

$\angle EFD = 360° - (90° + 90° + 60°) = 120°$

$\therefore \angle BFC = \angle EFD = 120°$ (\because 맞꼭지각) ······㉡

㉠, ㉡에서

$\angle BFC = \angle BOC = 120°$

이므로 네 점 B, O, F, C는 한 원 위에 있다.

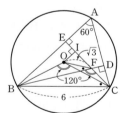

한 원에서 한 호에 대한 원주각의 크기는 같으므로

$\angle BFO = \angle BCO$

$\qquad = \dfrac{1}{2} \times (180° - 120°)$

$\qquad = 30°$

$\therefore \angle OFE = 180° - (30° + 120°) = 30°$

점 O에서 선분 CE에 내린 수선의 발을 I라 하면 직각삼각형 OFI에서

$\overline{IF} = \overline{OF}\cos 30° = \sqrt{3} \times \dfrac{\sqrt{3}}{2} = \dfrac{3}{2}$

$\overline{OI} = \overline{OF}\sin 30° = \sqrt{3} \times \dfrac{1}{2} = \dfrac{\sqrt{3}}{2}$

$\overline{CF} = x$라 하면 직각삼각형 OCI에서

$\overline{OC}^2 = \overline{OI}^2 + \overline{CI}^2$

$$(2\sqrt{3})^2=\left(\frac{\sqrt{3}}{2}\right)^2+\left(\frac{3}{2}+x\right)^2$$

$$12=3+3x+x^2,\ x^2+3x-9=0$$

$$\therefore x=\frac{-3\pm3\sqrt{5}}{2}$$

그런데 $x>0$이므로

$$x=\frac{-3+3\sqrt{5}}{2}$$

따라서 $a=-\frac{3}{2}$, $b=\frac{3}{2}$이므로

$$20(a^2+b^2)=20\left(\frac{9}{4}+\frac{9}{4}\right)=90$$

| 다른풀이 2 |

\triangleOBC는 이등변삼각형이고 \angleBOC$=120°$이므로 \triangleABC의 외접원의 반지름의 길이는 $2\sqrt{3}$이다.

또한, \angleBFC$=\angle$BOC$=120°$이므로 네 점 B, O, F, C는 한 원 위에 있고

$$\angle BFO=\angle BCO=\frac{1}{2}\times(180°-120°)=30°$$

선분 BF 위에 $\overline{OF}=\overline{OJ}=\sqrt{3}$이 되도록 점 J를 잡으면 \triangleOJF는 이등변삼각형이므로

$$\angle JOF=180°-2\angle BFO$$
$$=180°-2\times30°=120°$$

$$\therefore \angle BOJ=\angle BOC-\angle JOC$$
$$=120°-\angle JOC$$
$$=\angle JOF-\angle JOC=\angle COF$$

또한, $\overline{OB}=\overline{OC}$, $\overline{OJ}=\overline{OF}$이므로

\triangleOBJ$\equiv\triangle$OCF (SAS 합동)

$$\therefore \overline{BJ}=\overline{CF}$$

점 O에서 선분 BF에 내린 수선의 발을 K라 하면 직각삼각형 OJK에서 \angleOJK$=30°$, $\overline{OJ}=\sqrt{3}$이므로

$$\overline{OK}=\sqrt{3}\sin30°=\sqrt{3}\times\frac{1}{2}=\frac{\sqrt{3}}{2}$$

$$\overline{JK}=\sqrt{3}\cos30°=\sqrt{3}\times\frac{\sqrt{3}}{2}=\frac{3}{2}$$

$\overline{CF}=\overline{BJ}=x$라 하면 직각삼각형 OBK에서 피타고라스 정리에 의하여

$$\overline{OB}^2=\overline{OK}^2+\overline{BK}^2$$

$$(2\sqrt{3})^2=\left(\frac{\sqrt{3}}{2}\right)^2+\left(\frac{3}{2}+x\right)^2$$

$$12=3+3x+x^2,\ x^2+3x-9=0$$

$$\therefore x=\frac{-3\pm3\sqrt{5}}{2}$$

그런데 $x>0$이므로 $x=\frac{-3+3\sqrt{5}}{2}$

따라서 $a=-\frac{3}{2}$, $b=\frac{3}{2}$이므로

$$20(a^2+b^2)=20\left(\frac{9}{4}+\frac{9}{4}\right)=90$$

미리보는 학력평가 p. 50

1 ⑤ **2** 172 **3** ①

1

선분 AC가 원의 지름이므로

\angleABC$=90°$

선분 AC의 중점을 O라 하면 원의 중심이 O 이므로

\angleAOB$=2\angle$ACB$=2\times60°=120°$

직각삼각형 ABC에서

$$\overline{AC}=\frac{\overline{AB}}{\sin60°}=\frac{2\sqrt{6}}{\frac{\sqrt{3}}{2}}=4\sqrt{2}$$

$$\therefore \overline{OA}=\overline{OB}=\frac{1}{2}\overline{AC}=\frac{1}{2}\times4\sqrt{2}=2\sqrt{2}$$

따라서 색칠한 부분의 넓이는

(부채꼴 OAB의 넓이)$-\triangle$OAB

$$=\pi\times\overline{OA}^2\times\frac{120}{360}-\frac{1}{2}\times\overline{OA}\times\overline{OB}\times\sin(180°-120°)$$

$$=\pi\times(2\sqrt{2})^2\times\frac{1}{3}-\frac{1}{2}\times2\sqrt{2}\times2\sqrt{2}\times\frac{\sqrt{3}}{2}$$

$$=\frac{8}{3}\pi-2\sqrt{3}$$

답 ⑤

blacklabel 특강 풀이첨삭

삼각비를 이용하지 않고 다음과 같이 \triangleOAB의 넓이를 구할 수 있다.
원의 중심 O에서 선분 AB에 내린 수선의 발을 H라 하면

$$\overline{AH}=\frac{1}{2}\overline{AB}=\frac{1}{2}\times2\sqrt{6}=\sqrt{6}$$

직각삼각형 AHO에서

$$\overline{OH}=\overline{AH}\tan30°=\sqrt{6}\times\frac{\sqrt{3}}{3}=\sqrt{2}$$

$$\therefore \triangle OAB=\frac{1}{2}\times2\sqrt{6}\times\sqrt{2}=2\sqrt{3}$$

2

선분 AC가 원의 지름이므로 \angleABC$=90°$

이때, \angleEFC$=90°$이므로 $\overline{AB}/\!/\overline{GF}$

또한, 선분 AC가 원의 지름이고, $\overline{AC}\perp\overline{BD}$이므로

$$\overline{BE}=\overline{DE}$$

즉, \triangleABD에서 $\overline{BE}=\overline{DE}$, $\overline{AB}/\!/\overline{GE}$이므로 삼각형의 두 변의 중점을 연결한 선분의 성질에 의하여

$$\overline{AG}=\overline{DG},\ \overline{GE}=\frac{1}{2}\overline{AB}=\frac{1}{2}\times8=4$$

한편, 직각삼각형 ABC에서 피타고라스 정리에 의하여

$$\overline{BC}=\sqrt{10^2-8^2}=\sqrt{36}=6$$

∠BAC=∠x라 하면

$\sin x=\dfrac{\overline{BC}}{\overline{AC}}=\dfrac{6}{10}=\dfrac{3}{5}$

직각삼각형 ABE에서

$\overline{BE}=\overline{AB}\sin x=8\times\dfrac{3}{5}=\dfrac{24}{5}$

∠EBF=90°−∠ABE=∠x이므로

직각삼각형 EBF에서

$\overline{EF}=\overline{BE}\sin x=\dfrac{24}{5}\times\dfrac{3}{5}=\dfrac{72}{25}$

∴ $l=\overline{FG}=\overline{EF}+\overline{GE}=\dfrac{72}{25}+4=\dfrac{172}{25}$

∴ $25l=25\times\dfrac{172}{25}=172$

답 172

3

두 점 M, N이 각각 두 변 AB, AC의 중점이므로

$\overline{MN}=\dfrac{1}{2}\overline{BC}=\dfrac{1}{2}\times6=\boxed{3}$

오른쪽 그림과 같이 점 A에서 선분 MN
에 내린 수선의 발을 H라 하면 △ABC
가 정삼각형이므로 직선 AH는 원의 중
심을 지난다.

즉, 직선 AH는 선분 PQ를 수직이등분
하므로

$\overline{PH}=\overline{HQ}$, $\overline{MH}=\overline{HN}$

이때, $\overline{PM}=x$라 하면 $\overline{QN}=\overline{PM}=x$

한편, △APN과 △QCN에서

∠PAC=∠PQC (\because $\overset{\frown}{PBC}$에 대한 원주각),

∠ANP=∠QNC (\because 맞꼭지각)

∴ △APN∽△QCN (AA 닮음)

따라서 $\overline{AN}:\overline{PN}=\overline{QN}:\overline{CN}$이고,

$\overline{AN}=\overline{CN}=\dfrac{1}{2}\overline{AC}=\dfrac{1}{2}\times6=3$이므로

$3:(\boxed{x+3})=x:3$

$x(x+3)=9$, $x^2+3x-9=0$

∴ $x=\dfrac{-3\pm3\sqrt{5}}{2}$

그런데 $x>0$이므로 $x=\dfrac{-3+3\sqrt{5}}{2}$

∴ $\overline{PQ}=2\overline{PM}+\overline{MN}=2x+3$

$\qquad =2\times\dfrac{-3+3\sqrt{5}}{2}+3=(-3+3\sqrt{5})+3$

$\qquad =\boxed{3\sqrt{5}}$

이상에서 ㈎에 알맞은 수는 $a=3$, ㈏에 알맞은 수는 $b=3\sqrt{5}$이
므로

$\dfrac{b}{a}=\dfrac{3\sqrt{5}}{3}=\sqrt{5}$

답 ①

05 원주각의 활용

Step 1 시험에 꼭 나오는 문제 p. 52

01 ③　　02 ⑤　　03 105°　　04 ③　　05 ⑤

01

\overline{AC}와 \overline{BD}의 교점을 P라 하자.

① ∠CAD=∠CBD이므로 네 점 A, B, C, D는 한 원 위에 있다.

② △ABP에서 ∠ABP=180°−(90°+60°)=30°

　즉, ∠ABD=∠ACD이므로 네 점 A, B, C, D는 한 원 위
　에 있다.

③ △CDP에서 ∠CDP+60°=110°

　∴ ∠CDP=110°−60°=50°

　즉, ∠BAC≠∠CDB이므로 네 점 A, B, C, D는 한 원 위
　에 있지 않다.

④ △ABC에서 ∠ACB=180°−(60°+70°)=50°

　즉, ∠ACB=∠ADB이므로 네 점 A, B, C, D는 한 원 위
　에 있다.

⑤ △BCD에서 ∠CBD=180°−(75°+75°)=30°

　즉, ∠CAD=∠CBD이므로 네 점 A, B, C, D는 한 원 위
　에 있다.

따라서 네 점 A, B, C, D가 한 원 위에 있지 않은 것은 ③이다.

답 ③

02

□ABCD가 원에 내접하므로

∠BAD+∠BCD=180°, $(45°+∠x)+110°=180°$

∴ ∠x=25°

△ABD에서 ∠y=180°−(45°+25°+60°)=50°

∠DBC=∠DAC=25°이고 □ABCD가 원에 내접하므로

∠z=∠ABC=50°+25°=75°

∴ ∠x+∠y+∠z=25°+50°+75°=150°

답 ⑤

03

오른쪽 그림과 같이 \overline{BD}를 그으면

∠CBD=$\dfrac{1}{2}$∠COD

$\qquad =\dfrac{1}{2}\times40°=20°$

이므로 ∠ABD=95°−20°=75°

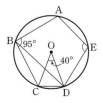

□ABDE가 원 O에 내접하므로 ∠ABD+∠AED=180°에서

∠AED=180°−75°=105° 답 105°

Step 2 A등급을 위한 문제			· pp.53~56	
01 ③	02 3	03 ⑤	04 100°	05 ④
06 8π	07 ④, ⑤	08 16√10	09 5	10 ③
11 50°	12 ④	13 13√2	14 ①, ③	15 ⑤
16 6개	17 ⑤	18 40°	19 ⑤	20 80°
21 ②	22 67°	23 ①	24 6	

04

① ∠ABP=∠ADC이면 한 외각의 크기가 그 내대각의 크기와 같으므로 □ABCD는 원에 내접한다.

② ∠BAD+∠BCD=180°이면 한 쌍의 대각의 크기의 합이 180°이므로 □ABCD는 원에 내접한다.

③ ∠AQB=90°이면 두 대각선이 직교한다. 이 조건으로는 □ABCD가 원에 내접하는지 알 수 없다.

④ \overline{AB}∥\overline{CD}이고 ∠ADC=∠DCB이면 □ABCD는 등변사다리꼴이다.

이때, 등변사다리꼴의 한 쌍의 대각의 크기의 합은 180°이므로 항상 원에 내접한다.

⑤ △ACD∽△BDC이면 ∠CAD=∠DBC이므로 □ABCD는 원에 내접한다.

따라서 □ABCD가 원에 내접할 조건이 아닌 것은 ③이다.

답 ③

blacklabel 특강 참고

등변사다리꼴

(1) 아랫변의 양 끝 각의 크기가 같은 사다리꼴이다.

(2) 등변사다리꼴의 성질

평행하지 않은 한 쌍의 대변의 길이가 같고, 두 대각선의 길이가 같다.

⇨ \overline{AB}=\overline{DC}, \overline{AC}=\overline{BD}

05

두 점 A, O를 지나는 지름 AD를 그으면

∠DAT=$\boxed{∠DCA}$=90°이므로

∠BAT=90°−∠DAB ……㉠

∠BCA=90°−$\boxed{∠DCB}$ ……㉡

이때, 호 BD에 대한 원주각의 크기는 모두 같으므로

∠DAB=$\boxed{∠DCB}$ ……㉢

㉠, ㉡, ㉢에서 ∠BAT=∠BCA

∴ ⑺: ∠DCA, ⑴: ∠DCB

따라서 ⑺, ⑴에 알맞은 것은 ⑤이다. 답 ⑤

01

네 점 A, B, C, D가 한 원 위에 있으므로

∠DBC=∠DAC=45°

△BCE에서 ∠ECB+45°=72°

∴ ∠ECB=72°−45°=27° 답 ③

02

\overline{OB}=2+1=3이므로 \overline{OA}=\overline{OB}

즉, 오른쪽 그림과 같이 점 O를 중심으로 하고 \overline{OA}를 반지름으로 하는 원을 생각할 때, 점 B는 이 원 위의 점이다.

이 원에 대하여

∠AOB=2∠ACB

이므로 ∠ACB는 호 AB에 대한 원주각이다.

즉, 점 C도 이 원 위의 점이므로 \overline{OC}는 이 원의 반지름이다.

∴ \overline{OC}=\overline{OA}=\overline{OB}=3 답 3

blacklabel 특강 오답피하기

이 문제에서 ∠AOB=2∠ACB, 즉 ∠AOB≠∠ACB이므로 네 점 A, B, C, O가 한 원 위에 있지 않다는 것에 주의해야 한다.

∠AOB=2∠ACB로부터 원주각과 중심각의 크기 사이의 관계를 떠올려 접근하도록 하자.

03

네 점 A, B, C, D가 원 O 위에 있으므로 다음 그림과 같이 ∠DCB=∠QAB=∠a라 하자.

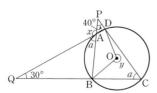

△AQB에서 ∠ABC=30°+∠a

△PBC에서 40°+(30°+∠a)+∠a=180°

2∠a=110° ∴ ∠a=55°

$\therefore \angle x = 180° - \angle a = 180° - 55° = 125°$

또한, $\angle BAD = \angle x$ (∵ 맞꼭지각)

$\qquad\qquad = 125°$

\overarc{BCD}의 중심각이 $\angle y$, 원주각이 $\angle BAD$이므로

$\angle y = 2\angle BAD = 2 \times 125° = 250°$

$\therefore \angle y - \angle x = 250° - 125° = 125°$ <div align="right">답 ⑤</div>

이때, $\overline{OA} = \overline{OB}$이므로

$\triangle OAB$는 정삼각형이다.

$\therefore \overline{OA} = \overline{OB} = \overline{OD} = \overline{AB} = 9$

$\therefore \overarc{BCD} = 2\pi \times 9 \times \dfrac{160}{360} = 8\pi$ <div align="right">답 8π</div>

04

원 P에서

$\angle BAE = \dfrac{1}{2}\angle BPE = \dfrac{1}{2} \times 160° = 80°$

\overline{EF}를 그으면 □ABFE는 원 P에
내접하므로

$\angle EFC = \angle BAE = 80°$

또한, □EFCD는 원 Q에 내접하
므로

$\angle EDC + \angle EFC = 180°$

$\therefore \angle EDC = 180° - \angle EFC$

$\qquad\qquad = 180° - 80° = 100°$ <div align="right">답 100°</div>

05

네 점 A, B, D, E가 한 원 위에 있으므로
오른쪽 그림과 같이 나타낼 수 있다.

$\triangle ABC \equiv \triangle ADE$에서 $\overline{AB} = \overline{AD}$이므로
$\triangle ABD$는 이등변삼각형이다.

이때, $\angle BAD = 72°$이므로

$\angle ABD = \angle ADB = \dfrac{1}{2} \times (180° - 72°) = 54°$

□ABDE가 원에 내접하므로

$\angle ABD + \angle AED = 180°$

$\therefore \angle AED = 180° - 54° = 126°$

이때, $\triangle ABC \equiv \triangle ADE$이므로

$\angle ACB = \angle AED = 126°$ <div align="right">답 ④</div>

06

□ABCD가 원 O에 내접하므로

$\angle BAD = \angle DCP = 80°$

$\therefore \angle BOD = 2\angle BAD = 2 \times 80° = 160°$

$\therefore \angle AOB = 360° - (140° + 160°) = 60°$

07

다음 그림과 같이 \overline{BQ}, \overline{CP}, \overline{PD}, \overline{QD}를 긋고
$\angle BAD = \angle DAC = \angle a$라 하자.

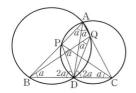

④ $\triangle BDP$와 $\triangle QDC$에서

(ⅰ) $\angle BQD = \angle BAD = \angle a$ (∵ \overarc{BD}에 대한 원주각)

$\qquad \angle DBQ = \angle DAQ = \angle a$ (∵ \overarc{DQ}에 대한 원주각)

즉, $\triangle BDQ$는 이등변삼각형이므로 $\overline{BD} = \overline{QD}$

(ⅱ) $\angle PCD = \angle PAD = \angle a$ (∵ \overarc{PD}에 대한 원주각)

$\qquad \angle DPC = \angle DAC = \angle a$ (∵ \overarc{DC}에 대한 원주각)

즉, $\triangle DCP$는 이등변삼각형이므로 $\overline{DP} = \overline{DC}$

(ⅲ) □PDCA는 원에 내접하므로

$\qquad \angle BDP = \angle PAC = 2\angle a$

□ABDQ는 원에 내접하므로

$\qquad \angle QDC = \angle BAQ = 2\angle a$

$\therefore \angle BDP = \angle QDC$

(ⅰ), (ⅱ), (ⅲ)에서 $\triangle BDP \equiv \triangle QDC$ (SAS 합동)

⑤ $\triangle ABC$와 $\triangle DBP$에서

$\angle ABC = \angle DBP$, $\angle BAC = \angle BDP = 2\angle a$

$\therefore \triangle ABC \varnothing \triangle DBP$ (AA 닮음)

따라서 옳은 것은 ④, ⑤이다. <div align="right">답 ④, ⑤</div>

08

원의 반지름의 길이를 r라 하면 둘레의 길이가 16π이므로

$2\pi r = 16\pi$ $\quad \therefore r = 8$

이때, 오른쪽 그림과 같이 \overline{AD}를 그
으면 $\triangle ABD$는 직각이등변삼각형이
므로 빗변 \overline{AD}는 원의 지름과 같다.

$\therefore \overline{AB} = \overline{BD}$

$\qquad = \overline{AD}\cos 45°$

$\qquad = 16 \times \dfrac{\sqrt{2}}{2} = 8\sqrt{2}$

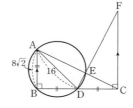

<div align="right">Ⅱ. 원의 성질 063</div>

$\triangle ABC$에서

$\overline{AC}=\sqrt{(8\sqrt{2})^2+(16\sqrt{2})^2}=\sqrt{640}=8\sqrt{10}$

한편, $\triangle ABC$와 $\triangle DCF$에서

$\overline{AB}=\overline{DC}$

$\overline{AB}/\!/\overline{CF}$이므로 $\angle ABC=\angle DCF=90°$

$\square ABDE$가 원에 내접하므로 $\angle BAE=\angle FDC$

$\therefore \triangle ABC \equiv \triangle DCF$ (ASA 합동)

따라서 $\overline{AC}=\overline{DF}$이므로

$\overline{AC}+\overline{DF}=2\overline{AC}=2\times8\sqrt{10}=16\sqrt{10}$

<div align="right">답 $16\sqrt{10}$</div>

09

다음 그림과 같이 점 A에서 \overline{BC}에 내린 수선의 발을 H라 하자.

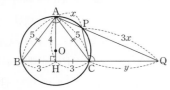

$\overline{BH}=\dfrac{1}{2}\overline{BC}=\dfrac{1}{2}\times6=3$

이므로 $\triangle ABH$에서

$\overline{AH}=\sqrt{5^2-3^2}=\sqrt{16}=4$

네 점 A, B, C, P가 한 원 위에 있으므로

$\angle BAP=\angle PCQ$

$\triangle BQA$와 $\triangle PQC$에서

$\angle BAQ=\angle PCQ$, $\angle Q$는 공통이므로

$\triangle BQA \backsim \triangle PQC$ (AA 닮음)

이때, $\overline{AP}:\overline{PQ}=1:3$이므로 $\overline{AP}=x$, $\overline{PQ}=3x$라 하고,

$\overline{CQ}=y$라 하면

$\overline{BQ}:\overline{PQ}=\overline{AQ}:\overline{CQ}$에서

$(6+y):3x=4x:y$

$12x^2=6y+y^2$ $\therefore x^2=\dfrac{6y+y^2}{12}$ ㉠

한편, 직각삼각형 AHQ에서

$(3+y)^2+4^2=(4x)^2$ $\therefore 25+6y+y^2=16x^2$ ㉡

㉠을 ㉡에 대입하면

$25+6y+y^2=16\times\dfrac{6y+y^2}{12}$

$y^2+6y-75=0$ $\therefore y=-3\pm2\sqrt{21}$

이때, $y>0$이므로 $y=-3+2\sqrt{21}$

따라서 $\overline{BQ}=6+y=6+(-3+2\sqrt{21})=3+2\sqrt{21}$이므로

$a=3$, $b=2$

$\therefore a+b=3+2=5$

<div align="right">답 5</div>

10

오른쪽 그림과 같이 \overline{AD}를 그으면 $\square ABCD$
는 원 O에 내접하므로

$\angle BAD=180°-128°=52°$

또한, $\square ADEF$도 원 O에 내접하므로

$\angle DAF=180°-112°=68°$

$\therefore \angle x=\angle BAD+\angle DAF=52°+68°=120°$

<div align="right">답 ③</div>

11

$\square BCDE$가 원 O에 내접하므로

$\angle BED=180°-110°=70°$

\overline{BE}가 원 O의 지름이므로 $\angle BDE=90°$

즉, $\triangle EBD$에서

$\angle EBD=180°-(70°+90°)=20°$

$\therefore \angle ABD=2\angle EBD=2\times20°=40°$

따라서 $\triangle FBD$에서

$\angle x=180°-(40°+90°)=50°$

<div align="right">답 50°</div>

12

$\overset{\frown}{AE}=\overset{\frown}{DE}$이므로 $\angle ABE=\angle DAE$ ㉠

$\square ABCE$가 원 O에 내접하므로

$\angle BAE=180°-\angle BCE$

$\angle BAP+\angle DAE=180°-\angle BCE$

$\therefore \angle BAP=180°-\angle BCE-\angle DAE$

$\triangle ABP$에서 $100°=\angle ABE+(180°-\angle BCE-\angle DAE)$

$\therefore \angle BCE=180°-100°$ (\because ㉠)

$\qquad\qquad =80°$

<div align="right">답 ④</div>

13

$\angle AOB=\angle EOF=\angle FOG=\angle HOA=\angle a$,

$\angle BOC=\angle COD=\angle DOE=\angle GOH=\angle b$라 하면

$4\angle a+4\angle b=360°$이므로 $\angle a+\angle b=90°$

오른쪽 그림과 같이 \overline{CG}를 그으면

$\angle AOC=\angle a+\angle b=90°$

$\angle AOG=\angle a+\angle b=90°$

즉, $\triangle ACO$, $\triangle AOG$는 직각이등변삼각
형이고, $\square ACGH$가 원 O에 내접하므로

$\angle AHG=180°-45°=135°$

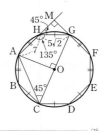

꼭짓점 G에서 \overline{AH}의 연장선에 내린 수선의 발을 M이라 하면
$$\angle GHM = 180° - 135° = 45°$$
이므로 △GMH도 직각이등변삼각형이다.
$$\therefore \overline{HM} = \overline{GM} = \overline{HG}\cos 45° = 5\sqrt{2} \times \frac{\sqrt{2}}{2} = 5$$
$$\therefore \overline{AM} = 7 + 5 = 12$$
직각삼각형 AGM에서 $\overline{AG} = \sqrt{12^2 + 5^2} = \sqrt{169} = 13$이므로
$$\overline{AC} = \overline{AG} = 13$$

(나)

직각삼각형 ACO에서
$$\overline{AO} = \overline{AC}\sin 45° = 13 \times \frac{\sqrt{2}}{2} = \frac{13\sqrt{2}}{2}$$
따라서 원 O의 지름의 길이는
$$2\overline{AO} = 2 \times \frac{13\sqrt{2}}{2} = 13\sqrt{2}$$

(다)

답 $13\sqrt{2}$

단계	채점 기준	배점
(가)	$\angle AHG$의 크기를 구한 경우	40%
(나)	\overline{AC}의 길이를 구한 경우	40%
(다)	원 O의 지름의 길이를 구한 경우	20%

14

△BCD와 △ACE에서
$\overline{BC} = \overline{AC}$, $\overline{CD} = \overline{CE}$,
$\angle BCD = 60° + \angle ACD$
$\qquad = \angle ACE$

\therefore △BCD ≡ △ACE (SAS 합동)
① □ABCD에서
$\angle BAC = 60°$
$\angle BDC = \angle AEC\ (\because △BCD ≡ △ACE)$
$\qquad < \angle CED = 60°$
즉, $\angle BAC \neq \angle BDC$이므로 □ABCD는 원에 내접하지 않는다.
② □ABCH에서
$\angle CBH = \angle CAH\ (\because △BCD ≡ △ACE)$
즉, □ABCH는 원에 내접한다.
③ □ACED에서
$\angle CDE = 60°$
$\angle CAE = \angle CBD\ (\because △BCD ≡ △ACE)$
$\qquad < \angle ABC = 60°$
즉, $\angle CDE \neq \angle CAE$이므로 □ACED는 원에 내접하지 않는다.

④ □CEDH에서
$\angle HDC = \angle HEC\ (\because △BCD ≡ △ACE)$
즉, □CEDH는 원에 내접한다.
⑤ △HBE에서
$\angle BHE = 180° - (\angle HBE + \angle HEC)$
$\qquad = 180° - (\angle HAC + \angle HEC)$
$\qquad = 180° - \angle ACB$
$\qquad = 120°$
즉, □CGHF에서 $\angle FHG + \angle FCG = 120° + 60° = 180°$이므로 □CGHF는 원에 내접한다.
따라서 원에 내접하는 사각형이 아닌 것은 ①, ③이다.

답 ①, ③

15

ㄱ. \overline{AC}와 \overline{BD}의 교점을 P라 하면 △PAB와 △PDC에서
$\overline{PA} : \overline{PD} = \overline{PB} : \overline{PC} = 1 : 2$
$\angle APB = \angle DPC\ (\because 맞꼭지각)$
즉, △PAB ∽ △PDC (SAS 닮음)이므로
$\angle PAB = \angle PDC$
즉, 네 점 A, B, C, D가 한 원 위에 있으므로 □ABCD는 원에 내접한다.

ㄴ. \overline{AC}와 \overline{BD}의 교점을 P라 하면 △CDP에서
$\angle CDP = 180° - (95° + 30°) = 55°$
$\therefore \angle BAC = \angle BDC$
즉, 네 점 A, B, C, D는 한 원 위에 있으므로 □ABCD는 원에 내접한다.

ㄷ. $\angle ABC = 180° - 75° = 105°$
□ABCD에서 $\angle ADC$의 외각의 크기가 그 내대각, 즉 $\angle ABC$의 크기와 같지 않으므로 □ABCD는 원에 내접하지 않는다.

ㄹ. □ABCD에서 $\angle BCD$의 외각의 크기가 그 내대각의 크기와 같으므로 □ABCD는 원에 내접한다.

따라서 사각형 ABCD가 원에 내접하는 것은 ㄱ, ㄴ, ㄹ이다.

답 ⑤

16

(i) 두 점 E, F가 직선 BC에 대하여 같은 쪽에 있고, $\angle BEC = \angle BFC = 90°$이므로 오른쪽 그림과 같이 네 점 B, C, E, F를 지나는 원을 그릴 수 있다.
이와 같은 방법으로 다음 그림과 같이 네

점 A, B, D, E를 지나는 원, 네 점 A, F, D, C를 지나는
원을 각각 그릴 수 있다.

(ii) 사각형에서 한 쌍의 대각의 크기의 합이 180°이면 그 사각형
은 원에 내접한다.

즉, 다음 그림과 같이 네 점 O, D, C, E를 지나는 원, 네 점
F, B, D, O를 지나는 원, 네 점 A, F, O, E를 지나는 원을
각각 그릴 수 있다.

(i), (ii)에서 그릴 수 있는 원은 모두 6개이다. 답 6개

17

△ACF가 정삼각형이므로
∠A=∠C=∠F=60°
$\overline{AB}=\overline{AG}$, $\overline{CB}=\overline{CD}=\overline{FE}=\overline{FG}$이므로
△ABG, △BCD, △EFG는 모두 정삼각
형이다. 즉,
∠ABG=∠AGB=60°, ∠CBD=∠CDB=60°,
∠FEG=∠FGE=60°
또한, 네 점 B, D, E, G는 접점이므로
∠OBC=∠ODC=∠IEF=∠IGF=90°
∴ ∠GBO=∠OBD=∠ODB=30°,
∠BGI=∠IGE=∠IEG=30°
한편, $\overline{OB}=\overline{OD}=\overline{IE}=\overline{IG}$이므로
△BCO≡△DCO≡△EFI≡△GFI (RHS 합동)
∴ ∠BCO=∠DCO=∠EFI=∠GFI=30°
따라서 원에 내접하는 사각형은 □ODEI, □OCFI, □BCDO,
□EFGI, □BOIG, □BDEG, □ACEG, □ABDF,
□BCFG의 9개이다. 답 ⑤

18

오른쪽 그림과 같이 \overrightarrow{BT}를 그으면
\overrightarrow{AT}는 원 O의 접선이므로
∠ATB=∠BCT=40°
□BTDC가 원 O에 내접하므로

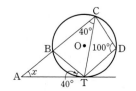

∠CBT+∠CDT=180°
∴ ∠CBT=180°−100°=80°
△ATB에서 ∠x+40°=80°
∴ ∠x=40° 답 40°

19

\overrightarrow{AT}는 원 O의 접선이므로
∠ABD=∠DAT=72°
이때, $\widehat{AB}=\widehat{BC}=\widehat{CD}$이므로
$2\widehat{AB}=\widehat{BD}$ ∴ ∠BAD=2∠ADB
△ABD에서
72°+∠ADB+∠BAD=180°
72°+∠ADB+2∠ADB=180°
3∠ADB=108° ∴ ∠ADB=36°
∴ ∠BAD=2∠ADB=2×36°=72° 답 ⑤

20

\overrightarrow{PQ}는 두 원의 공통인 접선이므로
∠BAT=∠BTQ
=∠DTP (∵ 맞꼭지각)
=∠DCT=65°
△ABT에서
∠ATB=180°−(35°+65°)=80° 답 80°

21

오른쪽 그림과 같이 점 P에서 그은 두 원의
공통인 접선을 \overleftrightarrow{ST}라 하면
△PDC와 △PBA에서
∠PDC=∠SPA=∠PBA,
∠PCD=∠TPB=∠PAB
이므로
△PDC∽△PBA (AA 닮음)
이때, ∠SPO=∠SPO'=90°이므로 \overline{PO}의 연장선이 원 O'과
만나는 점을 Q라 하면 선분 PQ는 원 O'의 지름이다.

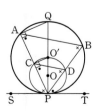

즉, $\angle PCO'=\angle PAQ=90°$

또한, $\angle CPO$은 공통

$\therefore \triangle PCO' \backsim \triangle PAQ$ (AA 닮음)

$\therefore \overline{PC}:\overline{PA}=\overline{PO'}:\overline{PQ}=6:12=1:2$

따라서 $\triangle PDC$와 $\triangle PBA$의 닮음비가 $1:2$이므로

$\triangle PDC:\triangle PBA=1^2:2^2=1:4$

그러므로 $\triangle PBA=4\triangle PDC$에서

$\begin{aligned}\triangle PDC:\square ACDB&=\triangle PDC:(\triangle PBA-\triangle PDC)\\&=\triangle PDC:3\triangle PDC\\&=1:3\end{aligned}$

답 ②

22

오른쪽 그림에서

$\overline{AC}\,/\!/\,\overleftrightarrow{TE}$이므로

$\angle ACT=\angle CTE$ (\because 엇각)

또한, $\angle ACT=\angle ABT$

(\because $\overset{\frown}{AT}$에 대한 원주각)

이므로 $\angle CTE=\angle ABT$

반원에 대한 원주각의 크기는 $90°$이므로 $\angle ATB=90°$

직각삼각형 ATB에서

$\angle BAT=90°-\angle ABT$

이때, \overleftrightarrow{TE}는 원 O의 접선이므로

$\angle BTE=\angle BAT$

$=90°-\angle ABT$

$\therefore \begin{aligned}\angle CTB&=\angle CTE-\angle BTE\\&=\angle ABT-(90°-\angle ABT)\\&=2\angle ABT-90°\end{aligned}$

한편, $\triangle BDT$에서

$\angle ABT+(2\angle ABT-90°)+69°=180°$

$3\angle ABT=201°$ $\therefore \angle ABT=67°$

$\therefore \angle ACD=\angle ABT=67°$

답 $67°$

23

오른쪽 그림과 같이 \overline{BD}를 그으면

$\triangle AO_2T$와 $\triangle ABD$에서

$\angle TAO_2$는 공통,

$\angle ATO_2=\angle ADB=90°$

$\therefore \triangle AO_2T\backsim\triangle ABD$ (AA 닮음) $\cdots\cdots\ \text{㉠}$

두 반원 O_1, O_2의 반지름의 길이를 a라 하면

$\overline{AO_2}=3a$, $\overline{AB}=4a$

이때, ㉠에서 $\overline{AO_2}:\overline{AB}=\overline{TO_2}:\overline{DB}$이므로

$3a:4a=a:\overline{DB}$

$3a\overline{DB}=4a^2$ $\therefore \overline{DB}=\dfrac{4}{3}a$ ($\because a>0$)

직각삼각형 AO_2T에서

$\overline{AT}=\sqrt{(3a)^2-a^2}=2\sqrt{2}a$ ($\because a>0$)

또한, ㉠에서 $\overline{AO_2}:\overline{AB}=\overline{AT}:\overline{AD}$이므로

$3a:4a=2\sqrt{2}a:\overline{AD}$

$3a\overline{AD}=8\sqrt{2}a^2$ $\therefore \overline{AD}=\dfrac{8\sqrt{2}}{3}a$ ($\because a>0$)

$\therefore \begin{aligned}\overline{DT}&=\overline{AD}-\overline{AT}\\&=\dfrac{8\sqrt{2}}{3}a-2\sqrt{2}a=\dfrac{2\sqrt{2}}{3}a\end{aligned}$

한편, \overleftrightarrow{AT}는 반원 O_2의 접선이므로

$\angle BOT=\angle BTD$

$\therefore \begin{aligned}\dfrac{\overline{BT}}{\overline{OT}}&=\tan(\angle BOT)\\&=\tan(\angle BTD)\\&=\dfrac{\overline{DB}}{\overline{DT}}=\dfrac{\dfrac{4}{3}a}{\dfrac{2\sqrt{2}}{3}a}=\sqrt{2}\end{aligned}$

답 ①

24 해결단계

❶단계	점 A에서 두 원의 공통인 접선을 그리고 접선과 현이 이루는 각을 이용하여 크기가 같은 각을 찾는다.
❷단계	\overline{AD}가 $\angle BAC$의 이등분선임을 확인한다.
❸단계	\overline{BD}의 길이를 구한다.

오른쪽 그림과 같이 점 A에서 그은 두
원의 공통인 접선을 \overrightarrow{AP}라 하고 작은 원
과 선분 AB가 만나는 점을 E라 하자.

\overline{DE}를 그으면

작은 원에서 $\angle PAD=\angle DEA$

큰 원에서 $\angle PAC=\angle CBA$

$\therefore \begin{aligned}\angle CAD&=\angle PAD-\angle PAC\\&=\angle DEA-\angle CBA\\&=\angle EDB\end{aligned}$

이때, \overline{BD}는 작은 원의 접선이므로

$\angle EDB=\angle EAD$

$\therefore \angle CAD=\angle EAD$

즉, \overline{AD}는 $\angle BAC$의 이등분선이므로 $\overline{BD}=x$라 하면

$\overline{AB}:\overline{AC}=\overline{BD}:\overline{DC}$

$12:8=x:(10-x)$

$8x=12(10-x), \ 8x=120-12x$

$20x=120 \qquad \therefore \overline{BD}=x=6$ 　　　　　　답 6

$\overline{PN}:\overline{PM}=\overline{AN}:\overline{CM}, \ \overline{PN}:12=\dfrac{5}{2}:5$

$5\overline{PN}=30 \qquad \therefore \overline{PN}=6$

따라서 등변사다리꼴 ABCD의 넓이는

$$\dfrac{1}{2}\times(\overline{AB}+\overline{CD})\times\overline{MN}=\dfrac{1}{2}\times(5+10)\times(6+12)$$

$$=\dfrac{1}{2}\times15\times18=135$$

답 (1) 등변사다리꼴　(2) 135

| **Step 3** | 종합 사고력 도전 문제 | pp. 57~58 |

01 (1) 등변사다리꼴 (2) 135　　**02** 125°　　**03** 20°

04 (1) $4\sqrt{6}$ (2) $24\sqrt{2}$　　**05** 115°　　**06** 131　　**07** 55°

08 $50\pi+50$

01 해결단계

(1)	❶단계	$\overline{PA}=\overline{PB}$임을 확인한다.
	❷단계	□ABCD가 어떤 사각형인지 판단한다.
(2)	❸단계	□ABCD의 넓이를 구한다.

(1) 오른쪽 그림과 같이 점 P를 지나고
두 원에 공통인 접선 위에 두 점 Q, R
를 잡으면

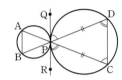

$\angle DPQ=\angle DCP,$

$\angle CPR=\angle CDP$

이때, $\overline{PC}=\overline{PD}$이므로

$\angle DCP=\angle CDP$

$\therefore \angle DPQ=\angle CPR$

한편, $\angle BPR=\angle DPQ$ (∵ 맞꼭지각),

$\angle APQ=\angle CPR$ (∵ 맞꼭지각)이므로

$\angle APQ=\angle BPR$

$\therefore \angle ABP=\angle APQ=\angle BPR=\angle BAP$

$\therefore \overline{PA}=\overline{PB}$

즉, $\angle DCP=\angle BAP$에서 $\overline{AB}/\!/\overline{DC}$이고, $\overline{AC}=\overline{BD}$이므로

□ABCD는 등변사다리꼴이다.

(2) $\overline{AB}/\!/\overline{CD}$이므로 점 P를 지나고 \overline{AB} 또는 \overline{CD}에 수직인 직
선이 $\overline{AB}, \overline{CD}$와 만나는 점을 각각 N, M이라 하면 다음 그
림과 같다.

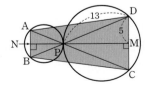

이때, $\overline{DM}=\dfrac{1}{2}\overline{CD}=\dfrac{1}{2}\times10=5$이므로 직각삼각형 PMD

에서

$\overline{PM}=\sqrt{13^2-5^2}=\sqrt{144}=12$

또한, △PAN∽△PCM (AA 닮음)이므로

02 해결단계

❶단계	△PAB가 이등변삼각형임을 확인한다.
❷단계	$\angle PAB$의 크기를 구한다.
❸단계	□PAQC가 원 O_1에 내접하는 사각형임을 이용하여 $\angle PCQ$의 크기를 구한다.

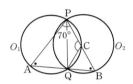

두 원 O_1, O_2는 합동이므로 원 O_1에서 \overparen{PQ}의 길이와 원 O_2에
서 \overparen{PQ}의 길이는 같다.

길이가 같은 호에 대한 원주각의 크기는 같으므로

$\angle PAQ=\angle PBQ$

즉, △PAB는 $\overline{PA}=\overline{PB}$인 이등변삼각형이므로

$\angle PAB=\angle PBA=\dfrac{1}{2}\times(180°-70°)=55°$

한편, □PAQC는 원 O_1에 내접하므로

$\angle PAQ+\angle PCQ=180°$

$\therefore \angle PCQ=180°-55°=125°$ 　　　　답 125°

03 해결단계

❶단계	네 점 A, C, P, B가 한 원 위에 있음을 확인한다.
❷단계	\overline{AB}를 긋고 $\angle ABC$의 크기를 구한다.
❸단계	$\angle BCP$의 크기를 구한다.

△ACP에서 $\angle APC=40°-10°=30°$

이때, $\angle CAP=\angle CBP=10°$이므로

네 점 A, C, P, B는 다음 그림과 같이 한 원 위에 있다.

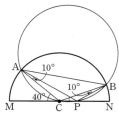

이때, \overline{AB}를 그으면 네 점 A, C, P, B를 지나는 원에서

$\angle ABC = \angle APC = 30°$ ($\because \overset{\frown}{AC}$에 대한 원주각)

한편, \overline{CA}, \overline{CB}는 반원의 반지름이므로 $\overline{CA} = \overline{CB}$

즉, $\triangle ACB$는 이등변삼각형이므로

$\angle BAC = \angle ABC = 30°$

$\therefore \angle ACB = 180° - 2 \times 30° = 120°$

$\therefore \angle BCP = 180° - (\angle MCA + \angle ACB)$

$\qquad = 180° - (40° + 120°) = 20°$ 　　　답 $20°$

04 해결단계

(1)	❶단계	삼각형의 닮음을 이용하여 \overline{QB}의 길이를 구한다.
	❷단계	피타고라스 정리를 이용하여 \overline{PB}의 길이를 구한다.
(2)	❸단계	피타고라스 정리를 이용하여 \overline{OP}의 길이를 구한다.
	❹단계	$\triangle OBP$의 넓이를 구한다.

(1) 오른쪽 그림과 같이 $\overline{PO'}$, \overline{QB}를 그으면

$\triangle PAO'$, $\triangle QAB$에서

$\angle APO' = \angle AQB = 90°$,

$\angle PAO$는 공통이므로

$\triangle PAO' \backsim \triangle QAB$ (AA 닮음)

즉, $\overline{PO'} : \overline{QB} = \overline{AO'} : \overline{AB} = 18 : 24 = 3 : 4$이므로

$6 : \overline{QB} = 3 : 4$, $3\overline{QB} = 24$

$\therefore \overline{QB} = 8$

직각삼각형 PAO'에서

$\overline{AP} = \sqrt{\overline{AO'}^2 - \overline{PO'}^2} = \sqrt{18^2 - 6^2} = \sqrt{288} = 12\sqrt{2}$

또한, $\overline{AP} : \overline{AQ} = \overline{AO'} : \overline{AB} = 18 : 24 = 3 : 4$이므로

$12\sqrt{2} : \overline{AQ} = 3 : 4$, $3\overline{AQ} = 48\sqrt{2}$

$\therefore \overline{AQ} = 16\sqrt{2}$

$\therefore \overline{PQ} = \overline{AQ} - \overline{AP} = 16\sqrt{2} - 12\sqrt{2} = 4\sqrt{2}$

즉, 직각삼각형 QPB에서

$\overline{PB} = \sqrt{\overline{PQ}^2 + \overline{QB}^2} = \sqrt{(4\sqrt{2})^2 + 8^2} = \sqrt{96} = 4\sqrt{6}$

(2) \overline{OB}는 원 O'의 지름이므로 $\angle OPB = 90°$

따라서 직각삼각형 OBP에서

$\overline{OP} = \sqrt{\overline{OB}^2 - \overline{PB}^2} = \sqrt{12^2 - (4\sqrt{6})^2} = \sqrt{48} = 4\sqrt{3}$

$\therefore \triangle OBP = \frac{1}{2} \times \overline{OP} \times \overline{PB}$

$\qquad = \frac{1}{2} \times 4\sqrt{3} \times 4\sqrt{6} = 24\sqrt{2}$

답 (1) $4\sqrt{6}$　(2) $24\sqrt{2}$

05 해결단계

❶단계	네 점 A, B, C, D를 지나는 원을 그리고 그 중심 O에 대하여 $\angle AOB$의 크기를 구한다.
❷단계	$\angle DAB$의 크기를 구한다.
❸단계	원에 내접하는 사각형의 성질을 이용하여 $\angle C$의 크기를 구한다.

다음 그림과 같이 \overline{PA}, \overline{PB}에 접하면서 네 점 A, B, C, D를 지나는 원의 중심을 O라 하고, \overline{PA}의 연장선 위의 점을 Q라 하자.

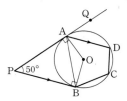

$\Box APBO$에서

$\angle PAO = \angle PBO = 90°$이므로

$\angle AOB = 180° - \angle APB$

$\qquad = 180° - 50° = 130°$

$\triangle OAB$는 $\overline{AO} = \overline{BO}$인 이등변삼각형이므로

$\angle OAB = \frac{1}{2} \times (180° - 130°) = 25°$

한편, $\overline{AD} /\!/ \overline{PB}$이므로

$\angle QAD = \angle APB = 50°$ (\because 동위각)

$\therefore \angle DAO = 90° - \angle QAD$

$\qquad = 90° - 50° = 40°$

따라서 $\angle DAB = \angle OAB + \angle DAO = 25° + 40° = 65°$이고

$\Box ABCD$는 원에 내접하므로

$\angle C = 180° - \angle DAB$

$\qquad = 180° - 65° = 115°$ 　　　답 $115°$

06 해결단계

❶단계	네 점 A, B, C, D가 한 원 위에 있음을 이용하여 크기가 같은 각을 표시한다.
❷단계	삼각형의 닮음을 이용하여 \overline{BC}의 길이를 구한다.
❸단계	p, q의 값을 각각 구하고 $p+q$의 값을 구한다.

네 점 A, B, C, D가 한 원 위에 있으므로 크기가 같은 각을 표시하면 다음 그림과 같다.

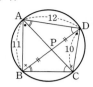

\overline{AC}와 \overline{BD}의 교점을 P라 하면

$\triangle APB \backsim \triangle DPC$ (AA 닮음)이므로

$\overline{PA} : \overline{PD} = \overline{AB} : \overline{DC} = 11 : 10$

$\overline{PA} = 11a$ $(a > 0)$라 하면 $\overline{PD} = 10a$

이때, $\overline{PB} = \overline{PD}$이므로 $\overline{PB} = 10a$

또한, $\triangle APD \backsim \triangle BPC$ (AA 닮음)이므로

$\overline{AD} : \overline{BC} = \overline{PA} : \overline{PB} = 11a : 10a = 11 : 10$

즉, $12 : \overline{BC} = 11 : 10$이므로 $11\overline{BC} = 120$

$\therefore \overline{BC} = \dfrac{120}{11}$

따라서 $p = 11$, $q = 120$이므로

$p + q = 11 + 120 = 131$ 답 131

07 해결단계

❶단계	$\angle CPH$의 크기를 구한다.
❷단계	두 직각삼각형 CBP, HPB가 합동임을 보인다.
❸단계	$\angle CHB$의 크기를 구한다.

작은 반원의 지름의 나머지 한 끝 점을 Q라 하고 \overline{PQ}, \overline{PB}, \overline{BC}를 그으면 오른쪽 그림과 같다.

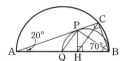

$\triangle ABC$에서 $\angle ACB = 90°$이므로

$\angle ABC = 180° - (90° + 20°) = 70°$

즉, $\square PHBC$에서 $\angle CPH = 360° - (90° + 70° + 90°) = 110°$

한편, $\angle PBQ = \angle x$라 하면 \overline{AC}는 작은 반원의 접선이므로

$\angle APQ = \angle PBQ = \angle x$

이때, $\angle BPQ = 90°$이므로 $\triangle APB$에서

$20° + (\angle x + 90°) + \angle x = 180°$

$2\angle x = 70°$ $\therefore \angle x = 35°$

$\therefore \angle CBP = 70° - \angle x = 70° - 35° = 35°$

두 직각삼각형 CPB, HPB에서

\overline{PB}는 공통, $\angle CBP = \angle HBP = 35°$이므로

$\triangle CPB \equiv \triangle HPB$ (RHA 합동)

$\therefore \angle CPB = \dfrac{1}{2}\angle CPH = \dfrac{1}{2} \times 110° = 55°$

이때, $\angle PCB + \angle PHB = 90° + 90° = 180°$에서

$\square PHBC$가 원에 내접하므로

$\angle CHB = \angle CPB = 55°$ 답 55°

08 해결단계

❶단계	점 P가 직선 AB의 아래쪽(또는 위쪽)에 있을 때, 점 P가 나타내는 영역을 구한다.
❷단계	❶단계에서 구한 영역의 넓이를 구한다.
❸단계	점 P가 나타내는 영역의 최대 넓이를 구한다.

\overline{AB}의 중점을 O라 하고 직선 AB의 아래쪽에 점 P가 있다고 하자.

$\angle APB = 90°$인 점 P는 점 O를 중심으로 하고 반지름의 길이가 $\overline{AO} = \dfrac{1}{2}\overline{AB} = \dfrac{1}{2} \times 10 = 5$인 원 위의 점이다.

또한, 다음 그림과 같이 $\angle APB = 45°$인 점 P는 중심각의 크기가 90°인 호 AB를 포함하는 원 O′ 위의 점이므로 직선 AB의 아래쪽에서 점 P가 나타내는 영역은 다음 그림의 어두운 부분과 같다.

이때, $\angle AO'B = 90°$이고 점 O′은 현 AB의 수직이등분선 위에 있으므로 현 AB의 수직이등분선과 원 O의 교점이다.

$\triangle AO'B$는 \overline{AB}가 빗변인 직각이등변삼각형이므로 원 O′의 반지름의 길이는

$\overline{AO'} = \overline{BO'} = \dfrac{\overline{AO}}{\cos 45°} = \dfrac{5}{\dfrac{\sqrt{2}}{2}} = 5\sqrt{2}$

(ⅰ) 반지름이 $\overline{AO'}$이고, 중심각의 크기가 270°인 부채꼴의 넓이는

$\pi \times (5\sqrt{2})^2 \times \dfrac{270}{360} = \dfrac{75}{2}\pi$

(ⅱ) 현 O′A와 호 O′A로 이루어진 활꼴과 현 O′B와 호 O′B로 이루어진 활꼴의 넓이의 합은

(반지름의 길이가 5인 반원의 넓이) $- \triangle AO'B$

$= \dfrac{1}{2} \times \pi \times 5^2 - \dfrac{1}{2} \times 10 \times 5 = \dfrac{25}{2}\pi - 25$

(ⅰ), (ⅱ)에서 직선 AB의 아래쪽에 있는 점 P가 나타내는 영역의 넓이는

$\dfrac{75}{2}\pi - \left(\dfrac{25}{2}\pi - 25\right) = 25\pi + 25$

점 P가 직선 AB의 위쪽에 있는 경우도 같은 방법으로 구할 수 있으므로 점 P가 나타내는 영역의 최대 넓이는

$2(25\pi+25)=50\pi+50$ 답 $50\pi+50$

미리보는 학력평가 p. 59

1 ③ **2** ⑤ **3** ③ **4** $\dfrac{9}{4}$

1

오른쪽 그림과 같이 \overline{BD}와 \overline{CQ}의 교점을 S라 하자.

□ABCD가 원에 내접하므로

$\angle BCD=180°-\angle BAD$
$\qquad\quad=180°-90°=90°$

직각삼각형 BCD에서

$\angle BDC=90°-60°=30°$

한편, $\angle CPD=\angle CQD=90°$이므로 □PCDQ는 선분 CD를 지름으로 하는 원에 내접하는 사각형이다.

이때, 새로 그린 원에서

$\angle PQC=\angle PDC=30°$ (\because $\overset{\frown}{PC}$에 대한 원주각)이므로

$\angle AQR=180°-(90°+30°)=60°$

또한, 처음 원에서

$\angle CAD=\angle CBD=60°$ (\because $\overset{\frown}{CD}$에 대한 원주각)

이므로 △ARQ는 정삼각형이다.

한편, △ABD는 직각이등변삼각형이고

$\overline{BD}=4+4=8$이므로

$\overline{AD}=\overline{BD}\cos 45°=8\times\dfrac{\sqrt{2}}{2}=4\sqrt{2}$

직각삼각형 BCD에서

$\overline{BC}=\overline{BD}\cos 60°=8\times\dfrac{1}{2}=4$

$\therefore \overline{BP}=\overline{BC}\cos 60°=4\times\dfrac{1}{2}=2$

새로 그린 원에서

$\angle PCQ=\angle PDQ=45°$ (\because $\overset{\frown}{PQ}$에 대한 원주각)

이므로 △PCS와 △SDQ는 직각이등변삼각형이다.

$\therefore \overline{PS}=\overline{PC}=\overline{BC}\sin 60°=4\times\dfrac{\sqrt{3}}{2}=2\sqrt{3}$

$\therefore \overline{SD}=8-(2+2\sqrt{3})=6-2\sqrt{3}$

직각삼각형 SDQ에서

$\overline{QD}=\overline{SD}\cos 45°=(6-2\sqrt{3})\times\dfrac{\sqrt{2}}{2}=3\sqrt{2}-\sqrt{6}$

△ARQ가 정삼각형이므로

$\overline{QR}=\overline{AQ}$
$\qquad=\overline{AD}-\overline{QD}$
$\qquad=4\sqrt{2}-(3\sqrt{2}-\sqrt{6})=\sqrt{2}+\sqrt{6}$ 답 ③

| 다른풀이 |

$\angle A=90°$이므로 \overline{BD}는 원의 지름이고 $\angle C=90°$이다.

원의 중심을 O, 점 Q에서 \overline{BD}에 내린 수선의 발을 H, \overline{BD}와 \overline{CQ}의 교점을 S, \overline{PQ}와 \overline{AO}의 교점을 T라 하자.

직각삼각형 BCD에서 $\overline{BD}=4+4=8$이므로

$\overline{BC}=\overline{BD}\cos 60°=8\times\dfrac{1}{2}=4$

직각삼각형 BCP에서 $\overline{BC}=4$이므로

$\overline{BP}=\overline{BC}\cos 60°=4\times\dfrac{1}{2}=2$,

$\overline{PC}=\overline{BC}\sin 60°=4\times\dfrac{\sqrt{3}}{2}=2\sqrt{3}$

이때, $\overline{PO}=4-\overline{BP}=4-2=2$이고

$\angle PSC=\angle QSD$ (\because 맞꼭지각)
$\qquad\quad=90°-\angle QDS$
$\qquad\quad=90°-45°=45°$

즉, △PCS는 직각이등변삼각형이므로 $\overline{PS}=\overline{PC}=2\sqrt{3}$

$\therefore \overline{SD}=\overline{BD}-(\overline{BP}+\overline{PS})$
$\qquad=8-(2+2\sqrt{3})=6-2\sqrt{3}$

즉, $\overline{QH}=\overline{SH}=\dfrac{1}{2}\overline{SD}=\dfrac{1}{2}(6-2\sqrt{3})=3-\sqrt{3}$이므로

$\overline{PH}=2\sqrt{3}+(3-\sqrt{3})=3+\sqrt{3}$

직각삼각형 PHQ에서

$\overline{PQ}^2=\overline{PH}^2+\overline{QH}^2=(3+\sqrt{3})^2+(3-\sqrt{3})^2=24$

$\therefore \overline{PQ}=2\sqrt{6}$ (\because $\overline{PQ}>0$)

한편, △POT∽△PHQ (AA 닮음)이므로

(ⅰ) $\overline{PO}:\overline{PH}=\overline{PT}:\overline{PQ}$에서

$\quad 2:(3+\sqrt{3})=\overline{PT}:2\sqrt{6}$

$\quad (3+\sqrt{3})\overline{PT}=4\sqrt{6}$

$\quad \therefore \overline{PT}=\dfrac{4\sqrt{6}}{3+\sqrt{3}}=2\sqrt{6}-2\sqrt{2}$

(ⅱ) $\overline{PO}:\overline{PH}=\overline{TO}:\overline{QH}$에서

$\quad 2:(3+\sqrt{3})=\overline{TO}:(3-\sqrt{3})$

$\quad (3+\sqrt{3})\overline{TO}=2(3-\sqrt{3})$

$\quad \therefore \overline{TO}=\dfrac{2(3-\sqrt{3})}{3+\sqrt{3}}=4-2\sqrt{3}$

(ⅰ), (ⅱ)에서

$\overline{AT}=\overline{AO}-\overline{TO}=4-(4-2\sqrt{3})=2\sqrt{3}$

△CRP, △ART에서

$\overline{CP}=2\sqrt{3}=\overline{AT}$, $\overline{CP}/\!/\overline{AT}$에서

∠PCR=∠TAR (∵ 엇각), ∠CRP=∠ART (∵ 엇각)

즉, △CRP≡△ART (ASA 합동)이므로 $\overline{PR}=\overline{TR}$

∴ $\overline{PR}=\dfrac{1}{2}\overline{PT}=\dfrac{1}{2}(2\sqrt{6}-2\sqrt{2})=\sqrt{6}-\sqrt{2}$

∴ $\overline{QR}=\overline{PQ}-\overline{PR}=2\sqrt{6}-(\sqrt{6}-\sqrt{2})=\sqrt{6}+\sqrt{2}$

2

정육각형 ABCDEF의 대각선의 교점을 O라 하면

$\angle BOF=\dfrac{360°}{3}=120°$

이때, ∠BPF=60°이므로 □BOFP의 한 쌍의 대각의 크기의
합은 180°이다.

즉, □BOFP는 중심이 A이고 반지름이 \overline{AB}인 원에 내접한다.

이때, [그림 1]의 상태에서 ∠BAP=60°이고, [그림 3]의 상태
에서 ∠PAF=60°이므로 점 P가 움직이면서 그리는 호에 대한
중심각의 크기는 120°이다.

따라서 점 P가 움직인 거리는

$2\pi\times1\times\dfrac{120}{360}=\dfrac{2}{3}\pi$

답 ⑤

3

ㄱ. 다음 그림과 같이 직선 AB가 원 O_1과 접하는 점을 Q라 하
면 직각삼각형 OAQ에서

$\overline{AQ}=\sqrt{\overline{OA}^2-\overline{OQ}^2}=\sqrt{3^2-1^2}=\sqrt{8}$

$\qquad=2\sqrt{2}$

원의 중심 O에서 현 AB에 내린 수선은 그 현을 이등분하므
로 점 Q는 현 AB의 중점이다.

∴ $\overline{AB}=2\overline{AQ}=2\times2\sqrt{2}=4\sqrt{2}$

ㄴ. 점 A에서 현 BC에 내린 수선의 발을 R라 하면 △ABC는
$\overline{AB}=\overline{AC}$인 이등변삼각형이므로 \overline{AR}는 원 O_1, O_2의 중심
O를 지난다.

즉, \overline{AR}는 \overline{BC}를 이등분하므로

$\overline{BR}=\overline{CR}$

△AQO와 △ARB에서

∠OAQ는 공통, ∠OQA=∠BRA=90°이므로

△AQO∽△ARB (AA 닮음)

∴ $\overline{AB}:\overline{BR}=\overline{AO}:\overline{OQ}=3:1$

이때, $\overline{AB}=\overline{AC}$, $\overline{CB}=2\overline{BR}$이므로

$\overline{AC}:\overline{CB}=3:2$

한편, \overrightarrow{PC}가 원의 접선이므로 ∠CAP=∠BCP

따라서 △ACP와 △CBP에서

∠BPC는 공통, ∠CAP=∠BCP이므로

△ACP∽△CBP (AA 닮음)

∴ $\overline{AP}:\overline{CP}=\overline{AC}:\overline{CB}=3:2$

ㄷ. $\overline{BP}=x$라 하면

$\overline{AP}=\overline{AB}+\overline{BP}=4\sqrt{2}+x$ (∵ ㄱ)

이때, △ACP∽△CBP이므로

$\overline{CP}:\overline{BP}=\overline{AC}:\overline{CB}=3:2$ (∵ ㄴ)

즉, $\overline{CP}:x=3:2$에서 $\overline{CP}=\dfrac{3}{2}x$

ㄴ에서 $\overline{AP}:\overline{CP}=3:2$이므로

$(4\sqrt{2}+x):\dfrac{3}{2}x=3:2$

$2(4\sqrt{2}+x)=\dfrac{9}{2}x$, $\dfrac{5}{2}x=8\sqrt{2}$

∴ $\overline{BP}=x=\dfrac{16\sqrt{2}}{5}$

그러므로 옳은 것은 ㄱ, ㄷ이다.

답 ③

4

\overrightarrow{AT}가 원 O의 접선이므로

∠BCA=∠BAT

이때, $\overline{BD}/\!/\overline{AT}$이므로

∠BAT=∠ABD (∵ 엇각)

∴ ∠BCA=∠ABD

△CAB와 △BAD에서

∠BAC는 공통, ∠ACB=∠ABD이므로

△CAB∽△BAD (AA 닮음)

즉, $\overline{AB}:\overline{AD}=\overline{AC}:\overline{AB}$이므로

$5:4=\overline{AC}:5$, $4\overline{AC}=25$ ∴ $\overline{AC}=\dfrac{25}{4}$

∴ $\overline{CD}=\overline{AC}-\overline{AD}=\dfrac{25}{4}-4=\dfrac{9}{4}$

답 $\dfrac{9}{4}$

통계

06 대푯값과 산포도

| Step 1 | 시험에 꼭 나오는 문제 | p. 63 |

01 ②　　**02** ②　　**03** 3.8　　**04** ④
05 평균 : 20, 분산 : 81, 표준편차 : 9　　**06** ③

01

민희네 반 학생 수는 20명이고, 윗몸 일으키기 횟수를 작은 값부터 크기순으로 나열하였을 때 10번째인 값은 37회, 11번째인 값은 38회이다.

즉, (중앙값)$=\dfrac{37+38}{2}=37.5$(회)이므로

$a=37.5$

한편, 42회를 한 학생이 가장 많으므로 최빈값은 42회이다.

$\therefore b=42$

$\therefore b-a=42-37.5=4.5$　　　　　　　　　　　답 ②

| blacklabel 특강 | 참고 |

줄기와 잎 그림에서 대푯값 구하기

줄기와 잎 그림은 줄기와 잎을 이용하여 자료를 나타낸 것으로 각 변량을 줄기와 잎으로 나누어 크기가 작은 값부터 순서대로 나열하여 그린다. 이때, 변량이 크기순으로 나열되어 있으므로 중앙값을 찾을 때 편리하다.

02

최빈값이 존재하려면 x의 값이 45, 57, 30, 49, 62, 51 중 하나이어야 하고 최빈값은 x분이므로

$\dfrac{45+57+30+49+62+51+x}{7}=x$

$294+x=7x$, $6x=294$

$\therefore x=49$　　　　　　　　　　　　　　답 ②

| 다른풀이 |

최빈값이 존재하려면 x의 값이 45, 57, 30, 49, 62, 51 중 하나이어야 하고 최빈값, 즉 평균은 x분이다.

따라서 x분을 제외한 나머지 변량의 평균과 자료 전체의 평균은 같다.

즉, x분을 제외한 나머지 변량의 평균을 구하면

$\dfrac{45+57+30+49+62+51}{6}=49$(분)

$\therefore x=49$

03

사과의 전체 개수가 y개이므로

$4+x+8+3=y$　　$\therefore x+15=y$　　……㉠

사과의 당도의 평균이 13 Brix이므로

$\dfrac{10\times4+12\times x+14\times8+16\times3}{y}=13$

$\therefore 12x+200=13y$　　　　　　……㉡

㉠, ㉡을 연립하여 풀면

$x=5$, $y=20$

따라서 사과의 당도의 분산은

$\dfrac{(10-13)^2\times4+(12-13)^2\times5+(14-13)^2\times8+(16-13)^2\times3}{20}$

$=\dfrac{76}{20}=3.8$　　　　　　　　　　　　답 3.8

| blacklabel 특강 | 풀이첨삭 |

표로 주어진 자료의 변량을 나열하면 다음과 같다.

당도(Brix)	개수(개)
10	4
12	5
14	8
16	3
합계	20

⇨

```
10  10  10  10  12
12  12  12  12  14
14  14  14  14  14
14  14  16  16  16
```

즉, 위의 자료의 평균을 구하면

$\dfrac{10\times4+12\times5+14\times8+16\times3}{20}=\dfrac{260}{20}=13$(Brix)

04

남학생 30명과 여학생 20명의 점수의 평균이 85점으로 같으므로 전체 학생 50명의 점수의 평균도 85점이다.

남학생 30명 점수의 편차의 제곱의 합을 A라 하면 표준편차가 5점, 즉 분산이 $5^2=25$이므로

$\dfrac{A}{30}=25$　　$\therefore A=750$

여학생 20명 점수의 편차의 제곱의 합을 B라 하면 표준편차가 $2\sqrt5$점, 즉 분산이 $(2\sqrt5)^2=20$이므로

$\dfrac{B}{20}=20$　　$\therefore B=400$

따라서 전체 학생 50명 점수의 편차의 제곱의 합은

$A+B=750+400=1150$이므로

$(분산)=\dfrac{A+B}{50}=\dfrac{1150}{50}=23$

$\therefore (표준편차)=\sqrt{23}\,(점)$

답 ④

blacklabel 특강 참고

평균이 같은 두 집단 전체의 표준편차

평균이 같은 두 집단 A, B의 도수가 각각 a, b이고 표준편차가 각각 x, y일 때, A, B 두 집단 전체의 표준편차는 다음과 같다. 즉,

$$\sqrt{\dfrac{(편차)^2의\ 총합}{(도수)의\ 총합}}=\sqrt{\dfrac{ax^2+by^2}{a+b}}$$

05

세 변량 x, y, z의 평균이 7이므로

$\dfrac{x+y+z}{3}=7$ $\therefore x+y+z=21$ ······㉠

표준편차가 3, 즉 분산이 $3^2=9$이므로

$\dfrac{(x-7)^2+(y-7)^2+(z-7)^2}{3}=9$

$\therefore (x-7)^2+(y-7)^2+(z-7)^2=27$ ······㉡

따라서 세 변량 $3x-1$, $3y-1$, $3z-1$의 평균, 분산, 표준편차를 각각 구하면

$(평균)=\dfrac{(3x-1)+(3y-1)+(3z-1)}{3}$

$\qquad=\dfrac{3(x+y+z)-3}{3}$

$\qquad=\dfrac{3\times21-3}{3}\ (\because ㉠)$

$\qquad=20$

$(분산)=\dfrac{(3x-21)^2+(3y-21)^2+(3z-21)^2}{3}$

$\qquad=\dfrac{9(x-7)^2+9(y-7)^2+9(z-7)^2}{3}$

$\qquad=3\{(x-7)^2+(y-7)^2+(z-7)^2\}$

$\qquad=3\times27\ (\because ㉡)$

$\qquad=81$

$(표준편차)=\sqrt{81}=9$

답 평균 : 20, 분산 : 81, 표준편차 : 9

06

표준편차가 작을수록 변량이 평균을 중심으로 모여 있으므로 자료의 분포 상태가 고르다고 할 수 있다.

따라서 다섯 학급 중 수학 점수가 가장 고른 학급은 표준편차가 가장 작은 3반이다.

답 ③

Step 2 A등급을 위한 문제 pp. 64~68

01 ①, ③	02 ②, ④	03 ③	04 60 kg	05 ⑤
06 11	07 36	08 ⑤	09 6, 20	10 ①
11 ③	12 $\sqrt{3}$점	13 ①, ③	14 8	15 $2\sqrt{11}$
16 6	17 ④	18 ⑤	19 110	20 9.6
21 39	22 $m=4, V=5$		23 $\dfrac{26}{3}$	24 ②
25 ⑤	26 ③	27 ④	28 ①	

01

① A, B 두 모둠의 학생이 일주일 동안 매점에서 구입한 음료수의 개수의 평균을 각각 m_A개, m_B개라 하면

$m_A=\dfrac{0\times3+1\times2+2\times4+3\times5+4\times0+5\times1}{15}$

$\quad=\dfrac{30}{15}=2$

$m_B=\dfrac{0\times2+1\times1+2\times2+3\times4+4\times1+5\times0}{10}$

$\quad=\dfrac{21}{10}=2.1$

즉, A모둠의 평균이 B모둠의 평균보다 작다.

② A모둠의 학생이 일주일 동안 매점에서 구입한 음료수의 개수는 3개가 5명으로 가장 많으므로 최빈값은 3개이다.

③ A모둠의 학생이 일주일 동안 매점에서 구입한 음료수의 개수를 작은 값부터 크기순으로 나열하였을 때 8번째인 값은 2개이다. 즉, 중앙값은 2개이다.

④ B모둠의 학생이 일주일 동안 매점에서 구입한 음료수의 개수는 3개가 4명으로 가장 많으므로 최빈값은 3개이다.

⑤ B모둠의 학생이 일주일 동안 매점에서 구입한 음료수의 개수를 작은 값부터 크기순으로 나열하였을 때, 5번째인 값은 2개, 6번째인 값은 3개이다. 즉, 중앙값은 $\dfrac{2+3}{2}=2.5$(개)이다.

따라서 옳은 것은 ①, ③이다.

답 ①, ③

02

① 자료의 개수가 짝수인 경우, 변량을 작은 값부터 크기순으로 나열한 뒤 가운데에 있는 두 값의 평균을 중앙값으로 하므로 중앙값은 자료의 값 중에 존재하지 않을 수도 있다.

③ 최빈값은 자료에 따라 존재하지 않을 수도 있고 2개 이상일 수도 있다.

⑤ 최빈값은 자료의 개수가 적은 경우에 자료의 중심적인 경향을 잘 반영하지 못할 수도 있다.

따라서 옳은 것은 ②, ④이다.

답 ②, ④

03

ㄱ. 변량 중 20이 3개이고 나머지는 모두 1개씩이다. 즉, 주어진 10개의 변량에 한 개의 변량이 추가되어도 20이 가장 많으므로 최빈값은 20으로 변하지 않는다.

ㄴ. 주어진 변량의 평균은

$$\frac{20+17+10+20+28+20+18+25+14+30}{10}=\frac{202}{10}$$
$$=20.2$$

이므로 추가되는 한 개의 변량이 20.2이면 평균은 변하지 않지만 20.2가 아니면 평균은 변한다.

ㄷ. 주어진 10개의 변량을 작은 값부터 크기순으로 나열하면

10, 14, 17, 18, 20, 20, 20, 25, 28, 30

이므로 이들의 중앙값은 $\frac{20+20}{2}=20$이다.

이때, 한 개의 변량이 추가되면 변량의 개수는 11개이고, 11개의 변량을 작은 값부터 크기순으로 나열하였을 때 6번째인 값은 추가된 변량의 값에 관계없이 20이므로 중앙값은 변하지 않는다.

따라서 옳은 것은 ㄱ, ㄷ이다.　　　　　　　　　　답 ③

04

A, B, C, D 네 명의 학생의 몸무게를 각각 a kg, b kg, c kg, d kg이라 하자.

A와 B의 몸무게의 평균이 64 kg이므로

$$\frac{a+b}{2}=64 \quad \therefore a+b=128 \quad \cdots\cdots \text{㉠}$$

B와 C의 몸무게의 평균이 69 kg이므로

$$\frac{b+c}{2}=69 \quad \therefore b+c=138 \quad \cdots\cdots \text{㉡}$$

C와 D의 몸무게의 평균이 65 kg이므로

$$\frac{c+d}{2}=65 \quad \therefore c+d=130 \quad \cdots\cdots \text{㉢}$$

㉠+㉢을 하면

$$a+b+c+d=258 \quad \cdots\cdots \text{㉣}$$

㉡을 ㉣에 대입하면

$$a+138+d=258 \quad \therefore a+d=120$$

따라서 A와 D의 몸무게의 평균은

$$\frac{a+d}{2}=\frac{120}{2}=60(\text{kg})$$　　　　　　답 60 kg

05

자료의 개수가 9개이므로 중앙값은 자료를 작은 값 또는 큰 값부터 크기순으로 나열하였을 때 5번째인 값이다.

(ⅰ) $6<a<b$일 때,

a, b가 자연수이므로 $a \geq 7$이고 주어진 자료를 작은 값부터 크기순으로 나열하면

1, 3, 5, 7, 7, 7, a, \cdots

이때, 5번째 값은 7이므로 $x=7$

(ⅱ) $a<b<6$일 때,

a, b가 자연수이므로 $b \leq 5$이고 주어진 자료를 큰 값부터 크기순으로 나열하면

10, 7, 7, 7, 5, \cdots, 1

이때, 5번째 값은 5이므로 $y=5$

(ⅰ), (ⅱ)에서 $x=7$, $y=5$이므로

$$x-y=7-5=2$$　　　　　　　　　　답 ⑤

06

평균이 11이므로

$$\frac{a+6+10+b+8+16+6+c+14}{9}=11$$

$$a+b+c+60=99 \quad \therefore a+b+c=39 \quad \cdots\cdots \text{㉠}$$

한편, 주어진 자료 중 6이 2개 있고 최빈값이 14이므로 a, b, c의 값 중 적어도 2개는 14이어야 한다.

그런데 $a=b=c=14$이면 ㉠을 만족시키지 않으므로 a, b, c의 값 중 2개만 14이다.

이때, a, b, c의 값 중 나머지 한 값은 ㉠에서

$$39-14-14=11$$

주어진 자료를 작은 값부터 크기순으로 나열하면

6, 6, 8, 10, 11, 14, 14, 14, 16

따라서 중앙값은 5번째인 값이므로 11이다.　　　　답 11

07

5개의 변량 8, 10, 14, 16, x의 평균은

$$\frac{8+10+14+16+x}{5}=\frac{48+x}{5}$$

(ⅰ) $x \leq 10$일 때, 변량을 작은 값부터 크기순으로 나열하면

x, 8, 10, 14, 16 또는 8, x, 10, 14, 16

즉, 중앙값은 10이므로

$$\frac{48+x}{5}=10, \ 48+x=50$$

$$\therefore x=2$$

(ⅱ) $10<x<14$일 때, 변량을 작은 값부터 크기순으로 나열하면

8, 10, x, 14, 16이므로 중앙값은 x이다.

즉, $\dfrac{48+x}{5}=x$이므로 $48+x=5x$

$4x=48$ $\quad\therefore x=12$

(iii) $x\geq14$일 때, 변량을 작은 값부터 크기순으로 나열하면

8, 10, 14, x, 16 또는 8, 10, 14, 16, x

즉, 중앙값은 14이므로

$\dfrac{48+x}{5}=14$, $48+x=70$

$\therefore x=22$

(i), (ii), (iii)에서 x의 값은 2, 12, 22이므로 그 합은

$2+12+22=36$ <div align="right">답 36</div>

08

ㄱ. 다섯 번째까지 본 수학 시험 점수의 평균이 84점이므로 그 총점은 $84\times5=420$(점)이다.

이때, 여섯 번째까지 본 수학 시험 점수의 평균이 86점이므로

$\dfrac{420+a}{6}=86$, $420+a=516$

$\therefore a=96$

ㄴ. 다섯 번째까지 본 수학 시험 점수의 중앙값은 86점, 최빈값은 87점뿐이므로 다섯 번째까지 본 시험 점수를 작은 값부터 크기순으로 나열하면

x점, y점, 86점, 87점, 87점 (단, $x<y<86$)과 같이 나타낼 수 있다.

이때, 일곱 번째까지 본 시험 점수의 최빈값이 87점이 아니려면 x점, y점, 86점 중 하나의 점수가 3번 나와야 한다.

즉, $a=b=x$ 또는 $a=b=y$ 또는 $a=b=86$이어야 하므로 $a=b$

ㄷ. 다섯 번째까지 본 수학 시험 점수의 평균이 84점이므로 그 총점은 420점이고 일곱 번째까지 본 시험 점수의 평균이 87점이므로

$\dfrac{420+a+b}{7}=87$, $420+a+b=609$

$\therefore a+b=189$

이때, 이 시험의 만점이 100점이므로 a, b는 모두 89보다 크거나 같다.

따라서 중앙값은 87점이다.

그러므로 옳은 것은 ㄱ, ㄴ, ㄷ이다. <div align="right">답 ⑤</div>

09

주어진 7개의 자료의 평균은

(평균)$=\dfrac{5+12+a+5+9+5+7}{7}=\dfrac{43+a}{7}$

a를 제외한 나머지 자료를 작은 값부터 크기순으로 나열하면

5, 5, 5, 7, 9, 12

이때, 5가 3개 있으므로 a의 값에 관계없이 최빈값은 항상 5이고, 평균, 중앙값, 최빈값이 모두 다르므로 중앙값은 7 또는 a이다.

(i) 중앙값이 7, 즉 $a\geq7$일 때,

평균, 중앙값, 최빈값을 작은 값부터 크기순으로 나열하면

5, 7, $\dfrac{43+a}{7}$

가운데 위치한 값은 나머지 두 값의 평균과 같으므로

$\dfrac{5+\dfrac{43+a}{7}}{2}=7$

$\dfrac{43+a}{7}=9$, $43+a=63$ $\quad\therefore a=20$

(ii) 중앙값이 a, 즉 $5<a\leq7$일 때,

평균, 중앙값, 최빈값을 작은 값부터 크기순으로 나열하면

5, a, $\dfrac{43+a}{7}$

가운데 위치한 값은 나머지 두 값의 평균과 같으므로

$\dfrac{5+\dfrac{43+a}{7}}{2}=a$

$\dfrac{43+a}{7}=2a-5$, $43+a=14a-35$

$13a=78$ $\quad\therefore a=6$

(i), (ii)에서 구하는 a의 값은 6, 20이다. <div align="right">답 6, 20</div>

blacklabel 특강 풀이첨삭

a의 값의 범위에 따라 다음과 같이 경우를 나누어 생각할 수 있다.

(i) $a\leq5$일 때, 자료를 작은 값부터 크기순으로 나열하면

a, 5, 5, 5, 7, 9, 12 \Rightarrow (중앙값)$=5$

그런데 (최빈값)$=5$이므로 평균, 중앙값, 최빈값이 모두 다르다는 조건을 만족시키지 못한다.

(ii) $5<a\leq7$일 때, 자료를 작은 값부터 크기순으로 나열하면

5, 5, 5, a, 7, 9, 12 \Rightarrow (중앙값)$=a$

(iii) $a\geq7$일 때, 자료를 작은 값부터 크기순으로 나열하면

5, 5, 5, 7, a, 9, 12 또는 5, 5, 5, 7, 9, a, 12 또는 5, 5, 5, 7, 9, 12, a \Rightarrow (중앙값)$=7$

한편, (ii)에서 $5<a\leq7$이면 (평균)$=\dfrac{43+a}{7}>a$이고

(iii)에서 $a\geq7$이면 (평균)$=\dfrac{43+a}{7}>7$이므로

(최빈값)$<$(중앙값)$<$(평균)임을 알 수 있다.

10

11명으로 이루어진 농구팀에 한 선수가 전학을 가고, 다른 한 선수가 전학을 온 후 키의 평균이 2 cm 증가하였으므로

(전학 온 선수의 키)$-$(전학 간 선수의 키)$=2\times11$

$=22$(cm)

이때, 전학 온 선수의 키가 180 cm이므로

(전학 간 선수의 키)$=180-22=158$(cm)

즉, 키가 158 cm인 선수가 전학을 가고 키가 180 cm인 선수가
전학을 왔다.

전학을 가기 전 농구팀의 키의 중앙값이 178 cm이었는데 중앙
값보다 작은 키의 선수가 빠지고 중앙값보다 큰 키의 선수가 들
어왔으므로 새로운 중앙값은 178 cm 이상이다.

또한, 전학 온 선수의 키가 180 cm이므로 m의 값의 범위는

$178 \leq m \leq 180$ 답 ①

blacklabel 특강 오답피하기

키가 작은 한 선수가 전학을 가고 키가 큰 한 선수가 전학을 와서 평균이 증가하였음
을 알 수 있다. 이때, 평균과 중앙값 모두 자료 전체의 중심적인 경향을 나타내는 대
푯값이므로 새로운 중앙값 역시 이전과 같거나 더 큰 값을 갖는다. 이것을 고려하면
선택지의 ③, ④, ⑤는 바로 제외하고 접근할 수 있다.

11 해결단계

❶단계	평균이 75점 이하임을 이용하여 x의 값의 범위를 구한다.
❷단계	x의 값의 범위를 나누어 중앙값이 74점이 되는 경우를 찾는다.
❸단계	자연수 x의 개수를 구한다.

네 번의 쪽지 시험 점수의 평균이 75점 이하이므로

$\dfrac{77+65+71+x}{4} \leq 75$, $213+x \leq 300$

$\therefore x \leq 87$

(i) $x \leq 65$일 때, 자료를 작은 값부터 크기순으로 나열하면

x, 65, 71, 77

그런데 중앙값 $\dfrac{65+71}{2}=68$(점)이므로 중앙값이 74점이

라는 조건을 만족시키지 않는다.

(ii) $65 < x \leq 77$일 때, 자료를 작은 값부터 크기순으로 나열하면

65, x, 71, 77 또는 65, 71, x, 77

이때, 중앙값이 74점이므로 $\dfrac{x+71}{2}=74$

$x+71=148$ $\therefore x=77$

(iii) $77 < x \leq 87$일 때, 자료를 작은 값부터 크기순으로 나열하면

65, 71, 77, x

이때, 중앙값은 $\dfrac{71+77}{2}=74$(점)

$\therefore x=78, 79, 80, \cdots, 87$

(i), (ii), (iii)에서 자연수 x는 77, 78, 79, \cdots, 87의 11개이다.

답 ③

12

서현이가 이번 달에 치른 3회의 수행평가 점수의 평균은

$\dfrac{13+15+14}{3}=14$(점)

즉, 최근 3회의 평균이 지난 세 달 동안 치른 7회의 평균과 같으
므로 지금까지 치른 10회의 수행평가 점수의 평균도 14점이다.

지난 세 달 동안 치른 7회의 수행평가 점수의 표준편차가 2점,
즉 분산이 4이므로 7회 동안 수행평가 점수의 편차의 제곱의 합
을 A라 하면

$\dfrac{A}{7}=4$ $\therefore A=28$

이번 달에 치른 3회의 수행평가 점수의 편차의 제곱의 합은

$(13-14)^2+(15-14)^2+(14-14)^2=1+1+0=2$

즉, 지금까지 치른 10회의 수행평가 점수의 편차의 제곱의 합은

$28+2=30$이므로 분산은 $\dfrac{30}{10}=3$이다.

따라서 지금까지 치른 10회의 수행평가 점수의 표준편차는 $\sqrt{3}$점
이다. 답 $\sqrt{3}$점

13

② 분산이 클수록 자료는 평균에서 멀리 떨어져 있다.

③ 모든 변량이 평균과 같을 때, 즉 모든 변량의 편차가 0일 때

(편차)$^2=0$이므로 (편차)2의 평균인 분산도 0이다.

④ (편차)$=$(변량)$-$(평균)

⑤ 분산이 작을수록 분포 상태가 고르다고 할 수 있다.

따라서 옳은 것은 ①, ③이다. 답 ①, ③

14

한 변의 길이가 5인 정사각형의 이웃한 두 변을 각각 간격이 같
게 나누었으므로 크기가 가장 작은 조각의 넓이는 한 변의 길이
가 1인 정사각형의 넓이이므로 $1^2=1$

크기가 두 번째로 작은 조각의 넓이는 한 변의 길이가 2인 정사
각형의 넓이에서 크기가 가장 작은 조각의 넓이를 빼면 되므로

$2^2-1=3$

크기가 세 번째로 작은 조각의 넓이는 한 변의 길이가 3인 정사
각형의 넓이에서 한 변의 길이가 2인 정사각형의 넓이를 빼면 되
므로 $3^2-2^2=5$

같은 방법으로 나머지 두 조각의 넓이는 크기순으로

$4^2-3^2=7$, $5^2-4^2=9$

따라서 5개의 조각의 넓이는 1, 3, 5, 7, 9이므로

(평균)$=\dfrac{1+3+5+7+9}{5}=\dfrac{25}{5}=5$

$$\therefore (\text{분산}) = \frac{(1-5)^2+(3-5)^2+(5-5)^2+(7-5)^2+(9-5)^2}{5}$$
$$= \frac{40}{5} = 8 \qquad \text{답 } 8$$

15

$a+b+c+d+e=30$이므로 5개의 변량 a, b, c, d, e의 평균은
$$\frac{30}{5}=6$$
또한, $a^2+b^2+c^2+d^2+e^2=400$이므로 분산은
$$\frac{(a-6)^2+(b-6)^2+(c-6)^2+(d-6)^2+(e-6)^2}{5}$$
$$= \frac{a^2+b^2+c^2+d^2+e^2-12(a+b+c+d+e)+180}{5}$$
$$= \frac{400-12\times30+180}{5} \ (\because a+b+c+d+e=30)$$
$$= \frac{220}{5} = 44$$
따라서 구하는 표준편차는
$$\sqrt{44}=2\sqrt{11} \qquad \text{답 } 2\sqrt{11}$$

16

주어진 변량 8개의 평균이 4이므로
$$\frac{1+3+4+x+y+5+6+8}{8}=4$$
$$x+y+27=32 \quad \therefore x+y=5 \quad \cdots\cdots \text{㉠} \tag{가}$$
또한, 평균이 4이므로 편차는 순서대로
$$-3, \ -1, \ 0, \ x-4, \ y-4, \ 1, \ 2, \ 4$$
이때, 분산이 4.5이므로
$$\frac{(-3)^2+(-1)^2+0^2+(x-4)^2+(y-4)^2+1^2+2^2+4^2}{8}=4.5$$
$$x^2+y^2-8(x+y)+63=36$$
$$x^2+y^2-8\times5+63=36 \ (\because \text{㉠})$$
$$\therefore x^2+y^2=13 \quad \cdots\cdots \text{㉡} \tag{나}$$
㉠, ㉡을 $(x+y)^2=x^2+2xy+y^2$에 대입하면
$$5^2=13+2xy, \ 2xy=12$$
$$\therefore xy=6 \tag{다}$$
답 6

단계	채점 기준	배점
(가)	평균을 이용하여 $x+y$의 값을 구한 경우	30%
(나)	분산을 이용하여 x^2+y^2의 값을 구한 경우	40%
(다)	곱셈 공식을 이용하여 xy의 값을 구한 경우	30%

17

학생 C의 인터넷 사용 시간을 x시간이라 하면 다섯 명의 학생 A, B, C, D, E의 일주일 동안의 인터넷 사용 시간은 순서대로 $(x-7)$시간, $(x+1)$시간, x시간, $(x+3)$시간, $(x-2)$시간 이다.
이때, 평균은
$$\frac{(x-7)+(x+1)+x+(x+3)+(x-2)}{5}=\frac{5x-5}{5}$$
$$= x-1(\text{시간})$$
따라서 인터넷 사용 시간의 편차는 순서대로 $-6, 2, 1, 4, -1$ 이므로 분산은
$$\frac{(-6)^2+2^2+1^2+4^2+(-1)^2}{5}=\frac{58}{5} \qquad \text{답 ④}$$

18

ㄱ. 변량의 평균을 $f(x)$라 하면
$$f(x)=\frac{(x+2)+(2x+2)+2+3+(2x+1)}{5}$$
$$= \frac{5x+10}{5}=x+2$$
또한, 변량의 분산을 $g(x)$라 하면
$$g(x)=\frac{0^2+x^2+(-x)^2+(-x+1)^2+(x-1)^2}{5}$$
$$= \frac{4x^2-4x+2}{5}=\frac{4}{5}\left(x^2-x+\frac{1}{2}\right)$$
$$= \frac{4}{5}\left\{\left(x-\frac{1}{2}\right)^2+\frac{1}{4}\right\}$$
이때, x는 자연수이므로 x의 값이 증가하면 $g(x)$의 값도 증가한다.
따라서 x의 값이 커지면 변량의 분산도 커진다.

ㄴ. $2x+1\neq2x+2$, $2\neq3$이므로
$$m(x)\leq3 \quad \cdots\cdots \text{㉠}$$
(i) $x+2=2x+2$인 경우
 $x=0$이므로 자연수 x는 없다.
(ii) $x+2=2x+1$인 경우
 $x=1$이므로 $x+2=2x+1=3$
 따라서 주어진 변량의 최빈값은 3이고
 $$m(1)=3$$
(i), (ii)에서 $m(x)=3$인 자연수 x의 값이 존재하므로 ㉠에서 $m(x)$의 최댓값은 3이다.

ㄷ. $x=1$일 때, 주어진 변량을 작은 값부터 크기순으로 나열하면
$$2, 3, 3, 3, 4$$
즉, 중앙값은 3이므로 $x=1$일 때 $x+2$는 중앙값이다.

$x>1$일 때, 주어진 변량을 작은 값부터 크기순으로 나열하면

2, 3, $x+2$, $2x+1$, $2x+2$

즉, $x>1$일 때 $x+2$는 중앙값이다.

따라서 주어진 변량의 중앙값은 항상 $x+2$이다.

그러므로 옳은 것은 ㄱ, ㄴ, ㄷ이다.　　　　　　　　　답 ⑤

19

학생 수는 모두 6명이므로

$1+a+b+1=6$

$\therefore a+b=4$　　　……㉠

6명의 학생이 15번의 시합에서 받은 점수의 총합은

$15\times 2=30$(점)이므로

$2\times 1+4\times a+6\times b+8\times 1=30$

$\therefore 2a+3b=10$　　　……㉡

㉠, ㉡을 연립하여 풀면

$a=2$, $b=2$

한편, 학생들이 받은 점수의 평균은

$\dfrac{30}{6}=5$(점)

받은 점수에 대한 편차를 구하여 표로 나타내면 다음과 같다.

받은 점수(점)	학생 수(명)	편차
2	1	-3
4	2	-1
6	2	1
8	1	3
합계	6	0

따라서 분산 V는

$V=\dfrac{(-3)^2\times 1+(-1)^2\times 2+1^2\times 2+3^2\times 1}{6}=\dfrac{11}{3}$

$\therefore 30V=110$　　　　　　　　　　　　답 110

20

학생 5명 중 독서 시간을 잘못 계산한 2명의 학생을 제외한 나머지 3명의 독서 시간을 각각 a시간, b시간, c시간이라 하자.

처음 잘못 계산한 독서 시간의 평균이 10시간이므로

$\dfrac{a+b+c+11+11}{5}=10$,　$a+b+c+22=50$

$\therefore a+b+c=28$　　　……㉠

처음 잘못 계산한 독서 시간의 분산이 6이므로

$\dfrac{(a-10)^2+(b-10)^2+(c-10)^2+1^2+1^2}{5}=6$

$(a-10)^2+(b-10)^2+(c-10)^2+2=30$

$\therefore (a-10)^2+(b-10)^2+(c-10)^2=28$　　　……㉡

따라서 학생 5명의 한 달 동안의 실제 독서 시간의 평균은

$\dfrac{a+b+c+8+14}{5}=\dfrac{28+22}{5}$ (∵ ㉠)

$=\dfrac{50}{5}=10$(시간)

한 달 동안의 실제 독서 시간의 분산은

$\dfrac{(a-10)^2+(b-10)^2+(c-10)^2+(-2)^2+4^2}{5}$

$=\dfrac{28+20}{5}$ (∵ ㉡)

$=\dfrac{48}{5}=9.6$　　　　　　　　　　　　답 9.6

| 다른풀이 |

독서 시간이 8시간, 14시간인 두 학생의 독서 시간을 모두 11시간으로 $+3$시간, -3시간 잘못 계산하였으므로 5명의 전체 독서 시간의 합은 변하지 않는다.

즉, 5명의 한 달 동안의 실제 독서 시간의 평균은 10시간으로 변하지 않는다.

한편, 독서 시간을 잘못 계산한 두 학생을 제외한 3명의 독서 시간의 편차의 제곱의 합을 A라 하면

$(분산)=\dfrac{A+(11-10)^2+(11-10)^2}{5}=6$

$A+2=30$　　$\therefore A=28$

따라서 학생 5명의 한 달 동안의 실제 독서 시간의 분산은

$\dfrac{A+(8-10)^2+(14-10)^2}{5}=\dfrac{28+20}{5}=9.6$

21

그룹 A의 학생들의 수업 태도 점수의 평균과 분산은

$(평균)=\dfrac{a\times 2+2a\times 3+3a\times 2}{7}=2a$(점)

$(분산)=\dfrac{(a-2a)^2\times 2+(2a-2a)^2\times 3+(3a-2a)^2\times 2}{7}$

$=\dfrac{4}{7}a^2$

그룹 B의 학생들의 수업 태도 점수의 평균과 분산은

$(평균)=\dfrac{(-2b)\times 1+(-b)\times 2+b\times 2+2b\times 1}{6}=0$(점)

$(분산)$

$=\dfrac{(-2b-0)^2\times 1+(-b-0)^2\times 2+(b-0)^2\times 2+(2b-0)^2\times 1}{6}$

$=2b^2$

그룹 B의 점수의 분산이 그룹 A의 점수의 분산의 14배이므로

$2b^2 = 14 \times \dfrac{4}{7}a^2$

$b^2 = 4a^2$ $\therefore b = 2a$ ($\because a > 0$, $b > 0$) ……㉠

따라서 전체 학생의 수업 태도 점수를 한꺼번에 나타내면 다음 표와 같다.

점수(점)	$-4a$	$-2a$	a	$2a$	$3a$	$4a$	합계
학생 수(명)	1	2	2	5	2	1	13

즉, 전체 학생들의 수업 태도 점수의 평균은

$\dfrac{(-4a) \times 1 + (-2a) \times 2 + a \times 2 + 2a \times 5 + 3a \times 2 + 4a \times 1}{13}$

$= \dfrac{14}{13}a$ (점)

따라서 $\dfrac{14}{13}a = 14$이므로 $a = 13$, $b = 26$ (\because ㉠)

$\therefore a + b = 39$

답 39

22

남학생 3명의 일주일 동안의 과학 실험 시간을 각각 x_1시간, x_2시간, x_3시간이라 하면 평균이 5시간이므로

$\dfrac{x_1 + x_2 + x_3}{3} = 5$ $\therefore x_1 + x_2 + x_3 = 15$ ……㉠

분산이 3이므로

$\dfrac{(x_1 - 5)^2 + (x_2 - 5)^2 + (x_3 - 5)^2}{3} = 3$

$x_1^2 + x_2^2 + x_3^2 - 10(x_1 + x_2 + x_3) + 75 = 9$

$x_1^2 + x_2^2 + x_3^2 - 10 \times 15 + 75 = 9$ (\because ㉠)

$\therefore x_1^2 + x_2^2 + x_3^2 = 84$ ……㉡

또한, 여학생 3명의 일주일 동안의 과학 실험 시간을 각각 y_1시간, y_2시간, y_3시간이라 하면 평균이 3시간이므로

$\dfrac{y_1 + y_2 + y_3}{3} = 3$ $\therefore y_1 + y_2 + y_3 = 9$ ……㉢

분산이 5이므로

$\dfrac{(y_1 - 3)^2 + (y_2 - 3)^2 + (y_3 - 3)^2}{3} = 5$

$y_1^2 + y_2^2 + y_3^2 - 6(y_1 + y_2 + y_3) + 27 = 15$

$y_1^2 + y_2^2 + y_3^2 - 6 \times 9 + 27 = 15$ (\because ㉢)

$\therefore y_1^2 + y_2^2 + y_3^2 = 42$ ……㉣

따라서 과학 동아리 전체 학생의 일주일 동안의 과학 실험 시간의 평균이 m시간이므로

$m = \dfrac{x_1 + x_2 + x_3 + y_1 + y_2 + y_3}{6} = \dfrac{15 + 9}{6}$ (\because ㉠, ㉢)

$= 4$

분산이 V이므로

$V = \dfrac{1}{6}\{(x_1 - 4)^2 + (x_2 - 4)^2 + (x_3 - 4)^2 + (y_1 - 4)^2$

$+ (y_2 - 4)^2 + (y_3 - 4)^2\}$

$= \dfrac{1}{6}\{x_1^2 + x_2^2 + x_3^2 + y_1^2 + y_2^2 + y_3^2$

$\qquad - 8(x_1 + x_2 + x_3 + y_1 + y_2 + y_3) + 96\}$

$= \dfrac{1}{6}\{84 + 42 - 8 \times (15 + 9) + 96\}$ (\because ㉠, ㉡, ㉢, ㉣)

$= \dfrac{1}{6} \times 30 = 5$

답 $m = 4$, $V = 5$

23 해결단계

❶단계	학생 D의 점수의 편차를 구한다.
❷단계	학생 A, B, C, D의 점수의 평균을 m으로 나타낸다.
❸단계	학생 A, B, C, D, E, F의 점수가 모두 한 자리의 자연수임을 이용하여 m의 값을 구한다.
❹단계	학생 A, B, C, D, E, F가 얻은 점수의 분산을 구한다.

학생 D의 점수의 편차를 a점이라 하면 편차의 합이 0이므로

$2 + (-3) + 4 + a = 0$ $\therefore a = -3$

두 학생 E, F의 점수의 차가 2점이므로 E, F의 점수를 각각 b점, $(b+2)$점 또는 $(b+2)$점, b점으로 놓을 수 있다.

4명의 학생 A, B, C, D의 점수의 평균이 m점이므로 A, B, C, D의 점수는 순서대로

$(m+2)$점, $(m-3)$점, $(m+4)$점, $(m-3)$점

6명의 학생 A, B, C, D, E, F의 점수의 평균이 $0.8m$점이므로

$\dfrac{4m + b + b + 2}{6} = 0.8m$

$4m + 2b + 2 = 4.8m$

$2b = 0.8m - 2$ $\therefore b = 0.4m - 1$

이때, 6명의 학생이 얻은 점수는 모두 한 자리의 자연수이므로

$0.4m - 1 \geq 1$에서 $0.4m \geq 2$ $\therefore m \geq 5$ ……㉠

$m + 4 \leq 9$에서 $m \leq 5$ ……㉡

㉠, ㉡에서 $m = 5$

즉, 6명의 학생의 점수는 7점, 2점, 9점, 2점, 1점, 3점이고 점수의 평균은 $0.8m = 0.8 \times 5 = 4$(점)이다.

따라서 6명의 학생이 얻은 점수의 분산은

$\dfrac{3^2 + (-2)^2 + 5^2 + (-2)^2 + (-3)^2 + (-1)^2}{6} = \dfrac{52}{6} = \dfrac{26}{3}$

답 $\dfrac{26}{3}$

24

n개의 삼각형의 밑변의 길이를 각각 x_1, x_2, x_3, \cdots, x_n, 높이를 각각 y_1, y_2, y_3, \cdots, y_n이라 하면 삼각형의 밑변의 길이와 높이의 합이 항상 8이므로

$x_1 + y_1 = 8$, $x_2 + y_2 = 8$, $x_3 + y_3 = 8$, \cdots, $x_n + y_n = 8$

$\therefore y_1 = 8 - x_1$, $y_2 = 8 - x_2$, $y_3 = 8 - x_3$, \cdots, $y_n = 8 - x_n$ ……㉠

밑변의 길이의 평균이 6이므로

$$\frac{x_1+x_2+x_3+\cdots+x_n}{n}=6 \qquad \cdots\cdots \text{©}$$

또한, 밑변의 길이의 표준편차가 $1.5=\frac{3}{2}$이므로 밑변의 길이의
분산은

$$\frac{(x_1-6)^2+(x_2-6)^2+(x_3-6)^2+\cdots+(x_n-6)^2}{n}=\left(\frac{3}{2}\right)^2$$

$$\frac{x_1^2+x_2^2+x_3^2+\cdots+x_n^2-12(x_1+x_2+x_3+\cdots+x_n)+36\times n}{n}$$

$$=\frac{9}{4}$$

$$\frac{x_1^2+x_2^2+x_3^2+\cdots+x_n^2}{n}-12\times6+36=\frac{9}{4}\ (\because \text{©})$$

$$\therefore \frac{x_1^2+x_2^2+x_3^2+\cdots+x_n^2}{n}=\frac{153}{4} \qquad \cdots\cdots \text{©}$$

따라서 n개의 삼각형의 넓이의 평균은

$$\frac{\frac{1}{2}\times x_1\times y_1+\frac{1}{2}\times x_2\times y_2+\frac{1}{2}\times x_3\times y_3+\cdots+\frac{1}{2}\times x_n\times y_n}{n}$$

$$=\frac{x_1y_1+x_2y_2+x_3y_3+\cdots+x_ny_n}{2n}$$

$$=\frac{x_1(8-x_1)+x_2(8-x_2)+x_3(8-x_3)+\cdots+x_n(8-x_n)}{2n}$$

$$\qquad\qquad\qquad\qquad\qquad\qquad\qquad (\because \text{㉠})$$

$$=\frac{4(x_1+x_2+x_3+\cdots+x_n)}{n}-\frac{x_1^2+x_2^2+x_3^2+\cdots+x_n^2}{2n}$$

$$=4\times6-\frac{1}{2}\times\frac{153}{4}\ (\because \text{©, ©})$$

$$=\frac{39}{8}$$

답 ②

25

n개의 변량 $x_1, x_2, x_3, \cdots, x_n$의 평균이 m이므로

$$\frac{x_1+x_2+x_3+\cdots+x_n}{n}=m$$

$$\therefore x_1+x_2+x_3+\cdots+x_n=mn \qquad \cdots\cdots \text{㉠}$$

표준편차가 s이면 분산은 s^2이므로

$$\frac{(x_1-m)^2+(x_2-m)^2+(x_3-m)^2+\cdots+(x_n-m)^2}{n}=s^2$$

$$\therefore (x_1-m)^2+(x_2-m)^2+(x_3-m)^2+\cdots+(x_n-m)^2=ns^2$$

$$\qquad\qquad\qquad\qquad\qquad\qquad\qquad \cdots\cdots \text{©}$$

이때, n개의 변량 $ax_1+b, ax_2+b, ax_3+b, \cdots, ax_n+b$의 평
균과 분산, 표준편차를 각각 구하면

$$(\text{평균})=\frac{(ax_1+b)+(ax_2+b)+(ax_3+b)+\cdots+(ax_n+b)}{n}$$

$$=\frac{a(x_1+x_2+x_3+\cdots+x_n)+bn}{n}$$

$$=\frac{amn+bn}{n}\ (\because \text{㉠})$$

$$=am+b$$

(분산)

$$=\frac{1}{n}[\{(ax_1+b)-(am+b)\}^2+\{(ax_2+b)-(am+b)\}^2$$
$$\quad+\{(ax_3+b)-(am+b)\}^2+\cdots+\{(ax_n+b)-(am+b)\}^2]$$

$$=\frac{1}{n}\{(ax_1-am)^2+(ax_2-am)^2+(ax_3-am)^2+\cdots$$
$$\qquad\qquad\qquad\qquad\qquad\qquad +(ax_n-am)^2\}$$

$$=\frac{1}{n}\{a^2(x_1-m)^2+a^2(x_2-m)^2+a^2(x_3-m)^2+\cdots$$
$$\qquad\qquad\qquad\qquad\qquad\qquad +a^2(x_n-m)^2\}$$

$$=\frac{a^2}{n}\{(x_1-m)^2+(x_2-m)^2+(x_3-m)^2+\cdots+(x_n-m)^2\}$$

$$=\frac{a^2}{n}\times ns^2\ (\because \text{©})$$

$$=a^2s^2$$

$$(\text{표준편차})=\sqrt{a^2s^2}=as\ (\because a>0)$$

n개의 변량 $ax_1+b, ax_2+b, ax_3+b, \cdots, ax_n+b$의 평균과 표
준편차가 각각 0, 1이어야 하므로

$$am+b=0, \ as=1$$

$$\therefore a=\frac{1}{s}, \ b=-\frac{m}{s}$$

답 ⑤

blacklabel 특강 참고

변화된 변량의 평균과 표준편차

세 변량 a, b, c의 평균이 m, 표준편차가 s일 때 (단, p, q는 상수)
(1) pa, pb, pc의 평균은 pm, 표준편차는 $|p|s$
(2) $a+q, b+q, c+q$의 평균은 $m+q$, 표준편차는 s
(3) $pa+q, pb+q, pc+q$의 평균은 $pm+q$, 표준편차는 $|p|s$

26

자료 A의 표준편차가 a이고, 자료 B는
$$1+100, \ 2+100, \ 3+100, \ \cdots, \ 100+100$$
이므로 자료 B의 표준편차 b는 자료 A의 표준편차와 같다.

$$\therefore a=b$$

또한, 자료 C는 $2\times1, 2\times2, 2\times3, \cdots, 2\times100$이므로 자료 C
의 표준편차 c는 자료 A의 표준편차의 2배와 같다.

$$\therefore c=2a$$

이때, $a>0$이므로 $a=b<c$

답 ③

| 다른풀이 |

세 자료 A, B, C의 평균을 각각 m_A, m_B, m_C라 하면

$$m_A=\frac{1+2+3+\cdots+100}{100}=\frac{5050}{100}=50.5$$

$$m_B=\frac{101+102+103+\cdots+200}{100}=\frac{15050}{100}=150.5$$

$$m_C=\frac{2+4+6+\cdots+200}{100}=\frac{2(1+2+3+\cdots+100)}{100}$$

$$\quad=2\times50.5=101$$

$$\therefore a^2 = \frac{(-49.5)^2 + (-48.5)^2 + \cdots + 48.5^2 + 49.5^2}{100}$$

$$b^2 = \frac{(-49.5)^2 + (-48.5)^2 + \cdots + 48.5^2 + 49.5^2}{100} = a^2$$

$$c^2 = \frac{(-99)^2 + (-97)^2 + \cdots + 97^2 + 99^2}{100}$$

$$= \frac{4\{(-49.5)^2 + (-48.5)^2 + \cdots + 48.5^2 + 49.5^2\}}{100} = 4a^2$$

따라서 $b=a$, $c=2a$이므로 $a=b<c$

①, ② A, B, C 세 반의 평균은 모두 같다.

③, ④, ⑤ (C반의 분산)<(A반의 분산)<(B반의 분산)이므로
(C반의 표준편차)<(A반의 표준편차)<(B반의 표준편차)

따라서 옳은 것은 ④이다.　　　　　　　　　　답 ④

blacklabel 특강　참고

자료의 분산 또는 표준편차가 작을수록 각 자료의 값이 평균 가까이에 모여 있다.
문제의 주어진 막대그래프에서 C반의 자료의 값이 평균 5에 모여 있으므로 C반의
분산이 가장 작고, B반의 자료의 값이 평균 5를 중심으로 좌우로 넓게 흩어져 있으
므로 B반의 분산이 가장 크다.

27

주어진 막대그래프를 표로 나타내면 다음과 같다.

A반		B반		C반	
공책의 권수(권)	학생 수 (명)	공책의 권수(권)	학생 수 (명)	공책의 권수(권)	학생 수 (명)
3	2	3	3	3	1
4	2	4	1	4	2
5	2	5	2	5	4
6	2	6	1	6	2
7	2	7	3	7	1
합계	10	합계	10	합계	10

$$(\text{A반의 평균}) = \frac{3\times2+4\times2+5\times2+6\times2+7\times2}{10}$$
$$= \frac{50}{10} = 5\,(\text{권})$$

(A반의 분산)

$$= \frac{(-2)^2\times2+(-1)^2\times2+0^2\times2+1^2\times2+2^2\times2}{10}$$
$$= \frac{20}{10} = 2$$

$$(\text{B반의 평균}) = \frac{3\times3+4\times1+5\times2+6\times1+7\times3}{10}$$
$$= \frac{50}{10} = 5\,(\text{권})$$

(B반의 분산)

$$= \frac{(-2)^2\times3+(-1)^2\times1+0^2\times2+1^2\times1+2^2\times3}{10}$$
$$= \frac{26}{10} = 2.6$$

$$(\text{C반의 평균}) = \frac{3\times1+4\times2+5\times4+6\times2+7\times1}{10}$$
$$= \frac{50}{10} = 5\,(\text{권})$$

(C반의 분산)

$$= \frac{(-2)^2\times1+(-1)^2\times2+0^2\times4+1^2\times2+2^2\times1}{10}$$
$$= \frac{12}{10} = 1.2$$

28

두 회사 A, B의 직원들의 연봉 분포에 대한 그래프가 대략적으로 대칭을 이루는 선을 각각 그리면 다음 그림의 점선과 같다.

이때, 각 그래프의 점선과 x축이 만나는 점의 x좌표는 각 회사의 평균 연봉을 나타낸다.

ㄱ. 회사 A의 그래프의 점선이 회사 B의 그래프의 점선보다 왼쪽에 있으므로 회사 A가 회사 B보다 직원들의 평균 연봉이 작다.

ㄴ. 회사 B의 그래프가 회사 A의 그래프보다 높이가 낮고 옆으로 퍼진 모양이므로 회사 A가 회사 B보다 직원들의 연봉 분포가 더 고르다고 할 수 있다.
　즉, 회사 B가 회사 A보다 직원들의 연봉 격차가 더 크다.

ㄷ. ㄱ에서 두 회사 A, B의 직원들의 평균 연봉은 서로 다르고, ㄴ에서 회사 A가 회사 B보다 직원들의 연봉 분포가 더 고르므로 회사 A가 회사 B보다 직원들의 연봉의 분산이 더 작다.
　따라서 A, B 두 회사 직원들의 연봉의 평균과 분산은 각각 서로 다르다.

그러므로 옳은 것은 ㄱ뿐이다.　　　　　　　　　답 ①

Step 3　종합 사고력 도전 문제　　　　　　pp. 69~70

01 (1) 제품 B (2) 제품 B　　**02** 6점, 8점 또는 8점, 6점

03 (1) $\frac{2}{3}$ (2) $\frac{20}{3}$　　　　**04** 6, 6　　**05** $\frac{7\sqrt{2}}{2}$개

06 최댓값 : 87, 최솟값 : 85

07 평균 : 30점, 표준편차 : $5\sqrt{2}$점　　　**08** 7

01 해결단계

(1)	❶단계	두 제품 A, B의 평점의 평균과 중앙값을 각각 구한다.
	❷단계	두 제품 A, B 중에서 평점의 평균과 중앙값이 서로 같은 제품을 구한다.
(2)	❸단계	두 제품 A, B의 평점의 분산을 각각 구한다.
	❹단계	두 제품 A, B 중에서 평점이 평균을 중심으로 흩어진 정도가 더 작은 제품을 구한다.

(1) 제품 A의 평점의 평균은

$$\frac{5\times1+6\times4+7\times6+8\times4+9\times3+10\times2}{20}=\frac{150}{20}$$
$$=7.5\,(점)$$

제품 A의 평점을 작은 값부터 크기순으로 나열하면

5, 6, 6, 6, 6, 7, 7, 7, 7, 7, 7, 8, 8, 8, 8, 9, 9, 9, 10, 10

즉, 제품 A의 평점의 중앙값은

$$\frac{7+7}{2}=\frac{14}{2}=7\,(점)$$

즉, 제품 A의 평점의 평균과 중앙값은 서로 다르다.

한편, 제품 B의 평점의 평균은

$$\frac{6\times1+7\times7+8\times8+9\times7+10\times1}{24}=\frac{192}{24}=8\,(점)$$

제품 B의 평점을 작은 값부터 크기순으로 나열하면

6, 7, 7, 7, 7, 7, 7, 7, 8, 8, 8, 8, 8, 8, 8, 9, 9, 9, 9, 9, 9, 9, 10

즉, 제품 B의 평점의 중앙값은

$$\frac{8+8}{2}=\frac{16}{2}=8\,(점)$$

즉, 제품 B의 평점의 평균과 중앙값은 모두 8점으로 같다.

따라서 평점의 평균과 중앙값이 서로 같은 제품은 제품 B이다.

(2) (1)에서 제품 A의 평점의 평균이 $7.5=\dfrac{15}{2}\,(점)$이므로 제품 A의 평점의 분산은

$$\frac{\left(-\frac{5}{2}\right)^2\times1+\left(-\frac{3}{2}\right)^2\times4+\left(-\frac{1}{2}\right)^2\times6+\left(\frac{1}{2}\right)^2\times4+\left(\frac{3}{2}\right)^2\times3+\left(\frac{5}{2}\right)^2\times2}{20}$$

$$=\frac{\frac{25}{4}+\frac{36}{4}+\frac{6}{4}+\frac{4}{4}+\frac{27}{4}+\frac{50}{4}}{20}=\frac{37}{20}$$

(1)에서 제품 B의 평점의 평균이 8점이므로 제품 B의 평점의 분산은

$$\frac{(-2)^2\times1+(-1)^2\times7+0^2\times8+1^2\times7+2^2\times1}{24}$$

$$=\frac{4+7+0+7+4}{24}$$

$$=\frac{22}{24}=\frac{11}{12}$$

이때, $\dfrac{37}{20}>\dfrac{11}{12}$이므로 제품 B의 평점의 분산이 더 작다.

따라서 제품 B의 평점이 제품 A의 평점보다 평균을 중심으로 흩어진 정도가 더 작다.

답 (1) 제품 B (2) 제품 B

02 해결단계

❶단계	평균을 이용하여 4회, 5회의 점수 사이의 관계식을 세운다.
❷단계	분산을 이용하여 4회, 5회의 점수 사이의 관계식을 세운다.
❸단계	4회와 5회의 점수를 각각 구한다.

종선이가 4회, 5회에 받은 점수를 각각 a점, b점이라 하자.

총 5회에 걸쳐 받은 미술 실기 점수의 평균이 6점이므로

$$\frac{7+5+4+a+b}{5}=6,\ 16+a+b=30$$

$$\therefore b=14-a\quad\cdots\cdots\text{㉠}$$

즉, 4회, 5회의 점수는 각각 a점, $(14-a)$점이고 분산이 2이므로

$$\frac{1^2+(-1)^2+(-2)^2+(a-6)^2+(14-a-6)^2}{5}=2$$

$$6+(a-6)^2+(8-a)^2=10$$

$$6+a^2-12a+36+a^2-16a+64=10$$

$$2a^2-28a+96=0$$

$$a^2-14a+48=0,\ (a-6)(a-8)=0$$

$$\therefore a=6\ \text{또는}\ a=8$$

따라서 $a=6$, $b=8$ 또는 $a=8$, $b=6\ (\because\ \text{㉠})$이므로 4회와 5회에 받은 점수로 가능한 것은 6점, 8점 또는 8점, 6점이다.

답 6점, 8점 또는 8점, 6점

03 해결단계

(1)	❶단계	시험을 치른 전체 학생의 점수의 평균을 이용하여 우등반과 일반반 학생 수 사이의 관계식을 구한다.
	❷단계	❶단계에서 구한 식을 이용하여 전체 학생 중에서 한 학생을 뽑았을 때, 그 학생이 우등반 학생이었을 확률을 구한다.
(2)	❸단계	우등반 학생 수와 일반반 학생 수를 각각 구한다.
	❹단계	평균과 분산을 이용하여 전체 학생의 시험 점수의 분산을 구한다.

(1) 두 자연수 a, b에 대하여 우등반 학생 수를 a명, 일반반 학생 수를 b명이라 하자.

전체 학생의 시험 점수의 평균이 6점이므로

$$\frac{7\times a+4\times b}{a+b}=6$$

$$7a+4b=6(a+b)\quad\therefore a=2b\quad\cdots\cdots\text{㉠}$$

시험을 치른 전체 학생 중에서 한 학생을 뽑았을 때, 그 학생이 우등반이었을 확률은 $\dfrac{a}{a+b}$이므로 ㉠을 대입하면

$$\frac{2b}{2b+b}=\frac{2b}{3b}=\frac{2}{3}$$

(2) 시험을 치른 학생이 총 30명이므로 (1)에서 우등반 학생 수는

$30\times\dfrac{2}{3}=20\,(명)$, 일반반 학생 수는 $30-20=10\,(명)$이다.

우등반 학생들의 시험 점수를 각각 x_1점, x_2점, x_3점, \cdots, x_{20}점이라 하면 점수의 평균이 7점이므로

AAA

$$\frac{x_1+x_2+x_3+\cdots+x_{20}}{20}=7$$

$$\therefore x_1+x_2+x_3+\cdots+x_{20}=7\times20=140 \quad\cdots\cdots ㉠$$

이들의 분산이 4이므로

$$\frac{(x_1-7)^2+(x_2-7)^2+(x_3-7)^2+\cdots+(x_{20}-7)^2}{20}=4$$

$$(x_1^2+x_2^2+x_3^2+\cdots+x_{20}^2)$$
$$-14(x_1+x_2+x_3+\cdots+x_{20})+980$$
$$=80$$

$$(x_1^2+x_2^2+x_3^2+\cdots+x_{20}^2)-14\times140+980=80 \ (\because ㉠)$$

$$\therefore x_1^2+x_2^2+x_3^2+\cdots+x_{20}^2=1060 \quad\cdots\cdots ㉡$$

또한, 일반반 학생들의 점수를 각각 y_1점, y_2점, y_3점, \cdots, y_{10}점이라 하면 점수의 평균이 4점이므로

$$\frac{y_1+y_2+y_3+\cdots+y_{10}}{10}=7$$

$$\therefore y_1+y_2+y_3+\cdots+y_{10}=4\times10=40 \quad\cdots\cdots ㉢$$

이들의 분산이 6이므로

$$\frac{(y_1-4)^2+(y_2-4)^2+(y_3-4)^2+\cdots+(y_{10}-4)^2}{10}=6$$

$$(y_1^2+y_2^2+y_3^2+\cdots+y_{10}^2)-8(y_1+y_2+y_3+\cdots+y_{10})+160$$
$$=60$$

$$(y_1^2+y_2^2+y_3^2+\cdots+y_{10}^2)-8\times40+160=60 \ (\because ㉢)$$

$$\therefore y_1^2+y_2^2+y_3^2+\cdots+y_{10}^2=220 \quad\cdots\cdots ㉣$$

따라서 전체 학생의 시험 점수의 평균이 6점이므로 전체 학생의 시험 점수의 분산은

$$\frac{1}{30}\{(x_1-6)^2+(x_2-6)^2+(x_3-6)^2+\cdots+(x_{20}-6)^2$$
$$+(y_1-6)^2+(y_2-6)^2+(y_3-6)^2+\cdots+(y_{10}-6)^2\}$$
$$=\frac{1}{30}\{(x_1^2+x_2^2+x_3^2+\cdots+x_{20}^2)$$
$$+(y_1^2+y_2^2+y_3^2+\cdots+y_{10}^2)$$
$$-12(x_1+x_2+x_3+\cdots+x_{20})$$
$$-12(y_1+y_2+y_3+\cdots+y_{10})$$
$$+36\times30\}$$
$$=\frac{1}{30}(1060+220-12\times140-12\times40+36\times30)$$

$$(\because ㉡, ㉢, ㉣, ㉤)$$

$$=\frac{200}{30}=\frac{20}{3}$$

답 (1) $\dfrac{2}{3}$ (2) $\dfrac{20}{3}$

04 해결단계

❶단계	자른 종이의 두 넓이를 미지수를 사용하여 나타낸다.
❷단계	5장의 종이의 넓이의 평균을 구하고, ❶단계에서 사용한 미지수를 이용하여 분산을 나타낸다.
❸단계	5장의 종이의 넓이의 표준편차를 가능한 한 작게 하기 위해 자른 종이 각각의 넓이를 구한다.

자른 종이의 넓이가 x, $12-x$가 되도록 두 조각으로 잘랐다고 하면 5장의 종이의 넓이 5, 5, 8, x, $12-x$의 평균은

$$\frac{5+5+8+x+(12-x)}{5}=\frac{30}{5}=6$$

이때, x, $12-x$와 평균 6의 차가 작을수록 표준편차가 작다.

즉, 표준편차는 $x=12-x=6$일 때 최소이다.

따라서 넓이가 12인 종이를 넓이가 각각 6, 6인 종이 2장으로 잘라야 한다. 답 6, 6

| 다른풀이 |

표준편차를 $f(x)$라 하면

$$\{f(x)\}^2$$
$$=\frac{1}{5}\{(5-6)^2+(5-6)^2+(8-6)^2+(x-6)^2+(12-x-6)^2\}$$
$$=\frac{1}{5}\{2(x-6)^2+6\}$$

$(x-6)^2\geq0$이므로 $f(x)$는 $x=6$일 때 최소이다. 따라서 넓이가 12인 종이를 넓이가 6, 6인 종이 2장으로 잘라야 한다.

05 해결단계

❶단계	편차의 성질을 이용하여 C, D의 값을 구한다.
❷단계	미진, 희연, 대섭, 진수가 일주일 동안 받은 문자 메시지의 개수의 분산을 구한다.
❸단계	미진, 희연, 대섭, 진수가 일주일 동안 받은 문자 메시지의 개수의 표준편차를 구한다.

편차의 총합은 항상 0이므로

$$(-7)+C+3+D=0 \quad \therefore C+D=4 \quad\cdots\cdots ㉠$$

희연이와 진수가 일주일 동안 받은 문자 메시지 개수의 차가 $60-52=8$(개)이므로 편차의 차도 8개이다.

$$\therefore C-D=8 \quad\cdots\cdots ㉡$$

㉠, ㉡을 연립하여 풀면

$$C=6, D=-2$$

즉, (분산)$=\dfrac{(-7)^2+6^2+3^2+(-2)^2}{4}=\dfrac{98}{4}=\dfrac{49}{2}$이므로

(표준편차)$=\sqrt{\dfrac{49}{2}}=\dfrac{7}{\sqrt{2}}=\dfrac{7\sqrt{2}}{2}$(개) 답 $\dfrac{7\sqrt{2}}{2}$개

blacklabel 특강　풀이첨삭

네 명이 일주일 동안 받은 문자 메시지의 개수의 평균을 m개라 하면 희연이와 진수가 받은 문자 메시지의 개수가 각각 60개, 52개이므로

$$60-m=a \quad\cdots\cdots ㉠$$
$$52-m=b \quad\cdots\cdots ㉡$$

㉠－㉡을 하면 $8=a-b$

즉, 편차의 차는 변량의 차와 같다.

06 해결단계

❶단계	7명의 영어 점수를 가장 낮은 것부터 순서대로 나열한 값을 각각 a점, b점, c점, d점, e점, f점, g점으로 나타낸다.
❷단계	조건 (가), (나)를 이용하여 a, d의 값을 구한다.
❸단계	조건 (다), (라)를 이용하여 e, f, g의 경우를 나눈다.
❹단계	g, 즉 A의 최댓값과 최솟값을 각각 구한다.

7명의 영어 점수를 가장 작은 값부터 크기순으로 나열하면 a점, b점, c점, d점, e점, f점, g점이라 하자.

조건 (가)에서 가장 낮은 점수는 73점이므로 $a=73$

조건 (나)에서 중앙값은 77점이므로 $d=77$

조건 (라)에서 평균이 78점이므로

$$\frac{a+b+c+d+e+f+g}{7}=78$$

$$\therefore a+b+c+d+e+f+g=546$$

이때, $a=73$, $d=77$이므로

$$b+c+e+f+g=396 \qquad \cdots\cdots \text{㉠}$$

또한, 조건 (다)에서 최빈값이 80점이므로 e, f, g 중 적어도 2개는 80이어야 한다.

(i) $e=f=g=80$일 때,

㉠에서 $b+c+80+80+80=396$ $\therefore b+c=156$ $\cdots\cdots \text{㉡}$

이때, 조건 (다)에서 최빈값이 80점뿐이므로

$a\le b\le c\le d$, 즉 $73\le b\le c\le 77$

(단, $a=b=c=73$, $b=c=d=7$인 경우 제외)

$$\therefore 146 < b+c < 154$$

즉, ㉡을 만족시키는 b, c는 존재하지 않는다.

(ii) $e=f=80$, $g>80$일 때,

㉠에서 $b+c+80+80+g=396$

$$\therefore b+c+g=236 \qquad \cdots\cdots \text{㉢}$$

이때, 조건 (다)에서 최빈값이 80점뿐이므로 73점, 77점의 개수 및 그 사이의 점수의 개수는 모두 1개이어야 한다.

즉, $73 < b < c < 77$이므로

$b=74$, $c=75$일 때 $b+c$의 최솟값은 149

$b=75$, $c=76$일 때 $b+c$의 최댓값은 151

㉢에서 $85\le g\le 87$

(iii) $77 < e < 80$, $f=g=80$일 때,

㉠에서 $b+c+e+80+80=396$

$$\therefore b+c+e=236 \qquad \cdots\cdots \text{㉣}$$

이때, 조건 (다)에서 최빈값이 80점뿐이므로

$73 < b < c < 77 < e < 80$

$b=75$, $c=76$, $e=79$일 때 $b+c+e$의 최댓값은

$75+76+79=230$

즉, ㉣을 만족시키는 b, c, e는 존재하지 않는다.

(i), (ii), (iii)에서 g의 최댓값은 87, 최솟값은 85이다.

즉, A의 최댓값은 87, 최솟값은 85이다.

답 최댓값 : 87, 최솟값 : 85

07 해결단계

❶단계	5명의 학생 A, B, C, D, E가 맞힌 문항 수의 합을 구한다.
❷단계	5명의 학생 A, B, C, D, E가 맞힌 문항 수의 제곱의 합을 구한다.
❸단계	5명의 학생 A, B, C, D, E가 얻은 점수의 평균과 표준편차를 구한다.

5명의 학생 A, B, C, D, E가 맞힌 문항 수를 각각 a개, b개, c개, d개, e개라 하자.

맞힌 문항 수의 평균이 14개이므로

$$\frac{a+b+c+d+e}{5}=14$$

$$\therefore a+b+c+d+e=70 \qquad \cdots\cdots \text{㉠}$$

맞힌 문항 수의 분산이 2이므로

$$\frac{(a-14)^2+(b-14)^2+(c-14)^2+(d-14)^2+(e-14)^2}{5}=2$$

$$(a^2+b^2+c^2+d^2+e^2)-28(a+b+c+d+e)+14^2\times5=2\times5$$

$$a^2+b^2+c^2+d^2+e^2-28\times70+980=10 \ (\because \text{㉠})$$

$$\therefore a^2+b^2+c^2+d^2+e^2=990 \qquad \cdots\cdots \text{㉡}$$

한편, 총 20문항이므로 한 학생이 맞힌 문항 수를 x개라 하면 틀린 문항 수는 $(20-x)$개이다.

$$\therefore (\text{점수})=3x-2(20-x)=5x-40(\text{점})$$

즉, 5명의 학생 A, B, C, D, E의 점수는 각각 $(5a-40)$점, $(5b-40)$점, $(5c-40)$점, $(5d-40)$점, $(5e-40)$점이므로

$$(\text{평균})=\frac{1}{5}\{(5a-40)+(5b-40)+(5c-40)$$
$$+(5d-40)+(5e-40)\}$$
$$=\frac{1}{5}\{5(a+b+c+d+e)-200\}$$
$$=\frac{1}{5}(5\times70-200) \ (\because \text{㉠})$$
$$=\frac{1}{5}\times150=30(\text{점})$$

$$(\text{분산})=\frac{1}{5}\{(5a-70)^2+(5b-70)^2+(5c-70)^2$$
$$+(5d-70)^2+(5e-70)^2\}$$
$$=\frac{1}{5}\{25(a^2+b^2+c^2+d^2+e^2)$$
$$-700(a+b+c+d+e)+5\times70^2\}$$
$$=\frac{1}{5}(25\times990-700\times70+24500) \ (\because \text{㉠, ㉡})$$
$$=\frac{1}{5}\times250=50$$

$$(\text{표준편차})=\sqrt{50}=5\sqrt{2}(\text{점})$$

따라서 5명의 학생 A, B, C, D, E가 얻은 점수의 평균은 30점, 표준편차는 $5\sqrt{2}$점이다. 답 평균 : 30점, 표준편차 : $5\sqrt{2}$점

| 다른풀이 |

5명의 학생 A, B, C, D, E가 맞힌 문항 수를 각각 a개, b개, c개, d개, e개라 하면 5명이 얻은 점수는 각각 $(5a-40)$점, $(5b-40)$점, $(5c-40)$점, $(5d-40)$점, $(5e-40)$점이다.

이때, 맞힌 문항 수의 평균이 14개이므로 얻은 점수의 평균은

(평균)$=5 \times 14 - 40 = 70 - 40 = 30$(점)

또한, 맞힌 문항 수의 분산이 2, 즉 표준편차가 $\sqrt{2}$개이므로 얻은 점수의 표준편차는

(표준편차)$= |5| \times \sqrt{2} = 5\sqrt{2}$(점)

따라서 5명이 얻은 점수의 평균은 30점, 표준편차는 $5\sqrt{2}$점이다.

08 해결단계

❶단계	중앙값이 8점임을 이용하여 a, b의 조건을 구한다.
❷단계	경우를 나누어 조건을 만족시키는 순서쌍 (a, b)를 찾는다.
❸단계	조건을 만족시키는 순서쌍 (a, b)의 개수를 구한다.

한국 양궁 선수가 얻은 점수의 중앙값이 8점이고 활을 5발 쏘았으므로

$a=8$, $b=8$ 또는 $a=8$, $b \leq 7$ 또는 $a \leq 7$, $b=8$

(i) $a=8$, $b=8$인 경우

한국과 미국의 양궁 선수가 얻은 점수를 합한 전체 점수를 작은 값부터 크기순으로 나열하면

6점, 7점, 7점, 8점, 8점, 8점, 8점, 9점, 9점, 10점

그런데 중앙값이 $\dfrac{8+8}{2}=8$(점)이므로 전체의 중앙값이 7.5점이라는 조건을 만족시키지 않는다.

(ii) $a=8$, $b \leq 7$인 경우

한국과 미국의 양궁 선수가 얻은 점수를 합한 전체 점수를 큰 값부터 크기순으로 나열하면

10점, 9점, 9점, 8점, 8점, 7점, …

중앙값은 $\dfrac{8+7}{2}=7.5$(점)이므로 $a=8$, $b \leq 7$인 모든 경우에 대하여 성립한다.

이때, b는 1부터 7까지의 자연수이므로 순서쌍 (a, b)는

$(8, 7)$, $(8, 6)$, $(8, 5)$, $(8, 4)$, $(8, 3)$, $(8, 2)$, $(8, 1)$의 7개이다.

(iii) $a \leq 7$, $b=8$인 경우

한국과 미국의 양궁 선수가 얻은 점수를 합한 전체 점수를 큰 값부터 크기순으로 나열하면

10점, 9점, 9점, 8점, 8점, 8점, 7점, …

그런데 중앙값이 $\dfrac{8+8}{2}=8$(점)이므로 전체의 중앙값이 7.5점이라는 조건을 만족시키지 않는다.

(i), (ii), (iii)에서 조건을 만족시키는 순서쌍 (a, b)의 개수는 7이다.

답 7

미리보는 학력평가			p. 71
1 124	**2** 16	**3** 252	**4** 168

1

자료는 각 자율 동아리의 회원 수로 구성되어 있으므로 주어진 자료는 6개의 자연수로 이루어져 있다.

자료를 작은 값부터 크기순으로 나열했을 때,

a, b, c, d, e, f (단, a, b, c, \cdots, f는 $a \leq b \leq c \leq \cdots \leq f$인 자연수)

라 하면 조건 ㈎에서

$a=8$, $f=13$

자료의 개수가 짝수이므로 c와 d의 평균이 중앙값이다.

조건 ㈏에서 중앙값은 10이므로

$\dfrac{c+d}{2}=10$에서 $c+d=20$

또한, 조건 ㈏에서 최빈값은 9이므로 자료 중 9의 개수는 2개 이상이어야 한다.

이때, $c=8$, $d=12$ 또는 $c=10$, $d=10$이면 최빈값이 9가 될 수 없으므로

$b=c=9$, $d=11$

한편, $e=11$ 또는 $e=13$이면 조건 ㈏에서 최빈값이 9뿐이라는 조건에 맞지 않으므로

$e=12$

따라서 자료의 평균 m은

$m = \dfrac{8+9+9+11+12+13}{6} = \dfrac{62}{6} = \dfrac{31}{3}$

$\therefore 12m = 12 \times \dfrac{31}{3} = 124$

답 124

2

7개의 변량의 평균이 7 이상 8 이하이므로

$7 \leq \dfrac{6+6+8+8+10+a+b}{7} \leq 8$

$49 \leq a+b+38 \leq 56$

$\therefore 11 \leq a+b \leq 18$ ……㉠

또한, 자료의 최빈값이 유일하게 존재하므로 다음과 같이 경우를 나누어 생각할 수 있다.

(i) 최빈값이 6일 때,

a, b 중 적어도 하나는 6이어야 하므로 $a=6$이라 하면

$5 \leq b \leq 12$ (\because ㉠)

b를 제외한 나머지 변량을 작은 값부터 크기순으로 나열하면

6, 6, 6, 8, 8, 10

이때, $b \geq 7$이면 중앙값이 6이 되지 않으므로 b의 값으로 가능한 것은 5 또는 6이다.

같은 방법으로 $b=6$인 경우도 구해보면 순서쌍 (a, b)는

$(6, 5)$, $(5, 6)$, $(6, 6)$의 3개이다.

(ii) 최빈값이 8일 때,

a, b 중 적어도 하나는 8이어야 하므로 $a=8$이라 하면

$3 \leq b \leq 10$ (\because ㉠)

b를 제외한 나머지 변량을 작은 값부터 크기순으로 나열하면

6, 6, 8, 8, 8, 10

이때, $3 \leq b \leq 10$를 만족시키는 모든 자연수 b에 대하여 중앙값은 8이다.

그런데 $b=6$이면 최빈값은 6, 8로 유일하지 않으므로 b의 값으로 가능한 것은 3, 4, 5, 7, 8, 9, 10이다.

같은 방법으로 $b=8$인 경우도 구해보면 순서쌍 (a, b)는

$(8, 3)$, $(3, 8)$, $(8, 4)$, $(4, 8)$, $(8, 5)$, $(5, 8)$, $(8, 7)$,

$(7, 8)$, $(8, 8)$, $(8, 9)$, $(9, 8)$, $(8, 10)$, $(10, 8)$의 13개이다.

(iii) 최빈값이 10일 때,

$a=b=10$이어야 하는데 이는 ㉠을 만족시키지 않으므로 순서쌍 (a, b)는 존재하지 않는다.

(i), (ii), (iii)에서 조건을 만족시키는 두 자연수 a, b의 순서쌍 (a, b)의 개수는 $3+13=16$이다.　　　　　　　　　　답 16

3

한 개의 주사위를 9번 던져 나온 눈의 수를 작은 값부터 크기순으로 나열했을 때,

$a, b, c, d, e, f, g, h, i$ (단, a, b, c, \cdots, i는 $a \leq b \leq c \leq \cdots \leq i$이고 1 이상 6 이하의 자연수)라 하자.

조건 (가)에서 주사위의 모든 눈이 적어도 한 번씩 나왔으므로

$a=1$, $i=6$

조건 (나)에서 중앙값이 4이므로 $e=4$

또한, 최빈값은 6뿐이므로 6은 적어도 3번 이상 나와야 한다.

즉, $g=h=6$이므로 $f=5$

또한, $a=1$, $e=4$이고, 모든 눈이 적어도 한 번씩은 나왔으므로 a, b, c, d, e에서 1, 2, 3, 4가 한 번씩 나오고 1, 2, 3, 4 중에서 하나의 숫자가 중복된다.

이때, 중복되는 눈의 수를 x라 하면 조건 (나)에서 평균이 4이므로

$$\frac{1+2+3+4+x+5+6+6+6}{9}=4$$

$33+x=36$　　∴ $x=3$

따라서 한 개의 주사위를 9번 던져 나온 눈의 수를 작은 값부터 크기순으로 나열하면

1, 2, 3, 3, 4, 5, 6, 6, 6

평균이 4이므로 편차는 순서대로

$-3, -2, -1, -1, 0, 1, 2, 2, 2$

그러므로 분산 V는

$$V=\frac{(-3)^2+(-2)^2+(-1)^2+(-1)^2+0^2+1^2+2^2+2^2+2^2}{9}$$

$$=\frac{28}{9}$$

∴ $81V=81 \times \dfrac{28}{9}=252$　　　　　　　　　　답 252

| 다른풀이 |

조건 (가)에서 주사위를 던졌을 때 모든 눈이 적어도 한 번씩 나왔으므로 9번 던져서 나온 눈의 수를

1, 2, 3, 4, 5, 6, p, q, r (단, $p \leq q \leq r$)

라 하자.

조건 (나)에서 중앙값이 4이므로 눈의 수를 작은 값부터 크기순으로 나열했을 때, 다섯 번째 수는 4이어야 한다. 즉, $p \leq 4$이므로 1, 2, 3, 4 중 하나의 수는 두 번 이상 나와야 한다.

이때, 최빈값이 6뿐이므로 6은 적어도 3번 이상 나와야 한다.

∴ $q=6$, $r=6$

또한, 평균이 4이므로 자료의 편차는

$-3, -2, -1, 0, 1, 2, p-4, 2, 2$

이고, 편차의 합은 0이므로

$(-3)+(-2)+(-1)+0+1+2+(p-4)+2+2=0$

∴ $p=3$

즉, 편차는 $-3, -2, -1, 0, 1, 2, -1, 2, 2$이므로 분산 V는

$$V=\frac{(-3)^2+(-2)^2+(-1)^2+0^2+1^2+2^2+(-1)^2+2^2+2^2}{9}$$

$$=\frac{28}{9}$$

∴ $81V=81 \times \dfrac{28}{9}=252$

4

조건 (가)에서 가장 작은 수는 7, 가장 큰 수는 14이므로 5개의 자연수를 작은 값부터 크기순으로 7, a, b, c, 14라 하자.

조건 (나)에서 최빈값이 8이므로 a, b, c 중 2개 이상은 8이어야 한다.

(i) $a=b=8$, $c \neq 8$인 경우

5개의 자연수는 7, 8, 8, c, 14이고 평균이 10이므로

$$\frac{7+8+8+c+14}{5}=10, \quad 37+c=50$$

∴ $c=13$

(ii) $a=b=c=8$인 경우

5개의 자연수는 7, 8, 8, 8, 14이고, 평균은

$$\frac{7+8+8+8+14}{5}=\frac{45}{5}=9$$

이므로 조건을 만족시키지 않는다.

(i), (ii)에서 5개의 자연수는 7, 8, 8, 13, 14이고, 평균이 10이므로 각 변량의 편차는 $-3, -2, -2, 3, 4$이다.

따라서 분산 d는

$$d=\frac{(-3)^2+(-2)^2+(-2)^2+3^2+4^2}{5}=\frac{42}{5}$$

∴ $20d=20 \times \dfrac{42}{5}=168$　　　　　　　　　　답 168

07 산점도와 상관관계

Step 1 시험에 꼭 나오는 문제 p. 73

01 12 02 ③ 03 ④ 04 ⑤ 05 ①

01

다음 그림과 같이 읽은 문학 책의 수와 과학 책의 수가 같은 점들을 이어서 대각선을 그으면 과학 책보다 문학 책을 더 많이 읽은 학생 수는 대각선의 아래쪽에 있는 점의 개수와 같다.

$\therefore a=9$

또한, 다음 그림과 같이 점 A를 지나고 문학 책의 수를 나타내는 축에 수직인 직선을 그으면 A 학생보다 문학 책을 더 많이 읽은 학생 수는 이 직선의 오른쪽에 있는 점의 개수와 같다.

$\therefore b=3$

$\therefore a+b=9+3=12$ 답 12

blacklabel 특강 풀이첨삭

산점도 읽기

산점도에서 '높은', '낮은', '같은' 등의 비교의 말이 나오면 먼저 직선을 긋는다. 이 직선을 기준으로 하여 좌표평면에서 문제의 뜻에 맞는 영역을 찾는다.

02

ㄱ. 축구 동아리 회원 20명 중에서 팔굽혀 펴기를 12회 한 회원이 5명으로 가장 많으므로 팔굽혀 펴기 횟수의 최빈값은 12회이다.

ㄴ. 팔굽혀 펴기 횟수를 가장 작은 값부터 크기순으로 나열하였을 때, 10번째 값은 10회, 11번째 값도 10회이므로 팔굽혀 펴기 횟수의 중앙값은

$$\frac{10+10}{2}=10(\text{회})$$

턱걸이 횟수를 가장 작은 값부터 크기순으로 나열하였을 때, 10번째 값은 8회, 11번째 값도 8회이므로 턱걸이 횟수의 중앙값은

$$\frac{8+8}{2}=8(\text{회})$$

즉, 팔굽혀 펴기 횟수와 턱걸이 횟수의 중앙값은 서로 다르다.

ㄷ. 다음 그림과 같이 팔굽혀 펴기 횟수와 턱걸이 횟수가 같은 점들을 이어서 대각선을 그으면 팔굽혀 펴기 횟수보다 턱걸이 횟수가 큰 회원 수는 대각선 위쪽에 있는 점의 개수와 같고, 턱걸이 횟수보다 팔굽혀 펴기 횟수가 큰 회원 수는 대각선의 아래쪽에 있는 점의 개수와 같다.

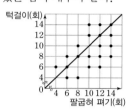

즉, 팔굽혀 펴기 횟수보다 턱걸이 횟수가 큰 회원은 6명이고, 턱걸이 횟수보다 팔굽혀 펴기 횟수가 큰 회원은 10명이므로 팔굽혀 펴기 횟수보다 턱걸이 횟수가 큰 회원 수가 턱걸이 횟수보다 팔굽혀 펴기 횟수가 큰 회원 수보다 작다.

따라서 옳은 것은 ㄱ, ㄷ이다. 답 ③

03

주어진 산점도는 음의 상관관계를 나타낸다.

① 키가 클수록 대체로 몸무게가 무겁다. 즉, 두 변량 사이에는 양의 상관관계가 있다.

② 통화 시간이 길어질수록 대체로 통화 요금이 올라간다. 즉, 두 변량 사이에는 양의 상관관계가 있다.

③ 몸무게가 많이 나갈수록 청력이 좋아지는지 또는 나빠지는지는 알 수 없다. 즉, 두 변량 사이에는 상관관계가 없다.

④ 겨울철 기온이 높아질수록 대체로 난방비는 적게 나온다. 즉, 두 변량 사이에는 음의 상관관계가 있다.

⑤ 지능 지수가 높아질수록 머리카락의 굵기가 굵어지는지 또는 얇아지는지는 알 수 없다. 즉, 두 변량 사이에는 상관관계가 없다.

따라서 주어진 산점도와 같은 상관관계, 즉 음의 상관관계를 갖는 두 변량은 ④이다. 답 ④

04

주어진 산점도에서 중간고사 성적과 기말고사 성적이 같은 점을 이어서 대각선을 그으면 다음 그림과 같다.

① 기말고사 성적이 중간고사 성적보다 높은 학생은 대각선의 위쪽에 있는 점을 나타낸다. 즉, A는 성적이 향상되었다.

② 점 C는 대각선에서 비교적 멀리 떨어져 있다. 즉, C는 중간고사 성적과 기밀고사 성적의 차가 큰 편이다.

③ 중간고사 성적이 높을수록 대체적으로 기말고사 성적도 높다. 즉, 중간고사 성적과 기말고사 성적 사이에는 양의 상관관계가 있다.

④ 점 D는 대각선에 가까이 있으면서 원점에서 비교적 멀리 떨어져 있으므로 D는 중간고사, 기말고사 성적이 모두 높은 편이다.

⑤ 점 B는 점 A보다 대각선에 가까이 있다. 즉, B는 A보다 성적의 변화가 적다.

따라서 옳지 않은 것은 ⑤이다. 답 ⑤

05

주어진 표로 산점도를 만들면 다음 그림과 같으므로 L 화학과 K 전자의 주식 시세 사이에는 양의 상관관계가 있다.

① 양의 상관관계
② 음의 상관관계
③, ④, ⑤ 상관관계가 없다.
따라서 구하는 산점도는 ①이다. 답 ①

Step 2	A등급을 위한 문제		pp. 74~76
01 ⑤	**02** 33점	**03** ④	**04** 550
05 $45 < m \leq 47.5$	**06** ①, ④	**07** 15 cm	**08** ⑤
09 D	**10** ②, ④	**11** ①	**12** ①

01

ㄱ. 주어진 산점도에서 듣기 점수가 높을수록 대체로 말하기 점수도 높으므로 듣기 점수가 높은 학생은 대체로 말하기 점수도 높다고 할 수 있다.

ㄴ. 듣기 점수와 말하기 점수가 같은 점들을 이어서 대각선을 그으면 다음 그림과 같다.

대각선 위의 점이 3개이므로 듣기 점수와 말하기 점수가 같은 학생은 3명이다.

ㄷ. A 학생을 나타내는 점의 순서쌍 (듣기 점수, 말하기 점수)는 (8, 6)이다. 즉, 평균은

$$\frac{8+6}{2} = \frac{14}{2} = 7(점)$$

ㄹ. 주어진 산점도에서 듣기 점수의 평균을 구하면

$$\frac{4 \times 3 + 5 \times 3 + 6 \times 3 + 7 \times 3 + 8 \times 4 + 9 \times 4}{20} = \frac{134}{20}(점)$$

또한, 말하기 점수의 평균을 구하면

$$\frac{2 + 4 \times 2 + 5 \times 2 + 6 \times 5 + 7 \times 3 + 8 \times 4 + 9 \times 2 + 10}{20}$$

$$= \frac{131}{20}(점)$$

즉, $\frac{134}{20} > \frac{131}{20}$ 이므로 듣기 점수의 평균이 말하기 점수의 평균보다 높다.

따라서 옳은 것은 ㄱ, ㄴ, ㄹ이다. 답 ⑤

02

1회 수학 경시 대회에서
20점을 받은 학생이 1명, 19점을 받은 학생이 2명,
18점을 받은 학생이 3명, 17점을 받은 학생이 2명,
16점을 받은 학생이 4명이므로
1회 시험에서 9등인 학생은 16점을 받은 학생이다.
즉, 은비를 나타내는 점은 다음 그림의 타원 안에 있는 4개의 점 중 하나이다.

또한, 위의 그림과 같이 1회와 2회 점수가 같은 점들을 이어서 대각선을 그으면 2회 점수가 1회보다 더 높은 학생을 나타내는 점은 대각선의 위쪽에 있는 점이다.

따라서 은비를 나타내는 점은 그림의 타원 안의 점 중에서 가장 위에 있는 점이고, 은비의 1회 점수는 16점, 2회 점수는 17점이므로 그 합은

$16+17=33$(점) 답 33점

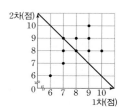

즉, 1차와 2차 점수의 평균이 8점 이상인 선수는 7명이다.

따라서 옳지 않은 것은 ④이다. 답 ④

°blacklabel 특강　풀이첨삭

1차 점수를 x점, 2차 점수를 y점이라 하면 두 점수의 평균이 8점이므로

$\dfrac{x+y}{2}=8$, $x+y=16$　∴ $y=-x+16$

즉, 일차함수 $y=-x+16$의 그래프를 산점도에 나타내면 그래프 위에 있는 점은 모두 1차와 2차 점수의 평균이 8점인 선수를 나타낸다.

또한, 산점도에서 일차함수 $y=-x+16$의 그래프의 왼쪽에 있는 점은 1차와 2차 점수의 평균이 8점보다 높은 선수를, 일차함수 $y=-x+16$의 그래프의 아래쪽에 있는 점은 1차와 2차 점수의 평균이 8점보다 낮은 선수를 나타낸다.

03

① 주어진 산점도에서 1차 점수가 높을수록 대체로 2차 점수도 높다.

② 다음 그림과 같이 1차와 2차에서 얻은 점수가 같은 점들을 이어서 대각선을 그으면 1차보다 2차에서 높은 점수를 얻은 선수를 나타내는 점은 대각선의 위쪽에 있는 점이다.

즉, 1차보다 2차에서 높은 점수를 얻은 선수는 4명이다.

③ 1차와 2차 점수 중 적어도 하나가 9점 이상인 선수를 나타내는 점은 다음 그림에서 어두운 부분(경계선 포함)에 있는 점이다.

즉, 1차와 2차 점수 중 적어도 하나는 9점 이상인 선수는 6명이다.

④ 10명의 선수들이 1차에서 얻은 점수의 평균은

$\dfrac{6+7+7+7+8+8+9+9+9+10}{10}=\dfrac{80}{10}=8$(점)

⑤ 다음 그림과 같이 1차와 2차에서 얻은 점수의 합이 16점인 점들을 이어서 대각선을 그으면 1차와 2차 점수의 평균이 8점 이상인 선수를 나타내는 점은 대각선 위의 점 또는 대각선의 위쪽에 있는 점이다.

04

다음 그림과 같이 게임 시간을 나타내는 축에 수직인 두 직선 ㈎, ㈏를 그어 보자.

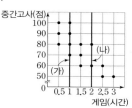

위의 산점도에서 게임 시간이 1시간 이하인 학생을 나타내는 점은 직선 ㈎ 위의 점 또는 직선 ㈎의 왼쪽에 있는 점이다.

즉, 게임 시간이 1시간 이하인 학생의 중간고사 점수의 평균은

$\dfrac{100+100+90+90+80+80+70}{7}=\dfrac{610}{7}$(점)

이므로 $a=\dfrac{610}{7}$

───────────────────────── ㈎

또한, 위의 산점도에서 게임 시간이 2시간 이상인 학생을 나타내는 점은 직선 ㈏ 위의 점 또는 직선 ㈏의 오른쪽에 있는 점이다.

즉, 게임 시간이 2시간 이상인 학생의 중간고사 점수의 평균은

$\dfrac{80+60+60+50+50}{5}=\dfrac{300}{5}=60$(점)

이므로 $b=60$

───────────────────────── ㈏

∴ $7a-b=610-60=550$

───────────────────────── ㈐

답 550

단계	채점 기준	배점
㈎	산점도에서 게임 시간이 1시간 이하인 학생을 나타내는 점을 찾고 a의 값을 구한다.	40%
㈏	산점도에서 게임 시간이 2시간 이상인 학생을 나타내는 점을 찾고 b의 값을 구한다.	40%
㈐	$7a-b$의 값을 구한다.	20%

05 해결단계

❶단계	민우를 제외한 20명 중 하위 5등을 찾고 그 학생들의 1학기 점수와 2학기 점수의 평균을 구한다.
❷단계	민우를 제외한 20명 중 하위 6등을 찾고 그 학생의 1학기와 2학기 점수의 평균을 구한다.
❸단계	m의 값의 범위를 구한다.

민우의 점수를 자료에 추가하여 민우의 등수가 하위 6등이 되려면 민우의 점수의 평균은 민우를 제외한 20명의 학생 중 하위 5등의 점수의 평균보다는 커야 하고, 하위 6등의 점수의 평균보다는 크지 않아야 한다.

다음 그림과 같이 1학기 점수와 2학기의 점수의 합이
60점인 직선 ㈎, 80점인 직선 ㈏,
90점인 직선 ㈐, 95점인 직선 ㈑를 그으면
직선 ㈎ 위의 한 점은 하위 1등인 학생 1명을,
직선 ㈏ 위의 두 점은 하위 2등인 학생 2명을,
직선 ㈐ 위의 두 점은 하위 4등인 학생 2명을,
직선 ㈑ 위의 한 점은 하위 6등인 학생 1명을 나타낸다.

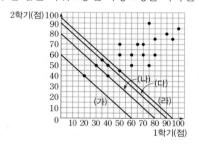

즉, 하위 5등의 점수의 평균은 직선 ㈐ 위의 두 점 $(35, 55)$, $(40, 50)$이 나타내는 학생의 평균이므로

$$\frac{35+55}{2}=\frac{40+50}{2}=45(점)$$

또한, 하위 6등의 점수의 평균은 직선 ㈑ 위의 점 $(50, 45)$가 나타내는 학생의 평균이므로

$$\frac{50+45}{2}=47.5(점)$$

따라서 민우의 등수가 하위 6등이 되도록 하는 m의 값의 범위는
$45 < m \leq 47.5$ 답 $45 < m \leq 47.5$

06

각 산점도가 나타내는 상관관계와 동일한 상관관계를 나타내는 문장을 연결하면 다음과 같다.

ㄱ. 양의 상관관계 : ①, ②, ③
ㄴ. 음의 상관관계 : ④, ⑤
ㄷ, ㄹ. 상관관계가 없다.

따라서 문장의 두 변량에 대한 산점도를 찾아 바르게 연결한 것은 ①, ④이다. 답 ①, ④

07

주어진 산점도에서 키가 작고 몸무게도 대체로 가벼운 학생을 나타내는 점은 원점에 가장 가까운 점이다.
즉, 키가 작고 몸무게도 대체로 가벼운 학생은 A이다.
또한, 주어진 산점도에서 키에 비하여 몸무게가 대체로 가벼운 학생을 나타내는 점은 가장 우측 하단에 있는 점이다.
즉, 키에 비하여 몸무게가 대체로 가벼운 학생은 D이다.
학생 A의 키는 150 cm, 학생 D의 키는 165 cm이므로 두 학생의 키의 차는
$165-150=15\,(cm)$ 답 15 cm

08

'열심히 노력하여 자신의 능력보다 더 좋은 성과를 낸 학생'은 낮은 지능 지수에 비하여 높은 성적을 거둔 학생을 의미한다.
따라서 주어진 산점도에서 가장 우측 하단에 있는 점이 나타내는 학생이므로 E이다. 답 ⑤

09

다음 그림과 같이 생활비와 저축액이 같은 점을 이어서 대각선을 그으면 두 변량의 차가 가장 큰 점은 대각선에서 가장 멀리 떨어진 점 D이다.

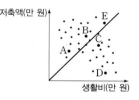

따라서 생활비과 저축액의 차이가 가장 큰 사람은 D이다. 답 D

10

각 산점도가 나타내는 상관관계는 다음과 같다.

ㄱ, ㅁ. 양의 상관관계

ㄴ, ㄷ. 상관관계가 없다.

ㄹ. 음의 상관관계

② ㄷ에서 y의 값의 범위에 비해 x의 값의 범위가 좁다. 즉, ㄷ의 산점도는 y의 값의 변화에도 x의 값은 대체로 일정함을 나타낸다.

이때, x의 값의 변화에도 y의 값은 대체로 일정함을 보여주는 산점도는 ㄴ이다.

④ ㅁ보다 ㄱ에서 점들이 한 직선에 더 가까이 분포되어 있으므로 ㅁ보다 ㄱ이 더 강한 상관관계를 나타낸다.

따라서 옳지 않은 것은 ②, ④이다. 답 ②, ④

11

주어진 표로 산점도를 만들면 다음 그림과 같으므로 차량 수와 통과 속도 사이에는 음의 상관관계가 있다.

① 주행 거리가 길수록 대체로 택시 요금도 많이 나오므로 양의 상관관계가 있다.

② 대류권에서 지면으로부터의 높이가 높아질수록 대체로 기온은 낮아지므로 음의 상관관계가 있다.

③ 직사각형의 둘레의 길이가 일정하면 가로의 길이가 길어질수록 세로의 길이는 짧아지므로 음의 상관관계가 있다.

④ 자동차의 속력이 올라갈수록 대체로 소요 시간은 짧아지므로 음의 상관관계가 있다.

⑤ 석유의 생산량이 늘어날수록 대체로 석유 가격은 내려가므로 음의 상관관계가 있다.

따라서 차량 수와 통과 속도 사이의 상관관계와 동일한 상관관계를 갖지 않는 것은 ①이다. 답 ①

12

ㄱ. 주어진 산점도에서 4개의 점 A, B, C, D 중 점 A가 가장 오른쪽에 있으므로 키가 가장 큰 학생은 A이다.

ㄴ. 주어진 산점도에서 4개의 점 A, B, C, D 중 점 D가 가장 아래쪽에 있으므로 발이 가장 작은 학생은 D이다.

ㄷ. 주어진 산점도에서 키에 비해 발이 큰 학생을 나타내는 점은 대각선의 위쪽에 있는 점이다. 4개의 점 A, B, C, D 중 대각선의 위쪽에 있는 점은 C이므로 키에 비해 발이 큰 학생은 C이다.

ㄹ. 주어진 산점도에서 키가 클수록 대체로 발의 크기도 크므로 키와 발의 크기 사이에는 양의 상관관계가 있다.

따라서 옳은 것은 ㄱ, ㄴ이다. 답 ①

Step 3	종합 사고력 도전 문제	pp. 77~78

01 (1) 5명 (2) 30 % (3) 음의 상관관계 **02** 130점
03 (1) 30 % (2) 40 % **04** 70개 **05** 50 % **06** 5명
07 B, C **08** 5가지

01 해결단계

(1)	❶단계	산점도 위에 1주일 동안 인터넷 사용 시간이 8시간임을 나타내는 직선을 긋는다.
	❷단계	1주일 동안 인터넷을 8시간 이상 사용한 학생은 몇 명인지 구한다.
(2)	❸단계	산점도 위에 독서 시간과 인터넷 사용 시간이 같음을 나타내는 대각선을 긋는다.
	❹단계	독서 시간이 인터넷 사용 시간보다 더 많은 학생이 몇 명인지 구하고 해당 학생이 전체의 몇 %인지 구한다.
(3)	❺단계	독서 시간과 인터넷 사용 시간 사이에는 어떤 상관관계가 있는지 구한다.

(1) 다음 그림과 같이 인터넷 사용 시간이 8시간인 점들을 연결한 직선을 그으면 인터넷을 8시간 이상 사용한 학생을 나타내는 점은 이 직선 위의 점 또는 이 직선의 위쪽에 있는 점이다.

따라서 1주일 동안 인터넷을 8시간 이상 사용한 학생은 5명이다.

(2) 독서 시간과 인터넷 사용 시간이 같은 점들을 이어서 대각선을 그으면 독서 시간이 인터넷 사용 시간보다 더 많은 학생을 나타내는 점은 대각선의 아래쪽에 있는 점이다.

따라서 독서 시간이 인터넷 사용 시간보다 더 많은 학생은 6명이므로 이들이 전체에서 차지하는 비율은

$\dfrac{6}{20} \times 100 = 30\,(\%)$

(3) 주어진 산점도에서 독서 시간이 늘어나면 대체로 인터넷 사용 시간이 줄어듦을 알 수 있다.

따라서 독서 시간과 인터넷 사용 시간 사이에는 음의 상관관계가 있다.

답 (1) 5명 (2) 30 % (3) 음의 상관관계

02 해결단계

❶단계	학생 10명의 수학 점수의 평균이 74점임을 이용하여 중복된 점에 해당하는 학생의 수학 점수를 구한다.
❷단계	학생 10명의 과학 점수의 평균이 72점임을 이용하여 중복된 점에 해당하는 학생의 과학 점수를 구한다.
❸단계	중복된 점에 해당하는 학생의 수학 점수와 과학 점수의 합을 구한다.

두 학생을 중복하여 나타내는 점의 순서쌍 (수학 점수, 과학 점수)를 $(x,\ y)$ (x, y는 100 이하의 자연수)라 하자.

학생 10명의 수학 점수의 평균이 74점이므로

$\dfrac{60 \times 3 + 70 \times 2 + 80 + 90 \times 2 + 100 + x}{10} = 74$

$680 + x = 740$

$\therefore x = 60$

또한, 학생 10명의 과학 점수의 평균이 72점이므로

$\dfrac{50 \times 2 + 70 \times 3 + 80 \times 3 + 100 + y}{10} = 72$

$650 + y = 720$

$\therefore y = 70$

따라서 중복된 점에 해당하는 학생의 수학 점수는 60점, 과학 점수는 70점이므로 그 합은

$60 + 70 = 130\,(점)$

답 130점

03 해결단계

(1)	❶단계	산점도 위에 두 과목의 점수의 차가 20점인 직선을 나타낸다.
	❷단계	주어진 조건을 만족시키는 점의 개수를 구하고 두 과목의 점수의 차가 20점 이상인 학생이 전체의 몇 %인지 구한다.
(2)	❸단계	산점도 위에 두 과목의 점수의 합이 140점인 직선을 나타낸다.
	❹단계	주어진 조건을 만족시키는 점의 개수를 구하고 두 과목의 점수의 합이 140점 이상인 학생이 전체의 몇 %인지 구한다.

(1) 다음 그림과 같이 음악 점수가 미술 점수보다 20점 높은 점들을 연결한 직선 ㈎, 미술 점수가 음악 점수보다 20점 높은 점들을 연결한 직선 ㈏를 그으면 두 과목의 점수의 차가 20점 이상인 학생을 나타내는 점은 두 직선 ㈎, ㈏ 위의 점 또는 어두운 부분에 있는 점이다.

따라서 두 과목의 점수의 차가 20점 이상인 학생은

$4 + 2 = 6\,(명)$이므로 이들이 전체에서 차지하는 비율은

$\dfrac{6}{20} \times 100 = 30\,(\%)$

(2) 다음 그림과 같이 음악 점수와 미술 점수의 합이 140점인 점들을 연결한 직선 ㈐를 그으면 두 과목의 점수의 합이 140점 이상인 학생을 나타내는 점은 직선 ㈐ 위의 점 또는 어두운 부분에 있는 점이다.

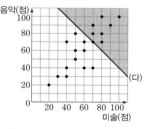

따라서 두 과목의 점수의 합이 140점 이상인 학생은 8명이므로 이들이 전체에서 차지하는 비율은

$\dfrac{8}{20} \times 100 = 40\,(\%)$

답 (1) 30 % (2) 40 %

blacklabel 특강 풀이첨삭

산점도에서 미술 점수를 x점, 음악 점수를 y점이라 하면 (1)에서 두 점수의 차가 20점이므로

$|x-y| = 20$, 즉 $x-y = 20$ 또는 $-(x-y) = 20$이므로

$y = x - 20$ 또는 $y = x + 20$

이 두 일차함수의 그래프를 산점도에 나타내면 순서대로 직선 ㈏, 직선 ㈎가 된다.

같은 방법으로 (2)에서 두 점수의 합이 140점이므로

$x + y = 140$ $\therefore y = -x + 140$

이 일차함수의 그래프를 산점도에 나타내면 직선 ㈐가 된다.

04 해결단계

❶단계	산점도 위에 영업 전화 성공 건수와 실제 판매량의 합이 같은 점들을 연결한 직선을 그린다.
❷단계	산점도 위의 점들이 나타내는 직원의 등수를 구한다.
❸단계	10등인 직원을 나타내는 점을 찾아 해당 직원의 1년간 실제 판매량을 구한다.

영업 전화 성공 건수와 실제 판매량의 합이 같은 점들을 연결한 직선을 그으면 다음 그림과 같고 오른쪽 위에 있는 직선일수록 합이 높음을 나타낸다.

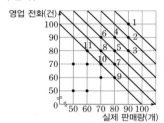

합이 같은 점이 여러 개인 경우에는 실제 판매량이 많은 직원이 등수가 더 높으므로 한 직선 위에 점이 여러 개일 때에는 오른쪽에 있는 점일수록 높은 등수의 직원을 나타낸다.

이와 같은 규칙에 따라 등수가 높은 직원을 나타내는 점부터 순서대로 1, 2, 3, …, 10을 적으면 위의 그림과 같으므로 10등인 직원의 실제 판매량은 70개이다.　　　　　　　　　답 70개

05 해결단계

❶단계	각 선수의 순서쌍 (2점 슛의 개수, 3점 슛의 개수)를 구한다.
❷단계	❶단계에서 구한 순서쌍을 이용하여 순서쌍 (a, b)를 차례대로 구한다.
❸단계	$\dfrac{b}{a} \geq 1$을 만족시키는 순서쌍 (a, b)의 개수를 구한다.
❹단계	조건을 만족시키는 선수들은 전체의 몇 %인지 구한다.

각 선수의 순서쌍 (2점 슛의 개수, 3점 슛의 개수)를 구하면
$(1, 0)$, $(2, 1)$, $(3, 1)$, $(3, 2)$, $(4, 1)$, $(4, 2)$, $(4, 3)$, $(5, 4)$, $(5, 5)$, $(6, 4)$
$a = 2 \times (2점 슛의 개수)$, $b = 3 \times (3점 슛의 개수)$이므로 위의 순서쌍을 이용하여 순서쌍 (a, b)를 차례대로 구하면
$(2, 0)$, $(4, 3)$, $(6, 3)$, $(6, 6)$, $(8, 3)$, $(8, 6)$, $(8, 9)$, $(10, 12)$, $(10, 15)$, $(12, 12)$
$\dfrac{b}{a} \geq 1$, 즉 $b \geq a$를 만족시키는 순서쌍 (a, b)는
$(6, 6)$, $(8, 9)$, $(10, 12)$, $(10, 15)$, $(12, 12)$
의 5개이다.
따라서 조건을 만족시키는 선수는 5명이므로 이들이 전체에서 차지하는 비율은
$\dfrac{5}{10} \times 100 = 50(\%)$　　　　　　　　　답 50 %

06 해결단계

❶단계	조건 ㈎를 만족시키는 부분을 확인한다.
❷단계	조건 ㈏를 만족시키는 부분을 확인한다.
❸단계	조건 ㈐를 만족시키는 부분을 확인한다.
❹단계	세 조건을 모두 만족시키는 부분을 확인하고 그 부분에 해당되는 학생 수를 구한다.

정보처리 기능사 시험 점수와 워드 프로세서 시험 점수가 같은 점들을 연결한 직선 ㈎, 두 시험 점수의 차가 10점인 점들을 연결한 두 직선 ㈏, 두 시험 점수의 합이 120점인 점들을 연결한 직선 ㈐를 그으면 다음 그림과 같다.

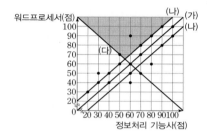

따라서 세 조건 ㈎, ㈏, ㈐를 모두 만족시키는 학생을 나타내는 점은 위의 그림의 어두운 부분 또는 그 경계선 위에 있는 점이므로 구하는 학생은 5명이다.　　　　　　　　　답 5명

07 해결단계

❶단계	주어진 산점도의 점의 개수가 뜻하는 것을 확인한다.
❷단계	산점도에서 변량 사이의 상관관계를 확인한다.
❸단계	바르게 말한 학생을 모두 구한다.

A : 주어진 산점도에서 중복되는 점은 없으므로 점의 개수를 구하면 조사한 도시의 수를 알 수 있다. 즉, 학생 A의 말은 옳지 않다.

B : 일자리 수가 많은 도시는 대체로 인구 수가 많은 경향을 보이는 산점도인데 다음 그림의 표시한 점의 경우는 이 경향성에서 벗어나 있다.

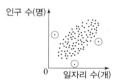

즉, 상관관계를 왜곡시키는 특이점으로 나타나는 도시가 존재함을 알 수 있으므로 학생 B의 말은 옳다.

C : 주어진 산점도에서 교통량이 많은 도시는 대체로 인구 수가 많은 경향을 보인다. 즉, 학생 C의 말은 옳다.

D : 교통량에 비해 일자리 수와 인구 수 사이에 더 강한 양의 상관관계를 나타내므로 교통량과 일자리 수 중 어느 하나만으로 인구 수를 예측한다고 하면 일자리 수를 택하는 것이 더 정확하다. 즉, 학생 D의 말은 옳지 않다.

따라서 바르게 말한 학생은 B, C이다.　　　　　　답 B, C

08 해결단계

❶단계	산점도에서 찢어진 부분의 자료는 몇 개인지 확인하고 지난해 달리기 기록보다 올해 달리기 기록이 나빠진 선수가 나타내는 점을 찾는다.
❷단계	❶단계에서 찾은 자료에서 지난해 달리기 기록의 평균을 이용하여 찢어진 부분의 지난해 달리기 기록이 될 수 있는 경우를 구한다.
❸단계	❶단계에서 찾은 자료에서 올해 달리기 기록의 평균을 이용하여 찢어진 부분의 올해 달리기 기록이 될 수 있는 경우를 구한다.
❹단계	주어진 조건을 만족시키는 경우의 수를 구한다.

우선, 산점도에서 나타난 자료의 개수가 18개이므로 2개의 자료를 구하면 된다.

지난해 기록과 올해 기록이 같은 점들을 연결한 대각선을 그으면 다음 그림과 같고, 올해 달리기 기록이 지난해보다 나빠진 학생을 나타내는 점은 대각선의 위쪽에 있는 점이다.

(ⅰ) 지난해 기록

찢어진 부분에 있는 두 명의 지난해 달리기 기록을 각각 a초, b초 $(a \leq b)$라 하면 지난해 달리기 기록보다 올해 달리기 기록이 나빠진 선수들의 지난해 달리기 기록의 평균이 14초이므로

$$\frac{12+12+13+14+14+a+b}{7} = \frac{a+b+65}{7} = 14$$

$a+b+65=98$ ∴ $a+b=33$

그런데 찢어진 부분의 지난해 기록은 13초 이상 18초 이하이므로 가능한 a, b의 값은

$a=15$, $b=18$ 또는 $a=16$, $b=17$

(ⅱ) 올해 기록

찢어진 부분에 있는 두 명의 올해 달리기 기록을 각각 x초, y초 $(x \leq y)$라 하면 지난해 달리기 기록보다 올해 달리기 기록이 나빠진 선수들의 올해 달리기 기록의 평균이 16초이므로

$$\frac{13+14+15+15+17+x+y}{7} = \frac{x+y+74}{7} = 16$$

$x+y+74=112$ ∴ $x+y=38$

그런데 찢어진 부분의 올해 기록은 18초 이상 20초 이하이므로 가능한 x, y의 값은

$x=18$, $y=20$ 또는 $x=19$, $y=19$

$a=15$, $b=18$일 때, 찢어진 부분에 있는 두 명의 순서쌍 (지난해 기록, 올해 기록)은 다음 ①, ②, ③과 같이 3가지가 존재한다.

① (15, 18), (18 ,20)

② (15, 20), (18, 18)

③ (15, 19), (18, 19)

그런데 ②에서 기록이 (18, 18)인 학생은 기록이 나빠진 학생으로 볼 수 없고, 기록이 (18, 18)인 학생이 이미 산점도에 존재하므로 이 경우는 조건에 맞지 않다.

즉, $a=15$, $b=18$일 때 가능한 경우는 모두 2가지이다.

또한, $a=16$, $b=17$일 때, 찢어진 부분에 있는 두 명의 순서쌍 (지난해 기록, 올해 기록)은 다음 ④, ⑤, ⑥과 같이 3가지가 존재한다.

④ (16, 18), (17, 20)

⑤ (16, 20), (17, 18)

⑥ (16, 19), (17, 19)

따라서 구하는 가짓수는 2+3=5이다. 답 5가지

1

ㄱ. 수학 점수가 높을수록 대체로 과학 점수도 높다. 즉, 수학 점수와 과학 점수 사이에는 양의 상관관계가 있다.

ㄴ. 수학 점수와 과학 점수가 모두 80점 이상인 학생을 나타내는 점은 다음 그림의 어두운 부분 또는 경계선 위의 점이다.

즉, 수학 점수와 과학 점수가 모두 80점 이상인 학생은 모두 5명이므로 이들의 상대도수는

$$\frac{5}{20} = 0.25$$

ㄷ. 수학 점수가 70점 이상인 학생을 나타내는 점은 다음 그림의 어두운 부분 또는 경계선 위의 점이다.

즉, 수학 점수가 70점 이상인 학생들의 과학 점수의 평균은

$$\dfrac{70+70+80+80+90+100+100}{7}=\dfrac{590}{7}\neq85(점)$$

따라서 옳은 것은 ㄱ, ㄴ이다. 답 ③

2

3시간 이하로 노는 학생을 나타내는 점은 다음 그림의 어두운 부분 또는 경계선 위의 점이다.

3시간 이하로 노는 학생들의 성적의 평균을 a점이라 하면

$$a=\dfrac{100+90+80+40}{4}=\dfrac{155}{2}$$

또한, 8시간 이상 노는 학생을 나타내는 점은 다음 그림의 어두운 부분 또는 경계선 위의 점이다.

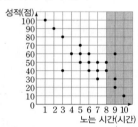

8시간 이상 노는 학생들의 성적의 평균을 b점이라 하면

$$b=\dfrac{50+40+60+30+20+10}{6}=35$$

이때, a가 b의 $\dfrac{q}{p}$배이므로 $a=\dfrac{q}{p}\times b$

$$\therefore \dfrac{q}{p}=\dfrac{a}{b}=\dfrac{155}{2}\div35=\dfrac{155}{2}\times\dfrac{1}{35}=\dfrac{31}{14}$$

따라서 $p=14$, $q=31$이므로 $p+q=45$ 답 45

3

ㄱ. 산점도에서 점 A는 점 C보다 위에 있으므로 영화 A는 영화 C보다 관객 수가 많다.

ㄴ. 제작비가 많을수록 대체적으로 관객 수도 많아지는 경향을 보이므로 제작비와 관객 수 사이에는 양의 상관관계가 있다.

ㄷ. $\dfrac{(관객\ 수)}{(제작비)}$의 값은 세 점 A, B, C와 원점 O를 각각 연결한 직선의 기울기를 의미한다.

각 직선을 산점도 위에 그려 보면 다음 그림과 같다.

즉, 기울기가 가장 큰 직선은 점 B를 지나는 직선이므로 세 영화 A, B, C 중에서 $\dfrac{(관객\ 수)}{(제작비)}$의 값이 가장 큰 영화는 B이다.

따라서 옳은 것은 ㄱ, ㄴ, ㄷ이다. 답 ⑤

4

ㄱ. 주어진 산점도에서 수학 점수가 높으면 대체로 과학 점수도 높은 경향을 보이므로 양의 상관관계가 있다.

ㄴ. 다음 그림과 같이 선분 AC의 중점을 E라 하면 A와 C의 수학 점수의 평균은 점 E의 x좌표와 같다.

이때, 점 E보다 점 D가 더 오른쪽에 있으므로 A와 C의 수학 점수의 평균은 D의 수학 점수보다 낮다.

ㄷ. 두 점 B, D의 높이는 비슷하므로 B와 D의 과학 점수는 비슷하다. 하지만 점 B는 점 D의 왼쪽에 있으므로 B는 D보다 수학 점수가 낮다. 즉, D의 수학 점수와 과학 점수의 평균이 B보다 높다.

따라서 옳은 것은 ㄱ, ㄴ이다. 답 ㄱ, ㄴ

blacklabel 특강 참고

두 과목의 점수가 같은 점을 이은 대각선에 수직인 직선 위에 있는 두 점이 나타내는 수학 점수와 과학 점수의 합은 서로 같으므로 평균도 같다.

따라서 위의 그림과 같이 주어진 산점도의 두 점 B, D에서 직선 AC에 내린 수선의 발을 각각 B′, D′이라 할 때, 두 점 B, D에서의 수학 점수와 과학 점수의 평균은 각각 B′, D′에서의 수학 점수와 과학 점수의 평균과 같다. 이때, 두 점 B′, D′은 두 과목의 점수가 같은 점을 이은 대각선 AC 위에 있으므로 평균은 각 과목의 점수와도 같다. 이를 각각 a점, b점이라 하면 점 B에서의 수학 점수와 과학 점수의 평균은 a점, 점 D에서의 수학 점수와 과학 점수의 평균은 b점이고 $a<b$이므로 학생 B는 학생 D보다 수학 점수와 과학 점수의 평균이 낮다.

WHITE
label

서술형 문항의
원리를 푸는 열쇠

화 이 트 라 벨
| 서술형 문장완성북　　| 서술형 핵심패턴북

마인드맵으로 쉽게
우선순위로 빠르게

링 크 랭 크
| 고등 VOCA　　| 수능 VOCA

impossible

+

 땀 한 방울

=

i'm possible

불가능을 가능으로 바꾸는 것은
한 방울의 땀입니다.

틀을 / 깨는 / 생각 / Jinhak

A 등급을 위한 명품 수학

블랙라벨 중학 수학 ❸-2

Tomorrow
better than today

www.jinhak.com